U0119776

# 畫壇奇才 張大千

上

王家誠 著

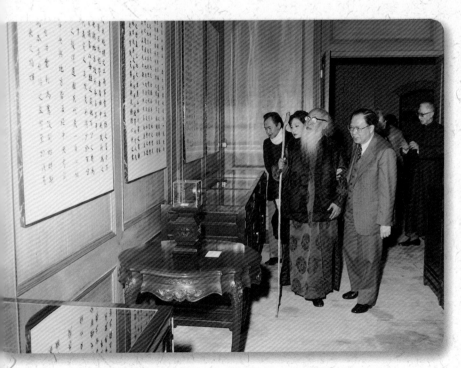

長大千伉儷、秦孝儀院長參觀陽明書屋（民國68年12月22日）／秦孝儀先生提供

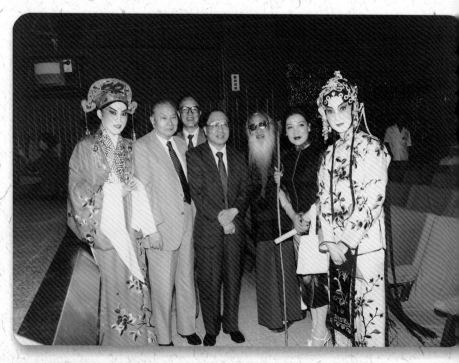

張大千伉儷觀賞國劇後，與秦孝儀院長及名伶郭小莊女士、高蕙蘭女士合影（民國70年）
／秦孝儀先生提供

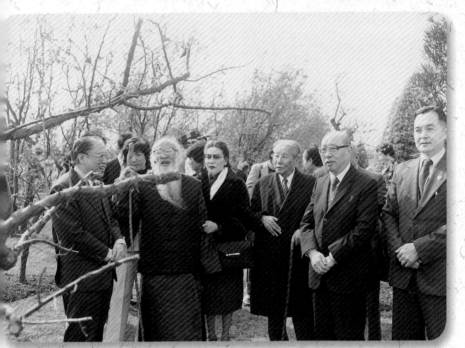

張大千伉儷與前總統嚴家淦先生（右二）張群先生（右三）及秦孝儀院長（左一）在中正紀念堂欣賞由大千先生捐贈的梅樹／秦孝儀先生提供

摩耶精舍後園之梅丘，張大千先生的骨灰埋葬其下（杜祿榮攝影，秦孝儀先生提供）

蘇州網師園

蘇州網師園

抗戰勝利後至民國37年左右，張大千租住的頤和園養雲軒

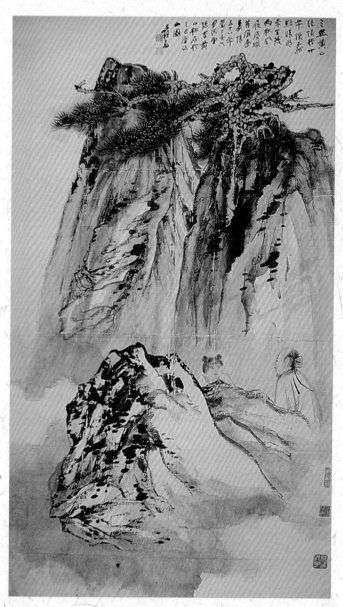

黃山松石圖（國立歷史博物館提供）

八德園一角（國立歷史博物館提供）

金剛山一角
（國立歷史博物館提供）

秋山圖
（國立歷史博物館提供）

潑墨群山（國立歷史博物館提供）

黑山白水（國立歷史博物館提供）

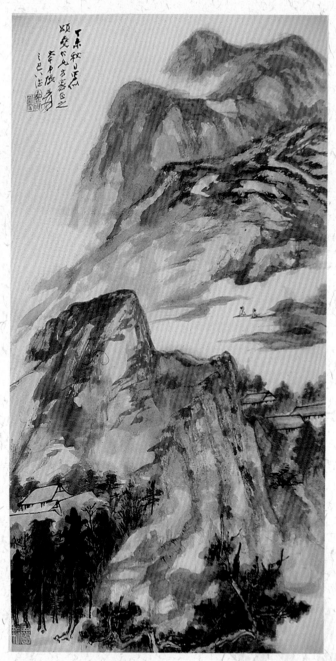

潑墨山水（國立歷史博物館提供）

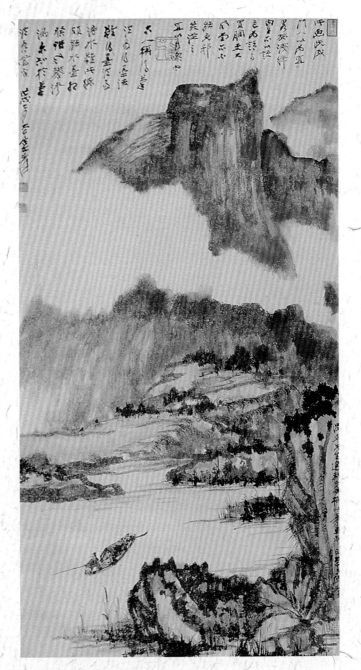

溪山闢棹（國立歷史博物館提供）

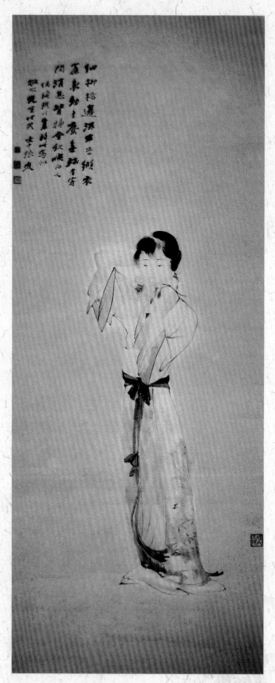

懷玉畫像（畫贈何應欽將軍）

# 目錄

序

張大千善詩畫，名滿海內外，世皆許其為五百年來第一人。憶昔□道之峯，罷而登之，內江故郡。頤大千而昔之者，我曾立宅圜身。□□圜峯□雪為亭之，相其□□，南其□梅，卒以外雙溪合流，攬景物最勝，經之營之，遂成"□耶精舍"一區，雜工陪木□，巴蜀遠屋栽□，聊陣紙下畫矣，其間為盛廬山房及江山萬里圖，為真季□□筆，□千院逝，發其當去，一矣□□□匝畫。大千書

有句云「綴玉蒙枝之子振，橫斜倚到長城郊，邀遊迥興兒

孩半識猜揉梅花坐困魂。」陸續又有句云「百年栽梅亦自

嗟，自看花墮海倍思弟，眼底少頃無聊，不謀獨花坐困花。

蓋感之終於其心焉。遂蛻化後，即置之梅丘梅花樹下。

歲月奄忽，遂逾三十星霜矣。其間予來來往往，特張大千筆

詩文粹，又書故寶戰搖張大千筆卡字的世家，砥礪，並版

引子行，我也無復追恨。噫，予家誠先筆墓罷大千先生之矣，為

之傳記，訝曰「畫壇奇才張大千、其生平其之詩文、

自見其鑑藏歷歷、不僅書畫妙於子孫年間也。甲申鐵齒子

法拔千里乃至賸語於會、道德於梅丘，引吟得吟詠情自懷

悵綢自料、蕭單畫積久難沙好漢長懷人長行不退

抱義此國族、感時濺淚，後可知已。

甲申秋書 秦子陵心波玉丁守語擷菁

# 序

張大千先生詩書畫，名溢海內外，世皆許其為五百年來第一人。彼岸當道，久望羅而致之內江故郡，顧大千所眷眷者，為首丘臺員。蔣經國先生曾屬予為之相其土宜，商其堂構，卒以外雙溪合流處景物最勝，經之營之，遂成「摩耶精舍」一區，雖土階木椽，已復繞屋栽梅，聊可行吟伸紙作畫矣。其間曾成廬山高及江山萬里圖，為其平生劇迹。大千既逝，營奠營喪，一委之予為之區畫。大千嘗有句云「綴玉苔枝乞百根，橫斜看到長成邨，慇懃說與兒孫輩，識得梅花是國魂。」隨後又有句云「百本栽梅亦自嗟，看花墮淚倍思家，眼中多少頑無恥，不認梅花是國花。」益感不絕於其心矣。遺蛻火化後，即置之梅丘梅花樹下，歲月奄忽，遂復三十星霜矣。其間予曾為其輯印張大千先生詩文集，又嘗於故宮博物院舉辦「張大千與畢卡索的世界」聯展，並版行專輯，或者無復遺恨。頃王家誠先生蒐羅大千生平，為之

傳記，顏曰「畫壇奇才張大千」。其實大千之詩文，大千之法書，自見其盤錯倔強（一作磅礴），不獨以畫爭奇於五百年間也。甲申歲首，予與林百里先生瞻謁精舍，並禮於梅丘，行吟得句云，「鶴自恓惶柳自斜，菜單畫稿久籠紗，雙溪長憾人長往，不認梅花是國花。」感時濺淚，從可知已。

甲申秋吉　秦孝儀心波玉丁寧館樓居

# 還原張大千的真實人生

王 菡

在本書〈前言〉中，作者王家誠先生開門見山的說：「張大千傳，並不在我的寫作計劃之中！」

多年來，王先生一直在臺北故宮博物院出版的《故宮文物》月刊連載中國藝術家傳記。民國八十二年六月，故宮舉辦「張大千溥心畬詩書畫學術討論會」，邀請世界各地的學者專家，討論「南張北溥」的生平和藝術。當時的故宮博物院院長秦孝儀先生，認為張大千傳已有人寫，而溥心畬傳尚付諸闕如，因此邀王先生執筆。

當《溥心畬傳》開始在《故宮文物》月刊連載之後，王先生就著手蒐集整理下一部傳記──《揚州八怪傳》的資料。未料於民國八十八年六月，溥傳刊出已逾三分之二時，秦先生忽然又邀他寫張大千傳。對此，王先生個人的揣測是：「藝壇上一向有『南張北溥』之稱，溥張二氏不但是馳名國際的近代藝術家，生前均與故宮博物院關係密切，謝世之後藏於該院作品及文物也極為豐富，並曾於八十二年六月下旬，由故宮舉辦盛大的『張大千溥心畬詩書畫學術討論會』，成為二氏作品收藏和研究的

還原張大千的真實人生

重鎮；孝儀先生邀稿的原意，或許就是想使『南張北溥』作品與傳記能夠兩全。」

比較寫作溥、張兩傳的不同，王先生認為：由於自己曾親炙溥氏；寫作溥傳期間，溥氏的門生故舊亦提供了許多文獻及口述資料。再加上自己少年時住過北京；為寫溥傳，特別舊地重遊，一一探訪了溥氏的故居和遊蹤──恭王府、頤和園、戒壇寺……因此，溥傳寫來格外親切。而張傳就不同了……

張大千生平交遊廣闊，子女眾多。但由於其親族及門生故舊散居大陸及海外各地，未能直接訪談；因此，寫作時主要還是藉重文獻資料。

這點對他而言並不構成困擾，之前寫明、清時期的畫家傳記，不也是如此？問題在於：張大千的資料極為繁瑣龐雜，整理起來無非是千頭萬緒！

寫作張傳所面臨的另一個問題是：張大千傳已有多人寫過；要怎麼寫才能另闢蹊徑呢？他接受了妻子，也是著名散文家趙雲女士的建議，從張大千的敦煌之行切入。所謂敦煌之行，是指張大千自民國三十年（西元一九四一年）起，帶領家人及工作人員在敦煌摹寫石窟壁畫的艱辛歲月；歷時共兩年七個月。

由無垠的沙漠所展開的史詩般的壯闊場景，這樣的開場無疑是戲劇化的；而可寫的題材也很多：有敦煌的大漠風光，石窟中的藝術瑰寶，藏人的民情風俗，悲涼詭異的「將軍斷手」故事，哈薩克人的襲擊……

不過，這趟旅程也是惹人爭議的；爭議點有二：其一，張氏此行有無任意剝落壁畫，盜取敦煌文物？其二，部分人士認為，敦煌壁畫中那些色彩艷麗的宗教繪畫，乃出於工匠之手，並不值得學習；有人甚至說了重話：「畫家沾此氣習便是走入魔道，乃是毀滅自己！」

對於以上種種爭議，作者在仔細比對了各家說法，並審視張大千日後在藝術上的表現，作出了以下看法：「將近三年的敦煌面壁，鑽研和臨摹北魏隋唐壁畫，是他（張大千）在藝術發展上承先啓後的關鍵。在發揚中國古代繪畫、雕塑藝術，促使國人以及世界注意敦煌藝術寶藏、積極進行保護和研究方面，均有不可磨滅的貢獻。故擬由此作爲大千生命史詩的切入點。」

作者王家誠先生，畢業於臺灣師範大學藝術系，專攻近代西洋繪畫。喜愛文學的他，除了繪畫之外，也受當時西方文學思潮的影響，寫了不少短篇小說和散文。大約民國四十幾年，電影「梵谷傳」及余光中先生翻譯的《梵谷傳》，對他產生了深遠的影響。他想到我國藝術家的傳記，往往只有短短幾百字，乃至幾十字，便概括了一生。完全無法表現一位大師多彩多姿的生平，藝術思想的形成以及承先啓後的脈絡。如果能像西方藝術家傳記那樣，蒐集完整的資料，經過系統的分析、整理，然後以活潑、生動的筆調撰寫出來，那就會大不相同了。

從他的初發心之作《中國文人畫家傳》到現在，匆匆三十多年過去了。這期間，他發展出了一套縝密的研究方法。而他學術性與可讀性並重的寫作手法，也爲中國畫家傳記樹立了典範。

現就本書的特色以及作者寫作本書時所持的基本立場略加闡述：

首先，本書不僅內容翔實，描述得也很生動；好像作者當時就在現場。這要歸功於資料蒐集的完整。以張大千的敦煌之行爲例：前面說過，作者爲了寫溥心畬傳，親自到北京去探訪溥氏的故居。爲彌補此一缺憾，他多方蒐集敦煌的相關資料；更先後參觀了臺中自然科學博物館及臺北歷史博物館舉辦的敦煌展；在模擬的洞窟中體驗臨場感。

寫張大千傳時，作者已年近七十。身體狀況不允許他遠赴敦煌大漠。然

其次，張大千的資料繁多；有時各家的說法難免不一。在仔細比對各家說法後，如能還原真相則還原；如有疑難則兩案並陳。

對於張大千惹人爭議的部分，如他豐富的感情生活及造假畫一事。作者不隱諱、不渲染也不評論，只以「說故事的人」的身分將事情的始末娓娓道來。相信讀者心中自有一把尺，功過是非就由讀者自己來論斷。

本書於正文後，亦附有年譜。張大千的年譜曾有多人編寫；本書的年譜究竟與其他年譜有何不同？在年譜的「前言」部分，作者作了說明：「張大千書畫及詩文創作的數量，異常豐富。有關他的論述書籍，和當年報章雜誌的報導，也多得難以計數。各種相關書畫冊、著作中，不少附有年譜。為數可觀的年譜，繁簡不一，記述他的生平事跡，更仁智互見。筆者近五六年間，廣蒐兩岸資料及報章雜誌報導，詳參他的詩文、書畫題跋、理論及各種書籍報導，潛心於張大千傳記的研究和寫作。進而就既有的年譜及文字資料、訪談記錄編成〈張大千年譜〉，並逐條註明出處，以備讀者進一步考證張大千傳奇的一生、思想、藝術造詣，及對於近代國畫所形成的影響。」

本書作者王先生為一性情中人，因此在傳記寫作上不僅作客觀的論述，同時也往往將自己的生命灌注於其間。作者本人在藝術創作上雖以西方水彩畫作為主，其布局及意境卻深受中國文人畫的影響。另外，在生活上，他喜歡享受在平靜中點染的小小樂趣。因此，當他在從事傳記寫作時，常選擇藝術理念及生活態度和自己較為接近的對象；如之前的《鄭板橋傳》（九歌版）、《吳昌碩傳》（故宮版）、《明四家傳》（故宮版）、《趙之謙傳》（歷史博物館版）等等。張大千在許多方面和他從前傳記的主人翁大異其趣；因此，對他而言，寫張大千傳也算是一個全新的挑戰。但同為藝術家，他不難體會的是

張大千對藝術的熱愛與用功之勤。藝術是藝術家的生命。也唯有如此，其作品才具有生命力，也才能贏得他人的欣賞與共鳴。

另外，本書作者和張大千可謂「同病相憐」。他二人都深受糖尿病及其併發症眼疾所苦。失明對畫家而言，就像耳聾對音樂家一樣，都是再殘酷不過的事了。張大千有幸如日本方外異人士和田所預言，終生並未失明；反而發展出了風格獨具的潑墨、潑彩畫。王先生除了畫畫之外，寫作也是其工作重心之一；很難想像，因白內障及視網膜病變而導致視力嚴重受損的他，在閱讀時，除了一副老花眼鏡外，手裡還要拿著高倍放大鏡。這對於要閱讀大量資料的他，真是苦不堪言。但也或許如此，使他對張大千晚年老病纏身的晚景與人書俱老的境界，體會尤深。

王先生常歎，自己的傳記文學不如一些歷史小說來得受歡迎。或許，這本《畫壇奇才張大千》不像稗官野史那麼戲劇化；卻絕對忠於事實。張大千的一生本就多彩多姿；他妻妾成群，喜愛修築園林，蒐集奇花異草，豢養珍禽異獸；他惹爭議，也有冤情；他「富可敵國」，卻又「貧無立錐」。而作者的生花妙筆則能幽默、能狂放、能圓熟、能蒼涼；寫盡書中主人翁傳奇的一生。剩下的，就只待讀者的細細品味了！

# 前言

《張大千傳》，並不在我的寫作計劃之中。

張大千逝世已二十年，無論生前死後，記述他多彩多姿一生的著作和傳記已經很多。

當《溥心畬傳》開始在《故宮文物》月刊連載之後，我就著手蒐集整理《揚州八怪傳》的資料，計劃於溥傳結束後，揚州八怪傳接著上場。

民國八十八年六月，溥傳刊出已逾三分之二，故宮博物院前院長秦孝儀先生，忽然邀我續寫張大千傳。

藝壇上一向有「南張北溥」之稱，溥張二氏不但是馳名國際的近代藝術家，生前均與故宮博物院關係密切，謝世之後藏於該院作品及文物也極為豐富，並曾於八十二年六月下旬，由故宮舉辦盛大的「張大千溥心畬詩書畫學術討論會」，成為二氏作品收藏和研究的重鎮；孝儀先生邀稿的原意，或許就是想使「南張北溥」作品與傳記能夠兩全。

由於準備的時間迫切，孝儀先生補充表示，研究資料盡量由院方提供。隨即請編纂劉芳如、編輯

宋正儀兩位小姐協助蒐集資料。

未久，劉小姐寄來從院長室提調的兩本藏書，和院藏有關張大千的書籍以及書畫目錄供我參考。

宋小姐到逸仙圖書館影印雜誌、報章歷年對張大千的論述和報導；知道我近年視力較差，特別放大影印，令人感動。多年來一直支持、協助我從事藝術家傳記寫作的出版組長宋龍飛兄，更將該院出版的全部有關張氏書畫冊、文集、圖錄，各檢一份，簽請撥贈給我。

國立歷史博物館，向以收藏及研究張大千作品見稱，出版張氏書畫冊及研究大千的論著甚豐。館中多位友人對我蒐集資料予以協助。友人許阿明，在最短期間幫我找到許多大陸版的書籍及圖冊，又借、贈一些私人藏書。連同其他協助我的先進和友好，在此一併謹致誠摯的謝意。

溥心畬先生，是我師大的老師，其生平事蹟，許多師長和同學都耳熟能詳。撰寫溥傳之前，故宮博物院曾召開兩天溥氏史料座談會。會中多承溥師親友、寒玉堂弟子，提供文獻和口述歷史。有的並多次接受專訪。溥氏故居和遊蹤，我也多半訪問過，故下筆頗有既親切又熟識的感覺。

大千先生享年八十五歲，生平交遊廣闊，其足跡遍及中國各地及歐、亞、美三洲。其好友、門生和家族，目前限於時間及主、客觀條件，想接觸訪談，恐非易事。因此，主要藉重文獻資料、論著和張氏各類作品，加以排比分析、審慎取捨，以冀能理出他波瀾壯闊又頗多爭議的生平，融合古今中外的藝術思想，並被譽為「五百年來一大千」的藝術造詣。本文除忠實的呈現大千先生風貌，尋求歷史真相，也兼顧傳記文學的可讀性。

張大千埋首創作，在中外各大都市開書畫展之外，經常與友人遊山玩水，築名園、聽京戲、參加

高官顯宦與藝文界的各種社交活動，乃至徵逐於聲色犬馬之間……

所以，張傳的結構方面，為免冗長繁瑣，經趙雲建議，擬就大千生命中某些篇章，作重點突破，以掌握其生平與藝術發展的全貌。

例如，將近三年的敦煌面壁，鑽研和臨摹北魏隋唐壁畫，是他在藝術發展上承先啟後的關鍵。在發揚中國古代繪畫、雕塑藝術，促使國人以及世界注意敦煌藝術寶藏、積極進行保護和研究方面，均有不可磨滅的貢獻。故擬由此作為大千生命史詩的切入點。然後敘述他那富挑戰和傳奇性的青年和壯年事蹟。就整個民族而言，這階段也是處於革命、動盪和抗日建國、救亡圖存的時代。在此驚心動魄的歲月中，其兄——畫虎名家張善子和大千，均有可歌可泣的愛國情操和表現。

中年以後的大千，寄跡於三大洲之間，到處漂泊。溥心畬曾在大千攝於中歲的照片上，無限感慨地題：

> 滔滔四海風塵日，宇宙難容一大千；卻似少陵天寶後，吟詩空憶李青蓮。

抗戰勝利後的印度行腳、築園異域、躋身國際藝壇、進入老境的藝術創新，乃至落葉歸根，梅丘埋玉，是這篇傳記的另一些重要篇章。

時代愈近的藝術家，傳記資料雖較豐富，作品保存也比較完整，其親友的口述歷史較易獲得；但比起古代大師，許多史料因未經時間的沖刷和沉澱，執筆作傳，難謂「蓋棺論定」。

大千詩文集中，手札篇幅有限，論著少見。墓誌、傳記、賦則付闕如；而這些都是研究他的交遊，考證其思想的重要資料，希望將來能得到補充。

值得一提的是，七十七年五月張大千九十冥誕，國立歷史博物館曾出版《張大千紀念文集》、《張大千九十紀念展書畫集》，並召開「張大千學術討論會」。八十二年六月下旬，國立故宮博物院舉行「張大千溥心畬詩書畫學術討論會」。在這兩次盛會中，有幸得到會中全部書畫冊和論文資料，對剛完成的《溥心畬傳》和將執筆的《張大千傳》，甚有助益。

然而，從如此繁複的資料中，想表現出張大千在急驟變動的時代，發展出獨特的風格和成就，難免有疏漏之處，尚請海內外方家不吝賜正。

# 1

# 沙漠駝鈴

從甘肅省西部城市安西前往敦煌的路程，是張大千此行最難走的一段；他們所租乘的卡車——當地人稱的「羊毛車」，只到安西，因此一行人便改乘騾馬和毛驢等拉的「大車」。

盛夏的戈壁沙漠，在炎陽照射下，酷熱難當。一般多在黃昏出發，漏夜趕路，能在太陽昇起前，趕到個荒村小鎮，於樹蔭或牆影下，燒點水，草草吃點乾糧；有人更以涼水拌炒麵充饑，然後席地而睡。幸運些的，可以借到民房休息。等待另一個黃昏，再行趕路。

令人啼笑皆非的，是安西、敦煌之間的「甜水井」。聽來眞是個誘人地方，以爲一定是水草豐美，居民富庶之鄉，足以令人「望梅止渴」。進了村莊之後，才發現僅有十幾戶放牧之家，沒有耕地，僅有的一眼「甜水井」，水又苦又鹹，根本不能喝，只能給牲口飮用。據說，居民要到數十里外以毛驢和木桶取水，眞是水貴於金。甜水井的蚊子多而且大，足有半寸長，被叮之處，馬上會腫起核桃一般的疱。

朦朧月色中，于思滿面的張大千，和當地請來的嚮導並馬當先。同行客人、家眷及行李車輛隨

後，年輕的客人與請來的助手，騎著騾馬殿後，總共十個人，三輛車，行走在渺無人煙的沙漠中。馬蹄踏在沙上的聲音，夾雜著鈴聲、車夫尖銳的馬鞭聲；旱菸袋上不時閃出的紅光，把夜景襯托得有點詭異。而預防哈薩克人沿途搶劫，則在每個人心中散布出一絲風聲鶴唳的恐懼感。

這種情景，使張大千想到十八歲那年，也是夏天，返鄉途中，曾被四川土匪劫持，作了一百天「師爺」的往事；在月黑風高時被迫隨大隊人馬打家劫舍的情形。只是心情和處境，與今夕大不相同。

轉眼已逾不惑之年，不僅國內四面八方，大江南北，連日本、新加坡和高麗也都到過，可謂到處飄萍。如今在藝壇上馳譽國際，已是功成業就，卻不顧親友的勸阻，冒險到敦煌，鑽研佛教藝術。

上年首次西行，僅到川邊，尚未踏入甘肅一步，便半途折返重慶；這是他第二度西行。

入夜的沙漠，感覺中無邊無際，連時間似乎也都停頓，傳進耳中的飛沙聲和駝鈴，隱隱約約，遙遠而空洞。

剛才太陽西沉時，曾在路上遇到的黃羊群，閃在路邊以馴善的眼神，毫不畏懼地望著車馬行人。那景象一直在他心中浮現。此刻，忽然聽到遠處幾聲狼嗥，嚮導生動地敘說狼群在沙漠中的肆虐；張大千不禁為適才所遇到的牧人和羊群擔起心來。同時他也憶起來安西途中，散落在沙丘上的一堆堆駱駝和騾馬骨骸。那種荒涼陰森的感覺，絕非筆墨所能形容。

事實上，遠在車過酒泉西面的嘉峪關時，四周的氣氛景色就和中原大不相同。一股說不出的荒涼感襲上心頭。他對十六歲的次子心智和三夫人楊宛君半開玩笑地說：

「前人曾說：『一出嘉峪關，兩眼淚不乾；前看戈壁灘，後望鬼門關』。」

他稱許他們：

「一出嘉峪關，兩眼淚不乾；你們今天出了嘉峪關沒哭出來，總算不錯。」（註一）

張心智究竟是十六歲孩子，想到遠離家鄉玩伴，吃苦受罪，聽了父親的話，悶不作聲。他是老二，長兄張心亮新歿，他就等於是長子，恨鐵不成鋼的大千，對他的期望和督促，不免有點嚴厲。

當時同坐在卡車車斗行李上的楊宛君，對他回眸一笑。宛君才二十四歲，原是北京天橋的京韻大鼓藝人，藝名「花綉舫」。大千雅嗜美食，宛君喜愛華服，兩人共同的興趣則是戲曲和遊山玩水。換上男裝出遊的宛君，不畏跋涉，在大千眼中別具一種風韻；受大千薰陶久了，她也能提筆作畫。加以宛君年輕，沒有子女之累，可能都是大千攜她西遊的原因。

暗沉沉的沙漠，起伏不定的狼嗥，不時幾聲驟馬所發出的鼻息，增添了一種詭異和潛伏的危機感，使張大千對此行的前途，也不禁有點茫然。

張大千遠赴敦煌的動機，萌發於二十多年前。

當他跟遺老書家曾熙（子緝、農髯）和李瑞清（清道人、梅庵）習書時，常聽二位老師談起敦煌的藏經和佛像。

是前輩也是好友的葉恭綽（譽虎、遐庵），對大千的書畫詩詞，都很欣賞，尤其對他人物畫的形神俱全，備加稱讚；因此，常把中國人物畫的振衰起弊，寄托在張大千身上。恭綽告訴大千：

「人物畫一脈，自吳道玄、李公麟後已成絕響，仇實父失之軟媚，陳老蓮失之詭譎，有清三百

年，更無一人焉。」（註一）

張大千當時雖然沒有表示什麼，但他多年後在《葉遐庵先生書畫集序》中寫：「西去流沙，寢饋

于莫高、榆林二石窟者近三年，臨摹魏、隋、唐、宋壁畫，皆先生啓之也。」（同註一）

大千決定西行的近因是，曾任監察院駐甘肅、寧夏、青海等地監察使的友人馬文彥和嚴敬齋，均

曾去過莫高窟，對他盛讚敦煌藝術偉大，鼓勵他前往觀賞鑽研。其間他也在友人藏品中見到散落的敦

煌文物及絹畫。大千又找來法國考古學家伯希和的著作，但所得資訊也很有限，於是決心裏三月之糧

前去看看，滿足他的好奇心和學習願望。

往返的旅費，留在敦煌期間的生活費、臨摹繪畫的材料費、請助手僱工人的人事費，都不是已負

債纍纍的他能夠立刻籌措得到。當他隱居灌縣青城山上清宮作畫，準備開畫展賣畫籌款時，卻有人

先從他未來的心血結晶上動了腦筋；大千向往訪上清宮的友人，表示心中的憤怒：

「有人想利用這一著，爲我負擔全部經費，條件是對我的作品有優先優惠選購的權利，他想用錢

把我包下來，用錢摳我的心血結晶，這毒氣好大！」

接著，大千又以堅定的語氣說：「我搞畫展，標價賣畫，願者上鉤，按價購畫，我們一賣二購，

平起平坐，誰也不屬於誰。我一次兩次畫展湊不足費用，我就要再來三次五次畫展，我心中有壯志，

那怕不凌雲，雄心不死，我總會完成宿願的！」（註三）

張大千籌措旅費的畫展，動員了不少成都和重慶的好友。從他寫給友人謝稚柳的信中，可見他對

解其燃眉之急者的感激：「舊畫承弟大力，得此巨款，數年來積欠爲之一清，皆吾弟之賜也。仍盼繼

續設法脫售，畫展已去四十九幅，擬賣六十幅，須得此錢方赴敦煌也。爰又上。」（註四）

此信寫於民國二十五年九月十六日，三十一歲的稚柳，由南京國民政府關務署管理檔案工作，調

職重慶，任監察院秘書。他和兄長謝玉岑，是張大千多年好友。稚柳畫學陳老蓮，兄弟二人對大千書

畫十分喜愛。大千對他們詩詞造詣，讚不絕口，往往有人以詩詞屬和或要求在畫上題詩，大千就請玉

岑或稚柳捉刀。五年前玉岑病逝，大千哀痛之餘，對稚柳就更多藉重。

二十九年的十月五日，往歐美各地賣畫募款、宣傳抗日歸國的張善子，電邀大千到重慶相聚，大

千以敦煌行期在即，且往返不到三個月，回電三月後即在重慶聚首。

十月中旬，大千首訪敦煌，裝束就緒，率三夫人宛君、長子心亮和次子心智由成都乘汽車北上。

心亮身罹肺結核和喉疾；大千以為短短三個月的敦煌之行應無大礙。待見識古代藝術寶庫之後，設法

送兒子到淪陷在日人手中的北平，請四哥張文修調理不遲。

他們頭一個目標，是四川與甘肅接壤的廣元。

廣元城北十五里，嘉陵江畔的千佛崖，古為石櫃閣。千百尊石佛，雕鑿在嘉陵江東岸的峭壁上，

凌空架設棧道，江水嗚咽中，莊嚴、壯觀一如大同雲岡和洛陽的龍門石窟。

二十八年四月，他曾和畫家黃君璧、任職監察院的同宗張目寒到過廣元；飽覽明月峽、飛仙閣勝

景以及憑弔千佛崖。古蹟殘毀的景象，使他既痛心又格外地珍視，曾賦詩詠嘆：

詩後自記：「己卯四月，同君璧、目寒北遊，歸途自朝天驛買舟至廣元，飽看明月峽、飛仙閣諸

峽勢入朝天，江魚薦饌鮮，盤空鑿明月，馳想挾飛仙。

青靄人家住，丹霄客夢懸，龍門思禮佛，叢祈一愴然。——千佛岩 (註五)

勝。龍門千佛以修公路摧毀甚多，蓋所毀佛像以百計，佛頭悉拋棄江中矣。」

這次再度路過廣元，中央銀行袁經理招待他作兩天停留，仔細觀賞千佛崖石雕，描繪嘉陵江奇景，然後派汽車專程送大千一行前往蘭州。

不幸，就在這兩天中，電報傳來了噩耗。

從歐美歸來的張善子，未曾稍息即因局勢緊張，應邀到各機關團體，演講世界局勢，鼓吹抗日。竟因過度勞累，糖尿病加重，以及感染痢疾住院。當時醫藥缺乏，十月二十日，竟以五十九歲盛年，病逝於重慶寬仁醫院。

大千為了前往敦煌，竟未能見自幼呵護教導他的二哥最後一面，愧悔、痛苦不可言喻。又見長子心亮旅途勞頓，病情似乎加重，因此他一面托友人護送心亮經古都西安，再伺機轉往北平療疾；一面倉皇折返重慶為善子辦理喪事。

當他重睹二十七年十月與善子合繪的「雙駿圖」，重讀善子題識，深感乃兄壯志未酬卻歸道山，使他悲痛欲絕。那時，他從北平用計逃脫日人羈絆，經上海、香港回到重慶不久，和以畫虎享譽中外的善子，合繪兩匹駿馬，善子題為「忠心報國圖」，寓意自然是兄弟二人劫後重逢，齊心報國。大千題五絕一首：

　　漢家合議定，驕馬向天嘶；何日從飛將，聯翩塞上肥。（註六）

善子題《警心錄》中，孫堅討董卓受創落馬故事，所幸坐騎回營嘶鳴，使部屬尋得孫堅，救回營中，共圖大業。

悲痛中料理完喪事，大千復回灌縣青城山上清宮，準備繼續西行，卻接獲心儉前往西安醫院病重的電報。大千心急如焚，但因諸事纏身，便遣自幼和心亮最要好的八姪張心儉前往西安探視，有了消息急速電告，再作處理。心儉於十二月十七日到達西安，十八日，心亮即病逝於醫院，年僅十八歲（註七）。死訊傳來，接連遭逢喪兄喪子巨變，大千一時悔恨交加，悲痛萬分。

敦煌之行，也隨之延遲下來。

　　　　　　●

三十年五月初，大約農曆三月底前後，大千帶著宛君、心智再度出發前往敦煌。

他早就向友人宣示，這次要在敦煌安營紮寨住下去，如搞不出名堂，不看回頭路。為了這種決心和充分的準備，單是交歐亞公司托運的行李和工具，就有五百斤重。

從成都往蘭州的飛機，經過蘭州南方的皋蘭，大千俯瞰嘉陵江山水，連岡斷塹，峰巒起伏，彷彿海上的波濤一般。明亮的江水，在峰嶺間蜿蜒如龍。他恨不能把這千山萬壑的景致，盡收彩筆之下。

這豈不是天然的金碧山水？驀然，趙孟頫之子趙雍的那幅「江隄晚景」，浮現在他的眼前。

他見過一次的「江隄晚景」，轉眼魂縈夢繞了好幾年。

民國二十三、四年間，乃至七七事變後，他在北平停留過很長一陣時間。開畫展、聽戲、逛天橋、到恭王府後面萃錦園和舊王孫溥心畬合作繪畫。有時和幾位好友到琉璃廠骨董店找尋寶物。

頤和園、城內都有他的寓所。

有一天，國華堂的老闆展示一幅筆法細緻，色彩潤澤、氣韻高華的金碧山水，畫無名款，但閱歷

豐富的大千，一眼便看出絕非常品，他推斷出於趙維手筆，急詢售價。

老闆鄭重表示，此乃傳家之寶，是他百年後陪葬之物，自然不能讓售。

大千說盡好話，誘以重利，老闆只是不肯割愛。

其後，抗戰軍興，大千接著逃離北平，此事自然無法再議。他暗自決定，戰後無論付出甚麼代

價，也要使「江隄晚景」，成為大風堂寶藏，作他進入古人山水畫堂奧的指針。

想不到從飛機上俯瞰嘉陵江的瞬間，那幅畫卻無比強烈地衝激他的心靈 (註八)。

註：

一、《張大千敦煌行》頁一四五（原載《寧夏藝術》），張心智撰。

二、《張大千的藝術圈》頁八〇《張大千與葉恭綽》，包立民著，中國文聯出版社。

三、《張大千全傳》冊上頁一六七，李永翹著，花城出版社。按，原由四川省社會科學院出版，書名《張

大千年譜》。

四、《張大千先生詩文集》冊下「手札」頁二一《致謝稚柳先生》，國立故宮博物院。

五、《張大千先生詩文集》冊上「五言詩」頁一六。

六、《張大千先生詩文集》冊上「五言詩」頁三四「題與善子合繪雙駿圖」、《張大千全傳》冊上頁一六

〇。（按大千詩最後「肥」字，疑為「馳」字誤──待考）

七、《張大千全傳》冊上頁一八一、一八三。

八、本節綜據《形象之外》頁四五《大風堂鎮山之寶》，馮幼衡著，九歌出版社、《張大千先生詩文集》

「題跋」頁四八「題金碧山水圖」。

# 2 神秘的洞窟

飛抵蘭州後，張大千與來自重慶的孫宗慰會合，商議先往塔爾寺一遊，再行西進敦煌。

徐悲鴻的得意門生孫宗慰，任教於中央大學，有人猜測，張大千藉重他的長才，描繪莫高窟的立體佛像。

青海省會西寧，在蘭州的西北方，有公路汽車可達。西寧西南，依鐵山而建的塔爾寺，是黃教聖地；大小金瓦寺、三千五百多所喇嘛住處，到處都是誦經聲音。金碧輝煌的佛殿，從蓊鬱的樹叢間，透出一列列白色和閃著銀光的塔影，塔爾寺不是一間寺廟，而是一座寺院林立的山城。

寺廟中的壁畫和佛像，連到過龍門，走過內地多少叢林古剎的張大千，也感到眼花撩亂。終於他把目光集中到昂吉、三和、小鳥才朗、羅藏瓦茲和杜杰林切幾位畫唐卡的喇嘛身上。他們都是藏族青年，筆下佛像工整細緻，流露出一種宗教的虔誠。一再參觀他們畫佛之外，他也仔細觀察他們製作各種繪畫材料的絕活。

對顏料，他們有一流的磨製功夫，尤其金粉的亮度，運用到爐火純青的地步。

製畫筆、燒木炭條，是畫家必不可少的工具。他們能把勾畫稿用的炭條，燒得細的如髮絲一般，粗的可以燒得像寬麵條。最使大千激賞的，是他們縫結畫布細密針法，繃到畫架上，幾乎看不出針孔，好像是一整塊畫布似的。對於臨摹大幅壁畫，幫助可就大了。

張大千吩咐心智，等敦煌歸來後，要讓他來塔爾寺，拜昂吉等為師學藝。

幾天後回蘭州途中，張大千想起所見到的石頭瓜田。

一般人耕田，不僅鬆土也要撿除石頭，青、甘邊境一帶，卻故意在田中遍佈石頭，據說有防蟲、防熱、保持水分的功能。到了瓜季，碩大成熟的西瓜，排列在石田中，成為奇特的景觀，碧綠可口的大瓜，想來令人饞涎欲滴。

青海、甘肅，是名符其實的馬家天下。

青海省主席馬步芳，駐守河西走廊的騎兵第五軍軍長馬步青，馬步青轄下的旅團長，不是子姪、兄弟就是親戚。因此，自蘭州重新整裝西進前，友人第八戰區總指揮魯大昌，電請軍部設于武威（涼州）的馬步青接待和保護。步青回電表示歡迎。蘭州一位鑽油井工程師，為大千一行安排了搭運輸用的便車，使前往武威的交通，迎刃而解。

武威，古為涼州，前涼、西涼等先後在此立國。「一馬離了──西涼界──」京戲「武家坡」的唱腔，很多人都能哼上幾句。

繁華的市容，縱橫的街道，僅次於省會蘭州的車水馬龍，張大千心中不禁浮起友人易君左的詠涼

州詩：

> 萬家燈火滿平疇，風日清和塞上秋；羌笛不聞筇鼓急，河西靜靜古涼州。（註一）

馬步青和標下的高級軍官，對大千一行熱情歡迎；自然，也希望得到這位名書畫家的手澤。把他們安排進有水榭涼亭的招待所時，來自成都、青城山，住過北平、上海等都會的張心智，覺得有些不中不西。

馬步青將軍的一見如故，使大千感到賓至如歸，結識年近古稀的范振緒（禹勤、東雪老人），更使他有了詩侶和遊伴。振緒出身前清進士，現為省參議會副議長，負有詩書畫的盛名。

大千為關心農事及雅好遊山玩水的范氏，雙鉤一聯：「稍聞吉語占農事、欲遣情人對好山」（註二），振緒大悅；兩人一同逛文殊院，觀賞文廟的西夏碑和唐碑。

振緒生長於甘肅卻未曾去過敦煌，聽到大千的邀請，欣然願意陪同前往。所以，在武威停留數日，便一同乘羊毛車向酒泉、嘉峪關及安西進發。

「羊毛車」，有人說是運羊毛的貨卡，也有說是用西北的羊毛向蘇俄交換來的車輛。總之抗日期間物資缺乏，只好以貨車載客。為表敬老尊賢，大千執意讓范老坐駕駛座旁，自己和家人同坐車斗。

安西不同於武威和酒泉，市容簡陋，十字形的兩條街、鼓樓和疏疏落落的幾排土房，就算是文化和商業的中心了。當地人的說法，此地「好處」是一年只颳一次五六級的大風；從正月初一颳到大年三十。整個坐落在戈壁灘上的城鎮，像被颳翻了似的。

稅務局副局長，是振緒的侄兒，所以地方雖然簡陋，接待還算周到，大千和振緒，被招待到局裡

去住宿。副局長知道他們千里迢迢，專程看莫高窟的佛像和壁畫，他告訴大千安西南方一百五六十里之遙的榆林窟，就有古代壁畫和佛像。大千聽了，十分興奮，恨不得立時前往，請副局長為他們僱用車輛。

兩天後，騾、馬、木輪大車僱好，食物準備安當，由副局長陪同循踏實河谷，朝敦煌縣東方的三危山行去。

源自河西走廊南面祁連山的雪水，北流經三危山東麓的萬佛峽；兩岸榆林茂密青翠，北魏隋唐以來，僧人鑿窟禮佛，故稱「榆林窟」。可惜心智臨時生病，留在安西，一時無緣見此奇景。洞窟頗多殘破，東西兩岸崖壁合約三四十窟，大千擇其完整可看者，不過二十九窟，以唐朝塑像壁畫為主。清朝所繪和塑造者，都不太可取。

如入寶山的張大千，觀賞後，立刻背臨唐人壁畫一幅，振緒極為欣賞，題跋其上：

「此大千與余遊榆林窟後，見窟中唐畫。隨意背臨，神情與壁畫頗肖，足證入唐賢三昧，近世無其匹矣。」（註三）

振緒又賦〈題榆林窟〉詩：

佛教原來不染塵，千年聖畫意如新；
何人創造榆林窟，無數恒沙作化身。

以行結得寶山緣，石窟重重別有天；
百億萬千瞻妙相，何求道子羨龍眠。（註四）

他們此行，也順道遊鎖陽城、毛菰臺、水峽口石窟等地，大千在〈戲贈范禹丈〉中寫：

我愛詩人范禹老，西來弔古鎖陽城；頹垣壞牆成惆悵，一日三回捉草蟈。（註五）

草蟈即為草蚱，不知振緒是否雅嗜此味？弔古惆悵之餘，大千乃有此戲詩。

大千線描中，有幅頂盔亮甲，雙目圓睜的白描天王像，自記：

「三危山宋初塔壁，其下剝落；以時間匆促，摹時未能設色，大千居士并記。」

畫無年款，是否作於此行，不能確知。

首次榆林窟之遊，來去共費五六日，大千與振緒相互唱和中，不覺顛簸之苦。他對安西友人津津

樂道，此行雖短，卻已大飽眼福，聽得心智暗自著急，怪自己倒霉，偏偏此時害了場小病。

從安西再出發，經過兩天多「晝伏夜行」的煎熬，十餘人的車馬隊，終於接近了有「沙漠綠洲都

市」之稱的敦煌。晚上八點左右，天尚未全黑，只見前方路旁，數十人馬鵠立兩邊。正錯愕間，已有

兩匹快馬衝到眼前，高聲問道：「是范副局長和張大千先生嗎？」

大千和嚮導策馬向前，對來人說聲「正是」。來人這才滿臉堆笑，告知章縣長和商會張會長等，

已在前面迎候多時。大千趕緊回報范老先生，並告知妻、子，下車見禮。

兩邊人馬靠近，大家握手寒暄；馬家軍的馬團長，也在歡迎之列；今後可能仰賴馬家軍保護，大

千謝過章縣長和馬團長等，一群人隨即走進敦煌城外一座大莊院。莊主劉鼎臣，河北人，是縣中數一

數二的富商。數日前知道范老、大千一行將到，便主動表示願意款待。

不久，莊裡大擺筵席。歡飲中，知道劉鼎臣往返新疆，經營毛皮和藥材致富，於是購買田宅，在敦煌安居下來。鼎臣為人耿直，廣交朋友，很受地方人士敬重。

好奇的張大千，一邊用餐，一邊表示想先去看看鳴沙山和月牙泉的勝景，章縣長立即同意。等到次日凌晨，趁著天涼，總共二十餘人，騎馬或坐篷車向十五里外的月牙泉出發。

沙丘起伏間，一泓四百多尺長的新月形清泉，歷千百年不見乾涸，真是一種奇蹟。彎曲的岸邊，綠柳飄拂，寺廟隱隱，陣陣梵唱隨風傳送。

泉中特產，除鐵背魚外，還有七星草，據說可治百病，所以月牙泉更有「藥泉」之稱。

正為失去遊榆林窟而懊惱的心智，更急於爬上鳴沙山，看看下滑時，是否有隆隆的聲音，因此在寺中小憩，繞泉一周後，除章縣長、范振緒少數人外，連楊宛君也奮力往上爬。自山頂下滑，耳邊果聞隆隆聲不絕，多日艱苦行程中，這是輕鬆而盡興的一日。

一路上，每遇到朋友協助，地方官紳和藝文界宴請招待，張大千往往主動多留二三日，寫字畫畫以答謝盛意。月牙泉歸來後，未及休息，便有數十位名流造訪，下帖子訂飯約。大千急於前往莫高窟，與振緒費盡唇舌，應許為大家作書畫畫，才算辭謝了這些飯約和應酬。一到晚上，立刻命心智準備筆硯，在燈下揮灑起來，就這樣也足足畫了兩三天，總算使求書求畫者心滿意足。遂向章縣長提出去莫高窟的要求。

次日，午後七點左右，太陽已經偏西，沙漠的炎威，逐漸緩和下來，在章縣長等人陪同下，騾馬和篷車，開始向四十里外的莫高窟出動。大家一路說說笑笑，哼秦腔、唱青海花兒，不像以前行走戈壁沙漠那樣緊張和單調。轉眼二十餘里過去，呈現面前的是間破敗的廟宇。廟外有幾座墳墓。在手電

筒的照射下，兩座沒有立碑的簡陋墳前，插著木板，以毛筆書寫：墓中所葬為兩位江蘇省松江縣的過客，不久前死於狼吻。

大千從馬上下來，面對兩個異域亡魂，心下一片戚然。也重新體會嚮導所說的，沙漠中狼群肆虐的景況。對未來沙漠生活的艱辛和危險，心中昇起了一絲不安。

夜裡十一點左右，一行人到達莫高窟，安置於石窟北首的「下寺」。寺前可聞大泉河淙淙的水聲。九重樓閣的正殿中，依山所造的大佛，在微暗的光照下，異常神秘。

急於一探寶山的大千和振緒，稍事休息，便手持馬燈或手電筒，到附近洞窟去瀏覽一番。接著，邁入深深的石洞，感覺上陰森而涼爽、朦朧光線中，依稀可見坐佛、佛壇和背後的圖案。

大千持電筒步入耳洞。黑暗狹窄的洞中，除北面牆下的壇座外，空無一物，壇上也不見塑像的蹤影。只見牆上繪著樹木、鳥雀和人物的壁畫。

襯托在空壇後方的，有兩株枝葉茂密的菩提樹。樹上的飛鳥，掛在枝上的僧袋和水壺，是修行者的簡單用具。大千將電筒的光照向西側，一位梳著雙髻的「近事」女子，手持長杖，臂掛紅巾，站立樹下；大千說那是「優婆夷」──在家而受五戒的女子，前來寺院，侍奉高僧。亭亭玉立的侍女，眉清目秀，面龐豐腴，表情生動，具唐代仕女畫的特徵，彷彿在述說當代的風華。隨著電筒光線的移動，東首菩提樹下，一位身著袈裟的比丘尼，手持長柄紈扇，面向中央恭立。壁面頗多殘破，人物、衣著，不似優婆夷那般完整。無論從賦色、人物的情態、線條的流暢，乃至紈扇上的雙鳳，若非畫壇高手，難以勝任。

然而，沙漠不毛之地，那來的藝壇高手？

據大千解釋，敦煌、榆林，在古代是交通孔道，絲路必經之地，十分繁華，所以高手雲集。至於海運暢通，絲路漸行衰落，乃是近代之事。

友人唯恐大千騎馬走了半夜，振緒年邁，均不宜過度勞累，勸他們來日方長，才戀戀不捨地回去下寺的住處。

大千表示，主洞的佛像和壁畫成於宋代，並不出色。他惋惜地指出，適才所入耳洞的壁畫，為唐代產物，可惜塑像不知移往何處。而該洞就是著名的藏經洞，光緒二十五年偶然發現，只是不久後經去洞空，留下無限的悵惘。他說：

「清光緒年間，肅州巡防卒王元籙；湖北人。離開軍隊後來莫高窟作個道士。

「石窟寺中，都是番僧，誦番經，人稱『喇嘛』，只有元籙說中原話，誦道經，因此許多內地來人多半找他禮懺，他就在莫高窟安居下來。」

興致高亢，毫無倦容的大千，講起藏經洞的故事，娓娓動人：

四月二十八日，王道士僱來鈔經的楊某，偶然敲敲牆壁，從聲音感覺裡面竟是空的，不同一般石壁。

遂和道士一起破開牆壁，竟露出另一個洞窟。舉燈一照，約八尺見方的暗洞裡，堆滿了畫軸和古老的經卷。

據來推測，應是宋人逃避西夏之亂，臨行前倉促封存的文物；想不到直待八百年後，才復現於人間。

王元籙不知古文物之可貴，布施香油錢的遊客，聞而爭取。他曾取出一箱經卷、絹畫、刺繡佛像和書冊之類，餽贈酒泉的安肅道臺，及各地施主，得到的人，也並未如何珍視。

消息傳開之後，引來了英印政府派遣的匈牙利考古學家史坦因、法國漢學家伯希和的覬覦，先後

利誘王道士，取出經洞寶藏，任其巧取豪奪。

談到史坦因，張大千尤爲憤慨：

「現在許多人都稱史坦因爲考古家，其實他是一個國際間諜，本身是匈牙利人，入英國籍，在印

度政府下面做事。來中國偷畫我們西北的形勢；測繪新疆、甘肅及邊界的地圖。」

史坦因走時，載走了四十四匹駱駝載的經卷和佛書，把最精美的一半藏於「倫敦大英博物館」，另

一半分藏在後來成立的印度「西域博物館」。

伯希和以漢學家眼光，所取以諸子百家；尤其儒家和道家的書冊爲主，共十大車，還說：

「吾載十大車而止，過此不欲再傷廉矣。」似乎爲自己的盜亦有道，沾沾自得。這十大車價值連

城的古籍，自然成了巴黎「居美博物館」的珍藏。

及至清廷得訊，命人把經卷、佛書及古繡運往北京時，沿途被竊，加上北京經手者的吞沒竊取，

所剩的很有限了。（註六）

躺在炕上，張大千仍在盤算，兩三百個洞窟，除去來往路上耗掉的時日，三個月，不要說臨摹、

研究，連走馬觀花都不夠；他只想到要延長停留時間；至於延長多久，混亂的思緒，一時還無法估

算。他以溫和的語調問身邊的兒子，能不能陪他留下來？

大千向以家教嚴格聞名，又累又睏的心智，想到來敦煌路上，爲了不愛啃乾饅頭，就招來一頓訓

斥：「老子小時候，屋頭窮得很，跟著阿婆在內江街上賣畫，回到屋頭連紅薯都吃不飽。今天你們幸

福了，挑這挑那；老子能吃，你倒不能吃！（註七）」

因此，聽父親問能否陪他在莫高窟住下去，那敢說半個不字，有氣無力地說了個「能」字，就進入朦朧之鄉；大千又細述此住在此地的計劃，只是心智已渾然不知他到底說了些什麼。

沙漠中，太陽初昇的時候，天空一片青碧，東岸三危山崖壁的影子，越過大泉河投射到西岸鳴沙山的崖壁上，在暗紫色山影上面，只露出一線耀眼的金黃。然後，隨陽光的昇起，金黃色的面積漸漸擴大，出現耀眼的蜂窩般的岩洞，十分壯觀。仍然罩在陰影中的大泉河，變成蜿蜒的寒碧色。

范振緒預計在莫高窟停留三、四天，就回武威，大千幾乎片刻不離地陪他觀看洞窟。遇有堵塞不通的地方，請隨行喇嘛鏟除障礙。有石磴棧道完好的地方，便攜手攀登；最高的洞窟達五層之多。大千憑資料和過去的見聞，約略指出洞窟藝術的時代和特徵。

由於鑽進鑽出，兩人臉上和長袍上，沾滿了塵土，但與致絲毫不減。沿河谷向上游走去，二、三里的崖壁間，除樓高九重、佛高六丈餘的下寺外，住有喇嘛、道士的尚有中寺和南首的上寺。沿途景況和洞窟的分佈，大千已大概了解，心緒不似夜裡初來乍到時的零亂。

使他大為痛心的，是石磴棧道崩坍的地方，王元籙竟自作聰明地在洞與洞之間，鑿壁洞通行，因中摻有麻筋的土牆，據說是民國十三年，美國人華爾納以樹脂黏在壁畫上面，乾後把牆壁表層剝下盜出許多壁畫隨之破壞。更有些低層壁畫，被遊人隨意簽名刮字。至於將一大片壁畫，從牆上取去，露走。回國後貼在壁上，再用化學方法除去樹脂，呈顯出壁畫。被如此黏取的壁畫，喇嘛表示有二十多

處。已塗藥而未及取走的，還有十餘方之多；同時有多尊塑像，也被華爾納盜去；據說，華爾納再次來取壁畫時，遭當地人士抗議並加以驅逐。

有感於國家軟弱，未善盡保護文物責任；大千盤算，有機會時，不但建議地方政府，也請重慶當局設立機構、研究和保護。

數日後，大千依依不捨地送別振緒，相約回程時必到武威重敘。

下寺廟宇宏偉，時常人來人往，不如上寺僻靜，於是大千和妻、子以及孫宗慰，遷往二里多以外的上寺居住。

困難的是，莫高窟一帶，少有糧食蔬菜，必須由四十里外的敦煌運補。

因此，在展開為洞窟編號、記錄各窟內容、臨摹具代表性的壁畫之前，要先解決「民以食為天」的大事。所幸上寺住持易喇嘛有一匹馬，一頭磨麵粉的毛驢，可以租用。每十天左右，僱人到城裡採購生活所需。城裡蔬菜缺少，有時空勞往返，或驢、馬正忙、易喇嘛外出化緣，幾個人就只好吃白水煮麵條，或饃饃夾油炸辣子度日。心裡想著的，則是大米白飯、翠綠的菠菜炒豆腐。

飲水也是一大難題，冷冽清澈的大泉河水，鹹性過重，不能飲用，要到距離三十里左右，三危山腳的觀音井才取得到飲用水。

註：

一、《細說錦繡中華》頁一八一，郭嗣汾著，地球出版社。

二、《張大千全傳》頁一八六。

三～五、《張大千全傳》頁一八七、一九八、一八七。

六、《張大千先生遺著莫高窟記》頁三二三（第一五一窟），國立故宮博物院、《張大千紀念文集》頁三

八《大千居士細說敦煌》，劉震慰撰，國立歷史博物館。

七、〈張大千敦煌行〉頁一四八，張心智撰。

# 3 將軍斷手

面對密佈在鳴沙山懸崖峭壁上的洞窟，以及洞中琳瑯滿目的壁畫和塑像，張大千要作的事，真是千頭萬緒。

為洞窟編號是首要的工作。

早年，法國人伯希和為洞窟編過號；但是，他僅為了自己攝影工作方便而編。他跳過許多洞不編，當發現所跳過的洞也有利用價值時，再補編；因此號碼凌亂無章，洞窟成了迷宮。張大千為長久的研究，和便於遊客觀賞作打算：「我重新編號，前面說過是根據祁連山下來水渠的方向，由上而下，由南至北的順序，再由北折向南，如是者四層，很有規則的編了三百零九洞。如果只是去遊覽玩耍的，順著我編的號，不走冤枉路，一天可以遊覽完畢三百零九個洞。如不過，怕遊客「走冤枉路」的大千，在編號的過程中，不但也走了冤枉路，更吃盡了苦頭：原來，這三百零九洞中，有的是單獨一個洞，有的主洞外，還附有一、二個「耳洞」，或「上洞」、「下洞」乃至於「後洞」的。起初大千都賦予一個獨立的號碼。後來發現，有些主洞表面看似

沒有旁門左道，但扒開積沙之後卻又別有洞天，如照這樣編號，不免像伯希和那樣弄得天下大亂。

辛苦編了兩三個月後，漸漸覺悟，須得從頭再編。這次只為主洞編號，將來作「窟記」時，再記錄某號主洞之內，含有耳洞或上下洞，如此一來，不但井然有序，也免遺珠之憾。

登上梯子，在各個洞口刷一白色長方形，準備書寫洞號，也是一大苦差。這就落在少年張心智，和敦煌請來的助手身上。

大千調了一大盆加鹽和膠的石灰水，心智等提著小桶按層按號來刷。用排筆刷成的方塊，要大小相近，不能讓石灰水流髒了岩壁，不可讓梯子碰壞了洞口，不得……

心智著臉，接受了一條又一條的禁令。

天氣漸入深秋。沙塵吹颰得滿臉滿手，刷石灰水的工作，變得愈加困難。只是心智尚未想到，不久後他隻身前往青海，冬季隨即來臨，大千親自提桶操作的苦況；石灰水剛一刷上就結了冰。大千要等上好幾天，直到太陽把石灰曬乾，才能動手書寫洞碼。手凍得發僵時，只好到火盆旁，邊烘邊搓，以免凍傷。

起先，大千用毛筆書寫洞碼。其後靈機一動，想到刷抗戰標語的方法；到城裡定作馬口鐵空心字碼，命助手按在白灰上，用排筆蘸墨一刷，號碼整齊而清楚。

編寫洞號外，另一艱鉅費時的工作也同時進行，就是為每個洞窟作記。

從洞口、通道、洞內的高寬廣、塑像和壁畫的尺寸，都要用克難的木條尺（當時未備皮尺），一一丈量，翔實記錄。天花板、

張大千手書敦煌石窟編號

藻井的圖案種類、塑像名稱、壁畫內容、供養人的身分地位，作品殘缺或是完整，一項都不能遺漏。

從歷史和美術史來考據開鑿及翻修洞窟的年代，剖析藝術風格，主要供養人的生平和事功……

當大千手持簿本，站在高梯上作記錄時，心智在另一架高梯上，舉蠟燭為他照明；玉門油礦所贈蠟燭，很容易熄滅。

午後的太陽，由南慢慢轉到鳴沙山後，照不進洞中，微弱燭光外，四周漆黑一片。不太穩定的木梯，使人浮起一種隨時會傾倒的恐懼。

張大千只好托人從敦煌請來寶占彪、李復兩位漆工師傅作助手。馬家軍的馬團長，又派了兩名士兵幫忙；如此一來，才減少了「人仰梯翻」的後顧之憂。

不過，李復師傅後來向訪問他的人表示，他到莫高窟是民國三十二年，並非三十年。三十二年夏大千離開敦煌，他曾隨往成都，為大千得力的助手。中共建政後，受聘到敦煌藝術研究所工作。

繁重的記錄工程，影響到大千的臨摹進度。所幸三十一年秋天，生力軍──謝稚柳趕到接下了這個重擔，使大千可以專注於臨畫。

謝稚柳，任監察院秘書，學識豐富，書畫詩詞俱佳，是大千向監察院長于右任商請來的工作夥伴。

多年後，謝、張二氏先後有記錄石窟的巨著問世。秦孝儀先生在國立故宮博物院版《張大千先生遺著莫高窟記》序中寫：「張作初名《敦煌石室記》，脫稿後，為武進謝稚柳假歸觀覽，謝於三十八年夏出版記錄洞窟內容之作，即名為《敦煌石室記》，蓋綴輯張書而成。其內容雖較張記簡略，但兼錄西千佛洞與榆林諸窟洞號。而張記反遲未問世，故四十年來，世人知有謝書，而不知有張記。謝書

刊行未久，大陸沉淪，謝氏復有《敦煌藝術敘錄》之作，不僅洞號悉用張編，其供養者題識及部分畫論，亦多沿襲張說。」（七十四年四月初版）

大千此行最大目的，是描繪塑像和臨摹壁畫。描繪佛像，孫宗慰可以架起燈和畫架，獨立作業。

臨摹壁畫的困難和繁複，非有助手不可。

行前，大千未料到莫高窟壁畫，不僅畫幅巨大，多得不可勝數，而且多采多姿，代不相同。所攝顏料種類和數量有限，畫紙畫布，長不過七、八尺，寬五、六尺左右，因此，只夠臨摹一些單獨的人物。張大千爲還古畫原貌，於壁畫中某些剝落及殘缺的部分，要以別洞中同樣題材和人物，加以比對及考證，畫出完美的「新」古畫。

其後，有的臨摹者連牆上畫的樓臺人物、水漬燻痕、乃至剝落殘缺的狀態，一一照實摹寫，就成了單純的「壁畫寫生」，並不以考證及還原古人創造爲考量。

每當他倦極歇息時，瀏覽到壁壁相連的古代大師心血結晶，就感到自己的渺小和力不從心。他在心裡盤算，不但出發前所計劃的三個月難有成就，便是結合多人力量，動用大量工具材料，恐怕也得耗上二年、三年。漸漸地，他眼前浮現出青海塔爾寺那些默默工作的喇嘛影子，估量幾位門生和侄兒的才力，以及在監察院任秘書的好友——謝稚柳與張目寒。他決心把他們找來，群策群力，使千餘年前古人心血，藝術瑰寶得以發揚光大。

深居莫高窟，生活緊張忙碌而單調，極需一些娛樂和調劑。敦煌來客所乘坐的馬匹，使年輕好動

的心智，往往趁機借騎，在河灘上奔馳一番。大千從成都帶來的留聲機，宛君小心保存著的幾張京戲唱片，頗能撫慰忙碌的身心。孫菊仙的「三娘教子」、金少山的「連環套」，大千最為傾心的余叔岩「打棍出箱」……不但百聽不厭，有時也會和宛君清唱一段坐宮、探母或者回窯之類戲曲，心智則喜歡聽大千講的歷史故事和繪影繪聲的鬼故事。

敦煌一帶，不缺豬羊和雞鴨，水果豐盛，獨少蔬菜；有錢也不易買到。宛君在下寺門前河灘上，看中了一小片地。托人由城裡買些菜種。播種、灌溉、除草成了她的日課。看著白菜和蘿蔔幼苗逐漸成長，增添些生活的樂趣。終於，這些菜蔬可以端上餐桌，眾人吃得爽口，她也感到一種成就。

大約七月間，經常來往上、下寺間的大千，在大泉河畔茂密的楊樹林中，意外地發現了肥大的蘑菇。他直覺到風味應該不遜於「口蘑」。

城裡不時送來全羊，身為美食家的大千，立刻在他「大風堂食譜」中，加上「蘑菇炒羊雜」一道。他一向擅於就地取材，比如「榆錢炒蛋」，就是他的拿手菜。為了招待來莫高窟的訪客，或慰勞助手和妻小的辛勤，他常會袍袖一捲，親自下廚露上一手。

有些慕名而來，或攜帶禮物的訪客，意在索書求畫，他往往自去忙碌，無暇應酬。因此頗有人傳揚大千架子大，書畫價錢貴得離譜。

這期間有件無意間的發現，令人不免驚悚。

一日，大千和助手為清除擋住洞口的積沙，突然發現一隻斷手；；由於年代久遠，已經變成堅硬的化石。展開包著斷手的絹布，發現這塊被血跡污染的絹布，是斷手者張君義將軍的「告身」。長三

尺，寬不到一尺的告身，約略可以看出，除寫明姓氏、生年和籍貫外，並有張氏的官職和斷手的原因：

張君義等，奉唐朝皇帝李旦之命西征，屢建戰功，但有功不賞，反遭責罰，將軍悲憤填膺，自斷左手，以表抗議。

沙漠氣候乾燥，雖歷一千二百餘年歲月，斷手並未腐朽，仔細一看，皮下竟然脈絡分明。大千知爲重要的古代遺物和歷史文獻，感嘆之餘，請人製木匣保存斷手，精裱告身，並題籤：

「景雲二年，太驍騎尉張君義等二百六十三人加勛墨敕。」(註一)

時近仲秋八月，西北天氣日漸寒冷，不僅所攜經費，感到捉襟見肘，衣物也顯得單薄，恐抵禦不了嚴冬。既然決定繼續在莫高窟工作下去，大千不能不及早籌畫。

所臨摹的單身佛像和人物，已累積了二十幅之多。每晚由洞中工作出來，餐後稍事休息，就讓宛君侍候筆硯，埋首作畫。他計劃把畫帶回成都展出，一方面使人認識莫高窟藝術價值，一方面以自己的創作募集繼續工作下去的資金。

他想，萬不得已時，將來返回成都，出售所珍藏的明清名蹟償債，也在所不惜。這時，宛君也對莫高窟的單調生活，感到難耐。周圍除了喇嘛或道士，連個可以談談心的女性都沒有，她一直想回成都。大千見宛君回成都意志堅定，便說：

「妳不是說嫁了我之後，就是我討口（川語要飯之意），妳都要跟我一路嗎？」

宛君幽怨地說：

「我只有一個理由，我跟你來敦煌七個月，除了我自己是女人外，我還沒有看見第二個女人。」(註三)

所以，待展出作品準備就緒，他就讓宛君攜回成都，托友人籌辦畫展。換二夫人黃凝素和侄兒心

德——善子之子同來。多帶四季衣服、繪畫工具和材料，以便大肆臨摹；如他行前誓言，倘無所成，

不看回頭路。

寫信給重慶好友謝稚柳、張目寒兩位任職監院的好友，一起來分享舉世無匹的藝術寶藏，完成發

揚敦煌藝術的重任。以監察院長于右任對他西行的關懷和支持，借將之事，萬無不允之理。

在成都的江蘇弟子劉力上，遠在北京淪陷區的蕭建初，他也分別函召，作為臂助。

國曆十月五日，正是中秋佳節，

于右任帶著甘、寧、青監察使高一

涵、隨員竇景椿等，由甘肅省多名軍

政要員陪同前來視察。

張大千陪同參觀到所編第二十號

洞窟時，見壁畫係宋代西夏人所畫。

大部分畫面已被煙燻火燎得模糊不

清，據說是同治十二年，回人白彥虎

率五百人佔據洞窟，抵抗清軍達三個

月之久，想來大概是在洞內埋鍋造

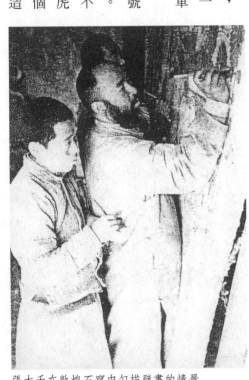

張大千在敦煌石窟中勾描壁畫的情景

飯，燒柴取暖所至。

有些宋畫裂縫中，露出一些晚唐風格的壁畫，和「咸通七年三月二十八……」之類題字，使人不禁聯想，可能北宋時西夏人爲了供佛，不惜用泥土和入麻筋，覆蓋在晚唐畫上，堊灰重新作畫。

眾人正在看時，大千指著洞口北壁的牆壁裂縫表示，下面似乎有層更鮮艷的色彩，頗類盛唐風格，可惜被大爲遜色的外層所掩蓋。

于氏看了看底層色彩，眞像一襲華貴的衣裝，罩上破舊污穢的袍子，不禁點頭稱讚。

隨行的縣府人員，爲使于氏看得清楚，用力拉開裂處，那知用力過猛，連同北壁，整片壁面應聲剝落，洞內頓感煥然一新，出現在底層壁面的是服飾華貴的男女「供養人像」。

男主人像前，題名爲：

「朝議大夫使持節都督晉昌郡諸軍事守晉昌郡太守兼墨離軍使賜紫金魚袋上柱國樂庭瓌供養」。

樂庭瓌身後爲其二子畫像，像前各題官職。另一人像，可惜題名已經剝落。

四像之後，四僕跟從，手持手杖、拂塵等物，行走在花園、柳林之中，襯托主人一心向佛的虔敬。

另一方面，傘蓋之下，站著夫人像，題名爲「都督夫人太原王氏一心供養」，夫人頭戴釵鈿、簪花，青色錦衣，著紅色長裙，顯得富貴端莊。身後的「十一娘」和「十二娘」，當爲王氏愛女。再後，是九位隨侍的婢女畫像，也彷彿行走在園林當中。

右任隨員中的竇景椿，爲敦煌城裡的書香世家，藏書豐富，其後大千借閱考據，知樂庭瓌爲唐玄宗時人，故可證壁畫爲盛唐手筆。意味著壁畫共有盛唐、晚唐和宋代三層。

隨行者有的回到住宿的上寺，大千乃以好友立場，親自下廚爲于右任、高一涵等，烹調佳肴，欣

賞荒漠中的明月。席間，大千出示匣中的將軍斷手和錦裹的精裱告身，說明發現的經過，簡述張君義

功績，眾人傳觀之後，無不歎息。長髯垂胸的于右任即席賦詩：

「丹青多存古相法，脈絡爭看戰士拳；更有某朝某公主，殉國枯坐不知年。」詩後自注：

「佛相甚似閣立本畫法，張大千得唐人張君義斷手一隻，裹以墨跡告身，述其戰功，均皆完好。

某亡國公主，據張鴻汀先生云係亡元公主化洞中，其遺骸、事略，均爲白俄毀去。」

當夜，大千並請右任倡議，成立專門管理與研究的機構，管理日漸損毀的莫高窟、西千佛洞及榆

林窟的藝術。于右任心想，有誰比眞正了解寶藏價值，並著手研究已近半年的大千，爲更適當的人

選？于氏此言剛一出口，大千連忙搖頭說：

「人家說和尚走八方，我是走十方，那裡待得住？」他又提起在南京時，中央大學藝術系主任徐

悲鴻請他任教，教不多久就一走了之的往事。

「再說，我連畫都教不好，那裡能負此重任呢？」

右任聽了低頭未語。一行人返回下榻的下寺休息。

次日，大千陪右任等續遊洞窟，在某窟內灰燼中，又無意間發現晉代及西夏時的文物殘片；可見

倘得中央採納，以及潛藏著的寶貴文獻，如不徹底保護和整理，將後悔莫及。於是右任舊事重提，

敦煌藝術學院重任，非大千莫屬。眼看兩位美髯公爭得面紅耳赤。高一涵趕緊暗示大

千，學院能否設立，尚在未定之天，何必先把話說僵！大千方才點頭，右任也大感欣慰。晚間大千到

下寺拜會右任時，隨員和陪巡的甘肅文武官員，像中秋夜一樣，紛紛請于氏法書，求大千繪畫，好在

紙筆墨硯都是現成，二人暫忘一天的疲勞，即席揮毫。

中秋賞月時，大千在心裡盤算，深秋之後，工作必然更加困難，何不趁機命心智隨右任回蘭州，轉往西寧塔爾寺敦請五位喇嘛前來莫高窟「助陣」，不然先隨五人學藝也好。他耳聞青海省主席馬步芳嚴禁喇嘛出境，萬一心智借將不成，稍後不免要親自出馬。

十月七日，于右任一行東歸，心智也依依不捨地告別形影孤單的父親，隨于右任車馬離去。（註

四）

于右任一行去後，許多不利於張大千的傳言散播開來。

蘭州某報為文指大千在莫高窟任意剝落壁畫、盜掘古代文物。大千一時百口莫辯。

謠傳不但沒有隨時間沖淡，反而變本加厲；連重慶的中央政府也懷疑大千此行的真正目的。後來，也有人繪影繪聲地指，楊宛君離敦煌時，箱中藏有將軍斷手……尤具爆炸性的是，抗戰勝利後的三十七年夏，甘肅省議會十位議員聯名提案，由省政府轉請教育部，嚴辦「借名圖利破壞敦煌古蹟之張大千，以重歷史文化而儆效尤」。

提案通過後，全國輿論一片譁然，紛紛聲討大千。

令人難以想像的，竟有人指張大千以從敦煌挖下來的壁畫，在南京出售或贈人；不知是否美國華爾納挖壁的「張冠李戴」。

調查期間，留法學人、敦煌藝術研究所首任所長常鴻書，不但看過大千離莫高窟時，各洞壁畫保

護情形，並親自由大千手中接受斷手、告身以及北魏和西夏的殘破文獻。其後一一妥存研究所中，故力爲大千辯誣。于右任敦煌籍的隨員竇景椿，勝利後被選爲敦煌國民大會代表，三十七年八月三十日，在南京向媒體表示：「張先生對於千佛洞的管理，也有功勞。也在沙堆裡發現了最寶貴的唐朝張將軍的左手⋯⋯像這樣寶貴的東西，張大千都送給了敦煌藝術研究所保存，並且他還把許多碎經殘頁都一點一點地貼在精裝的冊子上，統統送給研究所保存。」

在種種有力的聲援和辯護下，擾攘到三十八年春天，才因甘肅省政府給省議會的覆文，宣告落幕：「省府函覆：查此案先後呈教育部，及函准國立敦煌藝術研究所電覆，張大千在千佛洞並無毀損壁畫情事。」

據說，甘肅省議員爲了面子，並未公開覆函內容，進一步向全國各界爲張大千澄清誤解，只將覆文束之高閣了事；因之，此一冤抑仍如揮之不去的夢魘，纏繞著大千。

文化大革命期間，張大千在敦煌的往事又成了討論的話題，大千許多在大陸的家人、學生和友人，也因此受到了株連。直到民國七十年，才漸有文物工作者在雜誌上爲大千洗雪與澄清。

多年來的傳言傳到台灣，自然也爲浪跡於國內外的大千，帶來困擾。

張大千在台灣，曾經於文字或談話中，作過簡短的解釋。

他向訪問他的謝家孝，談到莫高窟壁畫的幾次重大劫難：

同治十二年，回民白彥虎率眾駐紮莫高窟，和清軍激戰了三個月之久，才退到新疆。民國十年，五六百名已解除武裝的白俄士兵，被安置在洞窟中，埋鍋造飯，對窟中藝術損毀頗巨；第二十窟就是一例。其餘如美國華爾納的新法挖壁。每年四月初八莫高窟廟會，土著、遊人，乃至牧人所帶的牲

畜，在各洞中食宿，所形成的損壞，無法估計。

在亞太地區博物館研討會中，大千曾以〈我與敦煌壁畫〉為題，發表演說時說：

「當時于右任先生路過敦煌去看我，有騎兵第五師師長馬呈祥相隨，見牆壁剝落處，下層尚有前代畫跡。我乃向于先生說：『下層必然有畫』，馬師長乃令其部下以石擊落上層燒毀之宋畫，赫然發現唐開、天間晉昌太守樂庭瓌父子供養像……」（註五）

他附帶聲明：「當時曾有人說我『毀壞壁畫』；在這裡，得澄清一下。」

但張氏遺著《莫高窟記》出版後，似乎又添加了一些誤解。

原來，他在第二十窟畫記中「耳洞」之後「附記」了一大段對樂庭瓌與唐玄宗時代的考證。

開頭談到：「甬道兩壁畫，幾不可辨，偶於殘破處，隱約見內層朱色粲然，頗以為異，因破敗壁，遂復舊觀。畫雖於人重修時已殘毀，而傅彩行筆，精英未失，固知為盛唐名手也。……」後即細述對樂氏的考證。

大千此記，語意含混；「因破敗壁，遂復舊觀」，使人誤以為是他「有意破壁」。

倘未知于右任視察時，無意間破壁而發現的是樂庭瓌供養人群像，可能以為大千在「耳洞」中「另破一壁」及連接的北牆；其實先後所述都是同一事件——第二十窟甬道壁畫。

國立故宮博物院出版的《張大千先生紀念冊》中，曾選錄竇景椿的〈張大千先生與〈敦煌〉〉一文（註六）。文中，除以目擊者立場，敘述于右任視察莫高窟，陪侍人員掀壁畫事件，兼敘將軍斷手的發

現。並說：「適有外來遊客，欲求大千之畫未得，遂向蘭州某報通訊，指稱張大千有任意剝落壁畫、挖掘古物之嫌。一時人言嘖嘖，是非莫辨；筆者因親自目睹，嘗為之解說，以釋群疑。」

為張大千洗雪敦煌冤案奔走最力的，可能是《張大千年譜》作者李永翹。

李永翹，任職於四川省社會科學院文學所。曾於大千逝世未久，兩次前往蘭州、敦煌及莫高窟等地調查訪問。在蘭州，他查閱到民國三十七年甘肅省議會的提案，及次年甘肅省政府的覆文等件。在敦煌，訪問當地耆老，和大千當日助手李復等。他深入莫高窟各洞，勘驗洞中多年來保存完好的壁畫和塑像，並無傳說中遭大千任意損毀的跡象。

張君義將軍斷手化石、精工裝裱的告身，一一完整地保存在敦煌藝術研究所內，訪談所長及資深工作人員，也異口同聲地稱揚大千四十餘年前的卓越貢獻。

此外，他更不辭辛勞，到各地走訪曾從事臨摹壁畫工作的大千友人及學生。

李永翹以〈張大千的敦煌冤案〉及〈張大千臨摹敦煌壁畫──作者二赴敦煌實地訪問〉（註七）二文，詳細敘述訪問經過與各方證言。

他在前一篇文中，引述敦煌文物研究院院長，也是敦煌學權威段文傑的話說：

「張大千對於敦煌藝術，有三大功勞：第一，他在這兒臨摹了壁畫介紹出去，使全國都知道了敦煌；第二，他自己還努力學習敦煌藝術遺產，推陳出新，做出了貢獻；第三，他曾設法收集散失了的敦煌文物，並把他們送了回來。

總的來說，張大千先生對於敦煌的功績是第一位的。至於當年甘肅地方有的人告他剝了壁畫多少，盜竊壁畫多少，那是不確之詞。」

由於上述的證詞，張大千在敦煌的冤抑，似乎可告塵埃落定了。

註：

一、《張大千傳》頁一三四《敦煌面壁》，謝家孝著，希代出版社。

二、《中外雜誌》期二五四頁三○《張大千敦煌奇》，寶景椿撰，《張大千全傳》頁一八九。

三、《張大千紀念文集》頁四四，劉震慰撰《大千居士再談敦煌》（按，文中宛君自言到莫窟已七個月，恐不確，依心智所記，當為到敦煌四、五個月。）

四、發現斷手，于右任巡視及離去，綜據註二「寶文」、「全傳」及張心智《張大千敦煌行》。

五、《張大千傳》頁一三四、《張大千紀念文集》頁一五。

六、寶景椿《張大千先生與敦煌》，見《張大千先生紀念冊》頁四七一、《中外雜誌》期二五四頁三○。

七、《雄獅美術》期二四七頁一○四、《大成》期一六三頁一四。

# 4 廣漠荒荒萬里天

妻、子和好友相繼離去，荒漠之中日漸寒冷，嚴霜瑞雪隨之而至，踏著枯黃的落葉彳亍於上下寺間的張大千，備感孤獨。有時在洞中臨摹壁畫裡的人物，有時呆坐洞中，望著古人的心血結晶，揣摩人物的神情、勁秀而流暢的線條，和強烈得令人難以想像的色彩。在腦海中，與他收藏或見過的古代名蹟互相對照。他禁不住拈筆在空壁上題寫出自己的觀感：

「此莫高窟壁畫之白眉也」，是士大夫筆，後來馬和之得其一二，亦遂名家，蜀郡張大千來觀，贊嘆題記。」（題一五一窟近事女側空壁）

「此窟塑像壁畫，皆六朝制也，為世界極不易得見之古物，來者應如何愛護之！張爰題記。」（題二四九窟北壁東側空壁）（註一）

然而，他那寂寞、思鄉的情緒，不時像大泉河上的陰霾，籠罩在研究的熱忱之上。重陽過後的某日，從河灘散步歸來，拈筆作了一幅題為「夢蝶」的花鳥，上題：

廣漢荒荒萬里天，黃沙白草劇堪憐；從知蜂蝶尋常事，夢到青城古洞前。

後識：「辛巳夏來敦煌，忽忽四月矣，每思青城舊遊，則有夢為蝴蝶之感。大千居士爰，時重陽又三日也。」（同註一）

三十年農曆十月中旬，為莫高窟編號、寫洞碼工作結束後，張大千迫於對人力和繪畫工具材料的殷切需求，整裝前往西寧。他無法忘情數月前匆匆一遊的榆林窟，路過安西時，便再一次轉道前往。中秋過後，離開莫高窟的于右任、高一涵一行，也曾在甘肅省文武官員陪同下，到過榆林窟。右任對榆林窟壁畫讚不絕口，于氏的〈萬佛峽紀行詩〉四首，傳誦一時：

隋人墨跡唐人畫，宋抹元塗復幾層？不解高僧何事去，獨留道士守殘燈。——其二（註二）

由於在莫高窟無意中揭開宋畫露出唐畫的經驗，于右任深信榆林窟壁畫可能也一層層地覆蓋過，因有「宋抹元塗復幾層？」之句。回想張大千提出設立敦煌藝術學院，培訓研究人才，兼負保護、整理古藝術品之責的建議，越發感到它的重要性。

農曆十月中旬天氣，寒風刺骨，枯萎的草木，鋪上一層厚厚的白霜。張大千顧不得寒冷，於榆林窟找到可以容身的洞窟安置好行李之後，便開始臨畫。

十月二十四日午後，大千正臨摹淨土變時，只見洞外雪花飛舞。他呵著凍手，在二十五窟西首空壁上，題記日期、天候和所從事的工作，以為紀念。

當他繪畫五尺高的紙本「吉祥天女像」時，已是十一月初了。預計二十天左右的工作，即將告一

段落，未了心願，只得留待來日。他在畫上題：「此五代時歸義軍節度使曹議金功德窟壁畫，已開北宋風氣之先。粵中羅氏所藏武虞部朝元仙杖圖卷可證也。大千居士題記。」（註三）

使他最感驚異的，是榆林窟南首第二窟西面牆上的兩幅高一丈多，寬六尺左右的壁畫，祥雲繚繞，人物線條飛動，頗類李龍眠的手筆，兩畫上半部的重重峰嶺以及林壑掩映中的亭臺樓閣，更與北宋山水的馬遠、夏圭風格無異。畫為西夏人所作，可見南宋山水畫風，在北宋、西夏時已奠定了基礎。

「文殊菩薩赴法會圖」和「普賢菩薩赴法會圖」，這兩幅高一丈多，寬六尺左右的壁畫中，祥雲繚繞，人物線條飛動，頗類李龍眠的手筆，兩畫上半部的重重峰嶺以及林壑掩映中的亭臺樓閣，更與北宋山水的馬遠、夏圭風格無異。畫為西夏人所作，可見南宋山水畫風，在北宋、西夏時已奠定了基礎。

置身遼闊的踏實河灘上，望著枯黃的蘆葦，大千心中想著的依然是一窟窟的繪畫。北魏、隋、唐、宋、元；無論人物和山水，似乎都有著一脈相傳的源流。他既想理出源流，也想找出其中變化的軌跡。然後再析理出洞窟壁畫與歷史，和那些傳世名蹟之間的淵源。

大千經安西、酒泉等地到達武威時，已經是農曆十一月中旬左右，少不得與范振緒作數日歡聚。

但他另一個目的，是拜訪騎兵第五軍馬步青軍長，請他為大千引薦青海省主席馬步芳。依青海省府規定，如果未經特許，嚴禁境內喇嘛外流。因此，倔請喇嘛一事，亟需馬步芳的關照。

不過，依大千「酬馬步青將軍」詩註推測，似乎到蘭州後，才與步青會見。

數月不見，埋首於莫高窟工作的張大千，不僅面色黧黑，臉龐瘦削，頭髮和落腮鬍子更多了些風霜。一身內鋪駝毛的寬大短袍，看起來不像前往敦煌時那位身著長衫，手搖摺扇，斯文瀟灑的老夫

子，倒有點像步青家鄉的賣蛋小販。當馬步青以此開大千玩笑時，大千立吟七絕一首：

野服裁成駝褐新，寬袍大袖稱閒身；無端又被將軍笑，喚作東鄉賣蛋人。（辛巳作於蘭州）

（註四）

獲得步青推介信和沿途安全保證之後，大千再一次步上西寧之路。

途經青海樂都縣，爲古代鄯州所在地，漢時派有重兵戍守，戰爭時起。中華民國創立後，倡五族共和，現在已成漢滿蒙回藏各族雜居之地，番歌時起，一片昇平。只是氣候和內地頗多差異，深秋方才割麥，有時六月已著皮裘，都不足爲怪。大千有感而賦〈西寧道中〉一首：

異代兵戈地，行人問鄯州；九秋方割麥，六月或披裘。
臺峙烏孤壯，城摧漢將愁；祇今和五族，隨地起番謳。（註五）

較大千早一個半月左右離開莫高窟的張心智，隨于右任經蘭州轉道西寧後，便由大千友人安排他住進喇嘛住處，跟隨他們習畫。稍後，于右任先後在蘭州、西安和重慶，呼籲成立敦煌藝術學院，以研究和保護出自名家手筆的莫高窟及榆林窟等藝術。于右任並親自與陝西名畫家王子雲等商談，組織「西北文物考察團」，由王子雲任團長，準備率十餘位專家赴莫高窟考察、臨摹和實地寫生。

國曆十二月底抵達西寧的大千，先到塔爾寺和心智取得聯繫，住在西寧好友趙守鈺（友琴）的專

使行署。趙氏曾任軍長，是馬步芳父親的舊交，時任蒙藏委員會護送班禪活佛回西藏的專使，很受馬步芳主席的敬重。

知道大千要僱用善畫的喇嘛前往莫高窟臨畫，即主動替他安排與馬氏會面的機會。

一天，趙氏專員公署中，擺了幾桌回族酒席，素有「土皇帝」之稱的馬步芳，惠然蒞臨。介紹大千相識後，加以馬步青的推介信，兩人竟然十分投契。步芳打量大千的滿臉于思鬍子說：

「張老夫子，要請幾個阿卡（指喇嘛）都可以，沒有問題。」（註八）

席後，步芳並派人送來黑紫羔皮筒和乾蘑菇等土產。

住在專員公署中的張大千，為了滿足好友及官紳的書畫索求，手不停揮。時值趙守鈺六十大壽，他以六、七尺長的「青城瑞翠」山水手卷為贈，款題：「為守鈺道兄六十壽辰而作。弟大千張爰」

（註七）

西寧城中，不少愛好書畫人士，爭著前往看他揮毫，或以書畫請教，大千親切和藹，毫無大師的架子。他對業餘繪畫愛好者提出忠告：「你是業餘繪畫，和職業畫家不同，時間、條件有限，這就不能要求樣樣都來，面面俱到。就是畫畫，也不要工筆、寫意啥都來。就拿我這個職業畫家來說，年輕時和你一樣，啥都喜歡，啥都要學，後來才理解到，這樣下去不行，應當削減削減。你看，我現在用的圖章就已經不是自己刻的。」（同註七）

他又以筆下的青城山水為例：「繪畫不等於寫生、照相，乾巴巴地複製下來，而是要有所取捨，要有意境，要把自己的感情加進去。」

大千有此隨身攜帶的名畫，也取出和這些業餘畫家共賞，並詳為解析。在西寧盤桓十餘天後，他

便三番兩次地到塔爾寺和下河縣的拉不楞寺，僱請喇嘛，觀察他們繪畫佛像、研磨顏料，也採購各種畫具和材料。臨往塔爾寺前，西寧友人紛紛送來牛羊肉、茶甎、白糖等生活必需品，趙守鈺深知大千喜好美食，介紹一位廚師相隨。

年關將近，塔爾寺一帶到處呈現忙碌的景象，積極準備元宵節的酥油燈會。百餘位巧手喇嘛，正加緊製作鮮麗精緻的酥油花。蒙回藏各族，紛紛到塔爾寺和山下的魯薩爾鎮搭起帳篷，慶祝春節。各色服飾，爭奇鬥艷，張大千大開眼界，不時到帳篷裡作客，喝主人奉上的奶茶，吃糌粑、油餅和手抓羊肉。下次去時，他也禮尚往來地帶些茶甎和白糖。當他們得知大千是遠道而來的「大畫匠」時，紛紛請他繪畫，大千則來者不拒。他經常速寫他們的獒犬和生活的影像，鮮麗而別緻的服裝、優美而充滿生命力的舞姿，使他想到莫高窟、榆林窟中的飛仙和伎樂菩薩的畫像。

「亨堂峽」、「番女挈尨圖」、「蒙番二女圖」、「番女醉舞圖」……大千在青海雖僅短短兩個月，卻引發了深入認識和描寫邊疆民族風俗人物的興趣。有些直待三、四年後才依據速寫或深印腦海中的印象落筆。如民國三十三年的「番女挈尨圖」、三十四年的「番女黑尨圖」即是。

一位長髮妙齡藏女，盛裝而立，雙手掣動拴著黑色獒犬的鐵鍊。神情威猛的忠狗，掙扎著，轉頭張望，彷彿要撲向走近帳篷的陌生者。

「番女黑尨圖」中，描繪兩位眉清目秀的西北遊牧民族少女，穿著紅、白艷麗的衣服，對坐帳中。一隻馴善的黑尨，蜷伏在兩女身前，目光注視著帳外。這種獒犬忠實盡職，平時看守帳門，如非主人允許，絕不容外人擅越雷池一步，大千對於獒犬，十分喜愛。前述兩幅畫中毛色黑亮，神情馴善而機警的黑尨，是大千帶回成都飼養的二犬之一，名叫「黑虎」。

大千自題：「往於青海三角城，見此西番二姝，嘗欲寫之未果，頃始追憶爲此。大千居士。」後

題七絕一首：

散牧歸來毳帳低，清歌一曲醉如泥；最憐霧鬢鬖風鬢影，柳毅新來有小姨。　爰。

「柳毅新來有小姨」，柳毅，是《唐人傳奇小說》中，李朝威所撰〈柳毅傳〉的主角。

長安落第後的柳毅，在涇川之野，邂逅一位美麗而孤獨的牧羊女，相談下知道她是洞庭湖龍王之

女，下嫁涇川龍王之子。受盡了丈夫的冷待和家族的凌虐，命她牧羊於荒野之中；怎奈遠在洞庭的父

母，毫不知情。

那楚楚可憐的神情、不幸的遭遇，激於義憤的柳毅，表示願意不辭任何艱辛，把龍女的家書，送

到洞庭湖的龍宮。當龍王一家沉浸於悲痛之中，早已按捺不住的龍叔──錢塘龍王，早已一怒沖天，

前往涇川，大敗涇川龍族，吞掉無情無義的姪婿，把龍女救回宮中。

龍女身著絞綃，頭配明珠對柳毅盈盈下拜時，使他目眩神迷，真不知在天上還是人間。只是，他

不能忍受性情急躁的錢塘龍王的逼婚，更不願他奮不顧身的義行，被曲解爲迷於美色，因此，不顧龍

女的悲傷，斷然重返故鄉。經過許多波折之後，化身爲人間新寡文君的龍女，終於如願地成爲柳毅的

妻子，過著人世的美滿生活。

大千詩筆下的青海牧羊女，在醉後的一曲清歌之後，姐妹閒話，此情此景，不禁引發大千的遐思

「最憐霧鬢鬖風鬢影，柳毅新來有小姨」；他不僅由牧羊女聯想到柳毅的奇遇，也遐想出一位如花似

玉，陪伴牧羊女的小姨。畫上鈐有「呢燕樓」、「張爰私印」、「大千富貴大吉」及「大風堂」印，對

張大千而言，想是十分值得紀念及珍視的私房畫。

在塔爾寺和青、甘邊境的享堂峽一帶參觀旅行期間，大千也盡量利用餘暇寫生西北山川風物，以及一般山水花鳥，預備寄往成都和重慶展覽，募集未來居留莫高窟的龐大支出；也準備到西寧辭行時，送給舊雨新知。

熱鬧非凡的酥油燈會過後，牧人帳篷漸漸撤去，大千所聘僱的五位喇嘛也已到齊。約定每人每月五十袁大頭薪資，由趙守鈺向馬步芳主席保證，為時一年半左右，一定送返青海。另外，廚師何師傅、勤務員孫好恭，也準備相隨前往。

當他回西寧向馬步芳、趙守鈺及一千友人辭行時，又是一番熱情的餞別場面，免不了再應邀揮毫，以答謝盛情。各種畫材、工具、顏料和生活補給品，堆積如山。依張心智的說法，他們此次再入敦煌，是在西寧包了一部卡車，經青、甘交界的享堂住宿，次日午後，到達武威。停留應酬了兩天，便繼續上路西進。

但，台灣報人謝家孝，訪談大千後在《張大千的世界》中寫：「大千先生第二次再入敦煌，經過兩個多月的準備，除五名喇嘛而外，率子心智、姪心德、門生劉力上、蕭建初和孫宗慰，外加一廚二差，準備的食品、畫具，裝載驢車有七十八輛之多，真是浩浩蕩蕩，西出陽關。」（頁六七）

比較父子兩個人對再入敦煌的憶述，顯然有頗大的差距。

車抵酒泉，馬步青的女婿，騎兵第五軍第五師師長馬呈祥，率酒泉各界人士在城外迎接，把一行

人安置到城裡一家大商號裡。主人來自河北，招待周到，住處寬敞舒適。緊鄰大千臥房的大客廳，更適合拈筆揮毫。飯後各界求畫者紛至沓來，大千耐心應酬。

一千求書求畫者心滿意足地離去，獨有位曹姓（一說為陳姓）專員，次日持畫復來。表示畫上僅一石二鳥，和石後幾筆墨竹，似乎空些，是否能再添點什麼。

大千看看昨夜花半個多小時完成的寫意花鳥，想著半生所到之處，為人揮毫作畫，從未遇到這種無理的要求，心中不免惱火，強壓住性子說：「這幅畫我自己還滿意，請你先放下，以後我給你再畫。」（註八）兩天過去了，離開酒泉前，大千一氣之下把畫撕掉，並未再畫，卻也因此為他留下禍根，此是後話。

包車經安西住宿一夜之後，第二天晚上八點左右就到了敦煌，在二十多人持電筒、燈籠的迎接下，依然住入劉鼎臣的莊子。晚餐席上，各人都已熟識，唯獨前次來時的章縣長，換成了湖北籍的陳儒學縣長。商會的張雨亭會長和劉鼎臣，與大千經過前半年多的交往，了解他的工作價值，對大千一行人招待就更加熱情。

以前章縣長，時而派人運這些生活補給給大千。這次人尚未到，劉鼎臣就把十餘人的的柴米油鹽備齊，並表示今後每隔三、四天就會運補一次，請大千專注工作，不必生後顧之憂。他怕大千不好意思接受，便拍拍肩膀半開玩笑地說：「老夫子用不著客氣，反正以後我會給你算賬的。」（註九）

和大千一起工作的，已達十四人之多，由於大家口味和宗教信仰不同，一共開了三個灶，使能各得其便。單為五位青海喇嘛準備酥油和青稞炒麵，就勞鼎臣騎馬遠赴牧區採購。

為了工作效率，大千把人手分成三組，兩組臨摹壁畫，一組專司縫製畫布和研磨顏料。在分工合

作的情況下，他可以和門生弟子放手合臨比較複雜、巨大的畫面

三十一年八月，二夫人黃凝素帶著幼子心澄，偕同宛君和大千六侄張心德（彼德），一起由成都來到莫高窟。同時也使衣物及畫具得到補充，接著好友謝稚柳、門生蕭建初，分別由四川、北平先後到達。家人團聚，生力軍增加，使大千精神大振。

門生蕭建初由北平前來，極不容易。

他請琉璃廠書畫鋪幫忙，化裝成古玩店的少東家，自稱到山西一帶收購古玩字畫，冒險偷過日軍封鎖線，才輾轉到了莫高窟。其後，他與大千長女心瑞，結爲連理（註十）。

江蘇弟子劉力上，在眾人中到得稍晚，十一月中旬左右，才加入張大千的工作團隊。

大千初到莫高窟不久，了解洞窟數目、內容和價值之後，便不時在信中，作概略性的介紹，以尋求重慶、成都兩地文化界人士和親友的了解與支持。

除一般山水花鳥人物畫外，上次他又請宛君帶回二十餘幅臨摹的唐代壁畫；幅度不大的單身像，天女、高僧、菩薩和供養人像俱全。他計劃以「西行紀遊展」的名義展出，使四川各界對敦煌藝術有個初步認識，也以一般繪畫籌募資金。

「西行紀遊畫展」在成都展出時，參觀人潮踴躍，募集經費用的創作品訂購一空，至於所臨摹唐朝壁畫，雖然令人耳目一新，但評論不一。

有人讚賞、支持，認爲他找到了傳統繪畫取之不盡，用之不竭的泉源，可補畫史之不足，中國繪

畫將爲之改觀。

惋惜者，則以爲那些色彩鮮艷，偏重宗教題材的作品，無非出於工匠之手，缺乏士氣和境界，絕非出於隋唐大師手筆。並傳話忠告大千：「畫家沾此氣息便是走入魔道，乃是毀滅自己。」(註十一)

大千得知西遊紀行展出情況，也只能一笑置之，並不因而退縮。他把量好的壁畫尺寸清單，交給縫製畫布的喇嘛縫接，有的長達六、七丈乃至十餘丈之巨；他計畫無論單身畫像或複雜的畫幅，儘量臨成和原作一樣大小。

拼縫好的畫布，釘上木框、塗膠粉、砑光，是這個工作小組的一貫作業。無論多麼純熟的畫師，一旦進入洞窟實地臨摹，才眞正感到苦不堪言。「臨摹的原則，是完全要一絲不扣的描，絕對不能參加己意。」成了大千從洞外說到洞內的口頭禪。

「若稍有誤，我就要重摹。」聽得耳熟能詳的學生和子侄，在心裡應著下句，且暗暗地叫苦。

但，見到一切苦役，莫不由大千帶頭作，也就一言不發地跟著苦撐。

當臨時僱用的童工，在喇嘛指導下把顏料一樣樣磨細時，另由玉井油礦借用在敦煌難得購到的木

大風堂的二夫人
黃凝素女士

張大千的三夫人
楊宛君女士

材，托馬家軍的工兵，在預備臨摹的洞中，搭起鷹架，高者不下數丈。

頭一步工作，是到處托人搜購大張描圖蠟紙，透明度一如玻璃，由助手扶著貼近壁面，再由一人勾描圖稿；大千表示，如果將描圖紙粘、釘，或直接貼在壁上，恐怕會損及壁畫。同時在各個色塊內記明顏色；主要人物，由大千親自勾描，頭飾、衣裳紋樣及周邊花鳥之類，交學生和助手操作。

勾稿時，遇到殘破不全的地方，要仔細觀察與推敲，變了色的部分，須與其他洞窟的同類題材相對照，勾畫完成，還要核對原圖，修正偏差。

這種工作，平日在畫案上已屬不易，可是挪到黑暗的洞中，高處要登在架上，一手提燈，一手勾畫。接近地面的牆腳，則要側臥及趴在皮墊或墊紙上面揮筆，畫不了幾筆，頸酸臂痛，氣喘吁吁。躺在鷹架上的跳板上，仰描洞頂飛天和藻井時，艱難困苦，更非言語可以形容。即使寒天，臨不到多久，也會汗流浹背，臂疼難舉。

但，想想古代畫家，並無圖樣可做，僅憑佛經記載，來構思人物造形、性格和神態，考慮故事結構、主配角的服飾與動作，乃至周邊樓臺器物，已非易事。至於躺在幾丈高的木板上仰著塗色勾勒，更是難上加難。大千說：「試看他們在天花板上所畫的畫，手也沒有依靠之處，凌空畫的，無論用筆設色，說這是一個人躺在木板上畫的，沒有一筆懈怠之筆，任何人不會相信，但卻是事實，太了不起了。」（註十二）學生和助手們聽了，覺得眼前的困難，遠不如古人，心情也就平伏了些。

下一個程序是，在洞窟外面，把描圖紙畫稿浮貼在已經釘好、研光的畫布反面，映著朝陽，用炭條把畫稿描在布面上。再就炭線，以墨筆勾勒一次，才算定稿。

註：

一、《張大千全傳》頁一九五。

二、《歷史文物》月刊期八六頁三七《國立敦煌藝術研究所成立始末》，李永翹撰。

三、《張大千全傳》頁一九六。

四、《張大千先生詩文集》「七言」頁七三。

五、《張大千先生詩文集》「五言」頁二八。

六、《張大千敦煌行》頁一五八。

七、《大成》期一四三頁一八《張大千在青海》，李永翹撰。

八、《張大千敦煌行》頁一六一。

九、《張大千敦煌行》頁一六二。

十、《張大千全傳》頁二○一。

十一、《張大千生平和藝術》頁三一《父親的畫業》，蕭建初、張心瑞合撰，中國文史出版社。

十二、有關臨摹過程、要點見《張大千紀念文集》頁六《談敦煌壁畫》，張大千口述，曾克耑整理。

# 鐵骨寒枝老更剛

就臨摹巨幅壁畫而言，勾稿固然困難，上色更爲成敗的關鍵。

著色時，也是先由大千塗主要部分，亭臺樓閣、衣服花樣，讓門人和喇嘛等，依記錄賦彩。待大工告成，無論子侄、門生或喇嘛，大千均會在畫的一角，落上某某同畫的款識，絕不埋沒他們的業績。不過，定稿和初步著色，離一幅臨摹品的完成，實在遙遠。

既然要忠實臨摹，一切就要謹遵古法。

從對壁畫的觀察體會中，中國古畫所運用的勁秀線條，也就是「鐵線銀鉤」，和敷色的厚重，是氣韻生動的主要因素。書畫同源，要畫好線條，不僅在勾勒上下功夫，也要在書法上奠定基礎。設色則採用礦物性重顏料，而非容易變色，感覺薄弱的植物性顏料。所以他購自青海的大批顏料，量多質佳，名貴無比，並注重研磨工夫。研磨細緻與否，一定要他親自檢驗方可，務求像隋唐作品那樣，歷經千百年之久，顏色如新畫一般。

一幅畫的完成，他堅持要敷色二、三層，勾勒二、三次才合古法。他說：「唐畫起首一道描，往

往有草率的，第二道描將一切部位改正，但是最後一道描，卻都很精妙的將全神點出。且部位方面，與第二道描，有時不免有出入。」（註一）

這種多次勾描，數層敷色，且先後描線部位並不完全重疊的要領，對大千爾後的人物畫，影響十分顯著。

他總結壁畫的特質說：「壁畫是集體的製作，在這裡看出，高手的作家，經常是作決定性最後一描。有了這種勾染的方法，所以才會產生這敦煌崇高的藝術……」

他在敦煌實際臨摹步驟，也是如此，在定稿上敷過二層底色後，將畫布抬進洞中，依架立放，對照原作，一面繼續敷色），一面修正輪廓，主要部分修正完成，其餘的又輪到後生們，邊學邊練。最後，整體的潤色統整工作，依然由大千親自操刀。

臨摹的技術層次之外，大千對歷代壁畫風格的分析和講解，也極為注重。話題往往從莫高窟的開山祖師說起：

苻秦建元二年（公元三六六），沙門樂僔，偶然來到莫高山（鳴沙山），見金光之中，影影綽綽的，似有千尊佛，於是發願開鑿洞窟，造佛一龕。後來法良禪師，又在窟旁繼續開洞造佛。接著刺史建平公、東陽王均有營建。到唐朝，歷經四百年，造窟已至千餘。現在所剩的三百零九窟，是經過兵燹、天災崩圮和被沙石埋沒之外的倖存者。

建窟時代和供養人的不同，以至各期佛菩薩的造形、衣著的風格各異；尤其供養人像、裝飾、衣著和樓臺器物，更是寫實。從中並可看出時代興衰，補充歷史的不足。

比如，元魏時期，壁畫用筆粗獷，人物清癯，可以見出是來自印度佛畫的影響。

西魏筆調雖仍粗獷，但色彩冷艷，矯健清勁，顯示出文化、生活逐漸漢化的跡象。單以元魏和西

魏畫中拈花獻佛的手指而言，手指曼妙，卻不見指甲和指節。

隋畫深厚委婉，又不同於西魏，屬於過渡時期畫風，入於唐朝，崇尚豐腴、健美的社會風氣，使

佛像也變得雍容華貴，光華燦爛，供養人像則人高馬大。大千形容畫中手的形象。

初唐的指甲蓋伸出指端而形尖圓，盛唐開元天寶間，則指甲退入肉內，不但使人覺得手指豐腴可

愛，而且使人還遙遠地聯想到「環肥燕瘦」，和楊貴妃動人的舞姿。

大千一面吃飯，一面高談闊論，怕說不明白，還特地向心智要來紙筆，畫幾隻不同的手相，作為

示範。

或看著凝素、宛君，半開玩笑地說：

「到了敦煌壁畫面世，所有畫中的女人，無論是近事女、供養人，或國夫人、后妃之屬，大半是

豐腴的、健美的、高大的。我們看北魏所畫的清癯之相，到了唐代便全部人像變成肥大了。也可以證

明唐代的昌盛，大家都夠營養，美人更有豐富的食品，所以都養成胖胖的。」

在妻子和門生的哄笑聲中，大千若有所思地嘆了口氣，談到唐德宗後，敦煌被吐蕃所據，高手星

散，壁畫風格也不復從前，筆法散漫，神氣荒疏，連菩薩爪甲，也畫出指頂之上，略帶尖圓，不再柔

美。

到了宋代，崇尚理學，畫法拘謹，類今圖案畫。人像亦乾枯，不及唐人豐滿，行筆用色，各不相

同。菩薩手相，已逐漸瘦削，漸成十指纖纖；強盛、富裕、華美的時代，漸行漸遠。

至於西夏，在宋仁宗時，離宋自立，佔據西北兩百多年，畫法尚是宗宋初筆意，能夠創造，自成

一家，畫得整齊工細；但是氣格窄小，情意的成份不太多。

這些原本有些枯燥的繪畫理論，經大千連說帶畫，又夾雜著武則天與俊美如蓮花般的張易之的黃昏之戀、楊貴妃魂斷馬嵬坡，唐明皇在眾叛親離的情況下，逃難到四川的故事，就變得趣味橫生。使前往河灘荼毗澆水的二位夫人，以及勞累一天，面帶沙土和顏料的門生子侄，頓時忘記渾身的疲憊，連敦煌請來的油漆師傅也聽得津津有味。

晚餐後，大千和喇嘛、門生及助手圍坐燈下，討論爾後的工作要點，神情就顯得嚴肅多了。他提醒他們，臨畫要臨「神」，及用筆的要領和供養人服裝器物等考據問題。

形似重要，神似更爲重要。大千說：

「壁畫中的佛像蕭穆端莊，菩薩慈祥可親，飛天秀麗活潑，天王、力士威武雄壯。」他解釋：

「蕭穆端莊不是呆板，秀麗活潑不是輕飄，威武雄壯不是凶惡，這些都需要認眞仔細觀察研究的。」

用筆是中國畫的靈魂，大千指出：

「中國畫無論是山水、人物、花鳥、工筆或寫意，都很注意筆法。」又說：

「勾線、皴擦、渲染都有個用筆的問題；勾線用中鋒、皴擦就要用側鋒，而渲染則中鋒側鋒都要用。」歸根結底：

「對於初學畫的人，臨摹十分重要，臨摹多了就掌握規律，有了心得，這樣可藉前人所長參入自己所得，寫出胸中的意境，創造出自己的作品，那才算達到成功的境界，這樣我們就有可能超過古人。」

他叫心智、心德，攤開幾幅臨摹作品，指出歷代供養人的衣服和裝飾的差別。以及佛像的袈裟、菩薩與飛天的裙帶和髮冠、髮髻等特徵，表示這些都是寫實的，因此代有所異，都賴細加考證：

「要是照貓畫虎，不加思索地畫上去，看起來很不舒服。」

民國三十一年秋天，夫人、子姪和學生到莫高窟不久，駐紮在敦煌的馬團長，率幾名部下的軍官前來辭行，並帶走派作大千助手的兩名士兵。相詢之下，知道馬步青的騎兵第五軍，調防青海，步青調任青海柴達木屯墾督辦。大千為馬團長及手下軍官作畫贈行。張姓和楊姓兩位士兵與大千等相處日久，感到依依不捨，大千合贈他們六十塊大洋，兩人灑淚而別。

過了幾天，新駐防敦煌的胡宗南部郊團長在陳縣長和商會長張會長陪同下，拜會大千。郊團長，浙江人，看了看莫高窟環境，決定要派喬連長的一連兵駐紮，保護大千一行，大千婉謝，但也推辭不得。及至喬連長進駐之後，又堅持要遣一班士兵駐到上寺，專負保護大千的工作團隊；大千依舊婉辭不得，也就恭敬不如從命了。

大千白天進洞摹畫，夜晚又在燈下作一般書畫，準備寄往成都義賣，寬籌繼續工作下去的經費。過冬的補給及取暖用的燃料，則端賴敦煌各界支援及劉鼎臣的盡心策劃。所以劉鼎臣被搜索、逮捕的消息傳來，對大千不啻為青天霹靂。

前來報訊的是鼎臣一位張姓親戚。據說是從蘭州來的一位上尉和一位中尉軍官，帶著幾個便衣人士，直接到劉家翻箱倒篋地搜查，最後表示從劉家衣櫃下面搜到一小包鴉片；指鼎臣販賣鴉片，立刻

銬上手銬，交敦煌法院羈押。

「劉鼎臣從來不抽香菸，也不喝酒，明明是他們搜查時偷偷放在櫃底的，然後再拿出來問罪。」

鼎臣的親戚憤憤不平。

大千見事態嚴重，趕緊寫信，請陳縣長、鄭團長探詢究竟，再作處理。不日，陳、鄭二人親至莫高窟，指來者係特工人員，並轉述其中胡上尉對陳縣長說的話：

「你不是和張大千先生有交往嗎？只要你能代我向他求幾幅畫，我們也算沒白跑一趟了。至於釋放劉鼎臣，既然陳縣長和張先生是朋友，不看僧面看佛面，我只好從命囉。」（註二）

原來事情是衝著大千來的，但特工人員如何會遠從蘭州聞風而至？使他不禁聯想到在酒泉所開罪的那位曹（或陳姓）專員；也深悔當時小不忍，撕毀了那幅要求「添上幾筆」的寫意花鳥。為解鼎臣之厄，大千趕緊畫了七、八張畫，總算擺平了這件棘手的事。

受了這番驚嚇和折磨，返家後的鼎臣，害了場病，大千率心智、心德騎馬到敦煌探視。他想向鼎臣表達內心的感激、不安和慰問；不意鼎臣反倒說了此感激他的話：

「要不是老夫子出面，陳縣長從中周旋，我恐怕被押送到蘭州了。不說別的，給我定個販賣大煙的罪。我不死也落個家破人亡，這一輩子也就完了。」（註三）

鼎臣病癒之後，已入嚴冬，敦煌不產煤炭，為使大千一行平安度過寒冬，他自動僱了駱駝隊，請民工到二百里以外的沙漠去尋找枯木作為燃料。二十幾匹駱駝，往返七、八天路程，就這樣搬運了整整一冬。

由於前一年在莫高窟過冬的經驗，早在夏秋二季，大千就與子弟兵和喇嘛，準備了許多中、小型

畫布，勾稿，註明顏色，儲存起來。待天氣越來越冷，寒風從洞口灌入，刷色時不僅十指僵硬，刷子上的顏料也很快結冰，無法塗抹。這時便把儲存的畫布抬到住處著色，在柴爐的溫暖中，工作效果反而特別快。及至天氣漸暖，再把這些著過一二層色的半成品，抬到洞窟裡去核對及潤色。

民國三十一年行將過去。楊葉落盡的大泉河畔，顯得十分蕭瑟，但這一年來張大千卻平添了許多志同道合的工作夥伴，每日進出洞窟，洗不盡的灰頭土臉。大千打趣地說：

「我們簡直就跟犯人一樣囉！跑到這裡來受徒刑；而且還是心甘情願！」（註四）

由王子雲率領的「西北文物考察團」，十多位團員，歷史家、考古家以及美術界人士都有，響應于右任研究和保護敦煌文物的號召。於三十一年春天來到莫高窟，也首次邂逅在此工作已半年之久的張大千。王子雲一行住在下寺，他們臨摹的方法是忠實地照壁面臨摹，圖像外，包括煙燻火燎和剝落殘缺的痕跡，一體照摹。由於以公費考察，結果工具、材料乃至生活供需遠不如大千自費來得充裕。大千對他們諸多協助照應外，常找藉口請他們到上寺打牙祭，為他們補充營養。

同年十月九日，由中央研究院組成的「西北考察團」抵達莫高窟，向達教授也隨團同行。這一行人住在中寺，考察範圍包括莫高窟、西千佛洞和「西出陽關無故人」的陽關遺址，預計在西北停留達七個月之久。

中寺在上、下寺之間，是道士修行的寺觀，大千對他們同樣熱情的接待，與向達也相互敬重。唯有論到敦煌藝術究竟屬於外來的印度佛教藝術，或隋唐以後，已形成面貌獨特的中國傳統藝術，兩人

各執己見，不惜爭得面紅耳赤。

「敦煌佛教藝術確是淵源於印度。」向達堅持敦煌壁畫為印度藝人的傳人手筆。

「我們歷代藝術家融合貫通後的偉構，是中國人自己的藝術，絕不是模仿來的！」大千不但列舉壁畫的筆墨、色彩和傳統服飾、器物、樓臺為證，並暗中計劃有朝一日，親往印度考察、臨摹其洞窟壁畫，以為印證（註五）。

生活在天寒地凍的鳴沙山區，過著辛苦單調的日子，張大千面對大泉河畔枯黃的蘆葦，掩飾不住思鄉情緒。成都的友人、青城山的上清宮、三峽猿聲與落日下的帆影……他在「巴蜀勝景冊頁」中的「巫山神女十二峰」上，題〈調寄杏花天〉一闋：

逝波也帶相思味，總付與消魂眼底；千愁喚起秋雲媚，綽約峰鬟十二。

過朝兩眉消夢翠，頓減了襄王英氣。人生頭白西風裡，況此千山萬水。（註六）

國曆年底，張大千與稚柳和工作團隊，前往敦煌西南七十里之遙的西千佛洞考察及臨摹壁畫。西千佛洞，和踏實河畔的榆林窟、大泉河流域的莫高窟形成的過程相當類似。源自大雪山的冷冽泉水，匯聚成黨河。長久浸蝕的結果，使戈壁中分，兩崖壁立。又因地近陽關，是古代絲路必經之地，來往商旅頻繁。西千佛洞的開鑿，和莫高窟出於同樣的理由；也同樣出於大師們的手筆。

兩岸崖高六、七十尺，有長近四、五里的洞區，位於黨河北岸。另有幾個洞窟，在稍遠的另岸。因岩質酥鬆，毀壞崩坍的情況，較莫高窟和榆林窟尤甚。半頹的佛塔，兀立在夕陽光影中，顯得無比蒼涼。大千感慨長吟：

陵谷何年改，我佛亦滄桑；咒缽空龍子，集肩猶鶴王。

關塵長漠漠，黨水自湯湯；壞塔無鈴語，沉沉對夕陽。

——西千佛洞（在敦煌至陽關道中，崩淪甚多）（註七）

推測開鑿年代，亦爲北魏隋唐之間。大千先就北岸比較完整的洞窟，自西至東，編爲十九個洞號。分散在對岸者未編在內；可能尚有三窟左右。

此時此地，氣候較莫高窟更加寒冷，據說有位隨行的士兵，竟凍掉了腳指。大千一行，編窟號、勾勒幾幅畫稿，留待日後賦色，僅停留了三日，便急忙返回莫高窟去。

近年關的一場大雪，天氣反像稍微暖和了一點。大千和子侄紛紛到寺後河畔賞雪。結了冰的大泉河對岸，不知何時，添了三、四個帳篷，犛牛群和羊群集聚在一起啃食乾草，二十幾位藏族男女老幼，裡裡外外忙著，似乎在安營紮寨、張羅飲食。有了新的鄰居，使大千頗感興奮，先過河打了個照面，約定午後再專程拜訪；好在這些藏人大部分通達漢語。另一個特色是每個帳篷口都拴著一兩頭獒犬。由於在青海的經驗得知，這些看似十分馴善的藏犬，能牧羊和制伏凶狠狡猾的野狼。看守帳篷時，若非主人允許，外人休想越過雷池一步。大千告訴子侄：

「這種狗體壯、凶猛，可以入畫。當地人把這種狗叫『笨狗』；其實一點也不笨。相反，牠們對待主人比起洋狗來，要忠誠得多。」大千言下之意，回川時，很想帶一二頭回去（註八）。

當天下午，他穿著駝毛棉袍前往睦鄰，帶了些白糖、茶甎作爲見面禮物，藏胞把他上下打量一

下，以為是以物易物的漢族商人，大千趕緊解釋他是來莫高窟畫佛爺的「畫匠」，好客的藏民立刻讓進帳篷，讓坐在羊毛氈上，奉奶茶，以酥油、炒麵為他們作成「糌粑」。臨別時，大千知道他們缺乏燃料，回到寺中，立刻叫人送去幾大捆駱駝隊運來的木柴。

此後數日，大千與他們時常往來，速寫他們擠牛羊奶，日常生活和特異的服飾，以及他所喜愛的獒犬，成為日後創作的粉本。

經過一年來的考察、臨摹壁畫、寫生西北風景和民族風情，「西北文物考察團」為公費所限，不得不於三十一年冬天離開莫高窟，使大千的心境更形岑寂。好在不久就傳來考察團在重慶所開「敦煌藝術及西北風俗寫生畫展」，備受各界重視的消息，使他也有說不出的欣慰。

于右任於三十一年春回到重慶後，除向各界提出呼籲，更向政府正式提案：

「……設立敦煌藝術學院，招容大學藝術學生，就地研習，寓保管於研究之中，費用不多，成功將大。擬請交教育部負責籌畫辦理。」（註九）

但，經教育部和行政院研議結果，由於經費、交通、設備及師資困難，於三十二年一月十八日正式通過「國立敦煌藝術研究所」（即國立敦煌文物研究院院前身）。聘高一涵、常鴻書、王子雲分別擔任籌備委員會的正、副主委和秘書。張大千、竇景椿等五人為籌備委員。

于右任原本提案成立藝術學院，以容納較多有興趣的青年學生，如今變成規模較小的研究所，原擬請對敦煌藝術有深入研究的張大千為院長，也落了空，心中不無遺憾和失落感。倒是大千自己不以

為意，覺得提倡保護和研究敦煌藝術的目的已達，落得作個如他所說的：「人家說和尚走八方，我是走十方」的自在藝術家。

春節後，大千常向他的工作團隊，津津樂道他不久前對壁畫中夜叉色彩的新發現。

六朝、北魏壁畫中，常見有全身畫成黑炭般的夜叉，連勾勒的線條都無法分辨。或許以為六朝怪誕，多以黑色畫妖魔鬼怪。但看得多了，他發現並非如此；當時也是以銀朱粉畫夜叉，看起來與肉色無異，但因年代久遠，銀朱轉變成黑色。以九十六、八十洞的夜叉為例，有人體色彩，亦有塗成永不褪變的石青或石綠。所以，凡事要考究底蘊，不能只看表面（註十）。

不過，許多平常事務，反而風雲詭譎，難探底蘊。三月中旬左右，陳儒學縣長，轉來甘肅省主席谷正倫的急電：「張君大千，久留敦煌，中央各方，頗有煩言，敕轉告張君大千，對於壁畫，勿稍污損，免滋誤會。」（註十一）

雖然陳儒學一再勸慰，說他已經把大千真實的工作情況報告谷主席，希望他儘管安心在莫高窟工作下去。但大千依然難以釋懷。中央何以不詢問來莫高窟考察過的于右任、高一涵和王子雲，也不派人前來實地勘查，卻只聽信中傷的謠言；他覺得不可思議。

自從于右任視察莫高窟，在第二十窟發生無意間揭破壁畫表層事件，為人銜怨曲解之後，大千就開始受各種謠言困擾。三十年冬，接到姪兒從四川來信，談及川中的各方傳言，大千曾覆詩自白：

分手春之末，驚心獻歲新；監河寧久助，原憲遂長貧。

磊落平生志，艱難去國情；交親每行淚，只是寄無因。

──沙州寄懷（註十二）

一年後的新春，又因中央嚴令，作梅花圖，題詩二首，用以明志：

鐵骨寒枝老更剛，清姿元自傲冰霜；一生不解朱夫子，認作人間世故妝。——其一

雪中霜後益崢嶸，鐵石心如宋廣平；拭目百花搖落盡，與君更見歲寒情。——其二

前一首，以朱熹「墨梅詩」：「如今黑白渾休問，認作人間時世妝」，諷世態炎涼，黑白不分之意。次首，引唐玄宗開元之治的功臣宋璟「梅花賦」的典，發抒胸臆中的塊壘（註十三）。

大千一行，幾乎進入甘肅之後，就聽人傳說「哈薩克」如何剽悍、嗜殺，對旅客常先殺後搶，馬家軍行伍口中的哈薩克，對來中國測繪地圖的俄國武裝間諜也不放過。哈薩克人先虜與委蛇，願意為俄國人作事。卻趁機消滅十幾個俄諜，鹵獲武器和俄製罐頭食品。然而，螳螂捕蟬，黃雀在後，其後馬家軍擊敗哈薩克人，才得知上情。大千惋惜未能趁勢找尋俄人遺下的地圖和測繪儀器，呈報給政府，作為以後防杜俄諜的參考。

因此，兩年來張大千一直心懷警惕，對哈薩克人畏如蛇蠍。

三月二十二，依然春寒料峭，早上，劉力上叫醒大千，說「哈薩克」來了。大千披衣而起，見到一位五十多歲，滿面驚惶的回民，他說，他的牲畜被劫；當哈薩克人正要舉刀砍他之際，另一方向來了淘金客，他趕快乘機逃命。據他估計，哈薩克人距此不過一里路，轉瞬即至。

經此一嚇，家人和工作團隊都圍過來商量對策；連平日貪睡，吃早餐都叫不應的稚柳，也一躍而

起。「養兵千日，用兵一朝」，但，偏偏駐紮莫高窟的一連兵，因謝師長來酒泉校閱部隊，於二十一日開去應卯，大千只好一面遣位位喇嘛騎駱駝去求救，一面布置他的「空城計」：

「當時只留下兩名兵，還有幾名保安警察，他們有幾枝槍，還有十幾枚手榴彈，大家一商量，趕快叫我內人小孩，所有的人都到三百零五洞去躲起來；因為這個洞在最高的第四層頂上，洞前路也崩壞，最險，哈薩克來襲，多係騎馬衝至砍殺，我們選此險洞，就是騎馬不能到達的高度！[註十四]

接著，請人到莫高窟最高點──「九間樓」負責瞭望。請射擊高手寶姓士兵獨自攜帶步槍、子彈和手榴彈進入鳴沙山，四處放空槍、擲手榴彈，以聲東擊西法轉移哈薩克的注意。兩位夫人抱怨他不該不聽勸告，冒險來此蠻荒地帶，萬一有個三長兩短如何是好，；大千安慰她們說，千佛洞裡的菩薩，自會保佑。

人喊馬嘶，槍聲、手榴彈聲，山鳴谷應，時斷時續。傍晚時分，好不容易等到瞭望者報說戈壁中塵土飛揚，大約是救兵來了。大家一陣高興，以爲總算得救。結果大失所望，依舊槍聲斷續，並未解圍。時間無限的漫長，驚恐隨著太陽落山變得愈發深沉。直到城裡大隊人馬趕到，在莫高窟巡邏部哨，確定哈薩克人已聞風逃逸，人心才逐漸安定下來。

事後得知，傍晚所見的戈壁飛塵，確是一支擁有十幾枝槍的淘金客人馬，向莫高窟前進；只是聽到莫高窟槍聲，不知實際情況，就原地停下來觀望，成了大千團隊苦等不至的救兵。

註：

一、本章有關大千臨摹洞窟壁畫的方法、過程，及對歷代壁畫風格的分析，綜據《張大千的世界》《敦煌面壁》章、張大千口述論文《談敦煌壁畫》、《張大千敦煌行》頁一六二～一七一及李霖燦撰《從敦煌到龍門》（載《張大千紀念文集》，內附張大千繪歷代佛、菩薩手相圖解）。

二、《張大千敦煌行》頁一六七。

三、《張大千敦煌行》頁一六八。

四、《張大千生平和藝術》頁九〇《敦煌老人憶大千》，李永翹撰。

五、《張大千全傳》頁二一〇。

六、《張大千全傳》頁二一一。

七、《張大千先生詩文集》五言頁二七。

八、《張大千敦煌行》頁一七〇。

九、《歷史文物》期八六頁三七《國立敦煌藝術研究所成立之始末》，李永翹撰。

十、《張大千先生詩文集》題跋頁四七。

十一、《張大千全傳》頁二一七。

十二、《張大千詩詞集》卷上頁一八六。

十三、《張大千詩詞集》卷上頁一九五。

十四、《張大千的世界》頁七一。

# 6 別了，莫高窟！

哈薩克人襲擊莫高窟的兩天後，三月二十四日，敦煌藝術研究所籌備委員會副主委常鴻書來到莫高窟。大千事先得知，為他在中寺安排了下榻之處，又遣心智、心德騎馬到中途去迎接。二人一見如故，大千親自下廚炒菜接風，使常鴻書非常感激。

早在這年二月，常鴻書途經蘭州就召開一次籌備委員會。有人主張將研究所設在蘭州；鴻書不以為然，認為遠距敦煌二三千里之遙，研究和保護莫高窟藝術，實有不便。經過一再力爭與堅持，才決定把研究所設於莫高窟。只是設所的人事、資源和設備，籌畫起來會更加艱難。

大千對敦煌藝術的保護和研究，向常鴻書提出許多建議；但提到謠言的困擾，和中央各部對他的誤解，不免黯然神傷：

「既然要驅逐我出境，為什麼還要我做籌備委員？這究竟唱的是什麼戲？」(註一)

接著幾天，大千為了工作進度，請弟子建初陪鴻書參觀洞窟，詳細講解，使他能早日有個全盤了解。得暇時，大千便親自陪遊，相互探討。不時請鴻書一行到上寺用餐，補充營養。

夜裡，大千依舊燈下揮毫，為了日益高築的債臺，籌劃補償之策。兩年多的莫高窟花費，未來還要在榆林窟和蘭州停留一陣，回到成都後作品的整理裝裱，總開銷應不下五千兩黃金之鉅。宛君從成都帶來，以及在西寧採購的顏料雖多，但不能不留些待前往榆林窟臨摹時使用。而他跟馬步芳約定，最多一年半左右，必須送五位喇嘛回返塔爾寺。……只是，這一切難題，都抵不過省主席谷正倫轉來的中央指令，使他寢食不安，滿懷悲憤。偶然抬頭，發現鏡中鬚髮，霜意漸濃；他調侃自己，真可以扮演伍子胥過昭關了。此情此景，正是一年後，畫家好友沈尹默為他敦煌畫展題詩所描繪的：

三年面壁信堂堂，萬里歸來鬚帶霜；薏苡明珠誰管得，且安筆墨寫敦煌。（註二）

四月中旬前後，大千估量一下各種情勢，覺得他不得不整理行裝，準備告別千餘年的古蹟——莫高窟。張心智回憶：

「父親從十幾歲開始四處奔波，對於出門整理行裝，特別是攜帶書畫，頗有些經驗。臨摹的將近三百幅壁畫（最大幅的達幾十平方米），全都是在絲絹和布疋上畫的，所著的顏色，多是石青、石綠、朱砂等礦物質顏料，如何運輸包裝，使其不受損壞，大家都很犯愁。父親早已經想出了很好的包裝辦法。」（註三）

大千的錦囊妙計是，先按畫幅寬窄，分成幾個等級。定製十幾隻不同長短、寬窄的木箱，各配一根碗口粗細的的木桿，作為捲畫的軸。在上寺院內，把畫平鋪地上，一層層地捲在軸上。為了保護顏色，每幅畫面，都蓋了層白紙。然後再把捲著幅數不等的畫軸，裝進長木箱中封妥待運。

劉鼎臣派來比木輪大車輕便的膠輪大車，先把畫箱運往敦煌莊園存放，等到大千一行結束了榆林

窟工作，再以汽車運往安西。

四月底，劉鼎臣來信表示，前往榆林窟的各事，已為大千準備妥當，大千便率心智、心德，帶著畫具，騎馬進城去辭行。為了節省時間，說好一總飯約，均改在鼎臣家中開席，既熱鬧又省事。留下時間，他儘量揮毫作畫，報答大家兩年來的支持協助。結果，他以二、三天的工夫。為敦煌官紳作了四、五十幅畫。

回到莫高窟，大千繼續他多日來的最後巡禮。唯恐日後遺忘，詳細筆記所見所感。又集合工作團隊，在莫高窟第四十四窟的九間樓前合影留念。敦煌朋友接二連三的送來罐頭、白糖、茶、餅各物，留路上使用。五月初，劉鼎臣帶來三、四十匹駱駝、駝把式和兩位嚮導。嚮導建議，如今天氣不太熱，可以白天上路，三天半便可抵達三危山東麓的榆林窟。喬連長決定派原來保護大千的一班士兵護送，並商量好次日一早啟程。

早幾日，大千便把將軍斷手、告身和所發現的殘缺文獻（已粘貼成冊），移交給常鴻書。除再提出一些研究、保護莫高窟、西千佛洞及榆林窟的建議，也附上自己平時的一些心得札記，留作參考。臨行之際，鴻書戀戀不捨，想到今後艱難更多，反倒羨慕大千整裝東歸。大千把一張摺疊的紙交到鴻書手中，神秘兮兮的囑咐此乃錦囊妙計，待他走遠方可拆看。

牽駱駝的「駝把式」，把行李和炊具整理好，裝載到駝背上，牽著長長一隊駱駝緩緩北行。人員跟在後面。行經莫高窟北口的下寺，再過一片乾涸的河灘之後，駝把式將供人員騎乘的駱駝拉跪在地，協助家小們騎上駝背。對沒有乘騎經驗的人而言，駱駝初站起的瞬間，不免嚇得冷汗直流。

不久，沙漠之舟行將轉入三危山山溝時，張大千叫停了帶隊的駝把式，戀戀不捨地回頭瞭望。轉

眼已十八歲，黝黑健壯的心智，形容告別莫高窟的感人景象：

「只見遠處熟悉的莫高山下，一片片白楊樹林好像隨風搖擺，向我們招手道聲再見！那莫高山上的層層石洞，也好像無數個幽黑的眼睛在戀戀不捨望著我們，我剛要向父親說什麼，卻見父親滿懷深情地向遠處揮手，輕輕地說了聲⋯⋯『別了，莫高窟！』」（註四）

當一長隊駝影消失在山溝時，常鴻書依言打開「錦囊」；原來是幅大千親筆畫的「蘑菇地圖」。

前兩年，大千在河灘白楊樹林發現蘑菇後，視如至寶。他把何處、何時可以採到蘑菇多少，詳記圖上，眼見一、二月後，就可以「按圖索菇」，採收到新鮮美味的蘑菇，鴻書內心感激難以形容。耳邊又響起大千臨別的話⋯⋯「我們走了，而你要無窮無期地研究下去，這是一個長期的無期徒刑呀！」

（註五）

大千共三次前往榆林窟；前二次路線均由安西南行，經水峽口、踏實堡，循踏實河谷到榆林窟。這次則由莫高窟直向東行，越三危山溝、熾熱漫長的戈壁灘、踏實河畔的踏實堡而達榆林窟。

頭一個住宿站，有二、三十戶人家的荒村，多半以農為業，生活情形比窮鄉僻壤的甜水井似乎好些。聽說夜裡狼群出沒，叼走羊隻甚至進入莊院騷擾。大千把幼子和女眷安排到住戶安歇，男人——包括工作團隊、護送的一班軍士、嚮導及駝把式共二十餘人，在場院中鋪開行李，露天過夜。駝把式讓駱駝跪成一圈，成了他們的臨時屏障。但聞遠遠的狼嗥，可能因人多勢眾，未敢輕探狼爪。

接著行程，是一整天荒涼無比，渺無人煙的沙漠和戈壁。護送士兵時斷時續的唱著秦腔，稍解枯

燥與岑寂。疲倦時，隊伍停下，大千和家人弟子圍坐沙地上休息，忽然感覺手下好像碰到什麼東西，叫人扒開沙子一看，原來是具盔甲俱全的乾屍，或者說是天然的木乃伊。

推測是位低階將領，完整的面目；可以看出深深的，致命的刀痕。頭下發現一紙，記錄他的戰功和戰死的經過。看其年代爲唐高祖武德年間的事──這已是一千三百多年前的悲劇。

周圍一片驚悚、歎息聲中，大千腦際浮起了唐朝王翰的〈涼州詞〉：

葡萄美酒夜光杯，欲飲琵琶馬上催；醉臥沙場君莫笑，古來征戰幾人回？

他趕緊命弟子把沉睡了千餘年的勇士，重新埋入沙中，算是完成一椿功德。

三十年後，想起敦煌之行所招致破壞壁畫、私藏將軍斷手等毀謗，張大千憤憤不平地向在臺灣的弟子江兆申說：「有人說我敦煌盜寶，其實這種手頭的東西我都沒有要，而悠悠之口，卻是不肯輕易恕人！」(註六)

經過踏實堡一晚露宿，並得知安西已派去一排軍隊前往榆林窟，維護他們此行的安全。第三日天黑前後，駱駝隊較預定爲早的進入榆林窟山口，並有部隊迎候。一行人下了駱駝，在黑暗不見五指的河畔榆林中，深一腳淺一腳地緩步前行。到達石窟前的幾間空屋，卸行李、安排住處、埋鍋造飯；飯後已是深夜十一、二點了。

由於駐紮莫高窟的十幾位士兵及帶隊的排長，第二天一早便啓程返防，大千送排長一幅畫、士兵每人約合二十銀元「法幣」的餐費以表謝意。

水流湍急的踏實河，水寬十五至三十尺不等。兩岸河灘亂石錯落，紅柳和多刺的酸棗樹生長其

間，靠近兩岸的地方，榆林密集，崖下，有些可以棲身的空屋，窗門多已不全。東岸峭壁上約有三十幾個石窟，但依山而建的寺廟都已毀壞。西岸有窟一、二十個，壁畫和塑像則多半完好。就風格來看，以建於唐及五代者為多。另一個特色是，洞窟排列，不像莫高窟般整齊和規則。有的數窟通連，有的隔離較遠，甚至單獨一窟。

大千為了作業方便，選大佛窟左右有大火炕的空屋作為工作和棲身的地方。但要先以蘆蓆及木條自釘門窗，才可防止風沙與野狼的襲擊。大千算算，從莫高窟攜帶來的糧食、畫具材料，只有一個月的存量，不比在莫高窟時，敦煌補給，隨時可到。因此，只有加緊工作，及時撤離，前往蘭州赴高一涵、魯大昌之約。

觀察洞窟保存狀況，有了通盤了解和臨摹計畫之後，仍以編號、書寫洞碼及記錄窟內塑像、壁畫為先。擇藝術保存比較完好的，編為二十九個窟號。好在季節適宜，工作起來不像在莫高窟那樣天寒地凍時，刷灰寫號那般艱苦。

臨摹經變圖時，面對壁畫上複雜的山水和亭臺樓閣，遠近高下，井然有序，大千想到有些外國人批評中國畫家不懂透視，他不以為然地對門弟子和子侄表示：

「中國畫的透視，是畫家按其需要，以畫面景物的遠近距離來表達的……古人講『遠山無皴』；遠山為什麼無皴呢？因為人的視力和照像一樣，太遠了自然就看不見或看不清楚山石的脈絡，就用不著皴筆了。『遠水無波』，江河遠遠望去，那裡還看得見波紋呢？『遠人無目』，人遠了五官看不清楚，當然也用不著畫了。總之，一幅成功的畫，要給人以自然美的感覺。」

他又指著畫中樓臺，說明中國建築，飛簷斗栱，極為特殊，畫家觀察和表達方式也就不同……

「常常去俯瞰建築物的屋脊，同時又以飛動的角度仰看建築的屋簷和斗栱，就在這俯仰之間，迅速將留在腦子裡的屋脊、屋簷和斗栱的印象畫了出來，這樣就能反映出中國建築物之美。」（註七）

臨摹到第二窟西壁的「文殊菩薩赴法會圖」和「普賢菩薩赴法會圖」時，歸期已迫。二圖均為丈二高，七尺寬的巨幅，眾多人物和上部北宗風格的山水樓臺，彷彿李龍眠、馬遠和夏圭的手筆。大千在驚歎中，以描圖紙勾勒圖稿；想描摹到紙、絹上面，以水墨點染時，已時不我予。回川後，諸事忙碌，接著時局大變，浪跡天涯，視力也漸形惡化。所以，直到十五年後，門人孫家勤、張師鄭前往巴西八德園學藝，才幫他點染完成。他慨然長題其上：「西夏人畫文殊、普賢赴法會各一鋪。畫師龍眠，而背景兼綜馬、夏，為壁畫中所未有。予時以歸期迫切，未能臨寫，但以油素摗草稿。我受降之明年，予重遊故都，得宋紙二番，長寬適與相同；因摹以上紙……」又題籤：

「此畫為趙文敏白描九歌之祖，其樓閣山石，則與馬遠同功；予得宋紙二幅臨之。壬寅十月題記。」

文殊圖則款署：「水墨畫，文殊菩薩赴法會，群仙拱護，雲影影弽，上作雲山遠景，安西榆林窟第二窟西夏人畫，門人孫家勤、張師鄭同摹。」

大千所遺憾的，豈止這二幅水墨畫未得及時完成；榆林窟西北，踏實河畔的水峽口，長達數里的洞窟，崩坍較西千佛洞、榆林窟尤甚；僅匆匆往觀，編了六個窟號，稍加記錄而已。餘者如旱峽石窟、東千佛洞，東方百里以外疏勒河畔的大壩石窟、昌馬石窟，或無暇臨摹，或未得一探究竟；都將成為終生遺憾。

檢點在榆林窟所臨，大小合約六十餘幅。連莫高窟的二七六幅，共為三百四十幅左右。

在莫高窟，大千前後和王子雲、向達的考察圖，及常鴻書的籌委會相處，不意到榆林窟後，又巧遇攝影家羅吉眉率隊攝影。大千先到為主，對攝影隊展開熱情的招待。

羅吉眉回憶：「他與謝稚柳先生給我們很多工作指示，壁畫的朝代與畫風、佛典與來源，至於每日三餐，豐富的菜與點心，為生平所未有的享受。有時他自己掌廚，做出很好吃的菜，夜晚長談，敦煌而外，還有很多中古近世的藝事傳聞，未見著錄的。」（註八）

喜愛動物和鳥雀的大千，從十幾分鐘路的古老河床散步回來，小心翼翼地抱著一隻受傷的雁。

「我好比——南來的雁——失群，孤單——」他哼著平貴回窟的戲詞；神情上，卻是既關懷又惆悵。

他為那隻失群雁塗上雲南白藥，餵食青菜和麵餅屑。在炕上為牠鋪了個巢，與牠同寢同臥了二十來天。見已痊癒，便把牠野放到河畔枯葦之中。

在紀念大千的文章中，羅吉眉談到大千與失群雁的一段緣分之後，接著敘述大千離開榆林窟時，雁和人之間依依惜別的感人畫面。

「當他找到牠時，急急的把牠抱回車隊，下令出發。夫子與雁子，高坐車中，御者執鞭於外，但有時牠飛出，盤旋空中，隨著車騎前進，有時也飛上車頂，跳回車中。榆林窟至安西城，有二日的行程，第一夜，寄宿一個民家，雁子也隨夫子在那裡作客。」

最後的訣別，就描寫得愈發令人盪氣迴腸：

「次日天明，車隊出發，續向安西，但在下午將近到達的時候，突然的，牠對夫子表現著意外的親熱。用牠的長嘴，啄著他的鬍鬚，用牠的頸項，接近他的面頰。夫子感到牠有些異樣，不似平時，

以後纔了解，這是牠對夫子『長別離』的最傷心處！

牠終於從夫子懷中飛去了，沒有再回來。但仍在車騎的上空盤旋，又追隨數里之遠，嘹唳悲鳴，聲音淒楚，像在說：『仁者珍重，請從此辭。』然後向牠故居的方向飛去。」（同註八）

不過，這段生動傳神的描述，與張心智在〈張大千敦煌行〉中所憶述的榆林——安西路上景況，頗有一些出入。

六月中旬，在榆林窟結束臨摹，整理行裝，大千賦別榆林窟詩一首：

摩挲洞窟記循行，散盡天花佛有情；晏坐小橋聽流水，亂山回首夕陽明。（註九）

張心智也在第六窟題空壁，記來榆林窟臨摹的諸人姓名。

張心智在〈張大千敦煌行〉長文中，對羅吉眉所說的失群雁卻隻字未提，憶及險象環生的榆林窟——安西之行時，更未寫到人、雁訣別的一幕，只談到路況崎嶇，大車拋錨及大千遇險等事：

那天早餐後，由踏實堡僱來接他們的大車隊，把一總行李裝載妥當，喜歡騎馬的大千，由一位來榆林窟迎接他們的友人，陪同騎馬先行。友人對這一帶路徑並不熟習，踏實河水急風強，他們雖然緣河而行，卻走錯了路。涉過一股淺水流未久，見兩隻大狼擋住去路，兇惡的目光直盯盯地瞪著他們。所幸他們還算鎮定，大千舉鞭在空中揮舞，兩狼似乎知難而退。天黑以後，一行狀況百出的車隊才趕到踏實堡，與大千會合，連夜趕搭羊毛車開往安西。大千在車上提起此事，連說：

「今天險些回不來了！」

多年後，張大千回憶在榆林窟（萬佛峽）生活苦況，心中餘悸猶存：

「萬佛峽的佛窟壁畫，不及千佛洞好，而工作環境更糟，洞裡毒蠍甚多，門生子侄多被螫過，晚上睡覺都要以被蒙頭而眠，以防蠍子，午夜常常聽見狼嗥銳厲之聲。」（註十）

羊毛車到安西後，知道託劉鼎臣轉運來的畫箱早已轉達，在等候前往蘭州包車的兩三天中，大千先安排妻小和謝稚柳乘轎車先走。次日一早，晴空萬里，其餘人連同畫箱和行李，裝上卡車向蘭州進發。卡車在午前的炎陽下奔馳了兩小時後，坐在駕駛座旁的大千，突然發現公路南側一片汪洋，似靜似動。一排排巨樹自水面昇起，倒影在水中搖曳。林樹消逝後，接踵而出現的樓臺假山，彷彿走進大觀園一般，也有倒影投射水中。大千怕車斗中的人錯過了這等奇景，趕緊命司機停車，下車告訴後生

告別敦煌前，張大千與子侄和聘請摹壁畫的喇嘛在莫高窟前留影

說：

「這就是書上所說的『海市蜃樓』；實際上是由於不同密度的大氣層，對於光線的折射作用所形成的一種幻景。」（註十一）

經過酒泉、張掖二晚住宿，第三日抵達武威。依約往訪范振緒。第四日，由於卡車在烏鞘嶺拋錨，耽擱了當天到蘭州的行程，只好在中途的永登過夜。

第五日，近午時分，車抵黃河口，距蘭州僅三、四十公里路程，大千想著，再過一個多小時就可以與高一涵、魯大昌一干好友會面。這是一個三岔路口，沿黃河東去，便是蘭州，轉西則是前兩次往青海的公路。車子將要由北轉東時，一位手持紅旗的軍人叫停了車子，表示他們兩人有急事去蘭州，意欲搭個便車。大千點頭，司機請他們上車時，兩人不言不語地，反客為主，命將汽車開到暢家巷汽車站，同時掏出證件，表示係奉命檢查。行李和二、三十隻大木箱，要統統卸下。另來四、五位軍人，即將著手翻檢。大千深怕辛苦臨摹了兩年多的壁畫受損，暗命心智、心德打電話給第八戰區東路總指揮魯大昌和甘、青、寧監察使高一涵。少時高一涵、魯大昌和戰區參議高中將，以及省府秘書長王漱芳，先後來到，向帶頭的中校軍官提出保證說：

「張大千先生是畫家，這些都是他在敦煌臨摹的壁畫，戰區和省政府都可以證明。」

中校聽了，臉色一寒：「我們就是要檢查壁畫，要免予檢查找組長去吧；他到重慶去了。」接著，彷彿手握尚方寶劍般的補了一句：

「就是谷主席來，我們也要檢查！」

大千為免友人為難，一面叫工作團隊卸東西接受檢查，一面帶友人離開現場。張心智形容一千特

工人員翻箱倒篋的狀況：

「這些人檢查得非常仔細，每只木箱，每一卷臨摹的壁畫都被打開鋪在地上一張一張看。在毫無準備的條件下，打開畫箱，把卷好的畫在地上拉來拉去，臨摹的壁畫難免不遭磨損。幸好父親沒有在場，假如他親眼看見如此折騰、有意糟踏他兩年來辛勤的勞動成果，不知會氣成什麼樣子。」（註十二）

檢查一無所得的特工人員，只好悻悻然離去，留下心智、心德和師兄們，直到深夜才把行李、臨摹的壁畫收拾停當，運往蘭州西郊七里河的魯大昌家。

大千事後得知，原來是那位在酒泉要求大千在畫上補筆不得的曹專員（一說為陳某），銜恨在心，調職後曾向甘肅有關部門反映：「張大千在敦煌，破壞、盜竊了壁畫。」

立時，使他對由省主席谷正倫轉到莫高窟的中央電令，及此次如臨大敵般的蘭州大檢查，了然於心。

註：

一、《張大千全傳》頁二一九。

二、《張大千敦煌行》頁一八四。

三、《張大千敦煌行》頁一七一。

四、《張大千敦煌行》頁一七五。

五、《張大千全傳》頁二三一。

六、《張大千先生遺作敦煌壁畫摹本說明》〈辛苦話敦煌〉，江兆申撰。

七、〈張大千敦煌行〉頁一七八。

八、《大成》期一一七頁八〈大千在敦煌〉，羅吉眉撰。

九、《張大千詩詞集》，冊上頁一九五。

十、《張大千的世界》頁六一。

十一、〈張大千敦煌行〉頁一八〇。

十二、〈張大千敦煌行〉頁一八〇～一八二。

# 7 青城山居

經過特工人員一番徹底的搜檢，疲憊不堪的張大千工作團隊，分別安置在高一涵和魯大昌府中暫住。

由心智和劉力上送五位喇嘛畫家回青海塔爾寺。

在友人陪同下，大千暢遊蘭州一帶勝景，並接受友人建議，在蘭州舉行「張大千臨摹敦煌壁畫展覽」。以增進各界對莫高、榆林等窟宗教藝術的重視。長達約一個月時間，大千白天指導門生子姪整理所臨壁畫，夜晚則自行創作。

八月十四日，畫展揭幕，魯大昌、谷正倫、高一涵等多位要員齊集剪綵。共展出臨摹壁畫二十件，大千作品三十一幅。蒞臨的政要，聯名在報章頭版刊登啟事，推介大千的藝術造詣及對洞窟藝術所作的深入研究和貢獻。各報藝評，也一致推崇。三十一幅創作，很快訂購一空。

八月下旬，范振緒專程由武威前來，參觀畫展。對大千作品讚賞之餘，也述及自己母親當年含辛茹苦，督導他們兄弟三人苦讀的往事。大千思及自己母親不僅教導他，並經常帶他到市集賣花樣的情景，對范振緒的故事，分外感動。特為他精心繪製山水人物卷「青燈課子圖」，上題：

人前每頌白華詩，樹靜風搖泣無極，永憶高堂寸草心，百年留照丹青色。

肅穆拜公命，載筆為斯圖，明賢唯有母，在昔慰醇侶。

癸未孟秋，應禹勤丈命，謹寫太夫人課子圖并賦求正。　蜀郡後學張爰。（註一）

大千在莫高窟冒雪往訪藏人篷帳，對忠誠勇敢，善解人意的獒犬，讚賞不已，很想帶兩隻回川，可惜行色匆匆，來不及覓購。

九月底行將返回成都，馬步青派人遠從青海送來兩隻威猛的獒犬，毛色黑亮，對他而言，不僅是心愛的寵物，也是最好的描繪對象。二犬一名「黑虎」、一名「丹格爾」，據大千表示，這是馬步青愛犬中的佼佼者。

此外，他也計畫回程路過天水時，買十幾隻聞名已久的紅爪玉嘴鴉，放養到青城山中。青城山原有翅尾媽紅的「紅衣畫眉」，每到深秋，集翔林間，啼聲婉囀十分動聽。神話傳說，五代蜀王王衍遊青城山時，衣上繪有雲霞，飄然若仙；曾自作「甘州曲」，宮人作和之外，又繪紅衣畫眉娛人；這就是紅衣畫眉的由來。去冬岑寂中，大千曾畫「異鳥圖」一幅，抒發思鄉之情（註二）。他想像著兩種異鳥同在青城山翱翔的景象，再加上霜紅遍山，飄然若仙的應該是策杖欣賞楓、樨紅葉的他了。

無論二十八年夏與目寒、君璧同遊千佛崖，或二十九年冬因善子之喪由廣元匆匆折返重慶，在廣元停留的時間，實在太少。歸程路過，定要多停留此日，從容描繪千佛崖和嘉陵江勝景。

回返成都後，他得立刻開始與門生整理兩年多的心血結晶，以備先後在成都、重慶舉辦盛大敦煌

藝術展，使世人進一步了解敦煌藝術之偉大，眞正中國傳統藝術的宏偉精深。當然，他也得積極整理大風堂所藏明清書畫目錄，出讓償債；這是三年面壁後所要付出的代價。

但，驀然浮上心頭的是中央的電令、蘭州的嚴檢、流傳在各方面說他毀壞敦煌藝術的謠言；成了他心中揮之不去的陰霾。

將近三年的敦煌面壁，所耗金錢和所冒風險與艱辛，都是大千一生中，犧牲最大，對中國傳統藝術貢獻可謂卓著；卻變奏成備遭冤抑攻訐的樂章。本文依據的資料，主要的包括謝家孝《張大千的世界》（後改寫成《張大千傳》）；張大千口述、曾克耑整理的《談敦煌壁畫》及其他短篇訪談文字。其次是張心智回憶性的長文《張大千敦煌行》及李永翹的《張大千年譜》（後以《張大千全傳》爲名，由花城出版社發行）。竇景椿的《張大千敦煌傳奇》；李永翹《張大千的敦煌冤案》、《張大千臨摹敦煌壁畫》，和《張大千在青海》等短文。

綜觀這些文獻，張大千本人除《敦煌壁畫》口述論文，結構比較嚴謹，各家對他所作的專訪，多半表明係採「擺龍門陣」的方式來回憶往事。事件發生的順序、時間、地點，說得既不夠明確也不很詳盡。

張心智的長文，對幾次前往敦煌的往返路線、交通工具、參加工作的人員與工作實況，乃至日用補給，作了比較平實、詳細的敘述。

李永翹所編年譜，兼採大千與心智的說法。他對參與大千敦煌工作及相關人士的專訪，再加上他

為了解大千蒙冤受誣的真象，曾二度前往莫高窟勘察、走訪敦煌文物研究院後所發表的文字，增進了對真相的澄清。

經排比分析，發現張大千所述，與張心智所寫，不僅各有遺漏（或各有所諱），對同一事件的說法，也有頗大的落差。

以「哈薩克人」為例，心智文中隻字未述，大千在《張大千的世界》〈敦煌面壁〉章，則屢次述及、畏懼之情，甚於蛇蠍。三十二年春天，離開莫高窟之前，且演出一幕對抗「哈薩克」進襲的「空城計」。

《張大千世界》中載，馬家軍官兵曾告訴大千，有隊俄國間諜潛入中國，偷繪邊疆地圖，以備入侵之用。哈薩克人則詭稱願與合作，結果卻以黑吃黑的手法，突殲俄諜，鹵獲其武器裝備。此事心智文中，也完全未提。

按，哈薩克，是我國新疆北部的游牧民族，逐水草而居。剽悍的哈薩克人，熱情好客，能歌善舞，他們體力充沛、馬術精良、驍勇善戰。

從康熙末年，俄國便不斷入侵我國邊境，道光二十年一舉併吞了哈薩克。在咸豐十年的「中俄北京條約」中，清政府將哈薩克、布魯特、浩罕等地，畫歸俄國。

在我國境內居住的哈薩克人，則生活於天山北麓到阿爾泰山一帶。

推測，張心智文中對哈薩克人隻字未提，可能基於對中國少數民族的尊重和友好。大千訪談中對哈薩克的畏懼，恐怕是受馬家軍的影響；從大千訪談中可以感覺到，有過和少數打家劫舍哈薩克人作戰經驗的馬家軍，極力形容哈薩克強徒的殘忍，不免在大千心中，留下以偏概全的刻板印象。

其次，由敦煌運送日用補給，乃至於由青海運回數百斤顏料、畫布、食品到莫高窟而言，說法相去更遠。

張心智和敦煌藝研所籌委實景椿文中，都詳述原籍河北的富商劉鼎臣，經常由敦煌運送補給品給大千，並因此被特工人員栽誣，遭牢獄之災。大千則說：「當時敦煌的縣長姓章，湖南人，他很照顧我們，每一個禮拜他派人為我們送食糧來補給一、二次，有米有雞有羊，就是沒有蔬菜……」

由蘭州到莫高窟的交通線，以及兀立戈壁沙漠中的莫高窟和榆林窟，據說時常會有哈薩克及狼群出沒。可能需要軍人協助及保護。但，大千與心智對協助、保護他們的軍隊人數，所說差距最大；即張大千自己的說法，也前後不一。

依心智說法，一行人第二次到莫高窟時，駐防敦煌的馬團長，派二名士兵協助大千。馬步青換防時，二名士兵由馬團長帶回歸建。接防的胡宗南部郊團長，派喬連長的一連兵駐防莫高窟；喬連長則分出一班士兵（十餘名），專負保護大千的任務。

三十二年五月一日，啟程前往榆林窟時，喬連長派一位排長率十餘名士兵護送，送到後，次日即行返防。另一方面，通知安西預先派到一排士兵南下榆林窟，保護大千在榆林窟的安全。

但，在《張大千的世界》中，動員的兵力，就很可觀了。

頭一關，由蘭州到武威（涼州），第二關，由武威前往敦煌；大千說：

「由魯大昌派兵護送我去涼州，再由馬步青派騎兵一連護送我入敦煌。」

第三關，大千獨自一人，由敦煌經武威到青海去邀請喇嘛畫家：

「我七月離敦煌（按，時已國曆十一月底），先赴涼州，仍由馬步青旅長（按，時馬步青為騎兵第

五軍軍長）派人護送我去青海到他老兄馬步芳那裡去。」

當談到馬、胡二位將軍換防時，大千細述：

「胡將軍也特別關照他屬下的謝毅鋒師長保護我們，謝師長派一位姓得很古典的鄺團長來……鄺團長說他派一位四川同鄉羅連長（心智記為喬連長）帶一連兵駐紮保護！」

這一連步兵駐紮莫高窟，大千父子說法，倒是一致。大千想婉謝駐軍保護，他告訴謝家孝：

「我說不敢勞師動眾，只要一班人就夠了，當初馬家軍也是一排人，鄺團長說他們是騎兵，一排人夠了，我們是步兵還得要一連人才放心。我擔心人多了吃水更困難，鄺團長說軍人自會克服困難。」談到冬天僱駱駝隊遠道取柴時，心智指由劉鼎臣代僱民工，到二百里外沙漠取柴。大千則說：

「羅連長派出一排兵，循著一道已乾涸了的河床，去尋拾古代隨流漂來的枯木，連搜集到來回要九天。……」

在《張大千的世界》中，大千對謝家孝形容第三次榆林窟（又稱萬佛峽）之行：

「我們又轉赴萬佛峽，那裡更是哈薩克出沒之所，比千佛洞更荒僻，離敦煌一百六十里，我們未去之先，由敦煌駐軍函請安西派兵一連入山搜索，起程時復選驍勇善戰的步兵一排護送，我們的人分兩批乘車，我騎駱駝……」這也和心智所說一班兵護送，一排兵先到榆林窟候駕差距很大。

在劉震慰〈大千居士再談敦煌〉文中，馬步青首次由武威派出的騎兵人數，又有了變化；大千表示，馬步青除了派副官、科長護送他們前往敦煌，又千叮萬囑地說：

「你們打算住在千佛洞，這個地方是不安全的，當地有一種土匪，叫做哈薩克，……先殺人，後搶人，所以一定要有人保護，才能安全。哈薩克善於騎馬，我要派一排騎兵來保護你們。」

談到在洞窟中搭數丈高的鷹架以便臨畫，劉震慰寫：

「因為當地找不到木匠。幸虧馬家軍的騎兵隊裡，還有工兵，就幫大千居士搭造木架子。」

張大千父子對敦煌行憶述的差別如此之大，究竟是有所避諱，或日久淡忘、訪談者錯聽，或「擺

龍門陣」時加以誇張、渲染所致？頗耐人尋味。事過境遷，人事多非，恐怕也難以一一求證。

民國三十二年十一月，大千一行由蘭州經天水、廣元等地回到成都。稍事安頓之後，於十二月攜

眷上成都西北一百四十里之遙的青城山，希望能得到真正的憩息。

山徑間的青松、黃葉，覆蓋著一層寒霜。鳥雀在黑色溪石上跳來跳去。流泉、瀑布在山谷間迴

響。上清宮門前三株粗可數圍的老銀杏樹風姿依舊，山門兩邊的金字對聯：

境入上清，半點紅塵飛不到；

壇關無垢，滿天花雨散香來。

在敦煌時，這一切都在他魂縈夢繞之中，有時，一燈熒熒，他獨自拈筆，寫出青城山景。開坐大

泉河畔，遠望夕陽照射下的三危山影時，他會痴想在青城山亭中避雨，遙看煙雲縹緲的峰巒。……

「久違了，上清宮！」仰望宮門上的黑漆金字匾額，張大千低聲自語。

上清宮中，收藏有他前幾年留贈道長的書畫，後院所租賃的客房，成了他遠離塵囂的家；生活、

創造和蒔花植木。他遠赴敦煌期間，大夫人曾正容與子女們，居住於此。

這裡，使他享有世外桃源的寧謐和喜樂，他想在此洗去幾年來的疲憊。

張大千從榆林窟回川，途經蘭州，受到嚴苛的攔檢。而從蘭州包卡車返成都的路上，也並不順利；大千年譜作者李永翹寫：「這次從敦煌返川途中，先生所攜之臨摹敦煌壁畫及隨身物品沿途經過了五十多道關卡，連軍令部長何應欽打來的『已通知檢查單位轉知沿途關卡免驗放行』的電報也未起作用。絕大部分關卡，仍照查不誤。而在每次檢查之時，先生不得不在一旁為檢查站的求畫之人作畫應酬，以求他們『手下留情』。」（註三）

這使大千不禁想到李白的名句：「蜀道之難難於上青天！」

因此，當他重回「半點紅塵飛不到」的上清宮，格外珍惜和依戀。

上清宮高居天師洞、丈人峰之上，宮後為懸崖峭壁，不遠的觀日亭，是觀賞雲海的最佳去處。大千首先把從天水購得的十餘隻紅爪玉嘴鴉野放繁殖，早晚看牠們盤旋而過，落在枝頭時，供他觀賞寫生。

他曾在宮前宮後，植梅花數百株，隆冬之際梅花盛放，一片寒香，可以媲美以前常去遊賞的蘇州香雪海。一時之間，他簡直想與妻妾子女，終老此山。

然而，許多藝文界的好友，知道他敦煌面壁歸來，帶著數百幅精心臨摹的壁畫，紛紛探詢，或想先睹為快。促使張大千蓆未暇暖便不得不離開上清宮，返回成都召集子弟兵整理所臨壁畫，提早面世。

成都北門外馴馬橋附近的昭覺寺，是座千年古廟，有川西第一叢林之稱。大千看中了幽篁翠竹，古木參天的西塔院，是借來整理巨幅壁畫和創作最理想的地方。

蕭建初、劉力上等八、九位門生、助手加上心智和心德，立刻開始忙碌起來。經過一上午緊張的工作，下午可以在林中散步，鬆弛神經。晚上圍著看大千在燈下作畫、談論畫史和古往今來的奇聞奇事，才是最快樂，獲益最多的時刻。

民國三十三年元旦，敦煌藝術研究所成立，常鴻書為首任所長。大千一方面為自己的建議有了結果感到欣慰；在敦煌和常氏相處時，了解他在藝術上的熱忱和抱負，也深慶所長得人。元月上旬，「張大千臨摹敦煌壁畫展覽」，也準備就緒，畫友張采芹為他接洽成都市提督街豫康銀行作為展覽場地。在大千的構想中，臨摹品概不讓售，以法幣五十元一張的門票，作為開支及補償前往敦煌所積欠債務的來源。有人唯恐五十元一張門票，將使一般學生、公務員乃至工人不勝負擔，大千說：

「這批畫能畫成並展出，前後共耗資十幾萬大洋，希諸君見諒。」（註四）

元月二十五日畫展揭幕，前三天起，《新新新聞報》、《成都快報》等就陸續刊出臨摹展的消息，以及對張大千的專訪，或專文介紹大千在敦煌所歷的險境和所受的艱辛。尤其友人芮善於農曆除夕（一月二十四日）刊於《新新新聞》的〈張大千臨敦煌壁畫記〉，更令人感動：

「當夫凝神靜照，使墨驅丹，攀組升梯，面壁懸肘，焚膏油以繼晷，冒寒暑而靡輟，何其勞也！蛇蝮之所宅，狼虎之所居，生番野猿之所出沒，水土疫癘之所欺害，何其險也！縑絹青紅所費之巨，則傾資以把之，子侄從人旅食之弗給，更稱貸以益之，又何其細也！……嗚呼，君之致力，可謂至強，其所歷亦至苦矣！」芮善斷言：

「此作一出，舉千百年的韜匿弗曜之靈光，一日表露，匪惟沾溉學子，知畫道之衰微，（并）將使華夏文起，益洋溢於世界矣！」（註五）

揭幕之日，觀眾踴躍，成都藝文及教育界，為之轟動。除展出臨摹洞窟作品四十四幅，在洞窟所攝壁畫及塑像巨幅照片二十幀，并在會場前面懸出自撰〈張大千臨摹敦煌壁畫展覽序言〉，敘述前往敦煌的動機，及對洞窟藝術的分析和評價。

配合展覽的出版品，有由名人作序的《大風堂臨摹敦煌壁畫第一集》，共收白描四十四幅。

大千到莫高窟首夜，秉燭進入藏經洞最早注意到的唐畫優夷婆和比丘尼兩幅人物白描，也在集中。身穿袈裟，手持長柄鳳扇，侍立樹下的比丘尼，在原壁畫中，周身、面貌以及執扇上的雙鳳圖案，剝落得相當嚴重，在大千妙筆白描中，變得眉清目秀，扇上圖案，袈裟紋理，均已恢復舊觀；這就是大千復原臨摹與一般臨摹最大的不同。

展覽期間，觀眾擁擠，各報紛有佳評，因此，原訂到元月底的展期，延到二月四日始行落幕。

展後，又陸續出版《張大千臨摹敦煌壁畫展覽特刊》和《張大千臨摹敦煌壁畫展覽目次》。前者收輯展覽期間的序、跋、題詩及評論文章，後者形同一本小型的敦煌石窟記。

《目次》一書，係由大千弟子來自河北安新縣的劉君禮，和四川新都縣的羅新之編輯而成。

從大千的敦煌莫高窟記中，摘出所展四十四幅壁畫的資料；諸如洞號、壁畫朝代、內容、所描寫的經義、尺寸大小等。同時也記錄同臨者的姓名，公認為此一目次，可以補歷史和美術史之不足。

羅新之於三十二年春天，奉大千之召前往莫高窟時，知大千一行已離開敦煌，心中頗感沮喪和愧疚。既而決定既來之則安之，索性暫留莫高窟，獨自奮鬥，觀賞、研究、日夕臨摹莫高窟中壁畫。八月，返途經蘭州，正趕上幫大千籌備蘭州的展出。編輯成都展的目次，多少可以彌補在莫高窟與乃師失之交臂之憾。（註六）

緊接敦煌臨摹展後，大風堂藏品展分兩個梯次，一共六天，在成都祠堂街四川美術協會展出。仍以五十元門票，作為開銷及彌補債臺所需，並忍痛出售了部分珍藏。大千以沉痛的筆調在展覽啓事中寫：「三載敦煌，忽焉過隙，鄉關乍履，歡樂莫申。檢點舊藏，如親舊好。數十年來所收先蹟，莫由詳記。寇陷江南，大半散失於吳門；其所存於故都者，幸得附歸蜀中，茲略列於此，平生會合，願一示諸同好何如？」(註七)

五月中旬，由教育部主辦的敦煌臨摹展，在重慶山城的上清寺中央圖書館舉行。學者陳寅恪，為大千發揚敦煌藝術的功績，下了定評：

「敦煌學，今日文化學術研究之主流也。自敦煌寶藏發現以來，吾國人研究此歷劫僅存之國寶者，止局於文籍之考證，至藝術方面，則猶有待。大千先生臨摹北朝唐五代之壁畫，介紹於世人，使得窺見此國寶之一斑，其成績固已超出以前研究之範圍，何況其天才特具，雖是臨摹之本，兼有創造之功，實能於吾民族藝術上別闢一新境界，其為『敦煌學』領域中不朽之盛事，更無論矣！」(註八)

總結成都和重慶兩次臨摹展，固已引起各界對敦煌藝術及國寶維護的重視，佳評如潮。對國畫的未來發展，產生相當的震撼與影響，但許多負面的批評和謠言，也始終沒有間斷。

在成都展時，場主見門票收入可觀，要求增加場租，稅捐處揚言必須課稅；都賴友人從中協調周旋，總算順利度過。

「壁畫原為匠人所作，難入文人眼目，一學便俗」；仍是許多藝文界人士牢不可破的觀念，儘管大千在演講中、媒體上呼籲，絲路發達時代的敦煌和安西，一如海運興起後的蘇州與上海，文化異常發達，繪畫高手雲集。且在唐代的長安和洛陽，繪畫大師多在宮殿和寺廟，以大面積的壁畫，展現其

創作的才能。如閻立德、閻立本兄弟，如李思訓父子、吳道子等皆是。

但，依然難以動搖某些人先入為主的觀念。

破壞壁畫、盜掘寶物、楊宛君回程箱中暗藏將軍斷手之類謠傳，依然不脛而走，帶給大千諸多困擾。「身後是非誰管得，滿街聽說蔡中郎！」大千只好寬慰自己。好在幾次展覽的門票，所售珍藏名蹟及書畫創作，已將往返敦煌和三年洞窟歲月積欠的債務，償還了絕大部分。

此外，敦煌臨摹展，不但引發了兩位愛好藝術青年研究的興趣，也決定了他們終身的志業，為張大千始料所未及。

史葦湘，四川藝專一年級的學生。成都敦煌壁畫臨摹展時，同學們紛紛往觀，但五十元的門票卻難倒了家境不裕的他。繪畫老師李有行到替他想出一個妙法；推介他作會場的義工。

大千見了李有行的介紹信，十分熱情地歡迎這位年輕人加入工作行列，親自帶他參觀會場，不但看畫，也詳細解說前往敦煌的動機和洞窟藝術的偉大。

其後，史葦湘在敦煌文物研究所工作了四十餘年，成為資深的研究員。他常說：

「張先生的臨摹敦煌壁畫展，對於當時我們一些人的人生之路是一個契機。」(註九)

由教育部所主辦的重慶臨摹展，更是盛況空前，巨幅臨摹品，全部裝框，顯得氣派豪華，前往買票的觀眾，人山人海。後來，不僅立志研究敦煌文物，且成為敦煌文物研究所所長的段文傑回憶當時：「看畫展的人很多，光排隊買票參觀的人就排了一里多路長。我第一天去買票都沒有買到。有的文章說我是看了那次畫展後才被吸引到敦煌來的，事情確實是這樣。」(同註九)

此外，當大千年譜作者李永翹，走訪段文傑時，他歸納大千對敦煌藝術的三大貢獻，並為大千洗

雪破壞敦煌藝術的冤抑。

民國三十三年，大千用於籌備、展出各類畫展之外，只有九月到峨嵋山住了個把月，其餘時間大部分在青城山，小部分在成都城郊的沙河村度過，作畫數量相當可觀。

雅愛動物、花和鳥類的大千，在青城山時，一面指導學生速寫山景，一面抱著小猿，不時玩弄。

農曆三月間，友人從青城來，送一隻白玉鴉給他，大千喜出望外，拈毫寫照，題七絕一首：

　　誰染青城白玉鴉，定知遊戲出仙家；高枝愛汝鶯同坐，碧樹珊瑚氣自華。

後識：「友人從青城攜白玉鴉見貽，戲圖並題。甲申三月二十七日大千居士張爰。」(註十)

其後，玉鴉失去，大千朝思暮想。三年後秋天某日，見中庭老樹，心想如果白玉鴉尚在，落於枝上，豈非天然的徐熙、黃筌畫意，於是乘著靈思，寫下「老木玉鴉圖」，也題一首七絕：

　　午暖微寒風日嘉，中庭老木自枒槎；看來便是徐黃筆，祇欠高枝著玉鴉。　丁亥秋日於中庭得此婆娑老木粉木，因思年時所畜青城白玉鴉，今不可復得，遂合寫之。(註十一)

大千對紅色，尤其紅與白相互襯托，又鮮明又清新的配色，似乎有特別的偏好。如青城山舊有的紅衣畫眉、天水攜回的紅爪玉嘴鴉、前述友人所贈白玉鴉等。

到了秋天，舉目四望，蒼翠的峰巒，夾雜著大片的嫣紅，畫意盎然。細看紅葉枝頭毛羽晶瑩的鳥

雀，穿梭飛躍，畫龍點睛般，使靜謐的山景，充滿了生趣。

民國三十三年立秋所畫的「紅葉白鳩」，最能顯示出大千紅白相映的色彩調和。紅葉枝頭，一隻潔白如雪的白鳩，獨自沐浴在秋陽中。高枝的下方，斜出一枝，十餘片未霜先紅的櫟葉，與白鳩身畔的紅葉遙相呼應，使佈局完美而平衡。主枝上的攀藤綠葉，地位雖不顯著，卻畫龍點睛般把紅白色調襯托得更加鮮活。大千先後題款二次，其一為：

青城櫟葉未霜先紅，爛若朝霞，以予所秦白玉鴉坐於枝頭，粉光霞彩相映帶，如觀滕昌祐圖畫；惜嶺梅不來為我寫真。拈筆記此，有愧傳神。甲申立秋，大千張爰。

款中的「嶺梅」，姓高，是由南京躲避日軍輾轉入川的攝影家，與大川漸成密友。高氏以大千為題材的攝影，大千極為欣賞。每遇美景佳禽，繪畫配合攝影，相輔相成。

重陽所作「紅葉小鳥」，不以綠藤陪襯小鳥和紅葉，改以幾筆濃墨寫出的細竹，別有一番韻味。幅上的墨竹紅葉，和櫟枝、款識，成了S形構圖。安靜地棲息在橫枝上的黑頭白腹長尾小鳥，成為整個畫面的焦點。款題：

清水繞屋家家竹，紅葉燃雲處處花；我欲移家回空谷，看花種竹足生涯。

甲申九日青城山居，爰。

不過，這一年畫作中，更令大千滿意的，是一秋一冬所作的仕女圖。

註：

一、《張大千全傳》頁二三○。

二、《張大千全傳》頁二二一。

三、《張大千全傳》頁二二一。

四、《傳記文學》卷四九期二頁三一〈張大千姬人楊宛君的故事（選載）〉，陶洛誦原著。

五、《張大千全傳》頁二三九。

六、《張大千全傳》頁二三四、二三七、二四八及二五六等頁。

七、《張大千全傳》頁二四五。

八、《張大千全傳》頁二四九。

九、《張大千生平和藝術》頁九○〈敦煌老人憶大千〉，李永翹撰。

十、《張大千先生詩文集》「七言」頁七九、九七。

十一、同註十。

# 8 前塵如夢

民國三十三年中，張大千臨摹敦煌壁畫在重慶展覽結束，戴著成功的光環回返青城山後，就醉心於花鳥和仕女畫的創作。

在此期間，「花蕊夫人像」、「紅拂女」、「倚杖行吟圖」、「遺世獨立」等畫作，先後完成。關心戰局的大千，在「紅拂女」上題：

千山廟口說奇雄，俎豆誰憐祭享空；倘使娥眉猶未死，忍看車騎渡遼東。——四首之四（註一）

《張大千藝術圈》作者包立民，認為大千的「紅拂女」題詩，似乎以韓國藝伎春紅擬隋末唐初的俠女紅拂女，他自己隱以虬髯客自喻；包氏文中，並引二首題詩為證：

絕憶當年採藥師，侯門投刺擅丰儀；誰知野店晨妝罷，能識虬髯客更奇。——四首之一

漾江江水清見底，漾江女兒柔似水，恨無俠骨有迴腸，如此江山愧欲死。——四首之二（註二）

張大千為朝鮮藝伎池春紅作的古裝畫像，他把有五六年情緣的她，比擬為慧眼識英雄的「紅拂女」（局部）

大千這幅感時懷人的畫與詩，隱喻著他青年時期的一段令人盪氣迴腸，而又唏噓感嘆的愛情。

民國十六年，二十九歲的大千由日本友人、骨董商江騰陶雄陪遊韓國金剛山。在漢城文人雅集中，結識年僅十五歲的歌舞伎池春紅，一見鍾情。此後春紅經常前往大千旅邸陪侍筆硯，看他繪畫寫字，相伴出遊。隆冬歲暮，大千不得不返家度歲，欲收春紅為妾，攜歸中國，但因徵求家庭同意未果，遂告相思兩地。

春紅以大千留贈的金錢和必要時可以讓售的書畫，在漢城開設藥鋪，放棄藝伎生涯，大千則歲歲赴韓為鵲橋之會。七、八年後，中日戰爭爆發，大千逃難歸蜀，韓國及中國的半壁江山，盡為日本所據。大千和春紅，也就此音訊斷絕。而當日的兩情繾綣，常存於大千胸臆之中。

「遺世獨立」山水人物畫，筆法境界，十分瀟脫，應屬這年的佳構。一位風姿瀟灑的白衣文士，憑眺於懸崖絕壁之上，槎枒寒木，從崖邊伸出，點點紅葉，越發顯得氣象蕭瑟。上題：

飄飄乎如遺世獨立，羽化而登仙。　甲申秋日大千張爰。

此外，傳說中，他這年最得意的四幅仕女圖：「按樂圖」、「春燈圖」、「讀書圖」和「采蓮圖」，是負氣離家時，在成都一間小廟中完成的。

三十三年冬，寓居成都市郊沙河村。一次，

與妻姜爭吵出走之後，心想如往大廟避靜幾天，即使不被妻姜子女尋獲，也有好管閒事的僧人往家中

通風報信，因此特別找間小廟閉關修行。妻姜尋找不得，以後氣燄自會收歛。

心平氣和此後，大千靜極思動，畫興勃發，潛心作畫。畫成之後，自覺都是神來之筆，不僅帶著

畫不請自回地向家人報到，展出時，四幅仕女，一律在非賣品之列。

據說大千夫妻齟齬，負氣出走並非首次。

大約二八年左右，在家唯我獨尊，飽享齊人艷福的張大千，與黃凝素由口角而至肢體衝突。二

夫人手持畫案上鎮紙的銅尺，抵擋中，碰到了大千的手；手是他賴以書畫謀生的寶貝，稍有閃失，非

同小可，大千盛怒之下，拂袖離家。

裡屋的大夫人和楊宛君，為了煞煞他的威風，並未及時勸解，也未追隨左右。等到入夜仍不見大

千消氣回宮（上清宮），深怕山路危險，這才急成一團，找來鄰友（一說為山上躲避日機轟炸的作家

易君左）和道長商議，遣兒子和道士手持火把分頭喊叫尋找。但見峰谷之間，火把四處遊走。有人形

容這是「大鬧青城山」。

終於在一個山洞中發現大千閉目合十，盤膝而坐，呼之不應，求之不睬。先是兒女跪請息怒，大

千相應不理，直待黃凝素跪求，方才在一干道士舉火導引下，啟駕回宮（註三），可見齊人之福，並不

是想像中那樣美好。

到了冬月，朝思暮想的好友高嶺梅，造訪沙河村寓廬，燈下爐邊閒話，大千意興風發，拈毫白描

一幅輕解羅衣、酥胸半露，春心蕩漾的艷女像「春思圖」；大千對春意盎然、姿態撩人美女的描繪，

至老不廢。

大千民國22～27年租住過的頤和園聽鸝館

另一繪贈嶺梅的美女「依柳春憶」，則比較含蓄。岸邊垂柳、菖蒲、春草。一位身材窈窕的艷裝女郎，站在嫩綠的柳條下面，一手托腮，一手扶著身後的柳樹，十指纖纖，手姿優美動人。那少婦似在回憶往事，又像有所期待。題詩淒美幽怨：

歡如菖蒲花，但開難得見；儂欲化春水，要看郎心變。　少作「子夜歌」漫書畫上。甲申十一月既望，沙河村居，大千張爰。

大千中歲作「依柳春憶」圖，題的是年輕時所賦「子夜歌」，畫中特別強調美人如春筍般的纖纖玉手，不禁使人聯想到大千青年時期，在北京的韻事。

民國二十三年，行年三十六的大千北遊故都，租住頤和園的聽鸝館，邂逅北京藝人懷玉姑娘；懷玉姓李，大千有時寫「瓊玉」，蘇州吳縣人，寄寓昆明湖（一稱瓮山湖）一帶。大千對她那纖纖玉手尤為陶醉，覺得可以入畫。他在懷玉畫像上題：

玉手輕勾粉薄施，不將檀口染紅脂；歲寒別有高標格，一樹梅花雪裡枝。

偶見懷玉唇不施朱，遂拈二十八字書之畫上。又

題：「甲戌夏日，避暑萬壽山之聽鸝館，懷玉來侍筆硯，昕夕談笑，戲寫其試脂時情態，不似之似倘所謂傳神阿堵耶？擲筆一笑，大千先生。」(註四)

這年秋天（一說二十四年），大千再遊北京時，在天橋邂逅楊宛君，納為三夫人。與懷玉的一段情緣，因家人的反對而不了了之。

十年後，在成都沙河畔的寓中，與好友談及往事，可能有感而作。只是畫中情景，究竟是少婦在明媚的春光中，思念變了心的舊愛，或大千內疚的心理投射？是件頗耐尋味的事。

「春思圖」、「依柳春憶」之外，大千並以精工繪製的得意作品「按樂園」，贈給嶺梅，作為乙酉（三十四）年的開歲賀禮，更見二人情誼非比尋常。

描龍紅柱的華美廳堂中，幾位年輕貌美的樂伎，各持不同的樂器，似乎在作演奏前的調音。這幅工筆重色，吳帶當風，功力不凡的畫幅，顯示出盛唐壁畫中舞樂場面所給他的影響。

右上角原有一款：

「甲申秋日青城山中作，大千居士張爰。」

次年春正，又題一款：

「雲璈錦瑟爭為壽，嶺梅老弟乙酉開歲百福，爰頌。」

謝家孝在《張大千的世界》〈逸聞雋事〉一章，「吵架失蹤・廟中用功」節中，透露四幅廟中神來之筆的下落：「按樂圖」贈高嶺梅、「采蓮圖」歸四川博物館典藏、「春燈圖」貽贈當時四川省主席──大千的好友張群，「讀書圖」傳聞為台灣一位收藏家所得。

典藏在四川博物館的「采蓮圖」，描寫四位少女，採蓮於山岩畔的池塘裡，以荷葉遮蓋雲鬢為

戲。

通幅以荷葉的石綠、山石的灰綠爲主調，與少女的朱唇、飄飛的紅帶和鬢上紅花，形成「萬綠叢中一點紅」的對比效果。而濃黑的秀髮、蛾眉與秋水般的美目，安排得頗有畫龍點睛之妙，成爲通幅焦點所在。畫上無詩，僅題：

「甲申一月上清借居，張爰。」

至於這四幅佳作，是否如傳說的：大千與妻妾爭吵後，負氣出走，在成都小廟閉關修行數日所作？則僅由「按樂圖」與「采蓮圖」中所題「甲申秋日青城山中作」和「甲申一月上清借居」，就可以不攻自破。

對大千畫作而言，這眞是大豐收的一年，花鳥、仕女之外，和子弟兵到峨嵋山寫生，留贈峨嵋接引殿的一幅八尺山水橫披、「青城山十景」山水冊、「千重雲嶺」等作，莫不可觀。

這幾年來，受盡煎熬的敦煌之行，蘭州、成都及重慶一系列敦煌臨摹展覽後的毀謗和讚譽，對大千一生的藝業，都是個重要的關鍵和里程碑。爲了償還債務，與二哥善子多年收藏的大風堂名蹟，讓售與人，想起來不免愧對亡兄。

浩大的敦煌工程已告一段落，前往印度洞窟，印證古代中、印間佛教藝術交流與影響的願望，由於戰局緊張，尚未實現，使他一時不知何去何從。

當大千漫步在青城山、成都昭覺寺、或沙河村的月光下，深印腦海中的韓國金剛山、和善子同居飼虎作畫的蘇州網師園、北京頤和園的聽鸝館及碧波萬頃的昆明湖……無時不縈繞在他的眼前，往事如煙，恍若隔世。

在靜思中，他不免對變幻不定的前半生，作一番徹底的反芻。

如果以四川省會成都，作為等腰三角形的頂點，西南方以大佛聞名的樂山，和東南以產蔗糖、蜜餞而有「甜城」美稱的內江縣，就成了底邊的兩角。

從西北方蜿蜒東流的沱江，碧綠如帶，繞過內江縣城後，由東轉南，再趄向城南舉目可見的三元塔的山腳，為它所流過的地方，帶來美景和豐饒。

不過，光緒二十四、五年間的甜城，卻被接連而來的天災所鞭笞，失去了往日的富庶。

夏日的連綿霪雨，使江水暴漲，先是淹沒沿岸農村和良田，終於在二十四年的六月十六日，漫入縣城，受害者不計其數。

水災創痛尚未復原，接踵而至的，是第二年春天的旱災。連續百來日，滴雨皆無，田地乾裂，無法下種插秧，一季的收成，未卜可知。

張大千就誕生在這個苦難的年頭；光緒二十五年（一八九九）農曆四月初一日（陽曆五月十日）。住在西門外半坡井堰塘灣的張忠發（懷忠）一家，並未因這個孩子的誕生而喜悅。在半山腰那座三合院的古宅中，家人和親友竊竊私議的，反而是張懷忠妻子曾友貞生產前一天的一場怪夢。

夢中有位老人，遞給她一面金光閃閃的銅鑼，鑼中黑忽忽的趴著一物。詢問之下，才知道是隻黑猿。老人吩咐友貞要小心照顧這隻黑猿。又殷殷告誡，猿有二忌：怕月亮和忌葷腥。

莫非這嬰兒是黑猿轉世？

但是，談到小心照顧，可難爲了年近不惑的張懷忠夫婦。除了夭折的長子，他們已經連著喪失了五、六、七三個兒子和一個次女，這十幾年來，經常籠罩在失去子女的悲痛中，這個新生的小八，能否順利長大，他們簡直沒有信心。

曾友貞產後，由於營養不良，奶水不足，嬰兒經常在饑餓中啼哭。

張懷忠本來經商，但並不順利，又在內江西南的自流井（自貢市）販鹽，仍然打不開出路。失敗後的懷忠，只好在家鄉買賣破爛，上山下山，城裡城外的爲人擔水，或穿街越巷彈棉花之類勞力工作。加上家裡兒女眾多，花錢僱乳母，自然是想都不敢想的事。

嬰兒好不容易熬過了兩個月，懷忠忽然聽說城裡親戚張大媽添了個男孩，奶水充裕。立刻起身前往張大媽家恭賀喜獲麟兒；張大媽聽說友貞缺奶，小八忍饑挨餓，遂應允作義務乳母。每日來回接送嬰兒的工作，就落在懷忠三子的童養媳婦羅正明身上。她十三歲，頗爲勤快，每日默默地把小八揹去又揹回。張家祖籍廣東番禺，三世祖補官內江知縣，卸任後便在內江置產落戶。小八懂事時，便依廣東人習俗稱正明爲「三嬸」，就是三嫂的意思。

張大媽的男孩取名張義崇，小八名爲張正權。

「正權」的「正」字，是張氏譜系中排下來的輩分。因有黑猿轉世的夢兆，後來拜師學書，老師爲他命名「張爰」，古寫的「爰」，通「蝯」和「猿」字，他成人後書畫落款多爲「張爰」或「季爰」；在世的兄弟中，因他行四，故依「孟仲叔季」的順序而稱「季」。在他多采多姿的一生中，曾有過出家百日的紀錄，禪師授法號爲「大千」。還俗後仍以「大千」爲號，人們也習慣稱他張大千。

本文爲方便計，多以「張大千」稱之。

東人習俗稱正明爲「三嬸」，就是三嫂的意思。

比丈夫小一歲的曾友貞，三十八歲時生下大千。十七年前所產頭胎係雙生，長子夭折，次子「善孖」名「正蘭」，後以「善子」為號，是馳名國際的畫虎大師。

三子「正齊」字「麗誠」，比善子小兩歲，其後經商，不僅重振家業，大千青年時期到日本習藝，在上海拜師，多得麗誠之助。

老四正學，字文修，和麗誠僅一歲之差，文修中過秀才，在資中地方教過私塾。大千少年時期，文修在家教他詩書和《史記》，前往資中授課時，也為大千預留習字作業。文修曾步行四百里左右到成都應試，不幸因犯「聖諱」，反被革去了秀才，其後以醫為業。

當時，這幾位成長中的兄弟，既是張懷忠的負擔，也是他重振門楣的希望。

為了和丈夫共同度過艱苦的歲月，多年來曾友貞拿出未嫁時學得的本事——繡花和用線條描繪花鳥等花樣，賣給人繡帳子、衣服、枕套以及帽簷鞋幫使用。一些熟人會到家中來買，有時她也到市集去叫賣。不但可以貼補家用，也出了名，人稱她「張描花」。她曾經把畫花鳥的技藝，傳授給善子，但善子似乎志不在此。在家中真正能作她幫手的是童養媳正明和長女正恒（瓊枝）。

大千斷乳之後，正明經常帶他到沱江對岸山坡上挖野菜，和地主收成後剩餘的紅薯，當地稱為「紅苕」，但都是些細小零碎的，只可用來煮湯。

瓊枝長大千六歲，漸漸能描得一手好花鳥，並陪母親到集上售賣。

大千八、九歲時，除跟文修學國文書法之外，曾友貞也教導他描花鳥圖樣，或帶他到市上去賣

畫。善子也不時加以指點。文修或善子，教導時往往比較嚴肅，使大千心懷畏懼。只有大姐瓊枝對他鼓勵和啓發，後來提到少年習畫的過程，他總忘不了瓊枝，其次才是母親和二哥。但成人後的藝術生涯中，他與二哥善子的關係，最爲密切。

曾友貞產前，夢到老人說的「猿有二忌」，從大千斷奶後，頗有應驗。每當夜晚正明或瓊枝帶他到外面去玩，只要手指月亮說：「小八，你看天上有什麼？」他便大哭不止。年長後才漸漸消除對月亮的恐懼。

不論有意無意，稍沾葷腥，便會嘔吐。

大千清楚記得，開葷是十二歲那年的事。

十二歲，辛亥革命的前一年春夏之交，大千染上重傷寒。經過庸醫用藥之後，頭髮脫落殆盡，足足啞了兩個月不能講話，家人焦急萬分，遍尋名醫。這時，四哥文修想到他的一位習醫同學劉選青，是位秀才儒醫。果然，藥到病除，大千不但可以講話，頭髮也漸漸重生。劉選青進一步要爲大千補壯身體。

正巧鄉間有獵戶射殺到一頭懷胎的雌虎，劉選青當即託人買回虎胎。

但，大千是胎裡素，如何讓他服用虎胎，倒也頗費周章。選青找來一塊兩百年以上的古瓦，將虎胎放在瓦上，加火燒烙焙乾後，研磨成細粉，用酒釀沖服，酒釀掩蓋了羶腥，大千非但不知是葷腥，也沒往常的翻胃嘔吐。大千常說，他此後冬不畏寒，僅以夾衫過冬，可能即因曾服虎胎大補的緣故。

病癒那年十月，大千遵醫囑到伯父張忠才家暫住，易地療養。那時，他還不知道自己已經開了葷。

冬天十月，是蜀中作臘肉的季節，家家戶戶用竹竿晾起臘肉。堂姐爲大千下掛麵時，切了些臘肉

絲進去，瘦瘦的，大千非但沒有反胃，反覺美味可口，從此自知已可開葷，尤其對臘肉，嗜此不疲。

當他賺到了生平第一筆「巨款」時，他毫不猶豫地，用來大啖美味的臘肉。

在家中跟母親和瓊枝大姐學勾花鳥之外，專注、好奇的性格，使他醉心於倣繪《三國演義》及《紅樓夢》書中的繡像畫。羽扇綸巾，足智多謀的諸葛亮，威武忠義，手執青龍偃月刀的關雲長，多情多病的賈寶玉和弱不禁風的林黛玉，都能描繪得有模有樣。

一天，大千蹲在伯父家門口，用石頭和樹枝在地上畫得盡興時，有位像後來所看到的吉卜賽人似的抽籤算命者，站在他面前。人們稱她「河南女」；究竟是來自河南省的女子，或西洋外國的「荷蘭女」？大千始終也沒有猜透。「河南女」取出二十四張破舊的籤紙給大千看，籤上各有一圖，可以按圖上寓意，解釋吉凶禍福，和未來的運數。她表示願出八十枚小錢，請大千替她畫二十四張新籤。乍聽有八十枚小錢的巨款；當時只要四枚小錢就可以買到一兩臘肉，他大喜過望，立即開始揮毫。

老鼠鑽角、矮子爬樓梯……河南女拿出一籤，大千就依樣葫蘆照畫一張，甚至比原圖還要精緻。河南女大加讚賞。八十枚小錢放進大千口袋，使他興奮不已。不久，大千已置身於街上的臘肉店中；此後一天買一兩臘肉療饑解饞，想到未來可以畫畫賺錢，心中有無限的憧憬。

有一次，他發現店中蒸籠有塊臘肉，香氣特別濃烈，令他饞涎欲滴。老闆說這塊是鼠肉，準備自用，並不出售。禁不住大千一再懇求，才鬆口以高出一倍的價格出讓少許。由於得之不易，大千以三十二枚小錢，一次買了四兩。

日後提起這次奇特的味覺經驗，大千津津樂道地說：

「老鼠肉不但能吃，而且確實香得很。我後來才知道，老鼠病菌都是藏附在皮毛之中，只要把皮

毛臟腑弄乾淨，肉絕對沒有毒的，我一直還想吃哩；可惜家裡的人不准我吃了，當然也沒有誰肯做老鼠肉給我吃了，想也是白想！」（註五）

註：

一、《張大千詩詞集》冊上頁二二二。

二、《張大千藝術圈》頁二三一〈張大千與春紅〉。

三、兩段出走故事見《張大千的世界》頁一五〇〈逸聞雋事〉。

四、《張大千全傳》頁一〇三。

五、本章大千童年往事，綜據《張大千傳》章一、二，楊繼仁著，大化藝術出版社。《張大千全傳》一至十二歲，李永翹著。《張大千的世界》章一、二，謝家孝著。

# 9 江湖歷險

大千六歲那年，曾友貞又生了個面貌清秀的兒子，取名「正璽」（君綬）。一般文獻都說他是老九，但大千述及家世時，指君綬為十弟；十弟前面，尚有九弟「正端」（正修）。

君綬不僅父母疼愛，瓊枝和大千，對這位么弟也十分喜歡，瓊枝準備像教大千一樣教導君綬。不幸的是，她於辛亥革命那年三月嫁給潘家，同年八月，便因夫妻不睦，抑鬱而終。後來提起這件令人感傷的事，大千表示：「我在十二歲以前，即辛亥革命之前，均在家塾唸書，多由大姐瓊枝教導。這位姐姐就在辛亥年三月出嫁，不意八月即因病不幸誤服藥物而亡。我即被送入天主教福音堂教會學校讀書；因為我們家是信奉天主教的。」（註一）

有一點須加以更正；那時他家信奉的是基督教，以後才改信天主教。

光緒二十六年，義和團起事，導致八國聯軍入北京的敗績。慈禧太后、光緒皇帝及少數嬪妃、朝臣倉皇逃往西安。第二年春天，與列強簽訂「辛丑條約」，更加深了國人對洋人、洋貨乃至洋教堂的反感和仇恨。善子的女兒張心素在文中回溯：

「我父年少氣盛，不滿洋貨滲透全川，教堂林立，率眾二百餘人，在大足縣攻打教堂，釀成與余棟臣反外國傳教案株連。第一次被滿清政府通緝，在光緒二十七年（一九○一）。」（同註一）

為了逃避通緝及將來發展實業，富國強民，富有民族意識的善子首次赴日，入明治大學經濟預科及美術科就讀。幾年後，善子加入孫中山的同盟會，邂逅革命思想強烈的表叔喻培倫。培倫父親在內江經營製糖業，培倫留日的目的，也在於發展各種實業，並擬定了許多具體計劃。但他隨後把興趣集中在炸藥和炸彈的研究上；在同盟會中，有「炸彈大王」之稱。於宣統三年三月二十九日黃花崗之役中，壯烈成仁，年僅二十六歲。

受了這些刺激和鼓舞的張善子，回國後，積極展開各種革命活動。

宣統三年五月，朝旨：「天下幹路（按，指鐵路），均歸國有，定為政策，所有宣統三年以前各省分設公司，集股商辦之幹路，應即由國家收回，趕緊興築。」

這種政策，和光緒皇帝晚年詔准各省紳商籌款自辦鐵路的政策，大相逕庭。申請自築「川漢鐵路」的四川士紳，因損及川省利益，反對尤其激烈，紛紛展開保路運動。善子以同盟會員身分，在內江成立「保路同志支會」。連大病初癒的張大千，也參加了以黃季陸為會長的「成都小學生保路同志會」。

保路同志會，以罷市、罷課、抗糧、抗捐等活動，要求清廷收回成命，朝廷內部及地方大吏，也有各種不同的爭議。最後導致派兵鎮壓，拘留保路會長及代表十餘人，前往督署要求放人的民眾，被衛隊開槍射殺了四十人。所幸武昌起義成功，局勢急轉直下，在各方責難和壓力下，保路慘劇才沒有擴大。

在瓊枝出嫁、善子和大千兄弟參加保路同志會這一年的春天，四哥文修爲資中張孟筠的塾師，十三歲的大千，隨住孟筠家中讀書。

資陽、資中，同屬沱江沿岸山城；沱江由西北流向東南，流到資陽稱「雁江」，流至資中爲「珠江」，再前流則是內江了。

珠江南岸有三座山峰，稱「三峰毓瑞」，是大千最感興趣的遊地。三峰聳立，彷彿筆架，風水師指稱，如果在三座山頂各建一塔，會出狀元，果成次年，果然有位駱驤，大魁天下。

再往西去，有數丈高的巨石，上粗下細，有如倒掛琵琶，石頂雜木扶疏，蔚爲奇觀。

城北教壇山，山下有千餘年前的唐代經幢，往上有百級石階，直達山頂，人稱「百步雲梯」。

唐朝安史之亂，明皇倉皇逃難入蜀故事，膾炙人口；資中城東南十里，成都至重慶的交通孔道，有古渡，相傳爲明皇入蜀經過的渡口，村居錯落，舟楫往復，稱「古渡春波」。

這些深印大千腦中的秀麗景色，直待他年近耳順，浪跡巴黎，與表弟郭有守（子杰）感慨話舊，才一一形諸筆墨。

辛亥次年，中華民國建立，剪了辮子的大千，又帶著年已九歲的君綬到內江教會學校就讀。情竇初開，體型略胖的少年大千和表姊謝舜華感情甚濃，見到早已圓房的三哥和三嫂，他也不免憧憬到美滿的未來。

善子因參加各種革命活動有功，四川軍政府第一師師長熊克武，委任他爲第二旅旅長。只是這位

不知道他的去向。」（同註一）

狠地訓斥了一頓⋯⋯「善子是革命志士，我們傾家蕩產也要保護他，決不能將他捆送官府，衹能說我們

精」，老實的張懷忠為了救另外兩個兒子，到岳家商議想把善子送官消案，被深明大義的曾老先生狠

叫他不要參加這些「違法犯紀」的活動不聽，又連累到兄弟，曾友貞急得直罵善子是「闖禍

撲了空的差役，只好先將麗誠和文修帶回去問話，大千年紀尚輕，未被帶到官衙中去。

籬笆缺口，避向城西新井溝外公家去；然後再轉往三十里外茂市鎮長晏輝延家藏匿。

攜械的捕快，經過不遠的半坡井向山上走來，心知不妙，說聲「我跑了！」隨即迅速由後門穿過後院

一天，善子正在三合院的騎樓上畫虎，十五歲的大千在一旁觀看。善子猛然抬頭，見到一群荷槍

對袁世凱步步向帝，成為被搜捕的對象。

選他為總統、千方百計地撓制憲，及解散國會等破壞民主體制的措施，引起各界聲討。善子也因反

袁世凱正式稱帝是民國四年十二月十二日。但從民國二、三年，就有各種醞釀活動。如脅迫議員

――雲南都督蔡鍔討伐袁世凱詩

蜀道崎嶇亦可行，人心險惡最難平；揮刀殺賊男兒事，指日觀兵白帝城。

波又起，這回是聲討廢除中華民國自立稱帝的袁世凱。

善子長女夭折，民國三年，夫人李氏生下次女福祥（心素）。只是他的革命志業，一波未平，一

職解甲歸田了。

畫虎的旅長，手下並無一兵一卒，算是「光桿旅長」，當不成真正的「虎將」，所以過不多久就自動辭

時值假期的大千，不時前往茂市鎮附近的偏僻鄉村，由晏輝延兒子晏濟元陪同探視更名改姓，在私塾教書的二哥，衣食之外，也帶給他父親交代的大洋和口信，表示風聲仍然很緊，避得越遠越好。

善子想了一會，表示在中國到處都是袁世凱的勢力，在日本，倒有許多同盟會的同志，也許在日本可以得到安全和進一步發展。

一再跟岳父磋商的結果，張懷忠採取表面上的分炊，與善子劃清界線，暗中由外公資助善子第二次赴日避難。

析產時，言明兒媳輩各自分門立戶，各不相干，實際仍是不分彼此的一家人。為了掩人耳目，善子的妻子李氏，帶著襁褓中的心素哭哭啼啼地遷離祖宅，租屋居住。曾友貞並囑咐大千、君綬等，暫時勿往探視二嫂，以免啓人疑竇。

這一年，張善子年已三十二歲，據傳他三十歲左右，任教於鄉村學堂時，曾與三位知己好友，步行到資中，拜馳名於資中、內江一帶的老畫家楊春梯習畫。在楊氏悉心教導下，善子專心畫虎，以「虎痴」為號，其餘三友，劉采臣擅於草蟲，邱特澄長於山水，陳石漁則醉心於人物畫的鑽研。

進入民國以後，內江縣的糖業突飛猛晉，商業四通八達，改行經營「義為利」雜貨店的張懷忠，生意蒸蒸日上，店面一再擴大，包下上引岸的船貨，再批發給零售商人。

除善子參加革命及政治活動，帶給家庭困擾外；一度任教於內江師範的文修，轉到重慶求精中學教國文。

麗誠幫著父親經營一個時期義為利，也開始向重慶發展，計畫經營代銷縫紉機的工作。當兒

子有了家庭、事業，生意日益順暢的懷忠，不再像買賣破爛、擔水時那般愁眉深鎖，開始注意較小兒子的教育。決定讓年已十六的大千到重慶嘉陵江畔曾家岩的求精中學讀初中，待君綬讀完小學，也將步武大千的後塵，以便得到文修的照顧。

大千在求精中學讀了一個學期後，有位同學說距重慶不遠的江津中學辦得好。其中有位前清舉人張鹿秋，學問高深莫測；於是好奇任性的大千，便轉學到江津中學。唯不知何故，到了民國四年春季始業時，他又轉回了求精中學，也許是爲了和剛剛昇入初中的君綬結伴的關係。

據他自己表示，初中功課樣樣都好，尤其書法和繪畫，更是孜孜不懈，得心應手。最爲吃力的則是數學，竟沒有一次考得及格。

君綬字跡清秀，畫得雖好，但畫完之後便搓成一團，隨手往紙簍中一丟，並不愛惜。

民國五年夏天，又是暑假返鄉時候，大千和幾位往內江方向的同學共議，這次不走水路，一站站地沿官道而行，也許更加有趣。

有人提及沿路有打劫的土匪——四川稱爲「棒老二」。

學生身上，無錢可搶，諒來棒老二也不會爲難。於是六位較大、兩位較小的學生，相約闖闖棒老二的關卡，冒險而行。他們身上眞的沒錢，依他們精打細算的方式是，白天行路，夜晚在首先到站的同學家中住宿，並請同學家長出資一元大洋，作爲繼續前進者往下一站的盤纏。他們更周密地考慮，每兩位較大的學生，照顧一位較小的學生，他和同鄉樊天佑合著照顧楊姓的小弟。君綬則由另兩位同學照顧。顧不得炎陽高照，這大小八位求精中學同學，便由重慶都郵街出發，向首站白市驛行去。

到了第二站丁家墈，他們往訪轉了業的求精中學體育老師劉伯誠；其後成爲中華人民共和國十

大元帥之一的劉伯誠，當時受命於丁家墩招安土匪。

劉老師聽到這幾位不知天高地厚學生的壯舉，誠懇的勸阻：「江水渾得很，哥子們抓不開！」

張大千心中明白，這句話的意思是這一帶局面亂得很，兄弟們也罩不住，不過一心趕著回家的大千一行，未聽劉老師的勸告，第三天繼續向永川行去。

永川西北的郵亭鋪，是永川、榮昌和大足三縣的交界處，往往也是個三不管地帶。在白市驛、永川各有一位同學到了家，一行學生便只剩下四大二小六個人。巧的是這一路上一共遇到站崗放哨的六起匪徒攔路搜身。所幸只要了大千一條上海帶來的皮帶，見再無值錢之物，其餘五關，僅喝聲「快滾」，也就順利放行。

原想趕到張口石住宿的學生，經過一天的驚嚇，一到郵亭鋪，早已筋疲力倦。看看天色已經不早，就想到教堂投宿。應門的磐定安牧師，神色緊張，未容分說，便勸他們趕緊離開郵亭鋪，走得越遠越好。原來這天上午，民團擊斃了兩名道上的哥子，推測今夜土匪必定傾巢而出，大舉報復；因此郵亭鋪家家及早閉戶，更不敢收容外人，唯恐被誤作民團，受到連累。

被關在大門外的幾個學生，又累又餓，更怕冒黑趕路，途遇棒老二，反而不妙。索性翻進教會的石砌矮牆，既可避彈，又可以睡到天亮再行上路。這時的大千，才真正體會出「喪家之犬」的滋味。

睡不到兩個時辰，牆外槍聲大作，哭喊之聲隨之而起，舉頭望向牆外，漫山遍野的人影，槍口的火光不停地閃爍，幾個學生爬出矮牆，互不相顧地四散奔竄。跌倒的大千未及爬起，雙手已被反綁在後，頭脹脹地，有些黏液滴在反背的手上，似乎受了槍傷，但不怎麼痛。

有人說：「又捉住一個爬殼」，有人說：「不是爬殼，是學生娃兒！」

「爬殼」，是民團的意思；顯然，後面這句話，救了大千一命。大千看看被綁在公路兩邊的俘虜中，有跟自己同行的樊天佑，另外三位同學和十弟君綬則生死未卜。

俘虜被大隊人馬押解到盛產水牛的千斤磅的一家客棧中，大千放眼一看，俘虜中，醫生、教士、生意人，像他與樊天佑這樣的學生都有。一位戴巴拿馬草帽，著綢衫的首領人物，說了兩聲：「兄弟們辛苦了！」棒老二們放下槍枝和戰利品開始吃飯，俘虜則依舊餓著肚子接受盤問，大千默察形勢，苦思脫身之策。

姓名、年里、家業……

大千知道，他們將被當作勒索的肉票，也就是「江豬」或「肥羊」。

聽說他姓「張」，棒老二一開始叫他「老挑」，不久大千便知道，棒老二最怕被人知道真名實姓，免遭洩密和檢舉。他們的姓氏，都是經過一再轉彎抹角變出來的，使人摸不到底細。例如：

張，容易聯想到「張皇失措」，急得「跳」起來，可以稱為「老跳」，跳音近挑，一變再變的結果，他就被稱作「老挑」而不名。

如此說來，眼前這位穿綢衫被稱作「邱當家」的舵把子，自然也不姓邱了。

舵把子命人為他鬆綁，叫他寫信回家；他教大千寫，自己被龍井口的老二給拉了，要趕緊送四挑銀子來贖。

大千自幼貧困，就是現在，家中也無法拿出四挑之數（每挑壹千兩），他幾乎本能地跟舵把子討

價還價，為了換回自己這條命，最後以「二挑銀子」成交。

舵把子見了大千一筆流暢的草書信箋之後，即刻改了主意，不要他家銀子，決定留下他作個「黑筆師爺」。

棒老二告訴他，黑筆師爺，平時管管賬，捉到江豬時，往肉票家中傳黑信，要銀子。回家心切的大千，表示寧願付贖款，不願當黑筆師爺；頓時惹怒了舵把子，拍桌子大罵：

「你狗坐轎子，不受人抬舉！再囉嗦，就把你斃了！」

驚出一身冷汗的張大千，自然也就「恭敬不如從命了」。但他瞥見家境不裕的樊天佑被綁得可憐，立刻心生一計；表示他功課中，數學最差，算賬一定錯誤百出，他願保薦樊天佑管賬。

「有你一個人就夠了！」舵把子淡淡地下了結論。

鬆了綁，且成為「自家人」的大千，向一位棒老二打聽其他同學，尤其他小弟君綬的下落。那人說，有人看見一個小孩，躲到人家房裡去，在蚊帳中燒死了。

大千不知是真是假，他則被兩個持槍的棒老二，看守在床上睡覺，並警告他槍子無眼，不許開小差。當夜，大千噩夢連連，君綬已被土匪殺害的慘境，使他在嚎啕大哭中醒來，受到兩個看守者的抱怨。

次日，土匪們集合前往峰高鋪打劫，邱舵把子命兩名護送的兄弟和兩名轎夫，把已成座上賓的黑筆師爺，送到大本營龍井口去。崎嶇的山路，一起起放哨站崗的夥計，有的對轎敬禮，有的說「學生娃」又不是肥江豬，不如「拋了」。大千也摸不清「拋了」到底是「放掉」或是「幹掉」，心中七上八下。護送者說：「哼，別看他年輕，人家可是洋學堂的大學生！寫的字可真溜刷！」

轎中的大千聽了，心中不免有幾分得意。

山路越來越陡，想來是個易守難攻的好窩。但龍井口卻是個富饒的高原農村。另一舵把子「老畢」

——自然是假姓，聽說要用大千爲黑筆師爺，特以象牙圖章一對作爲見面禮。不過他爲大千找來一頂

上打紅結的瓜皮帽，卻使上洋學堂，梳分頭的大千，覺得像舞台上的小丑般彆扭。

被安置在樓上的大千，中午有可口的粉蒸肉下飯，晚上參加凱旋宴時，更是肉、雞俱全，他好奇

的觀看殺雞祭槍、燒紙謝神的凱旋儀式。

過兩天之後，但聽人說：「水漲了！」

意思是有官兵進剿，已經接近龍井口。在開始轉進的路上，他們對這位新入夥的師爺，似乎仍不

放心，白天綁著雙手，晚上禁止外出。轉了幾個住所後，把他移送給一位新舵把子「康東家」大千

後來知道這位東家本來姓趙。在所經歷的舵把子中，康東家對他最爲照顧，甚至有過幾次救命之恩。

不僅如此，康東家有位妹妹，還親自作鞋給大千穿。有些棒老二就說，黑筆師爺，恐怕要被招贅

爲姑老爺了。想到青梅竹馬的謝舜華表姐，大千心急如焚，所幸老康並未提到妹子的婚事，否則不免

左右爲難。

那次，大千隨老康人馬搶劫一個大戶。各個嘍囉起勁地搜刮錢財，大千在一邊茫然地觀望。

黑道規矩，空手而回，可是忌諱——有人提醒大千。

他看了看書房到處是書，想到三哥教他唐詩、宋詞，他順手從架上拿了部《詩學涵英》；同行者

警告，「書」、「輪」同音，不要觸到霉頭，叫他放下。回寨後，大千抬頭牆上，懸著四幅「百忍圖」，他起身後院捧書摸索，並試著搖頭晃腦地吟詠起來。

一日，他正忘情地自行吟詠，驀然發現小房裡面有位受傷的老人，呻吟咳嗽。正駭異間，老人摘下四圖，把捨不得丟棄的《詩學涵英》挾帶其中。

說：「你這個娃兒還唸什麼詩啊，這兒不是土匪窩子嗎？我都要被他們折磨死了，你還有閒情逸致吟詩，豈不是黃連樹下彈琵琶！」

原來老者是位前清進士，被綁票之後，贖銀太重，一時沒有送到，使他受到不少苦楚。大千自覺，這回倒真是「孔子門前賣孝經」了。從此，老進士教他平仄對仗，他替老進士求情討饒。

隨康東家轉移幾次駐地之後，巧遇擄走樊天佑的另一股土匪。兩人相見抱頭痛哭，天佑求大千救他，大千答應康東家幫忙，兩人在看守咒罵聲中分手。康東家聽大千懇求之後，大感為難的表示，對方舵把子姓張，由於傷腳跛腿，人稱「跳蹀子」，最是難纏。禁不住大千一再央求，康東家才答應說情。

跳蹀子條件之苛，令人咋舌。限十天之內，樊天佑回家取得八百銀元；還要以大千性命作保，倘若十天期限過了不見贖金，唯大千項上人頭是問。

放行之前，兩人淚眼相約，樊家湊不足的銀元，由大千寫信到張家去拿；等於順便通知父兄，設法將大千一並贖了回去。

等待期間，大千又急又怕，每日在門口引領張望。最恐怖的是跳蹀子那十二、三歲的兄弟，故意在大千面前磨刀霍霍，有次竟把利刃架在大千脖子上說：

「喂！老挑，今天是第幾天了？你作保人總該知道還有幾天期限！」接著又陰森森地說：

「我怕過兩天，你老挑的腦袋要搬家了啊！」

挨到了第九天，大千魂不守舍地請康東家設法救他，這次康東家說得倒也輕鬆：

「你是我的人，跳蹿子有多少筒筒？他敢搶你去嗎？」

「筒筒」，意思是槍桿子；大千聽了，雖然稍覺安心，只是反倒擔心兩股人馬為他而火併，難免死

傷，自己也不一定能逃過此劫。

大千想到樊天佑鬆綁放行那天，身上分文皆無，康東家送他兩百小錢的盤纏和一頂斗笠。再想到

對他的種種維護，這種恩情，不知何時能報。

大千恐懼中的兩股人馬開槍火併的畫面，並未出現。第十天清晨，康東家就帶著人馬，連日經永

川縣西南六十里的來蘇鎮，再轉進到揚子江畔的松溉；原來康東家已暗中接受招安，在松溉改編成連

隊，「康東家」變成了「趙連長」。大千則由黑筆師爺，官拜趙連長的「司書」；相當於現代軍中的

文書士官（註二）。

註：

一、《大成》期一七三頁二〈我的父親張善子先生和我的八叔張大千先生〉（上），張心素撰。

二、主要依據《張大千傳》頁三八〈被綁票的一百天〉，謝家孝著。

# 波濤洶湧

路經來蘇鎮時，康東家接受招安的傳言，逐漸明朗，大千心想，既然隊伍歸正，大概不久他也可以請假回家了。於是往訪一位在福音堂任職的同學，請設法往家中送信，告知此間情況，也打探君綏和家中消息。

在松溉駐紮的一個月左右期間，他又險遭勒索。

羅排長，在康東家手下，是負責打劫的「外管事」。招安後雖然官拜排長，對大千這樣一個沒榨出油水的「江豬」，始終耿耿於懷，暗中命令大千去信家中，送三、四千兩白銀到永川；因為康東家欠了他的錢，大千此舉，就算是報答康東家的恩惠。銀子送到，立刻放大千回家。

倘若事情屬實，大千願意為康東家分憂；但當他背地把事情原原本本告訴康東家時，康東家大怒，找來羅排長痛罵一頓，並警告他，倘再打大千的壞主意，定要軍法從事。心知與羅排長結下樑子，此後大千更加小心，儘量不離康東家左右。

改編後的部隊，由松溉再調返來蘇鎮，時間已過中秋，急於探聽家中消息的大千，再到福音堂找

同學時，忽聽四面槍聲大作；心想定然有土匪來襲，和康東家連隊交上火。他趕緊躲入教堂，等待情勢明朗。槍聲漸稀，大千深信康東家已經擊退來犯的土匪。福音堂外敲門聲起，他隨牧師身後往外一看，來的竟是荷槍實彈的民兵。民兵說「抓！」幾枝槍口便一致對準了大千，他立刻大叫：

「你們不要認錯人了，我是三營的司書張權！」但，他還是被抓了。

大千逐漸明白，不是康東家和來犯的土匪交火，而是一位滿臉麻子的帥姓營長，出其不意地圍殲了招安未久的康東家連隊。他們對接受招安的土匪，並不信任，只待時機成熟，便一舉殲滅。

在民兵聚攏的屍體中，他見到對他勒索未遂的羅排長，使他稍覺放心。但，更關心的是康東家的安危。後來他才打聽出，遭到突襲的康東家，幾已全軍覆沒，腿部負傷之後，躲在一堵牆腳下面，觀察形勢。忽見手下縱火欲燒民房，康東家不顧安危地出聲喝止。行蹤暴露，隱伏在隔牆的民兵，立刻開槍將他擊斃。對這位有情有義，接受招安的康東家，大千永生難忘。

聲言自己並非原幫人馬，而是被擄的學生；大千才被帶到帥營長、吳區長和前任王區長面前接受審訊。大千細述家世及三個來月的遭遇，加以福音堂牧師證明屬實；帥營長決定將大千交王前區長看管，待派人去內江查清楚後，再行發落。

九月十日，大千被擄整整一百天，四哥文修總算在永川縣長協助下，找到了來蘇鎮。當他接到樊天佑幫忙籌措贖金的要求，趕到康東家營寨時，已人去寨空；以後輾轉追尋，才結束了大千一百天的驚險遭遇。

王區長一家，對大千很好，飲食不差，美中不足的是，他們也叫他寫信向家中要錢，以報答他們對大千的供應和開銷，這比遭土匪勒索更令大千寒心。

更慶幸的是，君綬並未遇難；在郵亭鋪事發之夜，家住安岳縣的梁姓同學，翻出教堂圍牆後，牽著君綬的手放腿直奔，其後安然地把君綬送回內江。

民國四年十二月十二日，袁世凱稱帝，次年正月改元「洪憲」。

廣西宣告反帝制而獨立，日、英、俄、法列強的不予支持，及北洋將領馮國璋等的勸告，使進退維谷的袁世凱，不得不於三月二十二日宣佈取消帝制，改洪憲元年為民國五年，卻依然戀棧總統的職位。但各省紛紛組成的討袁護國軍，並不同意，必欲袁世凱下臺。四川、湖南、湖北及東北的奉天，先後獨立或起義，至六月六日，袁世凱在羞憤中病逝，竊權稱帝的鬧劇才告落幕。因反袁去國的張善子，也返回內江，任職於四川政界，並先後主持四川各地鹽政。

善子為了逃避袁世凱爪牙的搜捕而去日本時，行蹤隱秘；由日本歸國，卻十分從容，還帶著一隻他最喜愛的寫生模特兒──乳虎。

對喜歡畫虎的善子，真是得其所哉。平時觀察賞玩之外，一旦以大塊豬肉餵飽後，老虎特別溫馴，善子便把虎牽到山野之中，放開鐵鍊，任其蹤躍奔馳，善子或勾草稿，或照相存貌，使他畫虎更加得心應手。

一隻斑斕的巨虎，溫馴地伏臥地上，虎後一位寬袍大袖蓄著短鬚的居士，俯視著安詳的虎姿。下題：「善孖伏虎圖」，其後大千每指著這幀泛灰的照片說：

「這張照片上的老虎，是我二家兄養在四川成都的第一隻，是由日本買回的乳虎養大的，當時我

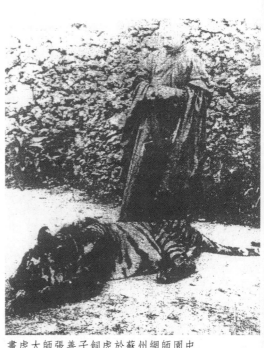

畫虎大師張善子飼虎於蘇州網師園中

二家兄還未留鬍子（按，善子於民國十五年起留鬍子），只留唇髭，可見是早年的事了。」（註一）接著往往是一聲嘆息，表示成都潮濕，又不易買到牛肉，餵豬肉使虎生痰，所以只養了三年多就病死了。

民國五年冬天，被擄百日歸里的張大千，在家人主持下，和青梅竹馬，相愛已深的表姐謝舜華盟訂終身，同庚的舜華，比大千長三個月，嘗過江湖上驚駭浪的大千，對幸福的家庭生活，似乎特別嚮往。因此當家人擬議送他到日本學染織，以備將來設廠創業時，難免內

心的失望。據善子女兒心素回憶，每當大千顧慮到舜華孤獨的留在家鄉，善子就曉以大義，表示大丈夫當以事業爲重。一向畏憚兄長的大千，只好順從地隨善子踏上征途。

年將十四歲的君綬，依舊要到重慶求精中學就讀，對著自幼一起嬉戲，一起上學的八哥背影，心中有說不出的難捨難離。而瓊枝婚後猝逝，也在他敏感的心中，留下不可磨滅的陰影。他的性格變得沉默而抑鬱。只是曾友貞依然對他像孩子般管教，動輒打罵或罰跪，使他變得愈發內向。

路過上海準備東渡期間，初見上海各種藝文活動的大千，忽然表示想留在上海學習書畫；善子不敢答應，而且從心裡感到大千的想法，太不實際；這時的他，還看不出大千的才能，以爲作書畫家，

不過是未涉事少年的憧憬。他寫信徵求父母同意，結果是堅決的反對，善子也就一本原來計畫，把大千送進日本京都公立繪畫專門學校學習染織技術。

民國七十七年——大千逝世的第五年，日本鶴田武良於國立歷史博物館舉辦的「張大千先生九十年紀念學術研討會」中，提出「張大千的京都留學生涯」論著，他寫：

文獻資料中，有關大千十九至二十一歲間，留學日本的文字不多。也因此有人提出質疑。

「一九一七年張大千當時是十九歲，張澤為十七歲，二人都只能進預科就讀。」

鶴田武良表示，他遍查京都公立繪畫專門學校，及京都其他美術工藝學校一九一六至一九一九的入學和畢業紀錄，結論是不但沒有張大千和張澤（善子）的留學紀錄，連姓「張」的資料都沒有發現；他推測，也許張氏兄弟只是前往旁聽而已。

鶴田論文第二部分（撰寫時間不同，想係各自獨立的兩篇短文），標題：「張大千的繪畫生涯」；看來似由楊繼仁著的《張大千傳》，摘錄而來。文中直敘：

「十八歲時與其長兄善孖一起赴日，在京都市立繪畫專門學校，學習日本畫和染織，一九一九年在二十一歲時，他返回上海，進入書法家曾熙門下學習。」

鶴田氏論文有值得商榷的地方：

一九一七年，大千固然十九歲，但張澤（善子）已經是三十五歲壯齡，並非十七歲少年。

善子原名「正蘭」、單名「澤」，大千原名「正權」。「張爰」、「大千」都是離開日本後才有的名號，倘使鶴田氏如文中所言，查的是「張大千」和「張澤」學籍，自然不易查明。

至於張氏兄弟到底為旁聽生或正式生，恐怕只有其後服務公職或任教學校涉及學歷問題，才需要較翔實的探討。

大千帶著一位日語翻譯在日本留學，也是件有趣的話題。

據大千說，在日本有位讀過美國哥倫比亞大學的韓國友人朴錫印。朴氏一口流暢、正確的英語，愈發顯出日本學生英語方面的水準較差。大千佩服之餘，不免在日人面前稱讚朴氏：

「日本人的英語真蹩腳，聽聽那位朴先生的英語多好聽！」

自尊心受到傷害的日本同學，反唇相稽：

「你不知道亡國奴的舌頭是軟的？要待候人當然得學好話！」

大千一怒之下，不再學日語，也不講日本話，靠日益優裕的家庭，僱一名在天津長大的日本人，每日寸步不離地為他翻譯。並誓言此後無論前往那個國家，都只說中國話。

他表示，二十一歲，由下關乘渡輪，欲經朝鮮釜山轉火車歸國時，這位翻譯突接家中電報，向大千告假奔喪，大千一時沒了翻譯，只好重操日語，購票上船 (註二)。

### 張澤印信

在京都學習染織外，大千非但未放棄繪畫，連篆刻也極力鑽研。他的友人黃天才所著《五百年來一大千》中，收有得自日本骨董店的，大千民國七年所刻雙面印：

善孖

邊款刻：

　善孖二哥清玩。

　戊午冬弟柄。

黃氏推測，大千名為正權，「柄」字可能由「權柄」引伸而來，或許是他早年的別號。

其時，大千年僅弱冠，不知得自那位篆刻名家傳授，或自行摸索，而有這樣篆刻成就，頗受稱許：「……印風大類徐三庚，白文筆姿流動，風神瀟灑，朱文樸厚。」（按，為王北岳評語）

在日本，逐漸了解大千興趣和潛能的善子，不但親自教導大千繪畫，凡大千需要金石、書畫材料及印譜畫冊，也盡量供應。

大千雖然努力學習，但他思鄉情切，也想念訂婚未久即兩地分離的舜華。他在一首憶江南中賦：

　三月春波綠上眉。

　漸有蜻蜓立釣絲，山花紅照水迷離；而今解道江南好，（註三）

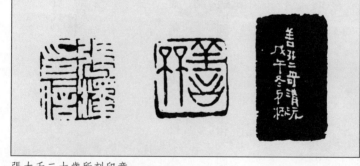

張大千二十歲所刻印章

事實上，由於訊息傳達緩慢，早在民國六年冬、七年初，善子妻子李氏和大千未婚妻謝舜華，已先後病逝於內江。據善子時僅五歲的女兒心素後來回憶，由於信傳得太遲，善子由日本返國，到達上海時，母親便已去世。大千是在得到舜華於年初病逝噩耗後，動身返國。唯未及回川，便為善子由內江來的家書勸阻。

此際國內局勢異常混亂，繼上年的張勳復辟之後，南北政府對峙的「護法戰爭」，正如火如荼的展開，大千此際返鄉，不但學業中輟，安全更為可虞。

善子命大千即時回到日本，繼續學業，一向聽命兄長的大千，只好含悲忍痛，重上征途。

從這一年起，大千開始留鬚。

民國八年夏，留日兩年多的大千，終於回到他朝思暮想的內江。

由於曾友貞對謝舜華的疼愛，特許像已過門的媳婦般，葬於張家祖塋。滿面于思神情憔悴的大千，追悼未婚妻子；並和家人、朋友團聚。

年已十六歲的君綬，性格依然內向，除以書畫和閱讀寄託心靈之外，也常到廟中與和尚談禪。

從沱江中游資陽請來的塾師蔣春舫，因君綬學業告一段落，並計畫隨大千前往上海，於是返回資陽。春舫有一個女兒，幼年喪母無人照管，數年來便跟著父親來到張家，年齡和君綬相差無幾，現在自流井中學讀書。曾友貞為她和君綬訂了親，假期讓她搬來家中，形同童養媳婦，只待君綬學成圓房，完成心中的大事。

只是這位蔣姑娘，除了性格、興趣和君綬格格不入，童年患天花留在臉上的麻子，也使君綬難以接受。但，母命難違，他只能以沉默，作為無言的抗議。

留日期間，善子對大千的興趣和才能，已經有了新的了解，所以對甫行歸來便欲攜君綬前往上海

拜師學習書畫的大千，不但表示支持，並力促父母同意。大千和善子也知道，這對君綬心理壓力的紓

解，將大有助益。

上海的秋天，一如夏日般炎熱，張大千和君綬兄弟在小有天飯莊擺下兩桌酒席，紅燭照耀中，曾

熙（農髯）、清道人、商笙伯、姚雲琴等一千遺老書畫和詩人，先後落座。在書家朱復戡（一說，

某四川同鄉介紹）介紹下，大千兄弟對名書畫家曾熙，行跪拜的拜師大禮。

這位年近耳順，滿面于思，以「髯翁」自號的衡陽書家，光緒二十九年進士，曾主講石鼓書院，

四年前始在上海賣字維生。

曾氏書學石鼓文、夏承碑、史晨碑，以及王羲之、獻之父子帖。尤嗜瘞鶴銘；屬於書法的「南

宗」。

曾熙教授書法的方式，主要是讓弟子靜坐一旁，聆聽他和老友們談文論藝，但絕無插嘴的餘地。

學生依規定進呈的習作，山一般堆積案上，批閱與否，並不一定。他的另一怪脾氣是，若非得到他的

許可，他作書時嚴禁學生在一旁觀看。小弟子張君綬是個例外，特准他登堂入室，看曾熙寫字。

聽到張母產前夢猿之說，再看看大千又濃又密的鬍鬚，不下於以「髯翁」聞名的自己，心中大感

有趣，因而以「張爰」為大千命名；「爰」為「猿」的古寫，與「猨」相通。

在書學方面，和曾熙交誼深厚、書畫造詣、人品均為曾氏所欽佩的，無過於清道人。清道人籍隸

江西臨川，名李瑞清，號梅庵，民國成立後，他把辮子盤在頂上，易道冠，自號清道人，表示不事二

朝。

清道人小曾熙五歲，光緒二十一年進士、選翰林。曾任南京兩江優級師範監督，兼江寧提學使，對清末教育，貢獻卓越。清道人家中人口眾多，又雅好收藏古書名畫，經濟負擔極為沉重。篤於友情的曾熙，常把踵門求書者和所收門弟子，轉介到清道人門下，以增加他潤例和束脩的收入。因而也讓大千和君綬拜入李門。另一說法是，次年五月大千兄弟始拜清道人為師，但，清道人同年十月即歸道山，衡量大千受教於清道人期間的種種情事，以民國八年秋先後拜曾、李二師似較合理（註四）。

清道人書法，融會漢魏六朝，上追周秦；大篆和今隸尤為所擅，自號「北宗」；海內以「南曾北李」並稱。他不愧為教育家，在書法教學上，使大千茅塞頓開。

精選漢魏碑版拓片，囑咐大千、君綬以雙勾臨寫，以領會轉折的妙處。又要他們集字為聯，深入結體和章法的奧秘。大千字體漸能古拙蒼勁；後來清道人臥病時，甚至可以由大千代筆。

清道人山水學石濤和八大，花卉學惲壽平，收藏石濤、八大和石谿作品豐富，更使大千如入寶山。六十歲後的曾熙也開始作畫，山水、松石以自然為師。有人說清道人：

「以篆作畫，以畫作篆，合書畫一爐而冶之。」

曾熙則以篆隸筆意寫山水松石；總之，兩位老師畫法，雖有師古和效法萬物之別，但均由書法入手，再以書筆入畫，書畫同源，對大千以後的繪畫影響極為重要。

雅好美食的清道人，對大千的影響，不止於書畫。

大千久聞清道人胃口奇佳，能日進百蟹，可以獨自把一桌酒席吃得盤盤見底。凡請他吃飯的人，都知道飯後要單獨準備兩隻燒鴨，讓他獨享，否則難謂飽餐。

大千敘述在李府侍飯的經驗：「聽說你還能吃點肉，來陪我吃飯。」清道人吩咐。

大千看看桌上的紅燒肉，大如手掌，每塊總有半斤左右。「長者賜，不敢辭」，這一餐，清道人連著爲大千布了三大塊紅燒肉，嚴守禮教的大千，如數吃下；後來回憶：「那一頓飯，我勉強吃了三大塊紅燒肉，真是吃不消。後來我能吃肥肉，可以說是李老師訓練的。」（同註二）

關於清道人淒美而不幸的婚姻，大千和君綬只聞藝林傳說，未敢問老師，以免引起傷心的回憶。

李瑞清雖然原籍江西，因父親先後宦遊雲南和湖南，所以他出生於雲南，在湖南長大。十七歲時，正在書房讀書，父親友人，長沙縣學余老師到訪。見瑞清儀表禮節均佳，談起所讀之書，應答如流，心知必成大器，託人冰伐，以長女玉仙相許。玉仙端莊美麗，婚後夫婦情篤，但不及一年即病逝。憐才的岳父，見愛婿弱冠喪偶，形容憔悴，遂以次女玉桃許爲續弦。不幸玉桃尚未過門，便得了絕症，香消玉殞。不信邪的岳父又以三女梅仙許之。瑞清對岳父知遇之恩，無比感動。他與梅仙夫妻感情，極爲恩愛。婚後三、四年，瑞清一帆風順地中舉人，考進士，選翰林，眼見大好前程從此開展。不料翰林尚未散館，即接到家書說梅仙病篤。匆匆返家，僅能見到最後一面。瑞清悲痛欲絕，立誓終生不再娶。葬梅仙於梅花庵中，自號「梅痴」、「梅庵」，署所居爲「玉梅花庵」。

清道人書名大起之後，偶有不肖之徒，動念勒索，不向惡勢力低頭的清道人，回信嚴斥，拒不妥協。包立民在〈張大千‧李梅庵‧曾農髯〉文中，說到，有群署名道士的人，來信表示要設立「中國道教會」，邀李氏爲發起人，求助巨款以襄盛舉。清道人見了，立刻覆函嚴斥，申明自號「清道人」的原委。這封親筆覆函交由管事投寄，書房管事卻暗中鈔錄一份，將眞本偷天換日地留了下來，待價而沽。

清道人過世之後，君綬爲紀念老師，以善價從管事手中購得。

據傳，清道人以前任職的學校官廳，每有親筆布告貼出，常被學生或同僚暗中揭取珍藏，可見他的墨寶受重視之一斑。

他教授書畫認真，所珍藏的名碑名畫，盡成大千臨摹的對象，但他家門房，仍然不改李氏爲官時的習氣。大千兄弟拜師之初，爲了不懂規矩，往往受阻門外，吃足了苦頭。

「先生在書房見客。」

「先生欠安休息，今天不見客。」

門官往往滿面笑容，說得客客氣氣，使來者不得其門而入。

古代侯門深似海，初入師門的大千兄弟，也頗感師門深似海的苦悶。待張懷忠得知此事，才一語點醒了大千：「難怪你總是被擋駕嘛，這份禮不但要立刻補送，而且還要送重禮，起碼要封四五百銀洋！」(註五)

所謂「禮」，不是送拜師禮，是送門官門包。

果然，禮到路通，可以專心受教。有次門官主動報說來得正好，先生正在寫「禮器碑」，大千三步兩步進入書房，靜立觀摩，據說盡得妙諦，獲益匪淺。

此外，由張懷忠所說門包數目，也可見出此際張家家財力，已與大千童年時，不可同日而語。

民國八年秋天，大千、君綬聯袂前來上海，拜師學習書畫。然而這一年冬天，大千卻突然奔往松江城內妙明橋不遠的禪定寺出家。大千自稱出家的原因，由於未婚妻謝舜華之死，使他看破紅塵，以

出家尋求解脫。但張大千年譜作者李永翹，在大千二十一歲這年的「事略」中記：

「因離國日久，不諳國內政局，即先回內江老家拜望父母，對家中續訂的親事頗不滿意。」

早在民國七年，舜華屍骨未寒的時候，母親又爲他訂下了姓倪的女子。李永翹接著寫：

「冬（約十二月）先生對未婚妻謝舜華之死，感情尚未平復，而家中爲其續訂之倪氏，又患痴病

退婚，於是深感人生無常，思想十分苦悶；加之對佛學有一定興趣，因此決定削髮出家。」

倪氏所患的「痴病」，可能是一種精神疾病。由此可見，大千心中苦悶，除未婚妻之死，另有來

自家庭壓力。而且，他必須像幾位兄長那樣，遵照父母之命，媒妁之言成婚。

大千詩文集中，有首〈己未冬末上海作〉五言詩，使人彷彿見到他徘徊上海街頭的孤獨身影：

天涯方有事，飄零未得歸；何故東北風，慣吹遊子衣？（註六）

終於，他向松江城走去。

禪定寺住持逸琳禪師，知道這位于思滿面的四川青年來意之後，允爲剃度，爲他取法號「大

千」；語出佛經中「三千大千世界」。

對佛經早有認識的大千，便在寺中依釋迦牟尼的方式修行，「日中一食，樹下一宿」。他知道，

真正出家，須經過傳戒儀式，領度牒，方爲正式的佛門子弟。大千仰慕寧波觀宗寺的諦閒老法師，到

了民國八年仲冬前後，就一路化緣，前往寧波；卻見拒於觀宗寺的知客僧，指他是個野和尚。

落腳小客棧，一肚子悶氣的大千，心生一計…人可以受阻，信不一定受阻。於是寫信給正在閉關

的諦閒法師，敘說自己對佛的理念。諦閒見他字裡行間頗有靈性，回函約見；對知客僧而言，法師回

函比門包更爲有效。

高年七十多歲的老法師，看到頗有悟性的大千，天天論道，彷彿大有緣分。但，臨到要在大千頭頂上燒戒疤時，兩人看法，卻大相逕庭。

大千認爲：「佛教原無燒戒這個規矩，由印度傳入中國初期，也不興燒戒。燒戒是梁武帝創造出來的花樣，梁武帝信奉佛教後，大赦天下死囚，赦了這些死囚，又怕他們再犯罪惡，才想出燒戒疤這一套來，以戒代囚！」

大千表示，他信佛，但非囚犯，不燒戒也不違釋迦之道。老法師聽完大千說詞，不慍不惱地說：「你既是在中國，就應遵奉中國佛門的規矩；信徒如野馬，燒戒如籠頭，上了籠頭的野馬，才變馴成良駒。」

大千聽了，強辯說：「您老人家是當代高僧，可是我已得道成佛，您不知道。」

老法師笑叱：「強辭奪理！」（註七）

辯論既無結果，已經「得道成佛」的大千，又不甘心次日受戒，就在臘八夜晚，逃出了寧波觀宗寺，一路募化，向杭州而去。

註：

一、《張大千傳》頁七六〈二哥與虎〉，謝家孝著。

二、《張大千傳》頁六六〈曾李二師〉，謝家孝著。

三、《張大千的藝術圈》頁五二〈張大千與張善子〉，包立民著。

四、大千拜李瑞清門下的時候，說法不一，本處依據包立民著《張大千藝術圈》所附之大千年表。

五、《張大千傳》頁六六〈曾李二師〉，謝家孝著。

六、《張大千詩文集》卷二頁三〇。

七、《張大千傳》頁六〇〈作和尚的一百天〉，謝家孝著。

# 11

# 傷心未見耄耋圖

離開寧波觀宗寺，張大千心下有些茫然，想先到杭州靈隱寺投奔一位方外友人，住一陣再作打算。從西湖旗下營過渡到岳王墓時，卻跟船夫起了糾紛。上船後，大千往口袋裡一摸，四個銅板的船錢，他只有三個，於是誠實相告，希望船家給他個方便。怎知船家非但不發慈悲，一路搖船一路破口大罵，不肯通融。船到碼頭，忍氣吞聲的大千，摸出僅有的三個銅板交給船夫，船夫邊罵邊扯住他的僧袍不放，大千忍不住大聲回罵，拉扯中稱為「海青」的僧服應聲而裂。大千知道，沒有海青，無法到廟中掛單，又見船夫舉槳打他。急怒之下，他奪過槳來，竟將船夫打倒在地。

在船夫大叫「救命」，岸上群眾齊喊「野和尚打人」聲中，大千匆匆離船上岸，沿孤山路向靈隱寺走去。好在眾人見他虬髯滿面，和水滸傳中的魯智深相似，因此無人敢來阻擋。

大千說：「這件事對我刺激很深，那時候究竟是血氣方剛，一點不能受委屈，我開始想到了和尚不能做，尤其是沒有錢的窮和尚更不能做！」(註一)

但，在茫無所之的情況下，他仍在靈隱寺寄住了兩個月。

其間，他寫信給上海朋友，敘述拒絕受戒，做不了正式和尚的苦悶。友人建議他不妨到上海左近廟中掛單，以便和舊友談文論藝，解除禪修生活的岑寂。不久，朋友來信，已經為他接洽到兩處可以掛單的禪林，約他某日到上海北站相會，再送他進廟。

當他下了火車，正在洶湧人潮中尋找友人的身影時，卻出其不意地被專程由四川趕來的善子抓到。大千恍然大悟，是中了朋友所設下的圈套。

經過一番訓誡之後，一向對善子言聽計從的大千和君綬，一齊隨善子回到四川。

十八歲那年，大千被土匪挾持，作了一百天的黑筆師爺；巧合的是，此次出家為僧，前後也是一百天；此後，大千常以「我的兩個一百天」，來述說他青年時期的傳奇。

農曆三月左右，善子、大千和君綬，回到四川。此際，善子正主持樂山鹽政，不但懷忠夫婦住在善子官舍，到了假期，連在自流井讀書的君綬童養媳蔣女，也遷來同住。君綬與她雖是久別重逢，相見時依然無話可說，默然以對。

繼退了婚的倪女之後，曾友貞又為大千選定了娘家姪女曾正蓉為媳。正蓉小大千兩歲，容貌平平，看起來一副能穩重持家的樣子。曾友貞也為鰥居的善子，物色到出身於內江糖商之家的黃氏，作為續弦妻子。

善子和大千同日舉行婚禮，在內江和樂山，成為轟動一時的盛事。門上懸著一副木雕的對聯：

先生皆有才，想腹內文韜，當稱一時傑士；

張大千元配夫人
曾正蓉女士

新人俱如玉，看頭上鳳髻，滿種並蒂奇花。

橫披刻著：

槃洞風情（註二）

數月前，友貞聞知大千出了家，又急又氣，託人四處打聽，終於被善子帶回來。心想完了婚的八兒，總該定了性，不再心猿意馬，再作出家胡鬧一類的事。

不意雙喜臨門不久，卻因家庭細故，演出一場童養媳蔣女自殺未遂的悲劇。

有人送友貞一對外國的繡花枕頭，鍾愛幺兒的友貞，遂把難得一見的洋枕頭，送給蔣女，意思是等與君綵圓房時再用。但沖齡喪母乏人教導的蔣女，既不擅女紅，也不知愛惜東西，不久這雙預備新婚用的枕頭，被她枕得到處是髮油的污痕。為此受到友貞的責備。

一日，友貞請一位親戚幫她梳頭，善子問母親為什麼麻煩客人，不由未婚媳婦代勞？

善子說：「她是洋學生，那裡會梳頭！」

友貞話中帶刺：「不會也要教她學！」

蔣女在裡間聽了，想到平日見不到未婚夫的好臉色，如今婆婆、大伯也一併嫌棄她，愈想愈苦惱，滿腹幽怨，一併傾洩在遺書上，然後跳後院水池自盡。大千形容：

「但那水池只有一尺多深的水，那裡淹得死人，只有驚擾，當然被救起來了。」（註三）

善子女兒心素的說法，與大千稍有出入：

「十叔有未婚妻，姓蔣，在我父鹽衙門中（按，可能漏學字）附讀，面有白麻，十叔不悅其人，蔣氏乃在衙中自縊。」（同註二）

無論如何，這不幸少女自殺未遂，對君綬的心靈，產生了極大的衝激，從此與未婚妻形同陌路。

入夏之後，大千和君綬再次前往上海學藝，唯以後返鄉省親，君綬索性到資聖寺去住，避免與蔣女見面。取消婚約的念頭，雖然始終未敢對母親啓齒，僅暗中對了解他的大千，表示無意娶蔣女為妻，甚至想出家尋求解脫；大千只好以過去的出家經驗，力加勸解。

婚後重返上海的大千，事情千頭萬緒，真可以說是心力交瘁。家有妻室父母，不得不時常往返於上海、四川之間。

前往曾熙、清道人兩位老師門下受教，敬執弟子之禮。有事弟子服其勞，除了幫忙處理雜務，老師忙時，甚至為其代筆。努力創作書畫之外，他也從這時期開始，製作石濤假畫。

而君綬情緒，似乎始終沒有平伏，因此，當君綬失去蹤影，他並不感到意外。大千未便稟知父母、兄長，唯恐引起他們憤怒和不安，只有自己暗向叢林名刹探詢，回想君綬平日的談話，從中理出一些蛛絲馬跡。

終於，他在舟山群島東面的普陀山，把君綬勸回上海，繼續學業。

君綬從什麼時候起，與上海報人戈公振夫婦交往，張大千語焉不詳；他有時說戈太太——狄文字是君綬的「女朋友」，但，接著又強調是「朋友的太太」。

戈公振，字春霆，江蘇東臺人，年逾而立，在上海報界，頗有名望。

娶於家鄉的妻子狄文字，活潑美貌，結婚時年僅十四歲。遷居上海後，公振怕她家中寂寞，鼓勵她到夜校受補習教育，由小學而中學，讀書興趣頗為濃厚。

民國九年左右，北京大學在滬招生，狄文字榜上有名，家中雖已育有子女，戈公振仍舊克服萬難，籌措費用，供她北上進修。據說，脾氣大，又鬧過自殺的文字，發起脾氣極難勸息，只有小她七、八歲的君綬（大千卻稱文字大君綬一、二十歲）可以勸解。

高陽在所著《梅丘生死摩耶夢》中，引用高拜石的記述，表示狄文字到北京後，便與情人同居，以公振辛苦匯去的費用，構築愛巢。假期返家時，拒絕與丈夫同衾，並堅決表示要與公振離婚。

時當新舊思想交替之際，反對舊禮教、傳統婚姻的聲浪，無分南北。類似大千出家、君綬拒娶、文字意欲仳離，乃至徐志摩和林徽音、陸小曼的愛情故事，所在多有。

大約民國十一年初，公振和文字因故爭吵，文字負氣要立刻到北京去。時已農曆年底，公振和兒女跪求過了年再去，文字依然不允。最後，君綬表示，他也要去北京，但要過了年，正月初二才能動身。文字才心回意轉，願意等年初二一同北上。

君綬何故北上，大千並未說明，張心素文中指「以到北京考北大為名」。

到北京以後的情形，大千晚年對女弟子林慰君，說得比較詳細：

「他們二人到北京後，十弟每天到一位朋友胡光偉先生家去，戈太太還是每天哭……君綬在北京住了沒多久，就又決定回上海，狄大姐為了送他，也同到天津搭上了船……」（註四）

此外，大千也特別對林慰君提到，在北大和文字相好的男友是一個「山西人」。

狄文宇是君綬朋友的太太、君綬和文宇年齡相差一、二十歲、君綬和文宇在北京每天到友人胡光偉家去、文宇在北京的男友是山西人；由此可見，大千無論何時，談到君綬和文宇的關係，總不免有爲弟弟澄清的痕跡。

依大千對他傳記作者謝家孝和弟子林慰君的敍述，船由天津到煙台後，服務人員叫門不開。破門一看，艙中無人，只整整齊齊放著兩人的行李，上面各留遺書。顯示已跳海自盡。

君綬給船長的遺書是：「我和狄大姐同時自殺，但是我們各有各的事和不同原因。如果有人疑惑我們曾做了什麼不對的事，現在也沒有關係了，只希望人們能把我忘記！至於我的遺物十幾個箱子，請交給我的八哥，不要交給四哥……」（同註三、四）

另一封給大千的遺書，大千似未公開；推測可能有些不願爲外人道的事，僅簡略地告訴訪談者：「還有一封遺書是給我的，大意說：自己不孝，不能從父母之命而與一個不喜歡的女人結婚，所以只有自殺……」

最奇怪的事，是君綬遺物中，有幅煙台老君廟景色的畫作，然而就大千和其友人胡光偉所知，君綬從來未去過煙台，何以會畫出老君廟風景，成爲永遠無解之謎。

曾熙痛失愛徒，睹物傷情地在畫上題：「君綬有慧根，其蹈海何謂耶？然幼時喜依寺僧，及來滬，復逃之普陀，季爰數日訪得之，實有大覺耶？」

又題四絕句：

一紙已足傳，二十年成一世；白頭老親在，知君心未死。（註五）

其餘題者甚多，惋嘆之聲，躍然紙上。

其後，由於大陸變色，這幅遺作流落在外，為友人馬積祚在香港購得，託《大成》雜誌社長沈葦窗帶到美國送交大千。大千睹物思人，悲喜交集，懸於所居環蓽庵中。已經是民國六十四年冬天，大千高齡七十七歲；距君綬蹈海，已五十三個歲月。

至於曾熙詩中所說的「白頭老親」，大千兄弟本諸孝道，終二老一生，也未按實稟告君綬由上海前往德國留學去了。以後每有友人前往歐洲，大千就託他們從歐洲投郵「君綬」的平安家書，以慰老親。多年不見么兒的曾友貞，常在人前嘆息：

「這個兒子已經不是我的了，是不是放洋出國，娶了洋婆子就連老娘都不要了！」（同註五）

對大千而言，生平最有紀念的二幅畫，一幅是君綬遺作「煙台老君廟勝景」，另一幅則是母親曾友貞作於民國七年的「耄耋圖」。

君綬畫作，民國六十四年失而復得。「耄耋圖」，流失之後，朝夕想望，卻至終未得再見，不能不說是遺憾終生。

大千每談起童年往事，總說是跟母親和瓊枝大姐學畫。一般人也僅知曾友貞擅畫民俗花鳥，但絕少有人見過她的真蹟，更少見名人雅士為之品題。

民國七年，大千未婚妻謝舜華逝世那年春天，曾友貞精心繪製一幅戲貓舞蝶的畫，十分生動，看來頗有名家的氣勢。

兩年後的秋天，大千婚後與君綬偕往上海數月之後，善子的老師，著名的前清翰林和藏書家傅增

湘（沅叔），題長詩於「耄耋圖」上：

「此戲貓舞蝶圖，內江張夫人曾氏友貞所繪也。夫人為吾友張君懷忠之室，清才雅藝，有趙達妹

氏機鍼絲三絕之稱。此雖寫生小幀，而風韻靜逸，正復取法徐黃。夫近人之物，最為難工，宣和內府

所藏，畫貓者惟取李靄之、王凝、何尊師三家，蓋其難固在能巧之外者矣。……」（註六）

此畫流失後，大千遍訪未得，直到民國七十一年五月，老病纏身的大千，才由友人手中，見到

「耄耋圖」的印刷品；「耄耋圖，戊午春，友貞張曾益」題款外；「張曾益印」和「友貞」朱文與白

文二印，清晰可辨。大千驟見母親遺蹟影本，激動得雙手顫抖，哽咽流淚。

他推測這幅畫可能尚在人間，因此當《大成》雜誌社長沈葦窗由港來訪時，大千作揖相求，不惜

任何代價，務請尋得此畫。

上寫：

為了不負好友之託，葦窗費盡心血，終於尋獲友貞僅存的作品，大千卻已天人永隔。葦窗在輓聯

　　　三載面敦煌，事功俱在莫高窟；

　　　萬里求遺蹟，傷心未見耄耋圖。

旁識：「大千欲求其太夫人遺畫，揖我至再，今畫得而大千不及見矣，悲夫！」（同註六）

為了不負亡友之託，葦窗把畫捐贈給台北外雙溪的張大千紀念館。

歷代中國畫家，不乏把臨摹前賢作品，作為學習的一種手段，一旦因天災人禍，古人原作失傳，這些高手仿臨之作，也可以略存古畫的精神面貌。張大千在臨仿古畫所下的功夫，又深又廣。早年所臨石濤、八大，壯歲深入莫高、榆林等窟臨摹北魏隋唐西夏壁畫，名傳遐邇。

大千臨仿石濤，不僅足以亂真，且能變化石濤繪畫布局和筆墨境界，推陳出新。

他認為石濤作品千變萬化，既能深入歷代古賢堂奧，體會古畫中的法度和技巧，又能和生活及大自然相契合，走出新的蹊徑。大千舉例：「石濤還有一種獨得的技能，他有時反過來將近景畫得模糊而虛，將遠景畫得清楚而實。這等於攝影機的焦點對在遠處，更像我們眼睛注視遠方，近處就顯得不清楚了。這是現代科學的物理透視，他能運用在畫上，而又能表現出來，真是了不起的。」

大千總結他對石濤藝術的評價：「石濤之畫不可有法，有法則失之泥；不可無法，無法則失之獷。無法之法，乃石濤法。石谷畫聖，石濤乃畫中之佛也。」(註七)

仿古作品，往往在題誌中，說明某人某畫、臨某某，或戲效某家法之類，點出其藝術的淵源，也便於和原作對照。但在臨仿古人作品中，不寫自己姓名，逕書古人名款，鈐古人印章（無論用古人留下原章或偽刻），再加以燻、灼等製造「古意」的技巧，便是贗作，而不是仿古或臨古，不免有欺騙之嫌。

大千作品中，既有臨仿古畫，也有獨創的風格，但不乏贗作。因此，他在藝術界有讚賞，也受疵議；貢獻良多，但也對古書畫收藏界，形成很大的威脅。

推測他作假畫的原因，為了賣錢以維持龐大的開銷，向藝壇權威挑戰，和炫耀自己摹仿古畫的才

華都有。此外當時製造假畫的風氣，以及清道人之弟李筠庵——大千稱為「三老師」，對他造假畫技

巧上的傳授，都成了他大量造假畫的動力。

大千造假畫的事蹟，多半是文化界人士的傳說和側記，主要的卻是大千親口所述。

清道人逝世於民國九年十月，凡與清道人有關的大千假畫，必定在這之前。曾熙卒於民國十九年

十月，因此凡與曾熙有關的大千贋作，必在十九年冬以前。

陳定山在《春申舊聞》所記大千造假石濤畫的故事，就從清道人書齋開始。

以地產致富的上海大亨程霖生，蒐羅古物一擲千金。一次，見到清道人壁上所懸石濤作品，以為

是難得一見的佳構，稱賞之餘，務求清道人割愛。清道人惟恐程氏尷尬，未便言明是門生大千所為，

霖生恐失去收藏此一藝術瑰寶的機會，隨即把畫帶走，再遣人以七百金為酬。

清道人深覺過意不去，乃另外找出價約七百金的古畫，命大千送給霖生，等於是一種暗中的補

償。

大千見霖生豪華宅邸中，富麗的陳設，一呼百諾的氣派，立刻計上心來。

他建議喜好收藏書畫的程氏，如果專蒐石濤作品，設「石濤廳」，必能為藏家立下另一種典範，

霖生深表同感，決心成為收藏石濤作品的權威。於是陸續購買石濤的作品，列入他的寶藏。大千暗中

搜尋二丈四尺長的古紙，畫起古意盎然的石濤山水。

不久，有位骨董商持巨幅石濤山水求售，索價五千金。霖生一看此畫，長短和大廳高度頗為相

稱，有心要買，又怕上當，乃告知骨董商人，必待忘年交張大千當面鑑定是真，才能成交。

只是大千一見便斷定畫是假的，骨董商頓時臉色大變，但大千毫不留情，具體指出山林樹石的缺

點，交易因此作罷，畫商只好捲畫，匆匆離去。

數日後，骨董商再度往謁，告訴霖生大千向他承認自己一時看走了眼，那幅畫實爲石濤生平傑

作，並以四千五百金，自己買下，成爲大風堂的珍藏。

程氏一聽，怒不可遏，聲言願以雙倍代價由大風堂買回來；結果是以壹萬金，才得銀貨兩訖。他

不知大千造假畫與骨董商串通謀利，但恐以後蒐集石濤作品時又被大千搶了先機，嚴禁大千再到他的

府邸。

大千曾私下告訴友人，霖生所藏三百餘件「石濤眞蹟」中，十分之七出自他的手筆。而且還說揭

開紙面一看便知，每幅畫後，都暗藏著他的花押。

據陳定山所記，後來程霖生家業敗落，大千倒以低價收購一些程氏收藏的石濤眞蹟。陳定山所

記，感覺上頗爲戲劇化；但大千對謝家孝所說的製造假畫往事，也同樣曲折離奇，令人匪夷所思。

就動機而言，大千爲浙江畫家黃賓虹加工製作的假石濤，純屬向藝壇前輩挑戰，大千也因此聲名

大譟，被譽爲「石濤專家」。時間是民國十五年秋天，他奉曾熙之命爲已故清道人畫像期間。

這件事出現兩個大同小異的版本。

那時黃賓虹在上海許多著名的藝術刊物擔任編輯，又在多所美專任教。聚畫家、收藏家、美術理

論及教育家的光環於一身。

據朱省齋所記版本：遺老沈曾植（寐叟），贈曾熙一幀石濤山水橫幅，曾熙大爲欣賞，想再找一

幅石濤橫幅相配，裱成一個長卷。

就大千三老師李筠庵所知，黃賓虹就藏有這樣一幅；只是賓虹也將所藏視為至寶，任曾熙懇請，堅不出讓。

大千為了替老師出這口怨氣，於是從一幅石濤山水長卷中，精心臨摹一段。並從圖章中湊成石濤印中常用的「阿長」二字，又仿石濤字體題句：

自云荊關一隻眼

一切準備就緒，朱省齋接著描寫：

「請正於其師，頗獲稱許。翌日，黃賓虹以事訪農髯，在案頭上適見此畫，大為稱賞，並經一再堅求，以他所藏山水相易，農髯不便告以實情，只好勉允所請，於是皆大歡喜。」（註八）

這段往事，在民國四十八年，年逾耳順的大千接受謝家孝訪談時，有了些變化。

省齋文中是曾熙為了配畫，向黃賓虹求讓石濤山水橫幅不得，而引發大千作假畫的動機。

大千口述，則改為他自己欲向素有石濤專家之譽的黃氏，求借一幅石濤精品臨摹被拒。

省齋文中，只輕描淡寫地表示，黃賓虹誤以為大千臨本為石濤無上真蹟，堅求以畫易畫，而「農髯不便告以實情」以至將錯就錯，以假易真。大千口述則是：

「收藏家的癖好都是共同的，看見自己喜愛的珍品，恨不得立刻據為己有，黃賓虹先生即問曾師這畫是誰的？我們曾老師當時大概未說清楚，只說這畫是他的學生張某人的，或許未說明是張某仿石濤的習作，或許黃老前輩一心以為是石濤的精品，根本未想到也不相信後生小輩中能仿如此逼真的石濤贗品，黃先生說他要收購這幅畫，曾老師後來就叫我去看黃先生，讓我直接去談。」

這段話中，大千轉彎抹角，用了「大概」，又用了兩個更不確定的「或許」，感覺中是想為曾熙撇清一些什麼，實際上卻又有些欲蓋彌彰。

從種種跡象推測，前述程霖生事件，及這次對黃賓虹的「考驗」，可能都是師生及李筠庵共同設計的。事件發生後所受到的疵議，不免連及師門，這也是大千先以清道人遺他贈畫霖生作為「補償」，後以「大概」、「也許」，來為曾熙撇清的原因。

大千接著的一段話，既為自己天衣無縫的贋作得意，也凸顯願者上鉤的巧妙安排：

「到了這樣的情況，也非我始料所及，至此我也難免頗為得意。」

尤其黃賓虹說到：「這一幅石濤，乃其平生精心之作，非識者不能辨也！」並問他多少錢才肯割愛時，真使大千心花怒放，正中下懷，他說：

「你老人家既然如此欣賞這幅石濤，照說我是捨不得讓的，如果你老同意的話，我這幅『石濤』換你那天不肯借給我的那幅『石濤』如何？」

大千表示，兩幅石濤交換未久，以假石濤換黃賓虹真石濤的新聞，就傳遍了藝林，至於黃賓虹心中的感受，也只能留給世人各自想像了(註九)。

大千製造古人贋作的第三種動機，可以說是以錢為出發點，隨後又在眾目睽睽之下，對藏主以近似武師踢館的方式，證明其所藏無非張某的贋作，藉以炫耀其超人的技藝。

註：

一、《張大千傳》頁六〇〈做和尚的一百天〉，謝家孝著。

二、《大成》期一七三頁二〈我的父親張善子先生和我的八叔張大千先生（上）〉，張心素撰。

三、《張大千傳》頁八六〈痛失愛弟〉，謝家孝著。

四、《環蓽盦瑣談》頁八八，林慰君著，皇冠出版社。

五、《張大千傳》頁八六，謝家孝著。

六、《大成》期一一四頁十一〈傷心未見耄耋圖〉，沈葦窗撰。

七、《張大千書畫鑑定》頁二二一〈張大千為何崇拜石濤繪畫藝術？〉邢捷著，天津古籍出版社。

八、《張大千藝術圈》頁三〇二〈怎樣看待張大千的假畫〉。

九、有關張大千自己與黃賓虹以畫易畫據《張大千傳》頁九八〈真假石濤〉，謝家孝著。

# 12

# 真假石濤

民國十四年冬，大千首次前往北京。祖籍紹興的畫家陳年（半丁），以收藏豐富，擅於鑑賞聞名故都。在一次宴請大千的餐會中，半丁宣布近來藏有石濤畫冊，願和在座友人共賞。

第二天，晚宴時間未到，大千就在一位友人陪同下，到了陳府，希望能先睹為快。半丁不太了解大千學石濤的造詣，當下請他稍安勿躁，時間到了，賓客齊了，再行鑑賞不遲。碰了釘子的大千，只好坐在客廳枯等。

晚上六點，華燈已上，藝林嘉賓齊集，半丁命僕人由另一房間取出寶藏。箱子打開，裝裱精緻的石濤畫冊從箱子裡捧出，但見扉頁上有日本名鑑定家內藤虎題「金陵勝景」四個字，眾人嘖嘖稱奇。

那知大千趨前，略一翻看，便說：「這個畫冊，是我三年前畫的！」

眾人聽了無不錯愕，陳半丁滿面不悅，問他有何憑證？

大千將畫冊內容，每幅題跋和印章一一陳述出來，賓客們翻開畫冊對照，大千所言，果然不虛，陳半丁更是尷尬，欣賞石濤真跡的餐會，也就不歡而散。事後，大千亦漸感年輕孟浪，他說：

「那時還是太年輕，在那種場合下，是不應對陳先生說破的。」（註一）

民國九年夏，大千婚後，偕君綬再往上海，五六個月後，對他傾囊相授的清道人，重陽日因中風駕鶴西歸，享年五十四歲。清道人晚歲經濟情況相當拮据，從遺老畫家吳昌碩題「清道人畫松歌」可以看出端倪：

……畫此者誰臨川李，玉梅花庵清道士，三日無糧餓不死，枯禪直欲參一指。我識其書畫之餘，鶴銘夭矯龍門癭，筆力所到神唏噓，有時幻出青芙蓉。……（註二）

大千透露，胃口奇佳的清道人，參加文人雅集的「一元會」——參加者每次繳一元大洋餐費；但他卻付不出來，只好前往白吃白喝。有次由後門往訪一位熟朋友，新來的娘姨見他一身破舊的道裝，不由分說的將他拒之門外說：「此處不結緣！」

有朋友作打油詩取笑他：「白吃一元會，黑抹兩鼻煙；道道非常道，天天小有天（按，上海名飯館）……敲門一道人，此處不結緣。」

清道人雖窮，但遇有心愛的古書畫，仍舊不惜一切，盡力收藏。遊名山勝水，也是這位作官清廉的滿清遺老的一大嗜好；大千說：

「我愛旅行遊山玩水，實際上也是受李老師的啟迪，我記得老師說：『黃山看雲，泰山觀日，實屬生平快事！』當時我就暗下決心，一定要追求老師說的生平快事！」

原賦「清道人卜葬金陵哭以此詩」：

　　樓壁車廂反復看，海雲寫影一黃冠；圍城餘痛支皮骨，辟地偷生共肺肝。

　　中外聲名歸把筆，煩冤歲月了移棺！帶陣新墳尋蔾杖，滴淚應憐碧血寒。（註三）

寧波小港望族李家，世居上海，據大千表示，和內江張家有通家之好。

從民國十年起，二十二歲（實葳）的張大千，借寓李家。雅好書畫的李祖韓和祖蘷兄弟、三小姐李秋君，和他談書論畫，朝夕相處。並為他專設畫室，寬大的畫案，舒適的座椅；無論家人和訪客，都不得隨意坐上他的位置。就在這年，有一天二伯父李薇莊召祖韓、秋君和大千入室，談話時忽說：

「我家秋君，就許配給你了……」

大千一聽，心中惶惑，急忙跪下說：「我對不起你們府上，有負雅愛，我在原籍不但結了婚，而且已經有了兩個孩子！我不能委屈秋君小姐！」

大千未因尷尬的處境，而離開李府，遂使秋君漫長的一生，在孤獨中度過。

大千後來表示當時的窘況：「他們的失望，我當時的難過自不必說了，但秋君從未表示絲毫怨尤，更令我想不到的，秋君就此一生未嫁！」

大千的一句「我在原籍不但結了婚，而且已經有了兩個孩子」，不僅李家人聽了錯愕，也為研究

清道人死後，家境蕭條，曾熙和清道人門生料理後事，經費捉襟見肘，不得已，找出幾件道人舊藏書畫交給大千，想折合成一千銀元；大千請示善子，善子雖然喜好收藏，但覺得收藏老師故物，於理不合；最後退回遺物，以三百銀元作為奠儀。清道人靈柩，則由弟子集資，葬於南京牛首山。陳散

大千生活史的人，留下了難解之謎。

一般大千年譜及傳記，均指大千民國九年春與曾正蓉結褵，次年識李秋君於上海。民國十一年春，因元配尚無子女，故奉母命娶年僅十六歲的內江少女黃凝素為側室。十二年四月十一日長子心亮誕生，十四年七月二十六日生次子心智。

不過，《梅丘生死摩耶夢》作者高陽，卻別有一解，他在〈還俗復還蜀〉章中寫：

「由上海下長江輪船，被『押解回籍』的張大千，已有一房妻室定下了；是張太夫人作的主，與張太夫人同姓為曾，閨名慶蓉（按，即正蓉）。但這不是張大千初諧魚水，他是先有偏房、後有正室，而且已有了兩個孩子。偏房叫黃凝素……」

有的資料記述，他自己選擇了黃凝素，生了兩個兒子後，其母才為他聘曾慶蓉為正室，大千堅持娶慶蓉可以，但要同日娶回黃凝素，這和大千在李府所言倒相符合。

大千娶黃凝素為妾，及兩個孩子誕生的時間已如上述，和高陽及某資料的說法頗有差異，所以，這件事只能留給後人想像。

大千雖婉辭秋君婚事，並未改變李家對待大千的態度和禮遇。秋君更把他當丈夫一般照顧。李府

張大千的紅粉知音、著名畫家李秋君女士

規矩，任誰在外賺了錢，要提出一份作為公用；秋君為大千，以私房錢多繳一份。親手為他縫衣，作愛吃的菜之外，她專用的車子和車伕，也撥給大千使用。每當飯後，秋君坐在大千畫案後的大椅子上，陪他聊天；以免他飯後作畫，易得胃病。

二十幾歲的大千，已經罹患糖尿病，無論在府便飯或外出赴宴，秋君總是坐在他身畔，不讓他多吃油膩，尤其禁止甜食。有時，榮肴經秋君鑑定對病情無害時，才夾到他面前碟中，供他取食。

一次，大千在外連著吃了十五隻大閘蟹，又大啖冰淇淋，深夜裡上吐下瀉，驚動了秋君，從後院樓上過來看護，接醫生到府打針。醫生安慰秋君：「太太，不要緊的，小毛病，您請放心！」

大千惟恐秋君尷尬，醫生去後，向她表示歉意，秋君坦然一笑說：

「醫生誤會了也難怪，不是太太，誰在床邊伺候你？我要解釋吧，也難以說得清，若不是太太怎麼半夜三更在你房裡伺候，反正太太不太太，我們自己明白，也用不著對外人解釋。」

有時，上海小報，捕風捉影，報導二人的花邊新聞，大千表示抱歉，讓她受累，秋君反而一笑置之：「只要我們心底光明，行為正大，別人胡說也損不了我們毫髮，不要放在心上！」[註四]

李秋君喜愛詩詞書畫，除與大千一起出席交際應酬，也時常合作書畫，或與祖韓在大千作品上面補景。想拜入大風堂門下為弟子，秋君可以決定收或不收。如果大千不在上海，她可以代表大千接受隆重的拜師大典。

「大風堂」，是善子和大千共同的堂名。

不過，依大千的說法，正式命名是民國十六、七年時的事。那時他在字畫攤上買到一幅明末清初南京畫家張風（大風）的畫。大風人物、山水、花卉、肖像無所不能，深為善子兄弟所景仰，乃將二

人畫室命名「大風堂」。二人所收弟子，均稱大風堂弟子。

張氏兄弟收徒規定頗嚴，要學有根基和發展性，須經張氏的親友二人推薦保證才肯收爲共同的學生。秋君的加入，無異是三位老師共同收留、教導的學生。

三年後大千的首次個展，展出作品竟以「抽籤」的方式訂購一空，也全賴李府寧波同鄉捧場，使一切圓滿而順利。因此，秋君被某些人看作是大千事業上的「賢內助」。

其後，張大千三夫人楊宛君、四夫人徐雯波到上海時，均曾在李府作客。秋君將二夫人黃凝素長女心瑞、幼女心沛，過繼名下，依李家輩分取名「名玖」、「名玖」。

然而，大千與秋君間無名無實的關係，人們看法不一。

大千曾說：「我們生不能同衾，說來也不足爲外人道，我們曾合購墓地，互寫墓碑，相約死後鄰穴而葬。」（註五）

高陽以《玉梨魂》書中的女主角喻秋君，大千女弟子林慰君指爲「柏拉圖式的精神戀愛」……

藝術理論家包立民，持較爲人性的看法：

「當然也有人從自古名士多風流，張大千一生又縱情聲色來判斷，他們免不了俗，逃不脫男女私情韻事。究竟孰是孰非，而今兩位都已作古，又無第三者可以作證，筆者姑且不下結論。」（註六）

大千當時婉辭秋君許婚的理由是：「李府名門望族，自無把千金閨女與人作妾的道理，而我也無停妻再娶的道理……」（同註五）因此，他面告李二伯、祖韓和秋君：

「我不能委屈秋君小姐！」（同註五）

但實際上，大千一生，有名分的妻妾包括了一妻和三位如夫人，其中三夫人楊宛君曾經專寵一

時。未列為妻妾，而大千自承付出真情的，有韓國的春紅，北京的懷玉姑娘，日本的山田小姐等，幾乎到處留情，所以，他雖然對秋君表示敬重和感激，卻未表現出對秋君的專情和摯愛。終生未嫁的秋君，深深地陷進既無名又無實的虛幻感情中，無法自拔。

大千生平，雖然常能賺到大錢，但他揮霍得也快，收藏古代字畫，所費不貲，壯歲旅遊、敦煌面壁、中歲以後的造園，周濟友人……因此也橐囊屢空；友人說他是富可敵國，貧無立錐。這種現象，早在青年時期，便已如此。

看戲，是大千早已養成的嗜好，一日瞥見戲劇海報刊出汪笑儂「馬劈三關」的劇目，正趕上他囊無分文，於是脫下價值十六元大洋的新馬褂，到當鋪當了兩塊大洋，買票進場看戲。據說匆忙中丟了當票，但他連呼值得。

民國十年春夏之交，有位江西老畫家，急於返鄉，想出售所藏書畫；大千以一千二百大洋整批買下。付了四百元訂金後，渴望由家中匯款付清，卻遲遲沒有匯到。大千和等待返鄉的賣主，都焦急萬分。

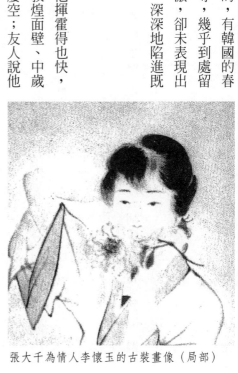

張大千為情人李懷玉的古裝畫像（局部）

一天，曾熙突然蒞臨大千寓所，表示要吃飯，又指定要吃大千廚子作的一手川湯丸子。受寵若驚的他立刻吩咐廚下備菜。落坐、奉茶之後，曾熙直截了當地說：

「你是不是買了某人一批收藏品？不錯，都是珍品。我聽說他急於要回原籍，你的錢還沒有匯到吧？是不是還差八百大洋？」

突然蒞臨、要吃飯，指定要吃川湯丸子；一頭霧水的大千，至此才聽出老師是為關懷他的新藏品而來。曾熙不疾不徐地接著說：

「這樣好了，我昨天恰巧收到一個晚輩送你師母的壽禮有一千塊錢，留兩百銀洋給你師母，她就很高興了，這八百塊錢拿來給你先付給人家，以免誤了人家的歸期！」（註七）

說完，隨即吩咐跟班班回府取款。

曾熙這種自動為他分憂解厄的師生情誼，使大千聯想到平日有索書者，或拜門的學生，曾熙總不忘轉介給人口眾多，家境清寒的好友清道人。他常自謙地說：

「李梅庵的字比我寫得好，你們應該去找他。」

曾熙在為大千所作售書畫例言中，談到轉介大千拜入清道人門下的經過：

「一日，執贄就髯席，請日：願學書。道人曰：海上以道人為三代兩漢六朝書，皆各守其法，髯好下己意，不足學。因攜季見道人，道人好奇，見季年二十餘，其長髯且過髯，與語更異之，由此，季為髯書，復為道人書，人多不能辦。」（註八）

其後大千每對人談起曾熙，常說：

「曾老師不僅對他的好朋友清道人如此，對我們學生輩亦厚道顧及下情⋯⋯老師嘉惠於我，還要

顧及我們學生的自尊心，以婉轉的方式出之，曾老師眞是太仁厚了！」（同註七）

大千直到晚年，畫室明顯的地方，總掛著曾、李二位老師的遺墨——對聯。每有遠行或開重大書畫展前，則在遺墨之前向兩位師尊辭行，表示不忘教誨之恩。

張大千再次被母親召回內江，是民國十年的秋天。

善子總攬四川省闐中、南部、蓬溪、遂寧、三台等縣鹽政，在川省政界頗有官聲。然而眼見軍閥割據，目無法紀，連鹽稅也橫遭掠奪，憂憤交集，作「虎羊圖」，諷示軍閥統治下的百姓，備遭蹂躪，眞所謂「苛政猛於虎」。更不幸的是，民國九年春續絃的黃氏夫人，也在這年病歿。另一方面，曾友貞對大千婚後年餘，正蓉仍無懷胎跡象，憂心重重，這也許是召他返鄉的主要原因。

其時數度往返上海、內江的張君綬，依然無意與蔣女圓房；不僅時時嚮往上海的自由生活，且一心想經由上海轉往北京求學。此一懸在友貞心中的么兒婚事，常使她唉聲嘆氣，高齡六十的她，只盼兒女皆能成家立業，自己也能含飴弄孫，安享晚年。

茂林修竹，殿堂雄偉的資聖寺，爲宋代所建的古老叢林，明代一度增修，是大千和君綬尋幽談禪所在。農曆十月，大千與友人舊地重遊，這城西二里之遙地處龍翔山下的古刹，正值重整山門。長老果眞與大千同宗，趁機與大千商議重塑金身、樹立石坊和寫碑事宜。

明隆慶年間南京禮部尚書趙貞吉（孟靜、大洲），進士出身，是內江縣著名的文學家和理學家。趙貞吉原有一首七絕刻在廟中巖壁上：

一聲何處牧歌來，萬戶千門此處開；識得此中眞實義，不知那地有安排。

下款：「大明隆慶二年三月吉日賜進士出身南京禮部尚書經筵講官趙貞吉題。」（註九）

可惜，這一鄉賢遺蹟，卻因年久漫漶，懇請大千重寫，鑱刻在高五尺左右的碑石上面。對二十幾歲的青年而言，無疑是件很光彩的付託，大千欣然應允。不久後，除將刻碑的詩和款識寫就，另寫一副大字對聯，準備刻在山門新建石坊上：

　　與奇石作兄弟，好鳥作朋友；
　　以白雲爲藩籬，碧山爲屏風。

聯句灑脫，書法蒼勁，不知他已經得到上海書家曾熙和清道人眞傳的人，難以相信二十幾歲的青年居士，能有這樣氣勢磅礡的手筆。一時轟動鄉里，也有從自流井、樂山、大足等地來的鄉紳富賈索聯求額或訂畫，使大千在內江及左近縣分，名利雙收。

從曾友貞六十壽辰攝於上海的照片來看，農曆十一月十九日以前，大千母子曾前往上海；推測，可能友貞送么兒君綬北上升學送到上海；君綬等待船期，未再隨母、兄返回內江過年。

民國二十五年曾友貞逝世後，大千在照片上題：

「先慈曾太夫人六十壽辰攝於上海。時辛酉冬月十九日，男正權敬題」

依年譜，次年（十一年，壬戌）春天，大千奉母命納內江蘭木灣黃凝素爲二夫人。

黃氏年輕活潑，婚後不久，便熟習了一位書畫家的工作習慣，為大千準備文房四寶，服侍寫字作畫，成為他得力的助手。

前述君綬於農曆年初二與狄文宇相偕搭輪北上，及到北京未久，即相偕乘輪南返，至煙台海域蹈水自殺的時間推測，大千新婚燕爾，可能就是君綬南航途中。大千表示，君綬事件發生後他不在上海，君綬遺書遺物，被送到曾熙寓所。大千接到曾熙通知趕往上海，時間約在春夏之交。曾熙一見愛徒所遺煙台山水，想到往日從學情景，哀傷掩面。登樓後命僕從傳示字條給大千：「余不忍見君綬遺物！」

自然，也不忍心看君綬給大千的遺書。

在政治腐敗，軍閥橫行的環境中，張家兄弟一方面擴充事業，在商界嶄露頭角，一方面為了年邁雙親的安全，想把二老遷往松江居住，由大千就近照顧。

多年來在重慶逐漸經商致富的麗誠，與另外兩個張姓商人合夥，創辦了福星輪船公司，還有百貨公司和錢莊。接著，文修也離開粉筆生涯，投入多年積蓄和麗誠大展鴻圖。麗誠任輪船公司總經理駐宜昌，文修任百貨公司總經理駐上海負責進貨。

至於對雙親的安排，善子女兒心素寫：「民國十一年（全傳指十二年），我父為博父母歡心，倡議奉二老赴上海小遊，並由我文修四叔在松江華亭馬路橋（西）賃屋卜居，八叔時往返上海松江之間，行定省之禮。我那時隨侍祖父母，即在松江慕衛女校讀書。」(註十)

根據楊繼仁在《張大千傳》中所寫，張懷忠所開的義為利商行，曾在某天晚上，遭到三個軍人持槍搶劫，使他大受驚嚇，心情抑鬱，在兒子勸解下，將田產、房屋委託族人代管，遷往松江居住。

在松江，懷忠夫婦結識一位四川籍的僧人，知道善子鰥居，便全力作伐。對方是松江望族，芳齡十九歲的楊浣青，是前清時曾任松江府太學楊容曦之女。曾友貞相過後，認為滿意，就為長子下了聘禮。當時在川北鹽場任上的善子，接奉母命，不敢有違，於民國十二年由四川專程趕來松江舉行第三度婚禮。

大千二夫人黃凝素，果然不負友貞之望，於婚後一年多的農曆二月二十六日（四月十一日），在松江生下一子，取名心亮（順初、雅各），往來於上海、松江的大千，在上海有秋君照顧，到松江，由曾正蓉、黃凝素兩夫人服侍，曾友貞含飴弄孫，不再為子女婚事深鎖愁眉，使大千可以全心投注在書畫上。四僧、文長、白陽乃至唐寅作品；秋君兩位伯父和曾熙的藏品，隨時供他鑑賞臨摹。曾友貞在家鄉以描花樣出名，有「張描花」的美稱，而此際大千在上海畫壇，以擅畫水仙聞名，故有「張水仙」的雅號。

註：

一、《張大千全傳》頁五四、謝著《張大千傳》頁九八。

二、《張大千藝術圈》頁三六。

三、《張大千全傳》頁四二「註四」。

四、有關大千在李府日常生活情形，見謝著《張大千傳》頁一七，及《環蓽庵瑣錄》頁一〇三。

五、謝著《張大千傳》頁一七〇。

六、《張大千藝術圈》頁二二一。

七、謝著《張大千傳》頁六六。

八、《張大千藝術圈》頁三六。

九、《張大千全傳》頁四五、楊著《張大千傳》頁八一。

十、《大成》期一七三頁二《我父親張善子先生和我的八叔張大千先生》（上），張心素撰。

# 13

## 痛失曹娥碑

年逾不惑的張善子，雖然爲宦四川，但從早年赴日求學、避難途經上海；到近年因大千、君綬在上海拜師，乃至家務、公務，他都時常往返於川滬之間。善子早年繪畫，兼攻山水、花鳥和人物。近八、九年來，以養虎、畫虎名傳遐邇，爲上海藝壇所重。

反觀大千，在上海雖然連拜名師，但使他揚名的卻是製售石濤假畫而贏得「石濤專家」的封號，餘者便是到處流傳的，他和李秋君的花邊新聞。

上海藝術界，時常有各種文人雅集，修禊、賞花或捐畫捐書從事社會慈善工作。趙半坡所主持的「秋英會」，以會集詩人、書畫家賞菊、品大閘蟹，酒後吟詩作畫爲樂。

民國十三年秋，趙半坡知道善子八弟大千住在上海，就邀他一同參加秋英會。當日到場的藝林耆宿和新秀，相當踴躍。不知是否有意試鍊一下這些新秀的發展潛力，一再要他們與老一輩合作或獨自作畫、題詩。山水、人物和魚蟲花鳥，幾乎十八般武藝全數考校一番。大千告訴友人：「在秋英會中，詩、書、畫三絕的全才實在也不多，會畫的不一定能詩，所以大家都對我刮目相看。」（註一）

被上海報紙評爲在秋英會「一鳴驚人」、「嶄露頭角」的後起之秀，除大千外，二十六歲的謝玉

岑、二十二歲的鄭曼青，都是被藝林前輩所器重的詩人和書畫家。

出身於常州武進書香世家的謝玉岑、弟謝稚柳，文學素養很深，秋英會上締交後三年，謝家遷往

上海西門路西成里，與善子、大千兄弟比鄰而居。此後，大千許多畫作，請謝氏兄弟題詩和作跋。

鄭曼青，有浙江才子之名，他於詩、書、畫、拳術和醫道，多所涉獵。二年後，即由蔡元培推

介，任教於暨南大學，又得吳昌碩和朱古微賞識，聘爲上海美專國畫系主任，在上海的聲望不下於大

千。曼青在書畫用水方面有獨到之處，大千稱讚他用水能「厚」。

　　一百里路行幾許？居然趕上柏木船；

　　寄語兩邊閒舟子，撞翻軍艦要賠錢！

這是抗日期間，名報人龔德柏作的打油詩，諷刺川省某位軍閥的「水軍」。

不過，如果把時間往前移，用這首詩來形容民國十三、四年航行於長江的黔軍艦艇，也很傳神。

民國十四年春，張家經營的福星輪船公司旗下的「大勝輪」，在長江三峽發生了撞船事件。不幸

的是，和大勝輪同時沉沒江底的，是貴州軍閥袁祖銘的運鹽船，大千表示，上面載的一連兵，幾乎無

一倖免。雖然兩艘船同樣船毀人亡，但「秀才遇到兵，有理說不清」，肇事責任不用調查，自然全推

到福星輪船公司，袁祖銘不由分說，派兵到四川查封了張家的幾處家產。

禍不單行，同年夏天，與人合資經營的百貨公司資金，被另兩位張姓合夥人掏取一空。使張懷忠家中興不及十年的家業，頓時破敗殆盡。

一直鑽研中醫，以教書爲業的老四張文修，經過這次打擊，深感局勢險惡，人心奸詐，乃萌生隱居念頭。幾位兄弟商議結果，共同籌資在安徽桐水流域的郎溪縣，買地開設「張氏農林場」，植樹苗十餘萬株，等於是放棄內江祖居田宅，重新開闢第二家園。

民國十四年秋天，大千在上海所開的首次個展，就是斷絕了家庭經濟來源後，不得不謀求自立之舉。他以一個月時間所畫的山水、人物、花鳥，於李祖韓及秋君兄妹主持下，在上海寧波同鄉會館展出。不分畫種，每幅一律訂價銀洋二十元；大千表示，他自信每張畫都是很用心畫的，所以價錢一樣。

另一個奇特之處，他抹殺了訂購者的選擇權利，一律以編號來抽籤決定，抽到那張拿那張，各憑運氣。大千承認，這些訂畫者「雖然說各有喜好不同」；但他仍強調：「抽籤分配也算公平。」

這次首展的一百幅畫，能全部在「抽籤」的奇特條件下賣光，大千歸因於前一年「秋英會」中所創下的名氣；但一般人也難免會聯想到，在寧波同鄉會館展出、由祖韓和秋君出面主持所產生的號召力。

不過，畫展所入，究竟不過區區之數，以大千的家庭開銷，和他那揮霍的習慣，恐怕仍有賴於假造各家古畫，如八大、石濤、陳白陽、李鱓、金冬心等。如何將紙絹「作舊」、請專人刻古人名印開章，乃至於神不知鬼不覺地推向各大藏家的寶庫，都須要群策群力，合作無間。

民國十三年三月，行年二十六歲的大千，隨善子首次前往北京。

善子北上，係應曹錕之邀；北洋大將軍曹錕賄選總統，自稱「虎威將軍」，素聞善子畫虎之名，索善子畫虎以彰其「虎威」。並聘善子爲總統府諮議兼財政部僉事，善子不就。曹錕改調善子爲直魯豫巡閱副使顧問。

大千此次入京，僅爲陪伴善子，小遊半個月左右，便返回上海。適值懷忠染重病，遂在松江家中侍奉湯藥。仰望壁間所懸八尺中堂的父親畫像，心中感慨無限。

兩月前畫像時，身著長袍的懷忠，神清氣爽，鶴髮童顏，慈祥地坐在荷花池畔，身後柳枝輕飄，一派大好的春光。但善子補景時，卻想像成一池盛開的荷花，顯得別有一種氣象，懷忠六孫心德書款：「祖父張懷忠畫像。時居松江府華亭縣，大千畫像、善子補景、第六孫心德捧墨。」（註二）

想不到兩三個月之隔，六十四歲老父竟兩目深陷，形容枯槁，一病不起。待善子藉職務之便，飽遊關外豐鎮、涼城、商都等地，接獲大千老父病危通知趕回松江時，懷忠病勢雖然稍輕，不過只是迴光返照罷了。終於農曆三月二十六日，平靜地離開人世。善子在懷忠逝世周年「忌辰有感」詩中，透露這位飽經風霜苦難的老人遺言：

……遺言詩禮曾垂訓，長願兒孫秉至誠，世守工商耕與讀，一生德育勝殊榮，語畢逍遙赴九泉，依依拜命泣昊天。（註三）

喪事料理完畢，時已入秋，兄弟相偕參加前述趙半坡所辦「秋英會」，大千一舉成名後，善子又往北方，過他的遊宦生涯。

民國十四年秋天，前述大千在上海寧波同鄉會館所舉行的「抽籤畫展」，使他進一步打響了在上海畫壇的知名度後，到了冬天，他挾著勝利的餘威，第二度前往北京，探兄，也為了在北方藝林，闖蕩出一片天地。

首先，結識了在京賣畫的安徽歙縣花鳥畫家汪溶（慎生）。汪氏長大千三歲，筆下法新羅山人華嵒（秋岳）花鳥，清新秀逸。大千應汪氏之請，為作他拿手的仿石濤、八大及漸江作品多幅。

其次是後來任北京中華藝術研究會會長的周肇祥，對大千在明末四僧；尤其石濤上人的研究，大加推許。正值在座的收藏家陳半丁，宣布要在他家設飯局，共賞新藏的石濤畫冊；因此衍生前述大千當眾揭發所謂「金陵勝景」冊，是他三年前所畫的鬧場事件。

這件事，一方面使他在北京聲名大譟，另一方面，也使陳半丁等藝壇耆宿，對他的狂傲不羈，產生反感；檢討此行，可謂毀譽參半。

民國十五年，返回上海的張大千，繼續受教於曾熙門下，並奉命為李瑞清繪像。站立在含苞待放的梅樹下，玉梅庵主李瑞清，玉骨風清，姿態飄逸。曾熙書贊：

「門人張季爰圖像，鄉人黃澆汀寫衣履補景，故人曾熙贊之。」（註四）

畫後有曾熙、孝藏和吳昌碩三人題詩。

曾熙詩中，頌揚清道人氣度學養之外，強調他對遜清的孤忠，和不事二朝的氣節：「……世欽其學，我惜其遇，黃冠素履，豈志之素。有墨皆淚，孤忠誰訴！天關之山，出雲吐霧。魂之游兮，嗟嘆

行路。」

金石派書畫篆刻大師吳昌碩，高齡八十三歲，曾攝安東令僅一個月即行辭官。出仕前一度從軍，隨吳大澂參加甲午戰爭的牛莊之役，空有壯志，大敗而歸。辛亥後，始終以遺民自居。他對瑞清不事新朝的志節，格外欽敬，在瑞清圖像後題：

　　清道人畫像。狂是古狂仙爾去，道猶常道夢何因，山河甌已拌同破，雨雪樓終望不春。酒縱蝶迷酬故國，天無龍見泣孤臣。魂兮化鶴休振觸，彭澤春風是舊鄰。（同註四）

張大千並未以前清遺民自居，書畫中多寫中華民國年號，但他對老師的人格，和忠於遜清的志節不僅尊重，也力加維護。

民國十二年，瑞清逝世未久，其書畫遺作的聲價日益為世人所重的時候，猶太人哈同（少甫）得到瑞清寫給民國南京都督程德全，堅辭最高顧問的書呈，以為奇貨可居，想要遍請上海名流題跋之後，刊行於世。張大千既為瑞清弟子，又是藝林後起之秀，也在受邀之列。

但，當他一看到以遺老自居的鄭孝胥（蘇戡）題詩，對瑞清的遺老節操和光明磊落的人格，肆意污辱時，不由得氣憤填膺。他在題詩中，對鄭孝胥者流在清朝危急時不忠職守，中華民國成立後又呼朋引類妄稱「遺老」、「孤臣」的人，大加諷刺：

　　中丞印已付泥沙，方伯逍遙海上槎；多少逃臣稱遺老，孤忠只許玉梅花。（註五）

「中丞」，指的正是辛亥年鄭孝胥受清廷詔命為湖南巡撫，孝胥以革命軍勢盛，不敢赴任。

「方伯」，指的是革命軍進攻南京前，江寧布政使樊增祥（樊山）棄職攜印潛逃上海租界，以捧坤伶為樂。

張大千故意把自己的題詩與鄭孝胥詩密接，既使鄭氏難堪，也使猶太骨董商人哈同於裱褙時，無法裁掉大千所題。使哈同不得不放棄刊行瑞清的書呈和名流題跋的念頭。

李瑞清這封堅辭南京都督府最高顧問書呈原委是：

辛亥革命時期，當國民革命軍進攻南京前，江寧布政使樊增祥棄職而逃，李瑞清臨危受命為新布政使。其頂頭上司為江寧巡撫程德全（雪樓）。

十餘天後，革命軍進駐南京，程德全接受革命軍的任命，搖身一變為南京都督，為了憐才，欲改聘當了十餘日布政使的瑞清為都督府顧問。瑞清當即上書堅辭，並表明自己黃冠歸隱，誓死不事二朝的心志。

「瑞清頓首死罪，致書於雪樓中丞都督閣下」

開頭的「頓首死罪」，既是場面話，也喻有舊官吏對新政權的諷刺意味。

「中丞都督」，以清政府的「巡撫」與新官銜「都督」並稱，無異暗諷程氏賣主求榮。

信內表示，奉命署理至今，已經將藩庫公款繕冊交代清楚，再無職責在身；未述自己的志節，正可以和接受新政府高官的程氏，形成強烈的對比：

「願中丞善事新國，瑞清勘破世事，從此為黃冠，披髮入山矣。如必相迫脅，義不苟活，雖沸鼎在前，曲戟加頸，所不懼也。」

信交江蘇財政副整理官王長信（建祖）轉呈。王氏見瑞清信含諷刺，未便轉呈德全，便藏於篋

中。不意六、七年後，瑞清名氣大顯，信爲猶太籍骨董商人哈同所得。

使大千無法忍受的是，鄭孝胥詩中，完全無視當時情況，和瑞清信末明志之言，更曲解開頭的諷語，竟譏瑞清：

乞命賊庭等兒戲，頓首死罪尤費辭。

大千回憶瑞清在世時，鄭孝胥對他何等尊敬；瑞清好美食，是上海小有天的常客。鄭氏則書一副楹聯，贈小有天飯館：

道道非常道，
天天小有天。

下註：「有黃冠不速之客，日日見于小有天酒樓中，其人有邁世之高節，則梅庵道人是也。」

（註六）

如今瑞清師謝世不過三載，同在鄭孝胥筆下，「有邁世之高節」的人，竟一變爲「乞命賊庭」；可見鄭氏的爲人。

生於福州的鄭孝胥，高中光緒八年解元，工詩與書，筆下蒼松，渾穆而有古意。辛亥後，上海、北京等地，許多以遺老自居，甚至敵視國民政府者，有的受忠臣不事二朝傳統思想影響，但求盡其在我；有的則寄望於紫禁城中的遜帝溥儀復辟。民國十三年後，溥儀出宮，在天津日本租界接受日本庇護時期，又把復辟希望寄託於外力。鄭孝胥就是這樣的人。其後九一八事變發生，溥儀爲日人挾持出

關，成立滿洲國傀儡政權，鄭孝胥任總理大臣，即可見其用心；也由此見棄於國人，指為漢奸。

瑞清堅辭都督府顧問事件、書呈，係依據李永翹編《張大千詩詞集》冊上頁四二所載：「題先師文潔公辭顧問函」和李氏註解、《張大千全傳》頁五八，以及高拜石《古春風樓瑣記》集十三《李梅庵一生孤潔》，該文記李瑞清生平及辭顧問事較詳。惟高文以大千詩為程德全所賦，並說詩中「中丞」，指湖南巡撫余誠格，「布政使」指鄭孝胥。

經對照張大千手寫《題先師文潔公覆程雪樓都督呈稿本書於鄭蘇戡詩後──南京哈少甫所藏（癸亥），以李永翹所編和註為確。原詩及大千自註：「中丞印已付泥沙（辛亥蘇戡方授湖廣巡撫，聞變懼不敢赴），方伯逍遙海上槎（樊山適在上海觀京劇）；多少逃臣稱遺老，孤忠只許玉梅花。」

前述張大千以假石濤易黃賓虹真石濤作品的韻事，就發生在民國十五年的秋天；惟黃氏心胸廣闊，非但未反目成仇，次年張氏兄弟賃居上海法租界西門路西成里一六九號，與黃賓虹、謝玉岑相鄰，並成為藝壇好友。

遠在民國十三年，張懷忠遷居松江之後，為了家計負擔，張大千就決定以賣畫賣字維生，由曾熙老師為他寫了篇鬻書畫例言，以廣招徠。

二年後，大千書畫聲名漸起，識與不識，追呼索書畫的困擾越大，大千為了減少無謂困擾，索性訂出潤格，並在上海《申報》刊登「張季爰賣畫啓事」，使圖白索書畫者知難而退，讓真正藝術愛好者和收藏家，有明確的求索方式：

「蝯幼研六法，不敢自為有得，顧人多不厭拙筆禿墨，乾而追呼，有若逋負。不有定例取予，不無范枯。自今以始，欲得蝯畫，各請如直；潤格存上海派克路益壽里佛記書局，及各大筆商店。通訊處：上海北四川路永安里第四弄第十家四川張寓。」（註七）

就代為遷至法租界的西門路，兄弟二人畫例更同時張貼各處。

等到遷至法租界的西門路，除佛記書局、上海各筆莊及寓所外，在北京遊宦數載的善子，又多了北京宣武門外光華照相館和漢口前花樓的永興祥號。二人不同的是，大千潤格中有「書例」一項，詳列各種規格字畫的價目，善子多了兩款：一、劣紙劣絹不應。二、作畫之餘間喜作篆，有相索者與花卉同值。楹聯同屏加磨墨費十之一。（註八）

結識任教上海美專的金石家方介堪，成為密友，此後大千所用許多印章，多出自方氏之手。收胡若思為大風堂門人，均在本年。

大千也在這一年，喜歡上詩鐘博戲。

這是一種詩文雅士的賭博遊戲；先拈題目：有將律詩、絕句改為兩句的，也有限詠一事一物或在詩句中嵌字的不等，妙在湊合天然，銖兩悉稱，才算合格，所以非滿腹詩書典故的人，難於取勝。

拈題後的構思也有時限：

一條綁著銅錢的線上，同時綁上一寸左右的燃香，香燒到線時，銅錢落到下方銅盤，發出鏗的一聲；表示思考時限已到，要交出成績才行。銅錢落盤的作用如報時鐘，故名「詩鐘」。

由江紫塵老先生所主持的「詩鐘博戲社」，設在上海孟德蘭路蘭里。陳散原、鄭孝胥、夏映庵等詩壇耆宿，都是常客，年近而立的大千，每日必去，每博必輸。

王羲之所書「曹娥碑」，為大千曾祖傳下來的至寶。

後漢孝女曹娥，浙江紹興府上虞縣人，十四歲時，父親溺江而死，屍體未獲。曹娥在江畔哭泣十七晝夜，投江自盡。傳說五天之後，抱父屍浮出江面。地方官吏感於孝道，改江名為「曹娥江」，在上虞縣建廟立碑。東晉時漢碑早失，王羲之也書碑刻石，表彰孝道。

大千的傳家寶，不僅是古老的精拓本，更有多位唐宋明清大書家題跋，堪稱舉世無雙的無價之寶。江紫塵久知曹娥碑盛名，便慫恿大千帶到博戲社來，奇文共賞。在座不僅詩人，也多書家，見到曹娥碑，嘆賞不已。

豈料，當夜入局之後，大千賭運實在太差，不但輸盡所帶的錢，又一再向江紫塵二百金二百金地借來下注，轉眼輸逾千金。江紫塵大笑表示，如果願以曹娥碑抵債，他願意再加二百金。

不久，大千依然全軍盡墨。心想此碑乃老母深愛之物，將來問起，該如何交代，可惜悔恨已遲，從此對賭博深惡痛絕，不再涉足其間。

其後，次子張心智在《張大千敦煌行》中，記于莫高窟工作餘暇或餐桌上，大千口若懸河，歷史掌故，藝林韻事乃至鬼怪狐妖無所不談，就是不談賭博；想不到心智幼年時期，大千曾有過這樣一件痛苦教訓。

不知從何時起，二夫人黃凝素竟沉迷於方城之戰，使大千無法釋懷，也埋下了日後婚姻破裂的因素。附帶一提的是，依善子長女心素記憶，大千二十歲開始留鬚，善子則從民國十五年蓄鬚。

曾熙曾在「張大千鬻書畫例言」中提到，大千拜師之初，年僅二十出頭，但滿面于思，已賽過以「農髯」為號的自己，使清道人大為驚奇，收大千於門下。不過據大千自己表示，直到二十五歲，鬍

子才蓄成後來的標準模式。比大千多了一副眼鏡，面龐略顯清癯的善子花幾年留成鬍子不得確知；唯據善子表示，祖傳的虯髯留成之後，每到應索鍾馗像時，兄弟二人無論攬鏡自照，或相互寫生，一幅煞氣騰騰的捉鬼鍾馗，頃刻而成。

註：

一、《張大千傳》頁九二〈秋英揚名〉，謝家孝著。

二、《張大千全傳》頁五一。

三、《張大千全傳》頁五二一。

四、《張大千全傳》頁五七。

五、《張大千詩詞集》冊上頁四二一〈題先師文潔公辭顧問函〉。

六、《張大千全傳》頁五八。

七、《張大千先生詩文集》冊下卷六頁一一。

八、《大成》期一七三頁四。

# 14 看花未了世間緣

民國十六年暮春，有位同鄉來信，指定要求大千的石濤山水畫扇。這準是因他造石濤假畫出了名，慕其「石濤專家」綽號而來。大千也只以一般訂畫者應付了事。他在畫扇上題：「奇峰高突壓風雷，荒柳疏松任剪裁；我更參禪文字外，毫端呼出石公來。」款署：「岳軍仁兄法正，丁卯三月，大千張爰。」（註一）

此人不僅是位石濤迷，大概也是位雅好揚州八怪的畫迷，再來信時，指定要金冬心風格的花卉畫扇，大千遂應求作冬心筆意花卉摺扇寄去。

張群（岳軍），四川華陽人，長大千十歲。青年時代，和領導國民革命軍北伐的蔣中正（介石），一同在日本學習軍事，是位任職於湖北的黨政要員。

二年後，張群調任上海市長，大千耳聞這位同鄉父母官和他一樣喜歡蒐集石濤、八大和揚州八怪的作品，很想一入寶山看個究竟；當然以他此時閱歷之廣，收藏之富，不免有點跟這位「外行」收藏家一別高下的意味。湊巧，他在友人家中結識了張群的秘書——能詩善畫的馮若飛，在他的引薦下，

造訪了張群。

當他見到張群某些所藏並非名家精品，甚至贋鼎參雜其間時，心中不覺暗笑張群，可能過度相信友人之言，收到眞假程度不等的書畫。及至看到某些好的藏品，像石濤手寫杜甫詩冊、楷書道德經、八大山人寫的東坡朝雲軸……大千潛藏心中的幾分輕視，變成了爭強好勝的心理。再次會晤時，他竟帶來石濤手寫陶詩冊和眞書千字大人頌。更令他自鳴得意的是石濤寶掌和尙畫像和八大山水人物冊。就他所知，石濤、八大均以山水花卉著稱，兩人的人物畫，可算絕無僅有，這些寶物一出，可以想見前次張群臉上的得意笑容，行將變成羨慕的神色。

但，事實並非如此，張群對大千珍藏仔細欣賞，嘖嘖稱奇之餘，命人取出石濤所繪通景屏風十二幅。上題：「天下第一大滌子」。

正是恩師玉梅花庵清道人的遺墨，大千一時怔住，不得不折服張群的眼光，承認這十二幅通屏，乃生平所見石濤作品之最。從此不僅把張群視作鄉長和長兄一般敬重，張群也成爲處處呵護他、幫助他的密友和畏友。

民國四十七年孟秋，二人均垂垂老矣，大千六十，張群已進入古稀高齡。張群以老母尙在成都，自己不便稱壽，婉辭在台好友祝壽之舉。願以平時絕少供人欣賞的石濤通景影印以饗愛好藝術的好友，藉以紀念留在故鄉的老母。當大千爲這難得一見的精印巨作寫序時，回想二十餘年前在上海的情景，也想到自己七八年來浪跡天涯，所收歷代名蹟，雖曾影印數冊行世，但大部分眞蹟，卻以造園、旅行及養家餬口之需，變賣殆盡。一時感愧交集，也益發感佩老友的孝思和氣度 (註二)。

溫州友人方介堪，為大千用壽山石刻了方閒章「兩到黃山絕頂人」。

黃山奇峰林立，以蓮花峰為最高，「絕頂」指的應是如出水芙蓉般的蓮花峰。

不過，從十六年夏天起，到二十五年夏，大千和善子總共三次登上黃山絕頂，所以不止「兩到」。此後或根據粉本、照片，或憑記憶，經常揮灑雲海、飛瀑、奇峰和漫山的松影，興趣至老不衰。

據大千說，曾熙、李瑞清二位老師，因石濤、漸江行走黃山數十年，不但寫景，也深諳黃山性情，因此鼓勵他多遊黃山，更可深入體會石濤、漸江畫中神髓。

他在「黃山絕頂」上題：

> 三起黃山絕頂行，年來煙霧鎖晴明；
> 平生幾多秋風屐，塵蠟苔痕夢裡情。

三到黃山絕頂，所顯示的是一種驕傲，是縈繞夢魂間的思念。圖中的蓮花峰頂，有片平滑的石坡，一株像臥龍似的古松，以堅韌的利爪，緊緊抓住懸崖邊的危巖。崖畔幾點經秋的紅葉，透露出秋天的蕭瑟。扶松遠眺的高士，應是大千自身的寫照。鏊雲瀰漫的彼岸，斧劈皴成的崖

方介堪為大千刻「兩到黃山絕頂人」印

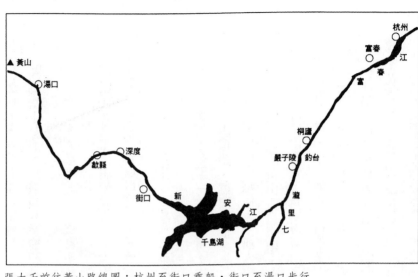

張大千前往黃山路線圖：杭州至街口乘船，街口至湯口步行

巔，溪泉蜿蜒而流，飛撲直下，落入雲壑之中，給人一種山鳴谷應的感覺。

瀑布左側石壁，也就是大千題詩的地方，款署：

「癸未十二月寫黃山雲水，永暉仁兄方家正之，大千張爰。」

「癸未」，民國三十二年，距他三上黃山已十二年之久。他剛由敦煌風塵僕僕歸川，隨即在成都東北昭覺寺中日夜趕工，準備次年春天的敦煌臨摹畫展，揮不去的，卻是黃山的松風和雲影。

大千告訴十女心瑞，通往黃山的路有兩條：從北方宣城，經太平、焦村，自翠微寺入山。

另一條是由杭州溯錢塘江航行，經富春、桐廬、煙波浩淼的千島湖入新安江。在街口捨舟登陸，經深度、歙縣古城到達湯口入山（上圖）。他三入黃山，都由這條途徑。沿途黃公望筆下的富春山、名著於世的嚴子陵釣台，所謂「有風七里，無風七十里」的七里瀧風光，無不進入他的詩詠和畫圖之中。

十六年初上黃山，大千兄弟先到杭州停留一個多

月，結識杭州書畫家黃元秀（山樵）。

西湖岳王墓前，有鐵鑄的秦檜和妻子王氏的跪像。墓門聯書：

青山有幸埋忠骨，白鐵無辜鑄佞臣。

即出元秀之手。由於元秀，使大千結識了許多杭州書畫名流。轉眼端午已臨，元秀不能免俗地請大千為畫鍾馗像，鎮妖辟邪；大千欣然自寫于思滿面的容顏，上題一絕：

小兒見之而笑，小鬼見之而逃；不作鍾馗畫像，聊同進士拿妖。（註三）

節後，與善子相偕（一說，有子侄隨行），航向安徽南部的黃山。

那時，登山道路、橋樑，很多都已毀壞坍陷，不得不從山下僱十幾名工人，逢山開路，橋毀修橋，備極艱苦，但他們堅信，「前人種樹，後人乘涼」；此時辛苦，對後來遊山者，必定大有裨益。

在大千所景仰的黃山派畫家中，漸江久住黃山，瞿山和石濤，往來黃山，無分寒暑地觀察、描寫。致漸江得黃山之骨，石濤得黃山之情，瞿山得煙雲之變。想像他們忍饑耐勞，行腳山中的景象，比現在他們一行，艱辛何止千百倍？

民國二十年秋天，大千兄弟二上黃山時，隨行人數，所攜帶的器材，都較前次為多。

依高陽《梅丘生死摩耶夢》所記，民國十九年，許世英為了開發及建設黃山，發起組織「黃社」，黃賓虹、郎靜山、張氏兄弟，均為會員，紛紛以文章、詩歌、攝影及繪畫，宣揚黃山之美。

張氏兄弟與《上海時報》附屬的「圖畫週刊」攝影記者郎靜山相識，充實攝影知識和技巧，更使

本來嚮往攝影的大千和善子，如虎添翼。閔三於〈張大千在嘉善往事拾零〉中表示：

一九三一年大千兄弟二遊黃山時，帶了一台三腳座式相機，和一架折疊式手相機，拍了三百餘張玻璃底片。郎靜山爲他沖洗，竟無一張廢片，張張都是美好的畫面。（註四）

大千在〈黃山紀遊〉詩序寫：

「辛未之秋，與仲兄虎痴率門人子侄數輩，同遊黃山。」（註五）可算人多勢眾；再加上「黃社」所加在身上的使命感，對這次遊山的期許也就比較大。

過湯口不遠處，有熱氣上蒸的湯口溫泉，傳說軒轅黃帝在此浴後成仙。

「一人得道，雞犬昇天」固是美談，但早已打消了出家成佛念頭的大千，除了聲名、美眷之外，更有秋君和十六年秋冬所結識，芳齡十五歲的朝鮮藝伎池春紅。若非二夫人黃凝素反對，早已納爲美妾。不得已之下，才年年前往朝鮮作鵲橋之會。對他而言，神仙世界，未必勝過塵世的豔福。遂吟：

誰將靈火此長然？爭說軒皇浴後仙，我恐塵根都滌盡，看花未了世間緣。──溫泉（註六）

「看花未了世間緣」，一語雙關，深知大千風流成性的善子聽了，不禁捋鬚呵呵大笑。前一年夏天才完成的「十二金釵圖」，是善子藉雌虎的各種情態的諷世之作，曾請曾熙題跋。善子以「十二金釵」爲「苛政猛於虎」的隱喻，大千卻願終老於鬢香釵影中，廣結世間未了之緣。

這次黃山之遊，大千所得詩、畫極多。三十多年後，大千表示當年所賦的詩「泰半遺忘」，就所記憶者爲「目寒弟書之」的，就多達二十餘首，並畫「黃山前後澥圖」長卷爲目寒祝七十壽；可見他對此行印象深刻，和對黃山無比的眷戀。（註七）

二十五年三月，大千偕謝稚柳循前路再遊黃山。山腳下巧遇南京中央大學藝術系主任徐悲鴻率學生入山寫生，遂相偕而行，並與悲鴻和學生在山上合影留念。

四季不同，千奇萬態的黃山景色中，大千一再吟詠描繪、夢寐難忘的，自然少不了每往必登的絕頂，狀如瓣瓣蓮花的蓮花峰。

其他，如矯龍般一條接一條躍出寒潭的「九龍瀑」、看來難似登天的「天都峰」、望峰興嘆攀爬無路的「文（夢）筆生花」、險峻異常的「百步雲梯」，和若非身臨其境，便無法相信黃山奇險一至於此的「始信峰」，都是他酷愛的景觀，一再描繪的題材。

源於黃山群峰中的天都、玉屏、煉丹等峰所匯流成的雲谷溪，最後從香爐、羅漢兩峰間的懸崖上奔流而下。出閘後，由上而下分成九折，每折各有寒潭承接後，再飛騰而下。古詩中以九龍瀑與廬山五老峰流注九疊谷的三疊泉，相提並論：

飛泉不讓匡廬瀑，峭壁撐天掛九龍。

民國二十四年冬，張大千在畫給駐守西安的東北軍司令張學良的「黃山九龍瀑」上題：

天紳亭望天垂紳，智如亭見智慧水；風捲泉分九疊飛，如龍各自從潭起。

設色以寒色為主，襯以亭子和松幹的淺絳，有種山風撲面，寒氣逼人的感覺；自題採用石濤畫

法。

民國三十二夏，大千題所作「大幅黃山圖」：
「不到黃山又二年矣，每憶天都、蓮華、輒欲乘風歸去。」（註八）

天都、蓮華、兩年不到便如此思念；不料三次攀登之後，即抗戰和莫高窟面壁，以及接踵而至的內戰，浪跡天涯，使他後半生竟與他鍾愛無比的黃山，永遠隔絕。

夢筆生花，又稱「文筆生花」；對張大千而言，這黃山奇景，可說無時不魂縈夢繞。

夢筆生花，在黃山北半清涼台和始信峰之間，雲煙繚繞中，細峰突出如筆，下面深不可測，頂上生出一松，真如生花妙筆。由於地方隱密，峰石細削，加以雲封霧鎖，常被遊客忽略。每當有人詢及三上黃山的大千，夢筆生花是否已枯萎化去？大千將信將疑，趕緊找出新版山誌，尋找他夢中的奇境。知道夢筆生花無恙，遂執筆揮灑他胸臆中的美景，為訪客指點夢筆生花的方位，並在題詩中安慰訪客和自我撫慰：「近人遊黃山者，多謂已枯萎，不復知其所。予按山誌，從始信峰慧明橋道中得之，在絕壁下，一峰特起，蓋絕險無人往探之，遂傳化去。」——文筆生花（註九）

大千畫夢筆生花的興趣，至老不衰，揮灑無數。在風格上，又隨畫風的轉變，顯得多采多姿。

七十一年九月，距大千辭世僅半年多，仍在畫夢筆生花。群峰環峙，雲霧瀰漫，樹叢間，一小僮隨高士佇立，仰望那高不可攀的石筆，和枝枒垂披的古松：

　三作黃山絕頂行，年來煙霧暗晴明；平生幾兩秋風屐，塵蠟苔痕夢裡情。

全詩是前引「黃山絕頂」詩的重複。大千晚年，常以同詩題於不同的畫上，並時有錯字和漏字。

他也半開玩笑地表示，倘無漏字，便非大千真蹟。

後識：「憶寫黃山一角，於漸江、清湘兩師外，別開一境，必有笑為妄誕者也。七十一年壬戌九月，八十四叟爰、摩耶精舍。」

後記中，顯示出八四老人對突破前賢窠臼，獨闢蹊徑的自信。

十三歲那年，大千隨四哥文修到教館所在的資中讀書。資中城北教壇山，有百步雲梯自山腳直達山頂，留給他深刻的印象。

不意黃山由前海往後海，必經之徑的百步雲梯更陡更險，更使他無法忘懷。

僅八十四歲秋、冬，就各見一幅崇高陡峭的百步雲梯。兩幅題識、布局相近。前幅遠峰和梯端墨色稍重，梯腳雖加一株騰龍般的古松，仍然不易將遠景襯托出應有的距離。後幅則濃淡合宜，空闊渺茫，愈加有種雲深不知處的神秘與空靈。

前幅款署：「七十一年，歲在壬戌之秋，八十四叟爰；憶別黃山忽忽五十年往矣。」（註十）

民國七十二年春天，大千生命的最後一段途程，多在病中度過，作於七十一年深冬的「百步雲梯」，很可能是此一題材的末幅，是一個完美的休止符。

題記中，他描寫百步雲梯上舉步的艱險，似乎也寫出了人生路途的坎坷：

「黃山百步雲梯，為前海至後澥必由的通路，狀如鯽魚背；一面容足，三面皆空，名為百步，其實不止千步也。惜予腕弱指拙，未由狀其奇險也。壬戌嘉平月摩耶精舍寫。八十四叟爰。」

夢筆生花東首的始信峰，鬼斧神工，奇得難以形容，聽到的人更絕難相信。所以有人鐫石，指它

奇得「豈有此理」，有的身臨其境，才不得不信，故名「始信峰」。

大千每每在寫始信峰後，題寫二十九歲初登黃山始信峰時，善子讓他賦的一首七律：

磴絕雲深不可行，短礄失喜得支撐，攀松縮手防龍攫，據石昂藏與虎爭。

肖物能工天亦拙，散花偏著佛多情。題詩賦與猿猱讀，澹月空濛有嘯聲。
——黃山始信峰

（註十一）

其後題詩，雖有數字經過推敲更動，詩意大致如此。

他在詩註中形容，將要登上峰頂時，突見山峰中裂，一分為二，相對壁立。唯一相連的，是座一丈多長沒有欄杆的石板橋。上面烈風呼嘯而過，下面是萬丈深淵。所幸戰戰兢兢步上橋面時，有在風中顫動的松枝可扶，這就是他詩中所詠「短礄失喜得支撐，攀松縮手防龍攫」又喜又怕的心理寫照。斷續上攀峰頂，視界頓時開闊，石筍矼、散花塢，各種奇形怪狀的峰嶺奇石，盡在眼底。可惜天風凜冽，無法久留。

民國六十九年，八二高齡所畫的「黃山始信峰」，自認為超出了他所崇敬的石濤、漸江和瞿山的畫法，不僅水墨淋漓，更巧妙地運用他特有的潑墨和潑彩。

十六年秋天，首登黃山歸來的大千兄弟，開始在西門路寓所整理遊黃山的詩稿和畫稿。已經辭官歸來的善子，不想再涉足政治，想和大千一樣，專心在藝壇上開創天地。

八月三日，農曆六月十五日，二夫人黃凝素，產下一女，取名「心瑞」，乳名「捨得」。在家族女孩中排行第十，大千在書信和題畫中，稱她為「十女心瑞」；卻是他這房的長女，大千對她鍾愛無比。

到了秋冬之交，當大千還陶醉在首獲掌珠的喜悅中，他的日本友人，骨董商江騰陶雄，邀他前往朝鮮旅遊勝地金剛山一行，奇峰垂瀑、參天古木，以及建於新羅時代的唐朝廟宇，使遊過黃山的大千躍躍欲試，恨不得立刻置身黃海彼岸的古國。

怎知到了漢城，大千就遇到難以飛渡的情關。

管絃悠揚，歌聲舞影中，大千目不轉睛，緊盯著一位窈窕俏麗的伎生身上。她年僅十五、六歲，是伎生學校受過專業訓練的官伎，如同日本的藝伎。

為來自上海名詩畫家張大千的接風盛宴中，受邀作陪的盡是韓、日兩國的騷人墨客，飲酒賦詩之餘，東道主日本三菱公司負責人，似乎也注意到了大千的一舉一動，因此曲終人散之後，就暗中吩咐那少女，在大千停留漢城期間，每日到他下榻的旅邸中，服侍筆硯。

芳齡十五歲的池春紅，就這樣和大千結了緣。

春紅原名「鳳君」，大千喜歡叫他「春娘」，她跳舞時含情脈脈，嬌羞萬狀的影像，在年近而立的美髯公腦海中縈繞，使他無法成眠。及至她來到旅邸，感覺中依然如真似幻。他們言語不通，但琴棋書畫、受過各種訓練的伎生，很快地就熟習了為他研墨鋪紙，專注地看他揮灑。山水、花鳥乃至風格不同的歷代古畫，從他筆端像泉源般的流瀉出來，使她又訝異又崇拜。他拿畫稿讓她試畫時，春紅毫不扭捏作態，挽起寬大的袍袖，專注地畫了起來。

大千不由得拈筆疾書，顧不得她是否領悟，開始以詩傳情：

──贈春紅（二首）（註十二）

盈盈十五最風流，一朵如花露未收。只恐重來春事了，綠陰結子似福州。

閑舒皓腕試柔翰，發葉抽芽取次看。前輩風流誰可比，金陵唯有馬香蘭。

興，一絲無法言說的溫馨，襲上大千心頭：

江騰陶雄怕大千客中岑寂，偶來作陪，停留稍久，大千瞥見春紅眉目含響，似乎怪江騰擾人清

──再贈春紅（二首之二）（同註十二）

新來上國語初諳，欲笑伴羞亦太憨；硯角眉紋微蓄愠，厭他俗客亂清談。

大千在詩序中，描述當時的浪漫情境：「韓女春娘日來旅邸侍筆硯，語或不能通達，即以畫示

意，會心處相與啞然失笑，戲爲二絕句贈之。」

及至有一天，大千約兩位日人同遊東海岸的金剛山，才知道她家就在金剛山下。自小隨父兄上山

採樵或採藥，熟習山徑，是最合適不過的嚮導。上山之後，江騰把大千和春紅安置在三菱公司所建的

幽靜別墅裡；金剛山之旅宛然成了大千、春紅蜜月之旅。

次日清晨，春紅一面領路登峰越嶺，看海觀瀑，一面比手畫腳地講述野鹿報恩，樵夫和仙女結成

美眷的故事；看來完全是位天眞無邪的山村少女，那裡像是歌舞佐酒的官伎。兩位日人，則你一言我

一語地拿大千和春紅打趣，問大千到底願意像故事中的樵夫永留朝鮮金剛山，還是帶著如花美眷，重

返人間？

隆冬歲暮，不僅遊子思鄉，家人也來信催促樂不思蜀的大千返滬度歲。大千思忖兩全其美的辦法，無過於納春紅為小星，相偕返家。他硬著頭皮，將與春紅的合照寄給二夫人凝素，附詩二首，希望得到她的成全：

依依惜別痴兒女，寫入圖中未是狂。欲向天孫問消息，銀河可許小星藏？

觸諱躊躇怕寄書，異鄉花草合歡圖。不逢薄怒還應笑，我見猶憐況老奴。（註十三）

傳說晉代桓溫，納李勢的女兒為妾。桓溫妻子盛怒之下，拿刀要去殺這位小星。當她到了藏嬌的金屋，一見李女國色天香，滿腔妒火煙消雲散，擲刀於地，抱住李女說：

「我見猶憐，何況老奴！」

平日生活中，大千慣聽妻妾喚他「老奴」，有時在畫中，自作一副奴才裝扮：一方「老奴」開章，鈐在書畫中更是醒目。他自題七十六歲照像的名句：

「吾愛今吾，猶有紅妝喚老奴」，傳誦一時。

他把異國之戀的照片和詩寄給凝素，期望她有容許他銀河藏小星的雅量。（註十四）

十六歲嫁入張家，年方二十一歲的黃凝素，心理和感情上，如何能接受大千這樁異國戀情？不僅大千「觸諱躊躇怕寄書」，對家人親友而言，怕也大費猜測。

大千閒章「老奴」

註：

一、《張大千藝術圈》頁九一。

二、《張大千先生詩文集》卷六頁二八〈張岳軍先生印治石濤通景屏風序〉。

三、《張大千全傳》頁六二一、六六註一。

四、《張大千生平和藝術》頁二七七。

五、《張大千生平和藝術》頁三頁四六。

六、《張大千先生詩文集》卷三頁五四。

七、《張大千先生詩文集》卷三，頁四六～五五。

八、《張大千先生詩文集》卷七，頁十三。

九、《張大千先生詩文集》卷七，頁二五七。

十、《張大千書畫集》集六，圖八。

十一、《張大千先生詩文集》卷三，頁十四。

十二、《張大千先生詩文集》卷三，頁四二。

十三、《張大千先生詩文集》卷三，頁四三。

十四、有關春紅故事，除大千詩作外，參考《張大千藝術圈》頁二三一〈張大千與春紅〉。

# 一入羅浮世夢醒

民國十七年，又是江南春暖花開的時候。去年歲末由韓國返回上海的大千，儘管心中無時不縈繞著池春紅的影子，對黃凝素的不願成全這份異國之戀，多少感到失望；但仍安定下來從事創作。西門路的寓所、卡德路的李秋君家，都可以見到他的身影。

從他二月二十三日夜間臨「石濤設色山水手卷」、三月在一則題記中論石濤畫法，以及題大風堂珍藏的三本石濤山水冊，可以見出他不僅勤習石濤畫法，製作石濤贗鼎，而是由衷地崇拜石濤藝術造詣，是石濤的千古知音。

他題臨石濤山水手卷：「石公此卷，著墨無多，創境幽邃，有非石谷子所能。……」

論石濤畫法，更可見他對石濤變化萬千畫法理解之深：「石濤之畫，不可有法，有法則失之泥；不可無法，無法則失之獷。無法之法，乃石濤法。石谷畫聖，石濤蓋畫中之佛也。……」

石濤山水冊共三冊，一冊為揚州馬氏小玲瓏館舊藏，一冊為秀水金蘭坡舊藏，另外一冊引首有「石濤種松圖」；小像之上有翁方綱、尹墨卿等名書家題識。此冊高十八寸，寬十一寸，據善子告訴

友人，大千得有此冊，實在是一種機緣。

民國十三年春，善子調往北京任職，大千送行，同遊故都半個月後返回上海。在北京琉璃廠見到此冊後，視爲瑰寶。爲求名蹟，大千一向不顧衣食，不惜借貸；無奈此冊要價奇昂，非力所能逮，只好悵然而返。

那知到上海之後，忽然有人上門求售，大千一見愕然，正是夢寐不忘的，琉璃廠所遇石濤山水冊，結果以七百金成爲大風堂鎮山之寶。他在冊後題：「冊中用筆渾灝流轉，脫盡恆蹊，而其粗細相間，墨彩煥發，實得古人計白當黑之旨，宜其超邁儕輩也。」(註二)

時至夏日，天氣炎熱，靜極思動的大千，又興起了遊山玩水的念頭。

廣州東方界於增城、博羅二縣之間的羅浮山，對他產生了極大的吸引力。

博羅，就是羅山，傳說中蓬萊三別島中的浮山，由會稽浮雲而來，與羅山相聚，乃成羅浮山，是晉代葛洪煉丹成仙之地。

山勢遼闊，山峰、洞窟、橋樑、瀑布多得不可勝數，僅瀑布就有九百八十六處。山中經常雲封霧鎖，風雨時來，更增加了神秘性，甚至有的登山客雖聞名而至，卻無緣攀登，空勞往返。有關羅浮的神話傳說很多，即以大千津津樂道的寶積寺卓錫泉和麻姑峰下的梅花村而言，便十足地引人入勝。

寶積寺以泉水甘冽，永不乾涸聞名於世。據說梁景泰禪師建庵於此，可惜山上無水，弟子皆有難色，禪師笑而不言。庵成之後，禪師立錫杖於地，頓時泉湧數尺。有人說禪師擅識地脈，名山之上必有清泉，點地出泉，是他找對了地方。走近泉邊細看，泉洞約一尺直徑，旁有九個孔竅通泉脈，水從孔中汨汨而出。

大千在題「寶積寺憶舊圖」七絕中寫：

寶積寺前落日紅，杖藜來看老人峰；流連小阮知有意，兩坐泉聲樹急中。

可見他來此看峰飲泉不止一次。（註二）

最能引起大千遐想的是麻姑峰下的梅花村。此村梅花，隋唐之後，名冠嶺南，而且天僅十月，寒花盛放，蜂飛蝶舞，和北方必待酷寒之後，才有暗香浮動，大異其趣。

據方志載，隋朝開皇年間，趙師雄遷住在此村。一天，日暮天寒，師雄帶著幾分酒意，踽踽獨行於松林酒肆之旁，有位淡粧素服的少女迎面而立，在初昇月亮下，顯得清麗動人。師雄見少女談吐不凡，邀往酒市共飲。不久有綠衣童子來，笑歌戲舞，師雄不覺喝得酩酊大醉。

不知何時，東方已白，寒風襲人，師雄驚覺自己睡在梅花樹下，少女蹤跡杳然，樹上綠鳥鳴囀，憶及前情，心中惆悵不已。蘇東坡詩中的「羅浮山下梅花樹，玉雪為骨冰為魂」，即指此一傳說。

張大千晚年所畫綻放的古梅、尋芳戀蕊的仙蝶，顯現他對青春的回憶和綺想：

十月羅浮梅亂開，攢香裹蕊蝶徘徊；說與北人渾不信，尋簷須向夢中來。

後識：「五十年前遊羅浮小詩，偶憶及之，因寫此圖。八十一叟爰。」

羅浮瀑布，不但多，其雄偉奇肆，比黃山有過之而無不及。大千所作白鶴觀後面的「羅浮曬布台」瀑布，未署年款。高遠的構圖，繁迴在山頂平台之側的溪流，兩條從懸崖飛撲而下的巨龍，落入寒潭後，飛躍轉折，然後一級級地降至澗底，疾流而去。青綠設色和筆墨神韻，頗類上引二十四年贈張學

良的「九龍瀑」、二十六年秋天寫於旅次的「雁宕大龍湫」(註三)，及二十七年畫的「黃山青綠山水」(註四)，因此可以推斷「羅浮曬布台」為三十幾歲時的手筆。

大千三上黃山，羅浮之遊也在三次以上；在羅浮所獲詩畫，遠不如黃山之豐，但像黃山一樣，晚年仍不忘畫羅浮勝景，題寫早年的詩篇。「羅浮仙蝶」即為一例。潑墨「羅浮飛雲頂曉日」(註五)作於六十五歲。他在所作「羅浮白水門」上題：

後識：「予年三十遊白水門舊詩，偶為此圖，漫復錄之，不必書與畫合也。戊午冬日，八十叟爰，雙溪摩耶精舍。」

一入羅浮世夢醒，琴心三疊道初成；匡廬近說多塵垢，瀑布何如此地聲。

一入羅浮世夢醒，琴心三疊道初成……

對而立之年的張大千而言，「夢醒」、「道成」，不但無法使他超脫春娘的情關，也無法擺脫現實的紛擾。

這次糾紛起於大千對一幅石濤山水畫的鑒定：

在上海興起購藏明末清初遺民畫家作品的風潮，有位地皮大王買到一幅石濤山水，送請大千鑒定。經過一陣推敲考證，大千實言此畫乃是贋鼎。地皮大王惱羞成怒，一口咬定大千隱藏原作，製

造假畫送還；使有不少做製假畫石濤前科的大千，百口莫辯。

地皮大王則進一步派遣流氓到張家尋釁，威脅要對張家不利。

大千固然可以遠去嶺南羅浮山，攀飛雲頂、飲卓錫泉、到梅花村尋夢。善子則為了全家安全從關內請來一位武師，教授拳腳和氣功；實際也兼負保鑣護院的工作。張心素在文中記：「我父以滬上盛行綁票，特從關內聘請包老師來滬授拳術、氣功，出入相隨，從學弟子六七人，……」

學習拳術、氣功，非一朝一夕可以鍊成；以上海環境之複雜，請一位武師或許可以保家護院，如果兼顧老小外出活動的安全，實力有未逮。善子到代售他們兄弟作品的骨董店商議對策。店主陳士帆，浙江嘉善人，建議他遷到他的嘉善祖厝暫避。

嘉善在嘉興東北，屬浙江錢塘道，從上海乘火車經松江可達。善子看過房子後，租下了嘉善城內南門瓶山街一百四十一號，士帆家的「來青堂」大廳、兩間套房，和畫室、裱畫室、廚房各一間。

十七年夏秋之交，善子、大千帶著家眷、武師和幾位弟子遷往嘉善；曾友貞則帶著心亮和婢女，先後住到宜昌麗誠家，和在郎溪經營農林場兼作中醫的文修家中，直到十九年初才由大千接往嘉善奉養。

冬天，日本正是瑞雪紛飛的季節，大千應邀前往為友人鑒定一批中國的書畫。不意於十一月初，因重感冒住進東京京橋的中島醫院。岑寂中接到春娘從韓國來信，文句雖然不太通達，但淒婉之情卻躍然紙上。大千揣摩那女子的情懷，以春娘口吻譜成長詩，題為〈春娘曲〉。

究竟要以此詩感動自己？或感動像故事中「桓溫」的妻子，笑稱「我見猶憐，何況老奴」？大千也意識不清了。

〈春娘曲〉一共十二韻，先寫離別之苦，繼而描寫別後情思：

與君未別諱言愁，一別撩人愁乃爾；紅淚汪汪不敢垂，歸得空房啼不止。……

柳絲早許結同心，嘉木生來自連理；願共朝雲侍長公，猶堪几案供驅使。

「願共朝雲侍長公」；中歲後的大千，常戴著一頂被夫人稱作「老奴帽」的東坡帽，不知是否與此有關？

述及春娘身世和此生的心願，更加悱惻纏綿：

舊事淒涼不可論，妾身本是良家子；金剛山下泣年年，銅雀悲生亡國妓。

舞腰無力媚東皇，倩影驚回春夢裡；攀折從君棄從君，妾心甘為阿郎死。

長詩的尾聲則是淒婉中的一線期望：

鏡臺已毀舊時妝，脂粉消殘瘦誰似？問郎何日得歸來，寄我平安一雙鯉。（註五）

病癒後的大千，立刻打道漢城，會見別來整整一年的春紅，變賣了大千留贈的書畫，於親友協助下，在漢城開設一間小小的藥鋪，曾卸去歌衫舞裙的春紅，多次寄高麗參到上海給大千進補。離別後的首次相聚，熾烈的感情，足以融解朝鮮半島的酷寒。可能由於曾友貞在文修家中度歲，無人促使大千回嘉善過年，使他毫無顧忌的滯留在漢城。直待冰雪消融的農曆二月，才渡海回到大連。

南歸前的大千，想起一冬一春和春娘相聚的種種，回憶在上海因鑒定石濤山水畫所引發的糾紛，心中千頭萬緒，也許當時的一首題畫詩，能表現出他近鄉情怯的心境：

　　萬里風雲一葉舟，武陵春色滿溪頭；漫言遁世桃源好，流水飛花處處愁。

閑居大連的無聊中，他作了八幅山水冊頁（註六），除上引武陵春色之外，有黃山文殊院迎送二松，和八大山人異曲同工的山水等等，也畫了幅夢寐難忘的朝鮮金剛山。題識中，點出金剛山勝景的美中不足：「朝鮮金剛山絕似黃山，特少懸崖數本松耳。」

十八年春天所畫的金剛山，尚未得見，但從他二十一年所畫，藏於國立歷史博物館的「金剛山一角」，或許可以看出廬山面目。高聳兀立的金剛山虎頭岩上，飛松、飛柏相並挺立，經冬不凋；傳說為金剛手植。其下山崖，楓紅片片，有高士負手遠眺。一個丫鬟僮子持長竿隨侍，竿上挑著個小小葫蘆。這一老一小，加上手中竹竿，和峰頂的松、柏，上下相映成趣。

如果高士是大千自己的寫照，丫鬟小僮自然是春娘的化身，題詩中不但表現出時為北國的深秋，也可以體會出金剛山─春娘口中樵夫、仙女結緣之地，正象徵著使他流連忘返的桃源：

　　楓葉紅時火欲流，峰頭翠色露華浮；何當結屋山中住，作畫朝朝看虎頭。

大千在美國的弟子林慰君，於〈韓女春娘〉文中，有段師生對話：

從此以後（按指民國十六年秋至二十六年的七七事變），大師每年都要到韓國去一兩次，一則是游覽名山大川，一則是與春紅姑娘團聚。我曾問過大師：

「您那幾年之內，一共到韓國去過多少次？」

「一、二十次！」大師含笑回答。

我暗想：「韓國的風景，不至於那麼好看吧？」（註七）

十八年三月，回到江南的大千，應聘參加全國美展的審查工作，大千和留學法國的宜興畫家徐悲鴻、祖籍廣東番禺的書畫世家葉恭綽，就在這次審查會中結識。

十六年初夏，徐悲鴻由歐洲歸國後，受聘為上海南國藝術學院美術系主任，隨後又任中央大學藝術系教授。這位兼擅國畫和西畫的青年教授，力倡藝術革新，但是他對當時活躍於歐洲畫壇的野獸派和立體派卻不表贊同，並將馬蒂斯（Henri Matisse）譯成「馬踢死」以示厭惡。他對張大千融會古今的畫法，大為驚嘆，此後常對人說：「張大千五百年來第一人也。」（註八）

他希望有一天能為藝術系學生，延聘這樣一位老師；張大千則半開玩笑的婉拒：「君子動口，小人動手」，他自承是個小人，何能上堂講課？

長大千十九歲的葉恭綽（譽虎、遐庵）為人直爽而熱心，對大千繪畫讚賞之餘，並把中國人物畫復興重任，寄託在大千身上：「人物畫一脈，自吳道玄、李公麟後已成絕響，仇實父失之軟媚，陳老蓮失之詭譎，有清三百年，更無一人焉。」

極度關懷中國人物畫發展的恭綽，力勸大千放棄山水和花鳥，專攻人物畫。大千雖然不願放棄山水花鳥的既有成就，內心之中，也頗為恭綽的熱情所感，四十六年後憶及此事，仍表示：「厥後西去

流沙，寢饋莫高、榆林兩石室者近三年，臨橅魏、隋唐、宋壁畫幾三百幀，皆先生啓之也。」（註九）

全國美展的審查會後，四月舉行的第一屆全國美展、大風堂收藏展，出版善子、大千和君綬的《蜀中三張畫冊》，都使甫自韓國歸來的大千，忙得不可開交。

「三張」畫冊，由上海大東書局出版，君綬作品雖然只有「古柏」和「點墨山水」兩幅，但紀念他英年早逝的意味很重。

平日避居嘉善的張大千，並不寂寞，他的美髯、好擺龍門陣和待人熱誠的個性，使許多當地文人雅士，都樂與交往，求書畫者也絡繹不絕。遇有三五好友從上海來訪；他往往陪同前往嘉善縣治魏塘鎮的花園路，參拜元代書畫大師吳鎮墓，參觀作爲守墓及陳列吳鎮書畫文物用的梅花庵。

魏塘是吳鎮（仲圭、梅花道人）的故鄉，吳鎮入元不仕，隱居在梅花庵內，以高潔的人品和詩書畫三絕爲世人所重，大千稱他爲「畫祖宗」。

熟知吳鎮生平及藝術的大千，對訪客常由吳鎮〈雪竹〉詩講起：

董宣之列，嚴顏之節，斫頭不屈，強項風雪。

詠的是雪中之竹，隱喻的是自己像董宣、嚴顏的氣節和斫頭不屈的強項性格。

張飛義釋巴郡太守嚴顏的故事，經《三國誌》的記載、《三國演義》的渲染、文天祥〈正氣歌〉的表彰，成爲家喻戶曉的故事；；東漢洛陽令董宣的故事，卻較少人知。

董宣爲洛陽令，剛正嚴明，不畏權勢。漢光武帝之姊湖陽公主庇護白晝殺人的豪奴，董宣乘湖陽公主出行時，下令格殺惡奴以正國法。

光武帝劉秀聞奏大怒，欲殺董宣。董宣抗辯不屈，對皇帝面數湖陽公主過錯，且以頭撞柱，表示決死之志。光武赦免其罪，強令謝恩時，雖有左右太監按著脖子，董宣以兩手撐地，硬是拒絕叩頭；使劉秀不得不佩服他的正直剛烈，稱他為「強項令」。

梅花庵有董其昌題額，陳繼儒撰〈修梅花庵記〉，所藏吳鎮書畫及庵前的梅花泉、洗硯池等，更使大千和友人，徘徊不忍離去。

張大千三十一歲所畫的「三十自畫像」，可能是他自畫像中題跋人數最多的一幅。

虬枝茂葉的黑松襯托下，寬袍大袖的美髯青年，濃眉微揚，精神奕奕。

這幅十八年五月完成的自畫像，遍請曾熙、陳散原、朱彊村、譚延闓、葉恭綽、黃賓虹、謝玉岑兄弟等海內名流為之題詠，稍後在北京結識的舊王孫溥心畬，二十三年春在像上題：

　　張侯何歷落，萬里蜀江來；明月塵中生，層雲筆底開。

　　贈君多古意，倚馬識仙才；莫返瞿塘棹，猿聲正可哀。

民國五十七年，古稀高齡的大千，將這些寫得龍飛鳳舞的各家題詠，整理成冊，署為《己巳自寫小像題詠冊》。由好友張目寒作序、高嶺梅題跋，並由二人付梓以祝大千七十大壽（註十）。

五月下旬，張大千帶著包括三十自畫像的許多近作，住進北京的長安客棧，目的是在受惡勢力壓迫的上海之外，另闢賣畫市場，並繼續為自畫像徵求題詠。

此行，結識了曾在馬鞍山戒壇寺，隱居過十餘年的溥心畬，和長他十八歲，悲歌慷慨從事軍旅生涯的友琴（註十一）。結識京戲名老生余叔岩，也是戲迷張大千生平的一件快事。

在友人介紹下：演繹了「打棍出箱」的余叔岩要來長安客棧拜訪大千。大千想先知道一下叔岩的性情，答案是：「余叔岩的脾氣，很像一隻猴子，若是他跟你合得來，說什麼都行；假定合不來，說什麼都不行！」

所幸，他和長他九歲的叔岩一見如故。叔岩見客棧狹隘簡陋，堅邀大千到他家去住：叔岩快人快語：「你畫你的，我唱我的，一點也不礙事。」

但慣於早睡早起的大千，生怕過夜貓子生活的叔岩，影響到他的生活秩序，婉謝同住。只是經常去中華門外余公館賞花、畫畫、聽他來段清唱。他們同去翠華樓吃飯，出了名的白永吉掌櫃，不待他們點菜，就自動配成一桌對他們胃口的菜肴。藝林友人為他們編了段順口溜：

「唱不過余叔岩，畫不過大千，吃不過白永吉。」

表示這三種絕技，到他們這裡，可以嘆為觀止。

有好事者，幫他們擺姿式合照，稱為「三絕圖」；中間的大千，手持畫筆作揮灑狀，一邊是叔岩自拉自唱，另一邊的白永吉，則手拿鍋鏟，一副大廚親自上灶的模樣。直到晚年，大千憶及此事，還在自我調侃：「現在回想起來，好笑也難為情嘛。其實余叔岩根本不會拉胡琴，他一輩子也未自拉自唱過，這張照片找不到了，否則留下來給人看了會笑痛肚子的，這那裡是啥『三絕圖』啊，簡直就是出我們三個大人的洋相！」（註十二）

十八年七月所賦的《大雄山最乘寺之松》，是年逾而立的張大千，認真檢討自己才具和未來的一首詩，結論是：「進不能有補於用，退不能嘉遯於休；居易行儉，從其所好，順生侄老，吾復何求也。」款題：「己巳七月畫並題，西蜀張爰大千。」（註十三）

詩由北方涼秋，寒氣逼人寫起，然後嘆息進退之間，行將何去何從……

新涼透巾毛髮寒，攢眉閣眵鼻孔酸，疏襟飄飄不復暖，飽風雙袖何生寬。

我欲歸去，愧無三徑就荒之佳句，我欲江湖遊，恨無綠簑青笠之風流。學稼兮，力不能供其

未耜來；學圃兮，租重胡爲累其田疇。進不能……

猶憶民國八年，受不了感情衝擊，出家於松江禪定寺。其時尚未決定逃禪，夜坐寺庭，涼氣襲

人，忽生凄涼孤寂之感，不知何去何從，隨占口號一首：

小坐中庭夜色微，滿身花氣欲涼衣；市喧已定萬緣寂，一一流螢佛面飛。（註十四）

轉眼又是十年歲月，家眷避仇嘉善、老母遠居宜昌，行將前往郎溪，自己爲了生活客寓北京旅邸

之中。前後十年間，那種茫無所之的凄涼感，似乎並未去懷。

他也決心今年歲末或明年初，把母親從郎溪文修家，接到嘉善奉養，盛大祝賀她的七十大壽。

深秋，他和一位戲迷友人劉華一起東渡扶桑。

大千對日本，可謂愛惡交集。早年留學東瀛，眼見日本同學的驕橫，曾誓言不講日語，不畫櫻

花。但日本風景優美，氣候宜人，對中國藝術文物的蒐集寶愛，中國文房四寶及書畫工具材料之精緻

完備，較中國有過之而無不及。日本佛教藝術旅行團在上海見到善子兄弟黃山繪畫，驚爲現代黃山派

之祖。善子兄弟應邀到日本回訪、及審定中國古書畫，日本藝壇對他們兄弟作品，頗爲珍視，從另一

個角度看，日本也是他們可開發的書畫市場。

此外，大千對以溫婉柔順聞名的日本女性存有遐想：

待汝櫻花下，花陰寂寂春，未能逢薄笑，先自惹微嗔。生恨約逾午，翻憐意莫申，凌波蓮步穩，羅襪漫生塵。——櫻木館（戊午東京作）〔註十五〕

無復攀條與折枝，石榴裙衩藕花絲，眼前風月都收拾，研粉搓朱未足奇。己巳九月朔，蜀人張爰字大千，寫於江戶。〔註十五〕

一番雨過警愁魂，枕上溫馨夢有痕；記得蓬萊水清淺，褰衣曾叩玉京門。——無題（己巳秋日）〔註十七〕

無論青年、盛年，大千在日本類此引人遐思的詩篇，所在多有。接近耳順之年，旅居日本時，山田小姐欲與徐雯波夫人分庭抗禮的家務事，大千友人也在文中，隱約報導過。

民國十八年深冬所作「仿沈周蜀葵圖」，後識：

「歲己巳客大連灣上，寒夜不寐臨此遣悶，并書原題，惜未能退筆效山谷書耳。十二月二十一日燈下並記，蜀人張大千。」〔註十八〕

時已急景周年，大千猶滯留大連未歸，多半是由日本轉道朝鮮漢城過冬，和池春紅鵲橋會之後。

註：

一、以上三則題跋見《張大千先生詩文集》卷三，頁三、四。

二、《張大千先生詩文集》，卷三，頁六一。

三、《張大千的世界》，頁一二二。

四、《無人無我無古無今——張大千畫作加拿大首展》，頁七八，國立歷史博物館。

五、《張大千先生詩文集》，卷三，頁一。

六、《張大千先生詩文集》，卷七，頁五。

七、《環碧盦瑣談》，頁九四。

八、《張大千先生詩文集》，卷六，頁五三，〈四十年回顧展自序〉。

九、《張大千先生詩文集》，卷六，頁六一〈葉遐庵先生書畫集序〉。

十、《環碧盦瑣談》，頁一五〇，〈大師的三十自畫像〉。

十一、《張大千先生詩文集》，卷二，頁七〈壽友琴老長兄八秩〉。

十二、《張大千藝術圈》，頁一九九，〈張大千與余叔岩〉、〈環碧盦瑣談〉頁二二七〈大師談余叔岩〉，陶鵬飛記。

十三、《張大千先生詩文集》，卷三，頁二二。

十四、《張大千先生詩文集》，卷三，頁二七。

十五、《張大千先生詩文集》，卷二，頁十一。

十六、《張大千先生詩文集》，卷三，頁四二。

十七、《張大千先生詩文集》，卷三，頁四四。

十八、《張大千先生詩文集》，卷七，頁七。

# 16 十二金釵圖

民國十九年一月，農曆己巳年歲暮，張大千前往郎溪文修經營的張氏農林場，接曾友貞等到上海，小住數日後，即轉往嘉善奉養。

嘉善本來爲張氏兄弟躲避一時是非的地方，原本無意久居。但無論此地風土人情和山川勝景，都使大千爲之留戀；從他所畫蘿蔔白菜圖的題詩，可見這時的大千，頗能安於自然恬淡的生活：

> 閉門學種菜，識得菜根香；撇卻葷腥物，淡中滋味長。
> ——題夢卜晚菘圖（註一）

依善子的說法，此際大千，很想長居是鄉，學老萊子的彩衣娛親。在魏塘梅花庵和吳鎮墓園一帶，他也有了可以客居賞景作畫的地方。

農曆正月初五，大夫人曾正蓉順利產下一女；是她婚後十年來的頭胎，是大千的第二位掌珠，闔家歡慶，爲她取名「心慶」，小名「百祥」，自然希望百事吉祥的意思。

喜事不僅一椿，一個月後的農曆二月初七，二夫人黃凝素又生一女，取名「心裕」，長女心瑞乳

名「拾得」，心裕乳名就成爲拾得之後的「復得」。

娛樂老親、連得千金，使閉門學畫，心境閒適的大千，除了懸念遠在朝鮮的春紅，眞是樂不思蜀。

不過，此時受上海流氓的壓力，可能已逐漸減輕，因此善子重新整頓上海西門路的家園。

和西門路寓所後門相對的，是馬浪路西成里十六與十七號兩戶的後門，善子一口氣買下這兩所宅院，把樓上打通，與原寓所共三座宅院，幾乎是合而爲一，出入十分方便。

善子又在十七號宅，關出一間裱畫室，特別從北京聘請名師屈子琴師生，專爲兄弟二人裱褙書畫；想在書畫界大展身手。

猶記民國十四年，李秋君爲大千在上海寧波同鄉會舉辦首次個展，傳爲藝林佳話；無獨有偶，上海鉅商虞洽卿的女公子虞澹涵，在上海名媛中，名氣和李秋君不相上下。對善子筆下千姿百態，栩栩如生的獸王，十分激賞。善子女兒心素在文中談到虞澹涵：

「爲傾倒我父畫虎嚮慕者之一，特在上海市政廳舉行慶祝會，觥籌交錯，盛極一時。」

不同於大千和秋君的是，這位嚮慕善子的名媛，其後嫁給法學家江一平。

善子雖然以畫虎出名，但他並不限於一科。獅、熊、馬、牛、猿乃至貓鼠之類動物，幾乎無所不畫。感於世局滄桑，國內軍閥割據，民不聊生，因此善子筆下的老虎，不僅描寫臨流飮水，虎嘯風生或蹤崖跳澗種種生態及神情，尤在於藉虎寓意，諷刺世態。

以虎擬人，也是他畫虎的一大特色。

一位仕女，神思慵懶地伏在老虎背上。人和虎的表情容或不同，擇肥而噬的心態，也許並無二

致；這是善子沒有落款的作品。其後大千補題：

「涉筆成趣，大有深意，一則以喜，一則以懼。丙戌正月題先仲兄虎癡遺墨。 大千張爰。」

遠自民國十一年左右，其時善子尚未像他兩位弟弟那樣拜在曾熙門下，便登門拜謁，求題所畫多幅虎圖。

曾熙深知古代「畫虎不成反類犬」的名訓，和「畫虎畫皮難畫骨」的諺語，可是一見善子筆下的猛虎，不僅神形俱全，生動自然，且寓意深刻。曾熙在其後所作〈張善孖小傳〉中形容：

「……大者丈餘，少或數尺，或寫群虎爭食，喻當道賢者，或寫犬而蒙以虎皮，喻賢者中之又賢者。嗟夫，張生何諷世之深耶？」〈註二〉

「十二金釵圖」，是善子將虎擬人化的系列之作，也許用以諷刺偽善欺民的軍閥政客，也不無諷刺食人不吐骨的交際花的意味。

民國十二、三年某日，大千攜帶善子新作，前往謁見曾熙。表示善子近作「十二金釵圖」，懇請老師題字。曾熙聽是「十二金釵圖」，心想所繪必是綺麗浪漫的閨閣故事，一時大感為難說：

「向不喜為閨閣綺麗之辭……」

大千見老師有意推辭，趕緊補充說，畫的是虎，並非閨閣裙釵！隨即打開畫袋，山巖松下，果然是一隻隻斑斕猛虎。曾熙大感驚異，善子以王實甫《西廂記》中，描繪崔鶯鶯十二種儀態，與老虎種種神情，相互比擬，不能不說是奇思妙想：

「怎當他臨去秋波那一轉」

「羞答答不肯把頭抬」

「何須眉眼傳情你不言我已省」

「鎮日價惜情思睡昏昏」

「..........」

十二則畫題中，最傳神的是「此時無聲勝有聲」的「羞答答不肯把頭抬」，和「鎮日價惜情思睡昏昏」兩幅。

兩幅畫的都是崖邊的臥虎，一隻豎耳低頭，二目偷覷，神態嬌媚；一隻是蜷臥古松下面，肌骨鬆弛，眼中無神，一副無精打采的樣子，使見者生出一種憐惜之情。

至於在雪竹之間迴身長嘯的「臨去秋波」，和蹲踞懸瀑一側的「眉眼傳情」，無論眼波是否嫵媚動人，單是一張血盆大口，就不免使人想到山鳴谷應，百獸駭避的蕭殺之氣 (註三)。

談到這次十二金釵的鑑賞經驗，曾熙在善孖小傳中形容：

「展示，果十二虎，踞者、立者、渴飲者、怒者、媚者，極數變態，皆奇想天開。嗟夫，善孖其善以畫諷世者歟？」

其後，曾熙因十二金釵的生動傳神，詢問善子畫虎的秘訣，善子才源源本本說出他養虎的經驗和心得：

「予因畫虎，遂豢養有年矣。虎性貪，利得肉，予每以肥豚大方餇之，待其飽，然後弛其鐵繩，縱之大壑，須與風生，若怒若醉，長嘯奔舞，山谷異勢；及其饑，復置肥豚柙中，虎且搖尾而前，若敬主人人者。」

善子這番話，像篇虎賦，彷彿是一則寓言，使曾熙感到，虎性雖貪，但飽食之後，不傷其主。清末民初以來，軍閥政客不僅互相攻伐傾軋，民不聊生，且朝秦暮楚，反噬其主的醜劇，幾乎無時不在上演。聽了善子豢虎的經驗，不由得感慨中來，長嘆一聲說：

「虎得肉足耳，且知有主人者？」（同註二）

民國十九年農曆四月，善子第二套「十二金釵圖」畫成，再次請題于古稀高齡的曾熙，曾熙以蒼勁的筆法題：「虎癡寫十二金釵圖」，並跋：「今日金釵之流，其害非關一人之性命也，蓋甚於虎矣。噫！　庚午四月，七十髯叟題。」（同註三）

庚午（十九年）四月，可能是曾熙老人最後一次為善子題畫；四個月後的中元前後，曾熙回歸道山。

辭世前數日，賦詩一首，可能就是曾氏的絕筆：

自疏溪流常繞閣，手栽楊柳已成堤；劫餘尚有蔽廬在，惆悵年年歸未歸。（註四）

這位流寓上海十餘年的湖南書家，平時掛在嘴邊的句子是：「但作上海人，不為上海鬼。」友人和門弟子，知道他時時在念的是落葉歸根，是衡陽的故居，因此預計將他擇期歸葬衡陽。善子和大千，組成「曾李同門會」，以紀念曾熙和李瑞清二位老師，歲時祭祀。

十年來，待大千像寵弟驕子般的曾熙，對大千鑒賞古畫的才能，讚不絕口。尤其見到大千民國九

年在渝州，竟以三千金的鉅款買了幅「倪瓚岸南雙樹卷」，激賞之餘不禁讚嘆：

「子年才弱冠，精鑑若此，吾門當大！」

大千見老師如此珍愛，遂將南岸雙樹卷歸作曾熙「心太平盦」的秘篋之中。

曾熙逝世二十年後，大千在友人齋中重見此卷，睹物思人，回想往事，滿懷惘恨，題跋其後：

「……先師歸道山亦二十年往矣，復獲觀於仁濤先生齋中，追思函丈，曷深車過之哉！辛卯（民國四十年）二月張爰謹識。」

曾熙六十二歲才開始以篆籀的筆法作畫，臨石谿和尚作品，涉筆即古，蒼蒼茫茫，能遺貌取神。

一日在友人家中，展觀曾師遺墨「秋江圖卷」，想到老師誦不離口的「但作上海人，不爲上海鬼」，悲從中來，拈筆題詩：

但作上海人，不爲上海鬼。

絕筆猶題歸未歸，此恨綿綿隔湘水！

子鶴手持秋江圖，乞我題詩書紙尾；

婆娑熱淚不成行，每憶師友若異世。

十載門牆感語深，視我如弟如驕子；

衣缽愧傳恩未報，展卷淒然痛欲死！

老筆由來奪一峰，藏垢納迂戲言耳；

衡岳高高不可攀，嗚呼心喪曷能已！（註五）

曾、李同門相聚，津津樂道的，則是兩位老師間生死不渝的友情。

李瑞清秘篋中，藏有陳搏磅礡蒼勁的大字對聯一副：

> 開張天岸馬，
>
> 奇異人中龍。

陳搏，這個自號「扶搖子」的華山隱士，河南眞源人（鹿邑），字「圖南」，傳說遠在後唐之世，舉進士未第，便先後隱於武當山九室巖及華山。有關陳氏的傳說很多，據稱不僅服氣辟穀，且一睡便是百餘日。

周世宗召請爲官，不受。到了宋太平興國年間，陳氏來朝，宋太宗趙匡義極爲禮遇，賜號「希夷先生」。

太宗端拱初年，陳搏預言死期，屆時駕歸道山，享年八十餘歲。

陳搏這幅遺墨，前有宋朝歐陽修好友石曼卿，和明成祖國師沙門道衍的題跋，曾經明代翰林學士宋濂收藏。

石曼卿讚爲：

> ……挽指拂拂來天風，鸞舞廣莫鳳翔空，俯眒義獻皆庸工……

沙門道衍題爲：「希夷仙蹟」。

順治八年，謝存仁以秦漢印二百方、漢雙魚飛鴻洗、初搨醴泉銘，及大觀龍鳳熏子，向友人強易

此聯。

民國初年，李瑞清在上海購得此寶，大喜過望，以所藏乾隆舊錦，精工裝裱，時時取出賞玩，乞曾熙長跋。

珍藏不到一個月，即為寓居上海的戊戌政變主角康有為（長素）借去，並久借不還。

曾熙曾經三題此聯，康氏借去之前，瑞清倩曾熙詳題此聯，唯此題今已不見。曾氏在陳搏下聯的上下詩塘，分別于民國十二年八月和十月兩次題跋：

「……今觀墨跡，足使古今書家一齊俯首，蓋別有仙骨，非臨池所能。　癸亥八月，熙注。」

兩個月後的題跋中，則略提瑞清得聯、裝裱及被借的經過：

「……未一月，康君長素假去，苦索未歸。及文潔歿始歸之。置熙篋又兩歲，卒以建造玉梅花庵乏款，遂之讓與彝午世友……」

據說向康有為討回此聯的過程也很曲折：高拜石在《古春風樓瑣記》〈曾農髯書法溝通南北〉一

玉梅花庵在南京牛首山李瑞清墓旁，此聯新藏家「彝午」，為曾熙門生，黨國元老趙恆惕（夷午、鐘石老人、彝午）讓價為五千銀元。

章中記：

「清道人逝世時，康寫聯哀輓，並親往弔祭，極盡傷痛之情，當時自不便向他索取。過了此時，道人之侄李仲乾為了此事，曾親到康宅投謁，想問他要回來。聖人知道來客之意，一見就一把眼淚一把鼻涕，說道人生前和他如何交厚，如何親密，說得悽愴之極。這樣，仲乾便無法開口了，空跑了一趟。農髯知道了，很不以聖人為然，自告奮勇，親訪叩聖人之門，終於把它要回來了。以後為在牛首

山建造玉梅花庵祠墓需款，不得已以五千銀元賣歸趙恆惕先生。」

其後，趙氏將此聯帶到台灣公開展出，不少名書家到展覽場中臨寫。為饗同好，民國六十年，九十一歲高齡的恆惕，將聯和題跋複製面世，趙氏也於是年回歸道山。

大千書法，除得曾、李二師真傳，也頗受陳摶的影響，晚年曾與恆惕相約以義賣書畫所得，在台北外雙溪建造「希夷祠」，紀念這位九百多年前的傳奇書家，後因恆惕謝世而作罷（註六）。

農曆十一月二十四日，張母曾太夫人七十壽辰。嘉善南門瓶山街一四一號「來青堂」中，紅燭高燒，壁上掛著數十幅古今名人書畫，供賀客欣賞。麗誠、文修，都攜帶妻子兒女前來拜壽，加上善子、大千兩支，真是人丁興旺，把老太太團團圍住。外面車水馬龍，浙江上海等地好友四十多人，陸續前來，一共坐滿了六桌。

他們回贈賀客的禮物也很別緻，每位茶壺一把、茶盅二隻，另贈曾友貞照片一幀，上題：

「張母曾太夫人七十造像　庚午十一月大風堂敬贈」

像中友貞面帶笑容，顯得十分富泰。

茶壺和茶盅，是在杭州特別定製的，由張氏兄弟在茶盅上畫赭色香蕈一隻，象徵福壽無疆，在壺上畫無量壽佛一尊，也以赭色為之。（註七）

劫餘尚有薇盧在，惆悵年年歸未歸！

遵照曾熙絕筆詩中的遺意，將老師歸葬衡陽，是張大千進入辛未年後第一件大事。事後往登南嶽衡山。由於多年戰亂，兵燹處處，使他頗有山河破碎之嘆，慨賦〈南嶽〉七律一首。（註八）

農曆三月，攜懷有數月身孕的二夫人黃凝素往遊大連。客邸之中，忽接上海家人來信，長女心瑞病重，大千心急如焚，立刻遣凝素先回上海，不惜重資，延請名醫診治。並賦〈念嬌兒〉五律一首：

三歲吾嬌女，愛憐如左思；存亡未可卜，去住定何之？
萬里歸慈母，千金市國醫；遠憑先世澤，應得免兒危。（註九）

此詩後爲心瑞珍藏，成爲永生的紀念。

民國十八九年間，大千〈登濟州島〉五律，有：

歲歲愁生事，飄零奈若何？已離家國遠，漸覺旅愁多⋯⋯（同註九）

稚齡愛女病重，他只能遣妻子返家照顧，自己卻在詩中作「存亡未可卜，去住定何之」之嘆，似乎隱約透露，他在上海，仍有難爲外人所了解的苦衷。

國曆四月，與善子同赴日本，爲籌備中的中國畫展審查委員，審定包括唐宋元明清歷代國畫。他們也和鄭曼青等當代畫家，同爲參展的代表。在橫濱磯子海岸的偕樂圖，與園主、日本畫家橫山大觀等，建立了深厚的友誼。在宴席上，大千和曼青在比酒方面，也勝過日本人一籌，日本報紙稱他們爲「酒王」。

近五、六年間，善子和大千在上海參加了不少書畫會。如十三年成立的「海上書畫聯合會」、十

六年的「上海藝苑研究所」和「寒之友社」，及十八年冬成立的「蜜蜂社」等。

在林林總總的書畫會中，宗旨相近，會和會間人員重疊，舉辦活動則各行其道，不相溝通。

這年，張善子、黃賓虹、葉恭綽等相商，莫如以蜜蜂社基礎，擴大為「中國畫會」，既有包容性，又可團結全國藝術界，共同開創中國藝術的新局。社務由錢瘦鐵主持，嚴格要求入會者的創作水準，提高中國藝術的成就。大千自然是會員之一，成為畫會的中堅份子。在藝術界普遍的支持響應下，會員多達三百餘人。

前引大千〈黃山紀遊詩〉序：「辛未之秋，與仲兄虎痴率門人子侄數輩，同遊黃山……」指的就是民國二十年秋天，是張氏兄弟第二次攀登黃山，也是在詩、畫和攝影作品收穫最豐富的一次，足供他們爾後創作生涯中，不斷地反芻。

善子女兒心素，在回憶文中，又道出了此行的另一收穫：自古徽州以紙筆墨硯文房四寶聞名於世，歸途中大千一行人停留歙縣，在老胡開文筆莊定製佳墨數百錠，他們自題「雲海歸來」，鐫于墨上，以為紀念，回到上海後分贈親友。也算是對「黃社」的一種宣傳，號召同好，共同開發及遊覽黃山。

黃山歸來未久，農曆八月二十九日，二夫人黃凝素在郎溪張氏農林場產下三子心一，教名「保羅」，又寫作「葆蘿」或暱稱「羅羅」。重病的心瑞康復、大千兄弟揚名日本；並自黃山滿載而歸；對大千而言，真是值得喜慶豐收的一年。

這年冬天，生性好動的大千，又把遊屐轉向廣東。

二年前，他在日本一次中國畫展中，見到了黃君璧的一幅「仿石谿幽居圖」，便心儀其人，希望

有一天能夠結交，切磋四僧畫藝。

祖籍廣東南海的黃氏，原名「韞之」，號君璧，後以號行。家境富裕，古玩書畫收藏豐富的黃氏，自幼受家人和塾師薰陶，熱愛藝術。十七歲起拜名師李瑤屏習畫，並入畫院兼習西畫。此外，在師友推介下，幾位廣州收藏家的珍藏，不但任其鑒賞，又可以借回家去臨摹。而他的畫名，也逐漸傳遍遐邇。大千往訪廣州「容安居」畫室時，長大千一歲的黃氏，已被李老師推薦為廣州培正中學的繪畫教師。

大千推崇君璧在石谿畫法上所下的功力，贈詩中又有：「眾裡我獨能識君，當時俊氣超人群」；使君璧為得遇知音而欣慰。所以當大千對壁間所懸董其昌的「秋山圖」，讚嘆不已，立刻取下相贈。

自古「寶刀贈壯士」，在惺惺相惜下，此後兩人互贈石濤、石谿的名作毫無吝色。

清初惲壽平（南田），見好友王翬（石谷）山水畫風獨特，造詣深厚，表示「是道讓兄獨步」，從此放棄山水畫改以花卉為主，遙承徐崇嗣遺意，成為沒骨花卉的高手。

大千見了黃君璧的仿石谿畫風，也就此效法前賢，不畫石谿山水。連偶一為之，也唯恐君璧見了，笑他「於無佛處稱尊」；這種情形，很像他在北京欣賞到溥心畬的雪景後，認為當今畫雪景，無出舊王孫之右，偶一為之，則題識表示，倘為溥氏所見，定笑他於無佛處稱尊，如出一轍。

註：

一、《張大千詩詞集》頁七六。

二、《環碧庵瑣談》頁三六四《張善子昆仲》，陸丹林撰。

三、據高陽《梅丘生死摩耶夢》頁一二九分析，張善子「十二金釵圖」，可能共有四套，第一套作於民國十二年前，即曾熙首次所題者。第二套，為曾氏民國十九年所題。第三套作於北京頤和園聽鸝館，善子畫虎；時為民國二十三年。第四套作於民國二十四年秋，曾於善子百齡紀念展中，在台北國父紀念館展出：本文所引述圖二~五，即為第四套組作之部分。

四、《張大千全傳》頁八二註六。

五、《張大千先生詩文集》卷二頁一。

六、有關李瑞清得聯、康氏借臨及索歸過程，綜據陳搏十字對聯的複製品及歷代題跋、高拜石《古春風樓瑣記》和台灣省立美術館出版，李普同主持、麥鳳秋研究之《書法研究（研究報告、展覽專輯）彙編》頁四五「趙恆惕」條。

七、《張大千的生平和藝術》頁二二七《張大千在嘉善往事拾零》，閔三撰。

八、《張大千全傳》頁八三。

九、《張大千先生詩文集》卷二頁二十二。

# 網師園飼虎

秋水春雲萬里空，酒壺書卷一孤篷；多情只有閒鷗鷺，留得詩人作釣翁。

壬申春日寫於瓶山之下，時微雪初飛，殘墨未凍，蜀人張大千。——題山水圖（註一）

嘉善瓶山街來青堂，和魏塘客舍，依舊是倦遊歸來的大千兄弟休憩、作畫和詩酒流連的地方。尤其魏塘魚、茨菇，更是善子無時不在思念的「蓴鱸」。

為了恩師曾熙墓的春秋祭掃，到了農曆二月，大千便放下「酒壺書卷一孤篷」愜意閒適的生活，辭別老親，前往衡陽拜墓。歸途路過衡山，積雨新晴，大千乘興攀登南嶽絕頂，鄴侯書院、磨鏡台一帶，峰巒起伏。俯瞰山下，湘江帆檣隱現，天生一幅圖畫；大千驀然想起《水經注》所謂：

「望衡山九面，帆隨湘轉。」

可惜的是這次他未能乘船來去，否則舟中仰望巍巍南嶽，定然別有一番氣象。

大千從衡山歸來，已近暮春，天氣漸暖，上海四郊，桃花綻放，紅白相映，把春色妝點得十分燦

爛。農曆三月初六，黃賓虹、謝玉岑、善子兄弟，幾位比鄰而居的藝壇好友，一起應邀賞花，另有幾位藝術界人士，或同日，或先一日趕到。

浦東周浦黑橋（虹橋）的顧氏桃花園主顧慕飛和顧佛影，是黃賓虹的弟子。在園中詩酒唱和，留宿一夜。山水、人物、花鳥；各人均有筆墨創作外，賓虹與大千兄弟又合繪「紅梵精舍圖」；賓虹畫精舍、善子寫樹、大千補成全圖，圖記則落於擅於詩文的玉岑身上。從浦東回到上海後，黃賓虹又以八首賞桃花七絕和一幅「平遠山水圖」贈大千兄弟。

農曆三月下旬，柳絮飄風，布穀聲聲，農事正忙的時候，大千獨自在魏塘客寓中埋首揮毫，謝玉岑到訪。

見到大千在安靜愜意的環境中，專心創作，使時時為生活奔走勞累的玉岑，既欣賞又羨慕。數日停留期間，兩人暢談古今藝壇和創作的理念，並流連於吳鎮墓園和梅花庵的風光。玉岑賦詩填詞外，畫興勃發。臨行時作「高士之居圖」扇留贈大千，上題：「壬申春暮，訪大千居士魏塘，清談永日，不離藝事。布穀喚人，楊花點席，不知陽春之將老，流連忘返，戲圖此扇。」（註二）

謝玉岑妻子錢素藥之死，不僅使身罹肺病，體質素弱的謝玉岑瀕臨崩潰，與玉岑有手足般交誼的大千，也為之悲悼不已。

《張大千全傳》中，李永翹指錢氏卒於二十一年國曆四月十六日；距黑橋賞桃花，玉岑為合作的「紅梵精舍圖」題記僅三日之隔。

但，在同一章中，又載「布穀喚人，楊花點席，不知陽春之將老」的暮春時節，玉岑往訪魏塘作畫的大千，作詞賦詩外，留贈畫扇一幅，款中記好友歡聚，清談永日之樂，卻全無悲傷悼亡的意味，於情理似有未合。

在所蒐到的資料中，無論《張大千藝術圈》作者包立民，或大千的言談文字中，論及張、謝交誼部分，均未提及玉岑妻子辭世的月日，因此只得暫且存疑。

錢素蕖原名亮遠，是武進名書家錢振鍠（名山）的長女，出生時，院中白蓮盛放，名山為她取字「素蕖」，意為白蓮的化身。謝家和錢家為同鄉、親戚，玉岑又拜在名山門下，與素蕖為表兄妹，也是師兄和師妹。

素蕖家學淵源，自幼習書、熟讀司馬光的《資治通鑑》，是位才女，但婚後連生六個子女，操勞家務，只得忍痛放下筆墨。由於近親聯姻，子女的體質可能受到影響，一個夭折，兩名瘖啞。

玉岑和妻子，是青梅竹馬的戀人，婚後生活也極為恩愛。當他因家貧遠赴溫州一所中學任教時，素蕖深夜所寫的書信和他的情詩，成了兩人精神的支柱。他知道勞累不堪的妻子只有夜深人靜，才能有空給他寫信。一次他午夜夢回，思及遠在家鄉的素蕖，連寫二首七絕：

他對妻子的憐愛之情，更在〈解語花〉詞中，表露無遺：

夜闌針黹苦辛勤，薄倖長游不救貧；
多謝夢回一闋月，故鄉猶伴未眠人。──二首中一首

算流光彈指，爭都難記，竹馬青梅情味。安得春風，吹轉十年年紀；

分明翠墨銀鈎手，換了寒燈鹽米。待幾時有，願凌雲賦就，吐胸中氣！（註三）

秋英會上，大千和玉岑結識那年，玉岑為了奉養年邁祖母，轉到上海愛群女學任教。想不到不及十載，妻子竟在故鄉撒手人寰。驚聞噩耗，大千攜帶百幅荷花圖，張掛靈堂，弔慰亡魂。

哀傷憔悴的玉岑，告訴大千：「報吾師，惟有讀書；報吾妻，惟有不娶。」（同註三）

妻喪後，玉岑自號「孤鸞」，請大千為畫「天長地久圖」和巨幅白荷，追悼素藥，也安慰自己。

從此之後，詩詞風格也為之一變。大千在民國二十九年所撰〈謝玉岑遺稿序〉中分析：

「玉岑詩詞清逸絕塵，行雲流水不足盡態。悼亡後，務為苦語，長調短闋，寒骨淒神。」

作序時，玉岑已謝世達六年之久，大千於照顧玉岑子女、弟弟謝稚柳之外，也衷心祝禱這對謝世的夫妻：「故人一去，倏忽六年，必有新聲，離絕人間。意其鸞珮相逢，鹿車雲路當不復為淒神寒骨之辭。」（註四）

農曆四月初一，大千三十四歲誕辰，賀客盈門，李祖韓、秋君兄妹，同時蒞臨。徐悲鴻以所作「大千畫像」為壽禮。水墨立軸，設色淡雅，身著棉袍，長髯垂胸的張大千，坐在畫案前，正似平日揮毫前以手拂紙的架式。悲鴻自題：

其畫若冰雪，其髯獨森嚴；橫筆行天下，奇哉張大千。（註五）

大千見了，高興異常。這年冬天，鄭曼青、謝玉岑分別以長詩題跋。曼青詩中，讚揚大千詩畫造詣，也提及他作黑筆師爺的少年往事：

大千年十八，群盜途劫之，非獨不受害，智爲眾所師。在山百數日，垂垂茁虎鬚，一日遁歸來，始得脫指麾。……

玉岑的一篇五古，洋洋二百七十言，寫大千藝術的才華、成就，也寫他的儀表風範：

……張侯天下士，峨嵋家青穹，解衣一盤礴，墨雨霡鴻蒙；髯張既慷怒，髯垂亦雍容。伯自虎錫名，季應摩爲龍；避之循丘壑，林樾何龍蔥。……

詩的後段，玉岑頗有自傷潦倒，壯志難伸的意味：

……我愧潔白皙，鬤鬤素不豐；浦柳望秋零，二毛嘆固窮。念昔張子房，運籌帷幕中，貌不稱其志，遐舉隨赤松。……（註六）

將近兩個月後的農曆五月二十七，善子五十壽，上海藝文界友人，又是一番熱鬧。回想青年時期，參加革命運動，屢經艱險，走避東瀛。多年爲宦，除四川外，更奔馳於山海關內外，無異是生平壯遊。歸田以後，在藝術界聲望日隆，日本知者，對他推崇有加，也千方百計索求他的畫作，一時頗爲躊躇滿志，賦自壽詩一首：

五十匆匆過，艱難憩海濱；青山如可賣，白屋未妨貧。
老去神猶王，詩成句漸醇。魏塘魚茨足，卜築奉慈親。
匹馬憐予壯，縱橫關塞間；拂衣猿可學，入畫虎能閒。
東渡留殘稿，西行憶故山。虛名愧相誤，浪墨幾時刪？

詩後自注：「予壯歲服官關內外，比年鬻畫海上，扶桑友人謬見稱賞，求者接踵，殊自愧也。辛未夏至，二十七日。」

據善子女兒心素記載，歡度誕辰的前一日，發生了這樣一段插曲：

因老母在堂，善子和幾位莫逆之交，於二十六日特別前往嘉善叩拜母親，謝養育之恩。正在家人高興之際，曾友貞卻怫然色變，教訓兒子說：「老娘尚健在，爾竟敢言壽！」

接著在跪地受教的善子背上，象徵性地輕叩三杖，以示薄懲，賀客當場愣住。事後，有人稱頌曾貞恩威並施，持家有方，也有人讚揚善子事母至孝；一時上海報章競載其事。（註七）

蘇州網師園，是大千兄弟聞名已久的名園，好友葉恭綽賃居園中。

遠在康熙年間，園為瞿姓所有，改南宋史正志的「萬卷堂」（一稱漁隱）為「瞿園」。乾隆時，歸宋宗元，經過改建後，名為「網師園」。民國後東北大帥張作霖南下，將網師園贈給蜀人張錫鑾為養老之所。鑾之子張師黃和葉恭綽交好，葉氏遂寄寓網師園的部分房舍。恭綽極重視大千兄弟的才華，認為倘得山水名園之助，未來發展，將無可限量；因此建議師黃以桂花廳、琳瑯館、芍藥圃優美而廣闊的園區，供善子和大千作揮毫之所。民國二十一年秋，張師黃邀大千兄弟往遊網師園，以決定是否

遷居園中。

蓮塘、水榭、假山、遊廊，堪為數一數二的城市園林，兼有葉恭綽這位知音好友為鄰，不啻人間天上；因此張氏兄弟決定長住此間。

心素記得，舉家遷入網師園，是民國二十二年元月的事；曾友貞對蘇州興趣不高，事先從嘉善前往郎溪，由文修奉養。其後因郎溪地方不寧，一度接到網師園，只是終究不慣蘇州生活，再次返回郎溪定居。

一年四季，多在旅途的大千，於這年秋季衡陽掃墓之後，先登衡山，接著轉道廣州，往訪新友黃君璧。容安居牆上，懸出一幅石濤「梅石水仙」立軸，畫得氣魄雄渾、墨色如新的小隸自題詩更使大千愛不忍釋。「寶刀贈壯士」，固是朋友之義，但，此畫對君璧而言，因係新藏，一時難捨難離；隨即想出一個折衷辦法，他告訴大千：

「現在暫且讓我把畫掛在牆上，多看幾時，數月後我要到上海來，屆時即以此畫奉貽。」(註八)

其後，君璧果然如約贈畫，大千也報以厚禮：一幅元人「虎溪三笑圖」，另一幅則是君璧著迷的石谿山水；同樣也是寶刀贈壯士，相得益彰。

停留廣州期間，君璧為大千介紹著名藏家何麗甫和何冠五父子，朝夕過訪，縱觀何氏所藏書畫。生于江蘇揚州的劉力上，這年只有十七歲。十年後，隨大千西遊莫高、榆林石窟，是大千石窟面壁期，得力的助手。

此外，大千在作於本年的「仿青藤石榴圖」題識中，表現出他對這位精通軍事和書畫、詩歌、戲曲各種藝術的紹興奇人的尊崇：「有明白陽、青藤，青藤花卉為畫派一大關捩。後之畫家，未有能出其樊籬

者；以八大山人、石濤和尚之奇姿逸態，早歲莫不取徑二公，下迄揚州諸老，則每況斯下矣。友人招看青藤眞跡，臨畢並識。壬申蜀人張大千。」（註九）

比起大千前所住過的地方，網師園最爲愜意。善子一家住芍藥圃，大千和眷屬住在桂花廳畔的琳瑯館。園內古木森森，群鳥飛鳴。古樹旁的深井，清澈甘冽，據說到了盛夏，以布袋裝西瓜，縋入井中浸泡，取食時既涼且甜。

二十二年農曆新年，大千兄弟大會賓客，國學大師章太炎、詩人陳石遺、好友葉恭綽……一千博學名士，談笑風生。其中有位年不滿二十歲的青年，見到這種場面，多少有些惶恐不安。善於待客的大千，立刻把他請到面前，向滿廳的前輩大師介紹，他是吳縣日報副刊編輯薛慧山。

五十年後，年近古稀的慧山，依然記得大千當日的話語；他在〈半世紀翰墨緣〉文中寫：

「這位薛先生年紀最小，但寫起書畫評論來，倒是一枝敢言的健筆，後生可畏，誰都逃不了他的品評月旦呢！」

慧山續寫：「介紹辭溢美過甚，卻使我頓時膽壯起來，不再作拘謹之狀。大千先生親自下廚，煮了一大盆熱騰騰的酸辣魚湯，闔座都食之津津有味……」（註十）

薛慧山印象深刻的，是和乳虎合照的新鮮刺激：「餐後，就在園中那棵臥龍似的老松之畔，合攝了一張照片。當時善孖先生牽了一頭乳虎來，教我環抱著牠。那頭虎可也善解人意，居然像隻哈巴狗般的馴服，不過後來牠又頑皮地把我新製的棉袍咬破了一個洞。」

大千兄弟寓居網師園期間，所飼乳虎，的確如「巨星」般為全家人所寵愛，使訪客既驚奇又津津樂道。在藝壇上，也因為牠是善子畫畫時稱職的模特兒，馳名國際。張目寒美艷動人的女友抱著那隻虎明星的照片，刊上了永安堂虎標萬金油的廣告，更使這隻馴善的虎仔家喻戶曉。

但是，有關虎仔的來歷和入網師園的時間，說法紛紜。

依薛慧山文中所記，二十二年春節，虎仔已是網師園中的寵物。

汪佩蘭在《楊宛君生死戀》中，敘述民國二十四年冬，大千在北京娶了三夫人楊宛君，婚後到日本蜜月旅行歸來，便相偕到蘇州網師園拜見友貞。但見：

「網師園裡飼養著貓、狗、猴、鷺鶯，池塘裏養著水獺。善子把小老虎交給家人餵養。他們汽車司機在路上拾到了隻小老虎放在汽油桶裏送給大千的二哥張善子。善子把小老虎交給家人餵養，不讓老虎見血，小老虎長成一隻大老虎，自由自在地在家中出入。」（註十一）

大千長女心瑞乳名「拾得」，《楊宛君生死戀》文中顯示，小老虎也是無意間拾得的。其被飼入園的時間，在二十四年冬天之前。

善子先後豢養過兩隻老虎，楊繼仁所著《張大千傳》第十三、四章，指兩隻虎先後出現於網師園：

第一隻為東北虎，由松江（按，民國十一年善子在川北掌鹽務，遷父母居松江華亭，大千則上海、松江兩地奔波照顧）運到蘇州，因生活不慣，病死園中。正當善子為失去愛虎悶悶不樂的時候，友人傳來佳音：吳宗信信中說他在貴州，捕到一隻乳虎，已運抵漢口，善子大喜過望，星夜趕去漢口接虎。

江兆申在《張善子先生傳》（註十二）中指出，民國二十四年，郝夢麟將軍在貴州郎袋山獲乳虎二隻，一自畜，另一隻由朱柏森轉贈善子。兆申寫：

「……遂自蘇州至漢口迎虎歸，豢養於網師園，親爲飼養調教；能使虎與貓、犬同處而不犯。客至迎賓，俯首曳尾隨主人進退，如有禮度。古人畫虎而未嘗見虎，所作皆懸擬於傳聞，或以貍奴爲本，據傳言損益之，故形貌體態未嘗似虎，蓋懾於虎之不可近也。先生與虎同作息，凡虎之肢骸皮相；畫虎豢虎，自先生始，畫中而見眞虎，亦自先生始也。」

綜據大千接受謝家孝訪談及對弟子林慰君所述（註十三），民國四年左右，善子由日本歸國時買回一隻乳虎。待十八個月大時，已爲成虎。前言曾熙所撰《張善孖小傳》中，師生對話，善子暢言豢虎經驗，指的便是這隻虎。；或許眞是日本人由我國東北捕捉到的「東北虎」也未可知。

可惜由於四川氣候候潮濕，加上四川鄉下少有屠牛，只能餵以豬肉，豢養三年多就病死了。郝夢麟將軍所贈乳虎，原爲二隻，運抵漢口時一隻已死，因此善子只接回一隻，命名「虎兒」。謝家孝文中並未提及贈虎年月，但江兆申自言許多事情於謝家孝處聞大千親口講述，則善子二十四年得虎之說，應該可信。

虎兒除了與狗追逐嬉戲、如江兆申所言迎賓送客外，也同孩子玩在一起。楊繼仁《張大千傳》冊首，刊出民國二十四年所攝十一歲的張心亮（大千長子）和虎兒的合照，馴善的虎仔，靜伏在一條長凳上面，留著「分頭」的心亮手撫虎頭，站在凳子後面，平靜的臉龐，不見絲毫緊張。

另有一幀人虎合照，攝於民國二十五年；大心亮九歲的堂姐心素，在芍藥圃的假山石邊，笑容滿

面地摸著虎背。燦爛的陽光、扶疏的花木，空氣中彷彿充溢著鳥語花香。

日常生活中，善子和虎兒，更是毫無界線。大千說：「我二家兄與虎兒生活確實十分暱近，幾乎寢食與共，虎兒有消夜的習慣，總是在晚上半夜一兩點鐘，到時候老虎餓了，就會到我二家兄房裡去，頭伸進蚊帳裡去，用虎吻去推醒熟睡中的主人，我二家兄就起來調一、二十個雞蛋給牠吃，然後各自去睡。如果我二家兄不住網師園的時候，老虎要消夜，就會去推醒我姪女兒。」

虎兒交遊，雖然無分人和園中家畜，但似乎也會「擇交」；如孩子中的心慶和心一，牠就不怎麼搭理。對曾任某軍參謀長，琴棋書畫無所不能的李芷谷，非但不表歡迎，且咆哮以對；大千歸之沒有緣分。

有些唯恐猛虎一旦野性發作難免傷人的朋友：尤以詩人王秋齋為甚，力勸以佛法化解兇戾，最好能改變牠吃肉的習慣，飼以素食。善子真的把虎帶往蘇州報恩寺，求印光法師度化。坐在樓下聆經時，老虎一動不動地靜聽佛法，只是改變不了嗜新鮮牛肉的習性，連煮熟的肉類，也難以下嚥。張家老虎通靈受戒的傳言，也因此不脛而走。

大千談起善子畫虎的過程：「二家兄畫虎，可以由任何一個部位開始；虎頭或虎尾、虎肩、虎爪、虎斑、虎眼，絲毫畢現，這種當場揮毫的表演畫展，所至之處均極轟動，外人無不驚佩，報章佳評讚語，不僅說：『山君的氣魄，在張善子筆底橫生。』又說：『其畫意有古風，其舉動實新中華之青年也！』」

令大千難過嘆息的，是這隻虎兒，竟未逃過中日戰爭的劫難：抗戰初起，大千困在北京，善子前往廬山，家眷避難郎溪農林場。網師園的寓所和虎兒，就託善

子的高徒吳子京照管。十一月，日機轟炸期間，唯恐虎兒受轟炸驚嚇逸出園外傷人，吳子京不得不把

自由活動慣了的虎兒，關進一千多斤，平時備而不用的鐵籠裡，再投入幾十斤牛肉，便出城到木瀆避

難。待數日後，轟炸停止返回，不但大千兄弟珍藏的古書字畫和他們的精心傑作盡成灰燼，虎兒也活

活地餓死，只得埋於園中，其後曾修墓立碑。

民國六十九年，因虎兒墓碑早已失落，上海門人摩耶雲函託《大成月刊》主編沈葦窗，轉請定居

台北外雙溪的大千，重書虎碑，立於網師園中。行書：「先仲兄所豢虎兒之墓。大千張爰題。」

二十二年春天，大約大千前往衡陽掃墓之前，南京中央大學校長羅家倫、藝術系主任徐悲鴻袂

到訪。為了怕大千搬出「君子動口，像我這種小人只合動手」的理論，兩人堅持要大千先答應幫他們

個忙，再說出此行的目的。

大千猜不出這兩位素不見外的好友來意；如果是金錢周轉，即使手頭不豐，也可以撿此古書古畫

拿去變賣。二人聽了笑說，並非借錢，只堅持邀他前往中大藝術系擔任教授。

大千既然答應幫忙在先，只能以進為退，提出一連串的條件，想使羅、徐二人知難而退：

只能坐著講課，站在黑板前怕說不出話。

學生提問答不出來時，莫要見怪；古有明訓，知之為知之，不知為不知也。

要求一個單獨房間，大書桌、躺椅俱全，以便倦了就睡。

上課不拘形式，學生到他畫室，他則一如平日授徒，邊畫邊談。

羅家倫和徐悲鴻表示一定遵辦時，大千也就無法推辭。

不過，以後他仍對人表示，任教中大，他是中了「圈套」。（註十四）

註：

一、《張大千先生詩文集》卷三，頁五七。

二、《張大千全傳》頁八九。

三、詩和詞，均見於《張大千藝術圈》頁六四〈張大千與謝玉岑〉。

四、《張大千先生詩文集》卷六頁九。

五、《張大千全傳》頁九〇。

六、《張大千全傳》頁九一。

七、《大成》期一七三頁二〈父親和八叔〉，張心素撰。

八、《大成》期一一四頁十二〈張大千是非常人〉，黃君璧撰。

九、《張大千先生詩文集》卷七頁十二。

十、剪報，佚報名。

十一、《張大千傳奇》頁二〇三〈楊宛君生死戀〉，汪佩蘭撰，王成聖、樂恕人編著，聖文書局。

十二、《張善子百年紀念畫展》卷首。

十三、謝著《張大千傳》頁七六〈二哥與虎〉、林慰君《環碧庵瑣談》頁二三三〈虎兒〉。

十四、謝著《張大千傳》頁一二二〈教授頭銜〉。

# 18 徐娘風波

民國二十二年暮春，張大千衡陽掃墓之後，遊屐到了長沙。

他鄉遇故知；在川北至樂縣和善子同掌鹽務的曾魯南在此。善子兄弟合繪「美人名馬圖」贈魯南，如今異地相逢，備感欣慰，魯南求畫「汾溪偕隱圖」。

表現溪畔草堂隱居之樂的畫題，為溥儀和宮中幾位太后代筆聞名的錫山女畫家楊令茀，曾經為魯南畫過，大千落筆時格外著意，免致效顰之譏。畫後題詩二首，字裡行間尤為謙虛：

小小園林巾帶寬，蓬萊清淺話團欒；楊娃妙筆吾能識，荒墨庚庚替寫難。

——題汾溪偕隱圖（二首之二）（註一）

從長沙回到蘇州，已經是農曆三月中下旬，大千、善子和來自郎溪的文修，一同往宜昌會合麗誠，準備探視睽違日久的故鄉。兄弟四人先到宜昌城西北二十里之遙的夷陵三游洞一遊，再溯江而上，返回四川。

洞在長江西陵峽口北岸的下字溪畔，在溪水嗚咽，溪雲飄浮中，攀上屈曲的磴道。暮春天氣，溫暖適宜，一行人不以為苦。洞外憑欄遠眺，山巒起伏，風光秀麗，巖上飛花，有如瑞雪，為春景增加了清新艷麗。洞口不少歷代騷人墨客題詩鐫文，耐人尋味；對大千和善子而言，無疑是書法寶庫。洞窟之中，大如數間居室，旁通小洞，億萬年歲月衍變，形成了奇形怪狀的鐘乳石，令人不免卻步。宋朝詩人陸遊形容洞中景象：「洞大如三間屋，右一穴通人過，然陰森險峻尤可畏。」

石洞形成年代難考，石洞得名則始於唐憲宗元和年間。元和十四年，白居易、白行簡兄弟，偕元微之三人來遊此洞，白居易撰〈三游洞序〉，記述此洞之幽深及同遊之樂，「三游洞」因此得名。宋代名人蘇東坡、黃山谷和張文潛，也是三人結伴同遊，人稱「後三游」。如今張氏四位兄弟，各個鬚髯滿面，杖履同遊，後人稱作「四鬚游洞」亦未可知。

令四張惆悵的是，此際四川兵亂，內戰方酣，使溯江經重慶前往內江、成都航路受阻，兄弟四人只得乘興而去，廢然而返。大千所賦〈三游洞紀遊〉詩，直到晚年浪跡巴西，依然時加咀嚼，興至揮毫，憶寫遊洞情境，也寫出那段歸鄉不得的惆悵。

壑幽時養雲，山過古春月；
側足思憑欄，巖花飛艷雪。

磴道撐百盤，溪聲礙九折；
尋訪問蘇黃，捫碑識元白。

詩後自記：「予於癸酉三月，與仲兄虎痴、三兄麗誠、四兄文修過此，思溯江還蜀，以兵亂而止，茲憶寫之，並書舊作於其上。庚子（民國四十九年）十月大千居士爰三巴摩詰山中。」——夷陵

三游洞（註二）

二十二年入夏之後，大千除到中央大學授課，便避暑於網師園和魏塘，埋首作畫。在此前後，由徐悲鴻策劃籌辦的「中國近代繪畫展覽」在法國展出。其中十五幅作品，為法國政府所購藏；大千的「金荷」（〈心素記為墨荷〉）也在其中；作品首次在歐洲展出，並被購藏，對大千也是一項鼓舞。這次轟動歐洲藝壇的展覽，接著將運往義大利、比利時、蘇俄等國展出，大千「江南景色」，後為莫斯科博物館購藏。大千作於網師園的「江行夜泊」和「黃山慈光寺」，都有謝玉岑的題跋，「仿白陽四季花卉」則是應玉岑之請而作。

古老的城河、路邊參天巨樹和古塚荒碑，一種說不出的蒼涼感，罩上旅人的心頭。

崎嶇難行的岩坡上，縴夫隨著樓船上的「畫鼓」聲，吆喝著，吃力地往前移動。卸空了的糧船，往來穿梭，傳出一陣陣歌聲。與這些繁忙景象相較，泊在葦岸邊的漁舟燈火和裊裊炊煙，顯得格外閒適。為這幅倣石濤畫境所感動的玉岑題：

誰賦當庭行路難，依然萬水更千山；牙檣錦纜重重過，卻有漁人一舸閒。

　　　　　　　　　　　癸酉黃梅節雨

窗，玉岑居士賦詩。（註三）

黃山慈光寺，在溫泉西北三里之遙，牌坊高聳，殿閣森嚴，明朝慈聖太后頒內帑所建，大千所崇敬的漸江和石濤和尚，都在寺中住過。玉岑的題跋，顯示他對大千繪畫才華的高度肯定，也顯示出這位貧病交加、獨負家庭重擔的詩人，對徜徉名山勝水的羨慕之情：

慈光寺前霜色浮，青林江樹一川秋；大風畫筆名山集，都付浮生臥榻游。

秋季，前往衡陽祭掃之前，因郎溪地方不寧，遂接曾友貞到網師園中奉養。由於不慣蘇州生活，

一個月後，大千又爲情好日篤的上海市長張群，作十二幅花卉冊頁；仿文長、白陽、張大風、石濤……風格不一，頗有融會諸家的氣勢。網師園中首次大啖古井鎮涼西瓜的炎炎夏日，大千的收穫不爲不豐。

手卷題爲「仿白陽四季花卉」，實際是間接臨自陳遵的畫卷。

一次，大千偶得陳遵四季花卉長卷；從綻放於春天的桃花、牡丹，盛夏的芙蕖，到經霜的菊花，歲寒常青的茶花、水仙和寒梅，不下十五六種。墨色靈妙，設色淡雅，玉岑大爲讚賞，認爲已得陳白陽的堂奧。大千毫不猶豫，揮毫臨寫一過，以應好友之請。後題：「偶得陳汝循長卷，玉岑道兄嘆賞不已，以爲有白陽家法，屬臨一過，殊負玉兄之望也，惶悚何似。癸酉四月弟爰。」

玉岑喪偶後，心靈寄託除詩詞創作外，便是玩賞大千的繪畫，大千也不負所望，常以得心應手之作，慰藉知友。

大千花卉，如明代寓居蘇州嘉興畫家陳遵（汝循）一樣，深受陳白陽影響，筆力蒼勁而有生氣。

若夫畫筆之高秀絕塵，入清湖之室，則此盡世知之，無俟喋喋耳。（註四）

畫，山翠撲人，益深蠟屐之慕，爲題小詩。

黃山山水甲於南國，吾師名山錢先生兩游，歸有詩文紀之。自恨羸弱，攀登無力，讀大千此

據心素回憶，其年邁祖母，僅作數月停留，就重返安徽郎溪。

大抵曾友貞住進網師園不久，大千的遊屐又北上京師。這次所住不是長安客棧，而是租下頤和園中富麗堂皇的聽鸝館。

長大千十一歲的于照（非闇），滿族人，山東省蓬萊縣的貢生。革鼎後便長住北京，以教書為業。任《北京晨報》副刊〈藝圃〉的專欄編輯，也以「閑人」筆名，發表藝文隨筆、掌故及軼聞之類的文章。以多才多藝聞名的非闇，書畫、治印、養鴿以至釣魚、蒔花幾乎無所不好。工筆花鳥，設色鮮麗，可上溯宋唐花鳥畫風。

大千和非闇相識於民國十四年；大千第二次遊北京，在陳半丁珍藏「石濤畫冊」的欣賞會上。當年輕氣盛的大千，如數家珍地談冊中的題識、印章時，非闇好奇地聽完才問：

「你怎麼記得如此清楚？」

大千的答案，出乎他意外地坦率：「這是我畫的，咋個不曉得？」

在眾人驚愕，陳半丁怫然色變之際，大千和非闇卻結成好友。

大千這次到北京，則是應邀參加北平畫學會在中山公園的聯展。大千展出的三件作品中，山水、花卉和人物各有一件，很受北方畫家的重視。

展覽場中，另有一幅大千訪非闇時合作的「仕女撲蝶圖」，兩隻翩翩起舞的蝴蝶，是非闇的手筆，大千揮灑的是以簡筆寫成的仕女，目注蝴蝶，舉扇欲撲的瞬間。他戲題打油詩一首：

非闇畫蝴蝶，不減馬香江；大千補仕女，自比郭清狂；若令徐娘見，吹牛兩大王。

馬香江，名守貞，明朝金陵多才多藝的名伎，工書善畫，最令人激賞的是筆下的蘭花，故取字「湘蘭」。大千自比的郭清狂，名訥，和蘇州隱士書畫家沈周、杜堇交遊。郭訥遍遊名山，寫生山水，不拘禮儀，輕視貴冑，號爲「清狂」。展覽場中觀眾費解的是「徐娘」。

成語「徐娘半老，風韻猶存」，指的是南朝梁元帝多情的艷妃徐昭佩。

巧的是，北京有位專工仕女畫家徐燕孫在撲蝶圖前觀賞時，中國畫學會會長周養庵，叫聲燕孫的綽號「孫兒」，調侃說：

「孫兒，您看這幅畫，是他們存心跟您開玩笑；徐娘者，就是指您徐燕孫也。」

燕孫一聽，勃然色變，稱他「徐娘」，豈非莫大侮辱！于是聘請北京名律師梁柱，具狀控告大千誹謗。

突然接到法院傳票的大千，一臉茫然，不解撲蝶圖如何會撲出那麼大毛病。繼而對徐燕孫的小題大作，感到憤然；于是延聘名氣更大，曾任北洋政府司法總長的江庸律師，準備應戰。偏偏梁柱是江庸當朝陽大學法學院院長時的學生，如此一來，豈不要變成師生公堂對陣的鬧劇。

江庸找來梁柱，私下訓斥他不該助徐燕孫小題大作，梁柱唯唯而退，設法爲兩造調解，撤回訴狀。官司雖然化解於無形，藝術論戰卻如火如荼的展開；徐燕孫在《小實報》上撰文向大千挑戰，大千的代言人于非闇則在《北京晨報》〈藝圃〉專欄應戰。副刊、畫刊，時有排斥或支持大千藝術主張和風格的言論出現，圖文並茂，使大千名號，漸與恭親王孫溥心畬並駕齊驅，「南張北溥」之譽，不脛而走。（註五）

在北京，徐、于論戰正酣，以山水爲家的大千，卻又到了廣東，與黃君璧偕遊羅浮。作「三疊瀑

聽泉圖」，上題：

世罣飛不到，大造意偏精，奇石當人立，幽禽泼耳鳴。

泠泠三疊響，惻惻五銖輕，應笑秋風客，金丹尚未成。

四十七年後，大千憶寫此景，重題〈聽泉詩〉後，加識：「四十（餘）年前與南海黃君翁同游浮山三疊泉之作。八十二叟爰。」——聽泉圖〔註八〕

大千此次廣東之游，除遍賞廣州幾位藏家難得一見的古蹟，及應邀題跋外，並爲黃君璧作衡山勝景四幅。

「南岳圖」；山形奇特的祝融峰，高聳雲端，隱約可見祝融殿影和石磴。其下峰巒重疊，寺觀、村舍和水墨淋漓的煙樹，把觀者的視線，一步一步引向畫幅中間的仙境。大千自題：

竹杖穿雲蠟屐輕，玉風扶我趁新晴；上方鐘磬松杉合，絕頂晨昏日月明。

中歲漸知輕道路，十年何處問昇平；高僧識得真形未？破碎山河畫不成。

後識：「君璧老長兄屬畫，爲圖南岳舊遊四紙請正。癸酉十月粵東行次，大千居士。」——應是四幅中的最後一幅。

「觀瀑圖」，或稱「觀瀑第一圖」，大千題癸酉十月寫於「香江借居」。圖寫寺側石坡上，兩高士攜一丫鬟小僮，靜觀對面山崖上三疊飛瀑。其他，除一幅題爲「仿清湘山水」外，就是另一幅「觀瀑圖」；大概是南岳四幅中的「觀瀑第二圖」了。

大千所畫山水，多半是遊屐所到的眞山眞水，憑粉本、攝影，或憶寫成圖。古畫或遊記，也是他靈感的泉源；但，這幅觀瀑圖的創作過程，頗爲有趣。

善子豢虎、畫虎，號爲「虎痴」。黃君璧則最喜歡觀瀑、畫瀑，倘稱爲「瀑痴」；似乎並不爲過。

一日他問屢登南岳的大千，南岳中以何處瀑布爲勝？大千答爲後山的「黑沙潭」；可惜他並未前往。

黑沙潭距衡山名刹方廣寺四里左右，離王夫之隱居的續夢庵很近。由方廣寺周圍溪流匯聚成黃、白、黑沙潭中，以黑沙潭最負盛名，瀑布高達一丈四尺，聲勢驚人。

座中黃君璧和另一位畫家黃般若，可能都曾去過，經他們一番描述，黑沙潭奇景彷彿浮現眼前。

君璧力請行遍大江南北的大千藉想像揮灑成圖，以爲臥遊。

他說：「可塗脂則脂，可用赭則赭。」

在你一言我一語的催促下，大千拈毫沉思片刻，依言落墨。

一抹淡青色遠山襯托下，左上方的山峰頂平如柱。峰前縠雲有如白雪一般，使中景起伏的山巒、淺絳色的斷崖，顯得醒目而神祕，斷崖缺口處，飛瀑直瀉而下。隔著澗樹溪雲，一位高士負手而立，悠然自得地欣賞眼前的奇景。

大千以淡墨寫遠樹，以濃淡相間墨色寫近樹，就這樣一縠雲一澗樹地，布置成靈明而清新的畫面。

觀瀑的主角，雖在近處，筆墨簡淡得似有若無，益發彰顯出大自然的雄奇。

大千題款於畫的右上方，不但風趣，且與左首柱狀的山峰（天柱峰？）有平衡之妙：

「南岳後山黑沙潭，云瀑最勝，而余未能往也。君璧好觀瀑，強余妄擬之。君璧以爲可塗脂則脂，可用赭則赭，非我法也。大千並記。

畫成拍案叫絕者東莞黃般若也。」

大千應請跋何冠五珍藏的石濤「翠蛟峰觀泉」，洋洋二百三十餘言，表現出他對石濤理解之深以及他對石濤的無上尊崇。他開宗明義地指出：

「今人但知石濤恣肆，而不知其謹嚴；但知清湘簡遠，而不知其繁密。學不通經，謂之俗學；書不通篆，謂之俗書；畫不樠古，謂之俗畫。」

大千以「俗學」、「俗書」、「俗畫」，來襯托石濤早年無論山水、人物，都下過極深的樠古工夫。他的結論是：

「不有今日之繁密謹嚴，安有後日之簡遠恣肆者哉！此又讀清湘畫者之不可不知者也。」（註七）

跋馬武仲藏石谿「天都溪流圖」，更長達二百四十餘字。

石谿作品，海內少有，這幅「天都溪流圖」，原為蘇州孫姓友人所藏，大千千方百計求讓不得。

此圖構思異常奇特，兩山中劈，一泓清流，奔馳而出，有一瀉千里之勢，大千嘆稱：

「此人所不能寫者也；非不能寫，特無膽識也。」

跋中，大千歷數在中日兩地所見的石谿作品，也提及黃君璧的珍藏：

不意魂思夢想的「天都溪流圖」，竟重見於數千里外的廣州，不能不說是緣分。

「黃君璧道兄一幅，則生紙渴筆，于拙率中時露幽邃，所謂老樹著花，無醜枝也。」（註八）

在廣州停留的時間頗長，往時端午，大千、善子對著鏡子畫滿面虬髯的「鍾馗圖」，用以辟邪駭鬼，這次卻破例在仲冬十一月揮灑一幅；不知是否想依古俗，除夕之夜再行張掛？自題四絕一首：

「駭人則靈，驅鬼何效？破扇招搖，仰天大笑。大千居士戲題，博君華吾兄哂正。時癸酉十一月重來廣州。」（註九）

大千於南北奔波的民國二十二年，為張群所作除五月的十二幅花卉冊，又於陽曆年底作十二幅仿石濤山水冊頁。兩位石濤迷，一位勤於研究、習仿，一位激賞、索求，奠定了終生不渝的深厚友誼。

此外，依張心智、范仲叔合編〈張大千年譜〉所載，這年又分別在上海、南京舉行畫展；其活動力之旺盛，當非一般人可以比擬。

註：

一、《張大千先生詩文集》卷三頁五九。

二、《張大千先生詩文集》卷二頁二一。

三、《張大千先生詩文集》卷三頁四。

四、《張大千全傳》頁九八。

五、「仕女撲蝶圖」糾紛見《張大千藝術圈》頁一五七〈張大千與于非闇〉、《張大千全傳》頁一○二一。

六、《張大千詩詞集》頁一一六。

七、《張大千詩文集》卷七頁十三。

八、《張大千先生詩文集》卷七頁十四。

九、《張大千先生詩文集》卷七頁十五。

# 19

# 蒼龍嶺

飛瀑亂分若電，奇峰疊漢如雲；溪魚歷歷可數，

山花急見急聞；但能枕石其下，自然香滿衣裙。（註一）

春天的網師園，繁花盛放，歸燕飛翔。大千心情愉悅，題在山水畫上的詩，也格外清新飄逸。

農曆三月，他帶著三十自畫像，和這種輕鬆喜悅的心情，到了故都北京。那裡無論藝術界、演藝界，舊友新交，使他比在上海、蘇州更有一種賓至如歸的舒適感，也似乎更有發展。他的繪畫和比北京畫壇前衛的藝術思想，都逐漸得到重視和廣泛的共鳴。

女藝人李懷玉步入他生活的天地，無疑地更使他在北京的生活多彩多姿，恍如天上人間。

他尤其欣賞懷玉那雙拈花妙手，連為他研墨、鋪紙的神情姿態，都使他陶醉。他以她為模特兒的畫像，是這一春一夏間，重要的收穫。

前引〈章八〉「為懷玉寫像」，不僅描繪懷玉不施脂粉時，彷彿「一樹梅花雪裡枝」的超塵脫俗，

後記中，更可見出他們之間的情感，也像北京中山公園的石榴花般綻放：

「甲戌夏日，避暑萬壽山聽鸝館，懷玉來侍筆硯，朝夕談笑，試寫其試脂時情態，不似之似，倘所謂傳神阿堵耶？擲筆一笑，大千先生。」（前已引錄）

在此之前，爲軍事委員會北平軍分會委員長何應欽所畫「背插金釵圖」、「妙女拈花」，可能也是懷玉的情影。

于非闇在〈藝圃〉專欄中寫：那是一個雨天，外面敲門聲急，開門一看是大千從十多里外派來的急差，專程向非闇討取石青和石綠，遺憾的是石綠早已研漂精細，但石青尚未研漂好，差來的人顧不了許多，忙取二色，冒雨而去。

畫成之後，非闇形容：

「此爲大千最得意之作，大千作美女，意態生動，栩栩如活。」

接著，他探討大千筆下仕女，何以如此生動；結論是大千在女性方面曾下了一番功夫！他寫：

「……她那一雙纖手，眞是使人陶醉呀，張八爺畫女人手，以輕倩之筆出之，大概得力於此。『罡風吹散野鴛鴦』這是何等不幸的事呀？但是手已畫得妙到毫端，登峰造極，揮之使之，或不在此？」

從大千這時期所作〈子夜歌〉歌詞揣摩，懷玉對這段突來的情緣，好像始終沒有安全感：

歡如菖蒲花，但開難得見；儂欲化春水，要看郎心變。

印證非闇文中所說的「罡風吹散野鴛鴦」，可見情緣的結束不是大千心變，而是外力所致，據說

「罡風」，是來自大千家庭的反對。

這次大千在北京，有兩個住處，先住城內的石駙馬胡同，夏天又賃居西郊頤和園的聽鸝館。聽鸝館在清朝原為演戲的場所，大千與懷玉這場春夢般的情緣，湊巧就發生在聽鸝館中。

夏天，頤和園昆明湖中荷花盛放，大千喜歡在湖邊散步，在荷香中細察花蕾、莖、葉以及花蕊、蓮蓬的形態和變化。他為何應欽將軍所作四幅荷花，就在這個夏天。畫由于非闇補點蜻蜓，他也親眼目睹大千作畫的過程：「大千畫此四幅時，我正在聽鸝館。大千畫畢，盡牛肉一巨盤，飲涼水一大盂，可惜拈脂侍兒未在旁，只累得大千夫人磨墨呼臂痛也。」

文中「拈脂侍兒」，指的是否懷玉，不得確知，磨墨磨得臂痛的夫人，當為農曆二月二十四日在網師園生下四子心益（心玉、蓬初）的二夫人黃凝素。

在此前後，大千生了一場小病，他在「天女散花」圖中，題仿龔自珍（定庵）體絕句一首：

偶聽流鶯偶結鄰，偶從禪榻許相親，偶然一示維摩疾，散盡天花不著身。

楊宛君進入他生活的天地，使他不僅有了新寵，也有了名山勝水的遊伴。

大千詩文書畫和接受訪談，對李秋君、池春紅乃至懷玉著墨較多，家中妻妾，則較少提及；對楊宛君也不例外。

因此，他到底與黃凝素生有二子後才奉母命與曾正蓉結褵，或元配曾氏婚後年餘無所生育，才娶

側室，便有了不同的說法。他和楊宛君由相識而娶為三夫人，是在民國二十三年，或二十四年？也說法不一。

大約農曆七月下旬，大千返回上海一行，不久又北上京華。他這次北上，是接受善子倡議，為蘇州正社舉辦書畫展。

頤和園中避暑的大千，書畫之外，便與友人追逐美食、觀賞余叔岩和程硯秋的京戲，到青雲閣聽楊宛君的京韻大鼓。

藝名花繡舫的宛君，父親是彈月琴的藝人，她出道很早，年方十七歲的她，優美的曲藝之外，人也顯得清純美艷。大千最欣賞她的「黛玉葬花」，一雙妙手，可以媲美懷玉，整個人看起來彷彿唐伯虎筆下的仕女。

農曆七月底的天氣，逐漸涼爽下來，中山公園的水榭展覽場，擠得水洩不通。其中大千作品就佔了四十多件，正社書畫展的光環，幾乎集中在他一個人的身上，難怪《北平晨報》文藝專欄的文中指出：「大千且多精品，各家不免為其所掩，使讀畫者咸有專看大千之感。」

當觀眾專心欣賞大千書畫時，大千與于非闇坐在走廊上喝茶聊天。非闇一眼見到宛君和一位女友走過水榭前，便起身招呼，介紹給虯髯滿面的大千。大千除殷勤接待看畫展，并順勢邀心儀多時的宛君到附近茶座品茗。他說：

「楊姑娘的大鼓唱得感人肺腑，對我的繪畫很有啟示。」

臨別時，大千趁機邀請她到頤和園作客。幾天後更請非闇代送一幅貌似宛君的仕女圖致意，逐漸獲得了宛君的芳心。心思周密的大千，為免宛君有後顧之憂，據說不知以何種方式，使堅拒池春紅和

懷玉的二夫人凝素，在于非闇陪同下，到楊家登門提親。她說：

「好妹妹，你這一來，就算幫了我的忙了。我孩子多，脫不開身，大千到哪兒去，也不能陪著，你若來，我可以專心專意看孩子，大千去哪兒也有個伴兒。」

國曆十一月大千有事往上海一行，婚禮則訂在十二月下旬在北平東方飯店舉行。

大千有首〈無題〉絕句，據說作於婚後第二日：

飛瓊阿姐妹雙成，阿母瑤窗樂最真；莫信麻姑話陵谷，妝臺不共海揚塵。（註二）

婚後，相偕赴日本蜜月旅行，二十四年初始返蘇州。

一力促成大千和宛君聯姻的于非闇，欣喜大千有個遊山玩水的旅伴之外，更認為大千有位唐伯虎畫中美人般的模特兒，行將使逐漸僵化定型了的中國仕女畫改觀；這種看法，近於大千另一位友人葉恭綽。非闇認為，在大千筆下，少女是少女，少婦是少婦，各有不同的風韻，絕非千篇一律。主要由於他對女性觀察精密，能用妙筆生花的筆法，曲曲傳出女兒的心聲，使他藝術表現，趨於微妙。他在〈八爺與美人〉文中寫：

「⋯⋯唐伯虎畫美人，是近代比較有研究的，八爺對于六如，自然俯拾皆是，今既得到唐六如的活美人來侍硯，那八爺不離平何待？」

大千所說的畫美女「六不得」，非闇也頗以為然。

畫仕女，正面比較容易掌握，背側兩面最為難畫，背面須要在腰、背之間表現出婀娜多姿的體態。側面由額頭到下頷這一段輪廓，就更難描繪；「六不得」，就是拿捏得當，突顯女性神態的要

訣：「凸不得、凹不得、塌不得、縮不得、豐不得、削不得。」

由於這些心得，無非大千從古畫和對女性的觀察體驗得來，所以他筆下的仕女，除婀娜體態外，更能流露出內在的精神和氣質；也就是個性和時代性。

關心大千繪畫趨向的非闇，也很注意溥心畬書畫的發展和溥張二人的交往。春天，大千邂逅懷玉前後，即往北海公園後面柳蔭街的萃錦園拜訪舊王孫溥心畬，求題他的三十自畫像。此後時相往來，大千來到萃錦園「福」字廳心畬畫室時，二人往往未經多談，便各據畫案一邊揮灑起來。有時一人畫了畫中主體，將紙推給另一人補景，有時相互在作品上題詩作跋。他們落筆迅速，思想敏捷，彷彿是一場技藝和智慧的競賽。並一起試用心畬特製的「紫檀汁」。

單是夏天合作「松下高士」，就在兩幅以上。一幅心畬畫松，大千補石和獨立石上的高士，題詩：

種樹自何年？幽人不知老，不愛松色奇，只聽松聲好。（註三）

另幅「松下高士」無詩，僅題：「甲戌夏日寫，大千居士」「心畬補松」二款。

這年秋天，大千作「東坡先生像」，線條飄逸，水墨簡淡，頭戴東坡帽的蘇東坡，表情平靜，似在靜思，似在微吟。

像這樣長髯垂胸，頭戴高帽的人物，依畫鍾馗的往例，大千對鏡寫真即可。但他一貫的主張，畫人物要先了解相人術，以相法來判別人的賢愚與善惡，他說：

「能懂得一些相人術，多少有一些依據，就不會太離譜了。如果要畫屈原和文天祥，在他們相貌

上，應該表現氣節與正氣⋯⋯」（註四）

因此，東坡行吟圖像，既不同於鍾馗，也不同於大千自畫像。心畬在東坡像上題詩，則在三年後的春分：

明月三李白，波影百東坡；應嘆龜山藪，其如望魯何。丁丑二月春分節後三日，後學溥儒拜題。

對於溥張二人的藝術風格，于非闇在《北平晨報》中，提出論述：

「張八爺是寫狀野逸的，溥二爺是圖繪華貴的，論入手，二爺高於八爺，論風流，八爺不必不如二爺。南張北溥，在晚近畫壇上，似乎比南陳北崔、南湯北戴要高一點，不知二爺八爺以為如何？」

按董其昌繪畫南北二宗的分法，張大千應屬南北兼具而偏向南宗風格，溥心畬也是南北兼具，而偏重北宗。就地域分，大千生長南方，心畬生長京華，所以非闇稱他們是「南張北溥」。

不過，這次大千表現得倒頗謙虛，他說心畬詩書畫三絕舉世無雙，自愧不如，若與蘇州好友吳湖帆合稱「南吳北溥」，也許更為安當。

民國二十三年間，大千另外二幅畫，也頗受藝壇重視。

大千邂逅楊宛君的蘇州正社書畫展之前，善子特由蘇州北上，協助大千辦理展覽。初識善子的余叔岩屬虎，丹山人，久聞善子畫虎舉世無匹，堅請善子兄弟合作一畫，作為永生的珍藏。意思要一幅不同虎落平陽的，棲息於山水之間的生龍活虎。「丹山玉虎圖」，因而留存於世。

善子畫虎於先，大千補繪丹山碧坡，善子題詩上：

苛政尼山旨已微，驪虞盛德播弦詩；太平枉是期仁獸，可奈江陵紫葛衣。（註五）

大千談到「丹山玉虎圖」時，形容叔岩對它的寶愛：

「叔岩得此圖後，在家狂喜，連說過癮！用他自己的形容詞說：『這比唱全本四郎探母還過癮！』

此畫他輕易不肯懸掛，每年過年正月間，以及十月他的生日前後才肯拿出來，掛幾天又收起來，足見

珍貴……」（註六）

「仿石濤山水」，上無年款，僅錄石濤詩二首及下款。

民國五十三年題的第三則款識，不但透露此畫臨摹的年代，也可見出大千學習石濤前後不同的態

度，彌足珍貴…

「此余三十年前所作，當時嘔意效法石濤，惟恐不入，今則惟恐不出，書畫事與年俱異，蓋有不

然而然者矣。

甲辰四月展觀，點染數筆，因題。爰翁。」

學習某位古人當時，惟恐不入，及至見識日廣、經驗益深，想建立自己獨特風格時，對當年悉心

投入的古人風格，又惟恐不出，是歷代有個性的藝術家，常有的掙扎。「書畫事與年俱異，蓋有不然

而然者矣！」跟古人所追求「人書俱老」的境界，也不謀而合。

中秋節日，大千和宛君婚事，大約已成定局，善子與大千遊興忽發，覺得海內奇山，黃、華並稱，既已兩上黃山，豈能厚此薄彼，不登華岳？所幸火車可達潼關，於是連夜到前門車站搭車，及至午夜，已到河南鄭州。轉車馳向潼關，再轉車，於農曆八月十七日凌晨到達往華山必經之地的華陰。

這時華山諸峰已經在望，不過尚須坐十里之遙的人力車，才能到達華山谷口所在的玉泉院。

玉泉院流泉環抱，並有陳摶（希夷）冢和石雕臥像供人憑弔。再向前行，雖然可坐山兜，不過兄弟二人寧願步行觀景，僅僱腳伕背著行李隨行而已。

在爾後漫長的藝術生涯中供他反芻和不斷地描繪。

帶著相機和速寫簿的大千，像攀登黃山那樣，賦詩、攝影、打草稿，收穫極豐，也像黃山一樣，

千尺幢、百尺峽、蒼龍嶺、長空棧道……華山險處，比起黃山有過之而無不及。

其中尤以從北峰（雲臺峰）通往中峰（五雲峰）的蒼龍嶺最為奇險，是條孤峭的石脊，彷彿龍的脊椎骨。狹窄的石路，兩側都是萬丈深淵。當年韓愈（退之）走過蒼龍嶺，回頭一看，嚇得痛哭流涕，自認無法下山，命絕於此，於是投書崖下，形同立下遺囑。嶺上石碑，就鐫有「韓文公投書處」。據說華陰縣令得書，派人以繩索把韓愈縋下山崖始行得救。

大千水墨、淡色的「華山蒼龍嶺」中，寫松側石上，二人一坐一立，仰望重重石壁聳峙的小徑，真有一夫當關，萬夫莫開的雄險氣勢。立軸的上方，五雲峰的瀑布，直垂而下。五雲峰稍下的「龍口」，到相崪的淺絳色石壁之間，有條細小毫無可資攀扶的山脊，就是令人望而生畏的蒼龍嶺。大千在畫上題：

百丈蒼龍嶺，昂頭看入雲；明星懷玉女，大樹老將軍。此間宜痛哭，何處絕塵氛。中歲誇腰腳，猿猱得舊群。

乙亥二月寫華山北峰南望蒼龍嶺，因并題。蜀人張爰大風堂下。（註七）

乙亥，民國二十四年；是他首遊華山歸後五個月在網師園所作。

大千又在二十四年冬出版的《華山攝影集》蒼龍嶺特寫後註：

「蒼龍嶺千仞一脊，如蛻龍之骨，是即《水經注》所稱『摺嶺』，須騎而行者，今雖嶝道修廣，猶人人自危，匍匐方可進也。嶺盡為龍口，即退之投書處。」（同註七）

大千次子張心智夫婦合編的《張大千年譜》中，未提遊華山及納楊宛君為三夫人的事，只記：

「一九三四年甲戌，三十六歲，辭去中央大學教授職。在南京、濟南舉行畫展。赴朝鮮、日本。

回國後，九月，在北平以作品參加『正社書畫展』。」

大千南北奔波，登華山、納妾、忙碌的一年間，仍有南京、濟南畫展、旅日、遊韓等活動，難怪黃君璧後來紀念大千的文章標題為：〈張大千是非常人〉。

註：

一、《張大千詩詞集》頁一一八。

二、《張大千先生詩文集》卷三頁六〇。

三、《張大千全傳》頁一〇六。

四、《張大千先生詩文集》卷六頁一二六〈張大千談畫〉（人物部分）。

五、《大成》期一七四頁六張心素文（中）。

六、有關大千民國二十三自春至冬在北京的活動，諸如頤和園避暑，與懷玉、宛君的情緣、正社書畫展及與余叔岩的交往等，綜據下列各種資料：

1.《張大千全傳》民國二十三年部分。

2.《張大千藝術圈》頁一五七《張大千與于非闇》。

3.《傳記文學》卷四九期二頁三二一「張大千『姬人』楊宛君的故事」（選載），陶洛誦原著。

4.《張大千傳奇》頁二〇三《楊宛君生死戀》，汪佩蘭撰。

（按，3、4兩項文字，故事相近，究竟何人為原著者，待考。）

七、《中國近代名家畫集──張大千》圖七。

民國二十四年農曆二月，大千、宛君蜜月旅行到日本江戶，客舍中，大千拈宋人吳潛〈暗香〉詞意，作「山雀梅」，寄友人菊廬。

題識中提到日本詩人靈山仙史對他繪畫的讚賞，使他有深得我心之快。他寫：

「……東國詩人靈山仙史稱予畫『有新意，而非標本，守古法，而非摹本。唐人作畫每稱變相；若先生是眞解此意者。』予聞斯言，爲之愧汗，大千又記。」（註一）

綜觀二十世紀三十年代的日本畫壇，受法國寫實主義、自然主義、印象派乃至野獸派影響的痕跡，處處可見。當他偕宛君赴文化事業部長邀宴，部長岡部子爵問對此觀感時，大千說：

「五十年前之日畫，完全取法中國之唐宋畫，年來浸西畫影響，畫風不變，已與從前大不相侔，與中國畫相離亦遠。」（註二）

有人批評他的沒骨畫法，學自日本，他不免帶有幾分慍意……

「眞是少見多怪，我國北宋的徐崇嗣就有此法。」（同註二）

新婚夫婦返抵蘇州，已近暮春時節，雅好男裝出遊、自由慣了的宛君，置身於大千家族之間，適應上的困難，自在想像之中。

上一年，元配曾正蓉生一女，取名「心菊」，隨即夭折。喪女之痛，加上夫妻感情的淡漠，使她對蜜月歸來，習慣、舉止、衣著完全不同於內江人的宛君，難免心懷敵視。

至於曾友貞，心素文中指她二十二年接到網師園，數月後即返郎溪。李永翹《張大千全傳》中載，友貞於二十三年返回郎溪。但依大千二十九年所撰〈謝玉岑遺稿序〉，二十四年三月十八日謝玉岑病逝時，曾友貞仍在網師園中。

以友貞剛強的性情，加以為姪女正蓉懷抱不平，與宛君婆媳間的齟齬，並不意外。

但如某些文章所形容的，宛君因頂撞婆婆，被友貞打了幾下，委屈得爬上門前杏樹，邊吃杏子邊數落手持《聖經》追出來的友貞和一旁幫腔的正蓉，恐怕是誇張了些。該文又指，善子所蓄乳虎，是位汽車司機在路上撿到送給他的，似此，可信性就值得懷疑。

二十三年秋冬，大千多在頤和園昆明湖畔度過，貧病交加的謝玉岑，沒有大千陪伴談文論藝，倍感孤獨岑寂。國曆新年末久，他在《中央日報》副刊，以詩宣洩情緒：

半年不見張夫子，聞臥昆明呼寓公；
湖水湖風行處好，桃根桃葉逐歌逢。
嚇雛眞累圖南計，相馬還憐代北空；
只恨故人耽藥石，幾時韓孟合雲龍。

待張大千回到蘇州時，玉岑已病倒在常州家中。大千每天由蘇州乘火車到常州觀子巷探視。玉岑

——懷大千宣南（註三）

大千形容當時氣氛的詭異：

黃花水仙最有情，賓宴談笑記猶眞；別憐月暗風淒後，賞花猶有素心人。

玉岑逡巡未答，大千卻已將詩續成：

「兄舊有題予所畫此花一絕，但記其前二語矣，後半尚能續之否？」

農曆歲暮，大千自北京南旋車上，夢見和玉岑相遇在一座荒園中，坐在棠梨樹下，但覺陰氣襲人，風搖樹動，玉岑滿面憔悴。大千指著身邊的幾莖黃花水仙問：

在靈堂中，掛滿大千作品，山水、人物、花卉不下百幅之多，都是平日所贈。

精心繪製四幅大荷花，掛在靈前，安慰玉岑亡靈，也紀念先玉岑而去的錢素蘗。事實上，玉岑家人已

農曆三月十八日，玉岑以三十八歲盛年逝世。當日午夜時分，網師園中所飼雙鶴頻頻高唳，驚風搖竹，彷彿有物經過屋外，友貞心想必定是玉岑魂魄前來會見大千。不久噩耗傳至，大千痛哭失聲。

「因爲世伯（按，大千）從吳門來常州探望父親，當日往返，行色匆匆，一到我家便進入父親臥房，敘談作畫不稍歇，直到火車臨開才匆匆離去。先父視世伯的畫如性命，與世伯會面更是他病危時最大的安慰，一刻千金，我們從不敢進室相擾。」（註四）

玉岑的女兒謝鈿，回憶兩位好友的情誼，文中寫著：

喜食水果，但肺病末期，渾身發冷，蓋八層棉被依舊暖不了身子，心愛的水果，卻難以下嚥。大千一去便爲他畫畫；尤以水果冊子爲多。

時風亦淒厲，月色昏暗，瑟縮作寒噤而醒，口頭猶諷誦不輟也。

農曆新正，玉岑之弟稚柳前來網師園時，大千一面說夢，一面手繪黃花水仙，題詩作記以贈稚

柳。（註五）

二十四年初夏，大千前往浙江北部德清縣的莫干山旅遊，「松竹圖」、「莫干新夏」都是此行的作品。接著就在網師園中埋首作畫。入夏以後，西瓜上市，他又可以大啖井水涼鎮西瓜，與善子飲酒為樂。一天，帶著幾分酒意的大千，畫興勃發，學善子揮灑一幅六尺中堂的「虎嘯圖」。善子見了讚賞不置，拈筆為他補景及題詩。

後來，「虎嘯圖」被日本人高價購得，消息傳出，不少收藏家紛紛請大千畫虎，認為大千筆下之虎形神俱全，較乃兄有過之而無不及。甚至有人宣稱，願以十倍善子的畫價購大千之虎。想到惲壽平放棄山水，改習沒骨花卉；山水一道，讓好友王石谷獨步當代的故事，大千斷然拒絕求者……

大千願受貧和苦，黃金千兩不畫虎。他書聯明志。

從此，他決心不再畫虎，「虎嘯圖」，既然作於微醺之際，因此他也宣稱一併戒酒；至於能否戒成，只好拭目以待了。

為了經濟收入、以技炫人考驗藏家眼力，他製造假畫的絕藝，始終沒有放棄。在上海，因石濤假

畫，被某地皮大王逼得遷家、習武自保，以及遠走北方重關生路。在北京硬著頭皮赴張少帥鴻門宴的驚險一幕，也永難忘懷。

應該是民國二十年的事，暮春時節，大千偕黃凝素旅遊大連，因得心瑞重病消息，大千讓凝素先行返回上海，延醫診治。鴻門之宴可能在此前後，那時他住的仍是和余叔岩初識的長安客棧。

民國十七年的冬，張學良宣布東北易幟，促成全國統一之後，十九年初冬調至北京，任海陸空軍副司令之職。

雅好書畫和交遊的少帥，好像發現了藝術的新天地一般，在琉璃廠買到了石濤八大等多幅古畫，與北京藝壇名流共賞。有人提及張大千石濤八大贗鼎流入市面不少，不可不防，少帥覺得有理；宴請專家鑑定結果，一些大千贗作，果然混跡其間。帶著些許失望的張學良，反而引起一見大千廬山真面目的好奇心。拿起電話，接到長安客棧。客棧掌櫃立刻找大千前來接聽，知道素昧平生的張少帥要請他赴宴，大千一面應允，一面在心中盤算，此行恐怕禍福難測。在場的骨董商人悄悄地警告大千……

「張學良目前在北平可是一位最有權勢的大人物了，你是不是什麼地方開罪了他？今天他請你吃飯怕是『鴻門宴』，你該小心才是。」

大千正感迷惑，英姿雄發的張少帥和三位年輕的軍官已經步入客棧，並對長髯垂胸的大千自我介紹：「我叫張學良，久仰先生大名，今日幸會，我今天請先生到頤和園敘談敘談。」

民國二十幾年張大千在北京和少帥張學良結為終身好友

汽車風馳電掣，大家話語不多，大千心中不免忐忑。車抵頤和園飯莊，不知何故，那天並未營業，張學良改稱：

「不敬得很，那就請先生同回敝館，隨意便餐如何？」

於是車子往回開行，來到張學良官邸「順承府」。一進客廳，只見高朋滿座，有些是藝壇熟人；大千心想，看陣仗似乎是早經安排好的；頤和園一行，只是虛晃一招。

不久，有女眷步入，有人小聲說：于鳳至夫人，趙四小姐。大千聽了，心下安穩不少，因為「鴻門宴」中，並無虞姬在座。張學良禮讓大千上座，並高聲介紹：

「這位朋友就是大名鼎鼎的仿石濤專家；大千先生，我的收藏品中就有不少你的傑作！我上了你多少當啊。」

大千承認也不是，不承認也不是，在張學良豪邁的朗笑和眾賓客附和的笑語聲中，大千化除了尷尬，張學良舉起酒杯：

「不打不相識，今後我們就是朋友了！來，為我們的相識，為諸位的相識乾杯！」

「不打不相識」此後大千到北京時，不便再向張學良推銷他的假石濤，但，兩人卻有在琉璃廠爭購真古畫的紀錄。

新羅山人華嵒的「紅梅圖」，老闆以不見外的口吻向大千說：

「八爺，這是新羅山人的真蹟，您要買就湊個整數；三百大洋。」

雙方約好，次日送到住處，一手交錢，一手交貨。

時間到了，琉璃廠老闆卻久候不來，最後遣個夥計哈腰致歉，表示畫被張學良副司令以五百大洋

買去。大千聽了，莫可奈何，深悔前一日未帶現洋，倘若當時銀貨兩訖，何至如此？離台之

際，張學良遣人到台北松山機場交付大千畫筒一隻，聲言返美後再行拆看。但性急的大千，到日本過

境轉機時就迫不及待的拆了封，裡面赫然是睽違近四十年之久的「紅梅圖」，大千淚眼模糊地讀著張

學良附簡：

「三十年前，弟在北平畫商處偶見新羅山人此圖，極喜愛，遂強行購去，非有意奪兄之好，而是

愛不釋手，不能自禁耳！現三十年過去，此畫伴我度過許多歲月，每見此畫，弟便不能不念及兄，不

能不自責。兄或早已忘卻此事，然弟卻不能忘記，每每轉側不安。這次蒙兄來臺問候，甚是感愧。現

趁此機會，將此畫呈上，以意明珠歸舊主，寶刀須佩壯士矣！請笑納，並望恕罪。」（註六）

民國二十四年年中，大千再度技癢製造假畫，所造並非石濤、八大、漸江之類近代大師贗鼎，而

上溯到宋代梁楷。

任職宋朝畫院待詔的梁楷，嗜酒自樂，號「梁風子」，風格飄逸，傳世作品不多，「潑墨仙人」、

「太白行吟圖」，為其代表作。

大千作假畫不盡臨摹古畫，而是揣摩古人風格和畫意，自創新作，落款、鈐偽章，然後請裝裱精

工「作舊」，再由骨董商設法不露痕跡地脫手，成為藏家篋中的珍寶。

梁風子「睡猿圖」，就這樣在網師園中作成。

仲秋，兄弟二人聯袂前往北京舉辦「張氏昆仲扇展」，途經天津，大千把那幅「曠世奇寶」梁風

子「睡猿圖」交付骨董商人，囑咐帶往上海銷售，稱是北京王府舊物，定會有人爭購。只是大千作夢

也未想到搶購到手的，竟是好友吳湖帆。

湖帆，出身蘇州世家。甲午戰爭請纓出關，在牛莊大敗而歸的吳大澂爲其叔祖。大澂也是著名的金石書畫鑑賞家和收藏家。

在北京，有人把「南張北溥」並美時，大千謙虛地表示，應稱「南吳北溥」，可見他對湖帆家學和藝術才能的敬重。

吳湖帆見到「睡猿圖」，不僅認定是梁楷眞蹟，以一萬大洋買下，還對葉恭綽表示，是他叔祖吳大澂散失掉的寶藏。恭綽細看，確是一幅好畫，見畫上已有「梁風子睡猿圖神品」的題與印，愈加信而不疑，爲題：「天下第一梁風子畫 恭綽爲湖帆題」，裝裱於詩塘之上。

其後大千由北方南旋，恭綽述說湖帆奇遇時，湖帆似乎已看出破綻，疑心出於大千手筆；以十萬日幣轉手給日本的骨董商人。（註七）

扇展之後，大千滯留北京，善子則回到網師園畫他計畫中的另一套「十二金釵圖」，修改未完成的作品。

到了深秋九月，大千遊興又起，偕宛君經洛陽遊龍門石窟後，繼續攀登華山。重九那天與友人嚴谷聲等，就在太華落雁峰爲菊酒之會。這時，內戰方殷，各派軍閥相互攻伐，到處烽煙，大千無限感慨地賦〈滿江紅（乙亥九月與友人登華山落雁峰〉〉一闋：

……悲歡事，中年劇。興亡感，吾儕切。把茱萸插遍，細傾胸臆。薊北兵戈添鬼哭，江南兒女教人憶。漸荇然，暮靄上吟裾，龍潭黑。 （註八）

巧的是，這天在網師園重題去年秋天兄弟二人於頤和園合作「十二金釵圖」的善子，也在裝裱後的畫上，題詩懷念遠登華山的大千：

獨對良辰景物侵，茱萸遍插少年心；懸知玉女峰頭月，照汝騎驢過華陰。 （註九）

此行，大千在華山玉女祠中，作畫題詩，如「南陽公主圖」（，寫漢元帝女兒南陽公主，於王莽柄政，局勢日非時，勸丈夫王咸屬，退隱修道以避亂世；丈夫不從，公主獨自結廬華山的故事。據傳公主遺一雙紅鞋於井上，有人前去取鞋，卻已化成石鞋。大千書讚圖上：

「在漢室危，遂度蒼旻。嶺頭雙履，遺跡後人。」 （註十）

餘如「華山圖」，寫五雲峰上單人橋的「華山金鎖關」等，均為此行收穫。金鎖關，又有通天門之稱，山勢險峻陡峭，曲曲折折，大千前此所登名山古岳，難相比擬。

離開華山，大千又受十七路軍總指揮楊虎城之邀到西安小住。時已調職西安官拜上將的張學良聞知，堅請大千也到他的公館作客。大千表示來日方長；因為明天余叔岩在北京救災演出（一說為余氏封箱演出），他必須當夜趕往北平為菊壇老友捧場。張學良聲稱決不妨事，今晚在他公館敍舊，明早派專機送往北平。

好友重逢，談到華山之遊，大千不免拈筆揮灑一幅華山山水。遺憾的是，他邊在爐邊烘乾畫幅，

邊轉頭和張氏對話，一個不慎，山水圖變成灰燼。張學良見所喜愛的華山圖轉瞬化爲烏有，臉上難掩失望之情說：「我的背運還沒走完，連享用這樣絕美山水圖的福分都沒有！」

大千一面安慰張學良，並打起精神再展畫紙，重新揮灑。待詩、書、畫一應俱全，已經到了深夜。次日，張學良親送大千夫婦前往西安機場，派座機飛往北平。

西安之別，也是兩位莫逆之交長期分離之始；次年冬天就發生張學良兵諫統帥事變，被囚近三十年，再會面時，二人皆已垂垂老矣。

余叔岩那次演出，並不順利，大千晚年回思往事，告訴弟子林慰君：

「我聞訊（按，指余氏公演）後，特由西安趕到北平看戲，那晚的第一舞台，人山人海。叔岩在『問樵鬧府』前幾場，演得非常出色，『出箱』之時，因戲箱多年未用，身上穿的褶子，被箱上的釘子勾住，一個『鯉魚打挺』，未能順利翻出，這是我最後一次看他的戲。此後，他即未正式在戲院演出，所演者都是情不可卻的堂會之類。」（註十二）

農曆十一月，大千整理兩登華山及潼關、洛陽一帶寫生作品，在北京中山公園來今雨軒舉行「張大千關洛畫展」。風景雄奇，筆調清新，功力也益見深厚，雖然寒風刺骨，但幾間展覽室中，仍舊擠滿了觀眾。

善子在網師園中，無時不在思念生活在北方的大千。每當作畫或爲未完成的舊作補景、題識時，就想到大千爲他補景的神情，感嘆沒人可以商量繪事。他這年所完成的第四套「十二金釵圖」，竟意想不到的，在他百歲冥誕，於台北國父紀念館展出，供人憑弔。

註：

一、《張大千先生詩文集》卷七頁二二一、《張大千全傳》頁一一七。

二、《張大千全傳》頁一一七。

三、《張大千藝術圈》頁六四《張大千與謝玉岑》。

四、《張大千生平和藝術》頁三二六〈緬懷大千世伯〉，荷錢謝鈿撰。

五、《張大千藝術圈》頁六四、《張大千詩詞集》頁一四八。

六、有關大千學良初識故事，有好幾篇文章，內容相似，作者不同，誰為原作者，不得而知。

七、《張大千藝術圈》頁一四八《張大千與吳湖帆》。

八、《張大千先生詩文集》卷四頁二一。

九、《梅丘生死摩耶夢》頁一三一〈難兄難弟〉。

十、《張大千先生詩文集》卷七頁二三三。

十一、《環蓽盦瑣談》頁二三七〈大師談余叔岩〉。

# 義還曹娥碑

張大千二遊華山那年冬天，應北平故宮博物院之聘，為古物陳列所國畫研究室的指導教授，指導研究生臨摹故宮藏畫。

七七抗戰前二、三年間，張大千在北方畫壇的聲勢，不下於江、浙。從一首〈感懷〉七絕中，可以見出他的自負：

狂名久說張三影，海外蜚傳兩石濤。老子腹中容有物，蜉蝣撼樹笑兒曹。（註一）

除了在南京、上海、北京和天津多次舉辦書畫展外，並分別在北京、上海兩地出版畫冊，也使他的畫名流傳得更廣。

猶記他的「三十自畫像」完成之後，隨帶在身，求題於南北兩地名流。品題者，含曾熙、楊度、譚延闓、陳三立、黃賓虹、溥心畬等，達三十二位之多。把蒼松美髯交映下的畫像，上下左右寫得密密麻麻，形同當代的書法大觀。其後由張目寒、高嶺梅影印成冊，以求傳之久遠。

民國二十四年，由北京琉璃廠清閟閣書畫店出版《張大千畫集》四大冊，更是一時的盛事。共同署名作序者，有溥心畬和溥雪齋兄弟、遜帝溥儀的師傅陳寶琛、四川前輩學者傅曾湘、名畫家齊白石及陳半丁等達十一人。

二十五年由上海中華書局出版的《張大千畫集》，則由中大藝術系主任徐悲鴻自為長序。綜觀這兩篇序言，包括大千生長於四川山水佳勝之地、長遊名山大川；山水鍾靈，加上大千天縱奇才，故能出手不凡。大風堂珍藏唐宋元明清歷代名蹟，無時不在鑑賞倣臨，不僅融會貫通，冶諸家於一爐，且能推陳出新，自具面貌。徐悲鴻序文中，形容大千繪畫造詣之出神入化：

「生於兩百年後，而友石濤、八大、金農、華嵒，心與之契，不止髯冬心之髮，而髯新羅之髯。其登羅浮，早流苦瓜之汗；入蓮塘，忍剝朱荇之心。其言談嬉笑，手揮目送者，皆熔鑄古今，荒唐與現實，仙佛與妖魔，盡晶瑩洗煉，光芒而無泥滓。徒知大千善摹古人者，皆淺之乎測大千者也！」

（註二）

由於悲鴻承辦民國二十一、二年歐美各國的「中國藝術展」，所以文末也特別提到大千的「金荷」、「江南景色」二幅畫作，分別由法國和蘇俄收藏的往事。

連大千親自下廚作菜餉客的事，悲鴻也未遺漏：

「大千蜀人也，能治蜀味，興酣高談，往往入廚作羹餉客，夜以繼日，令失所憂，能忘此為二十世紀。嗚呼，大千之畫美矣。」

類似這些自畫像上的品題、畫集序跋中的種種推崇，固然多出於題者的美意，但也不乏某些作序或題跋者筆下所說「索序於余」的意味，也就是畫家自我宣傳的手法。

大千好友南宮搏在〈花到夷方無晚節 仰人顏色四時開——憶大千居士〉文中，便談到大千對宣傳的重視：

「至於人們的毀，他並不介意，但他重視。大千很了解宣傳，視爲畫家職業的一部分。

「人們譏他江湖氣，品質不高，當與他著重宣傳有關。每一個享大名的畫家都需要一定的宣傳襯托，不止大千。」（註三）

民國二十四、五年間，流傳兩樁大千在繪畫方面仿作和贗作的趣聞：

上海的早春，依然春寒料峭，嶺南名家高劍父的畫展卻引起上海畫壇討論的熱潮。他那帶有革命性新國畫理論、「撞水」及「撞粉」等嶺南派畫家慣用的技法，和現實主義的精神表現，無不予人一種新鮮的感覺。

劍父，廣東番禺人，字爵廷，是居廉的學生。學習嶺南畫法外，也曾從法國畫家學過素描、至澳門習畫。其後東渡日本入東京帝國美術學院。遊印度、波斯、埃及等地。所以他的畫風，除受中國傳統大師洗禮之外，也接受到法國現代畫——如馬蒂斯、畢卡索，以及佛教和埃及藝術的影響。他的藝術觀是：

「在表現方法上要取古人之長，捨古人之短，所謂師長捨短，棄其不合時代，不合理的。是要把歷史的遺傳與世界現代學術合一來研究。更吸收各國古今繪畫之特長，作爲自己的營養，來成爲自己的血肉，以滋長我國現代繪畫的新生命。」（註四）

他又具體地提出：

從現實生活中取材，題材不受限制，只求表現出眞實的感情及民族精神。

作畫要大眾化，藉以引起觀眾的共鳴。

藝術最終目的在薰陶感化大眾，技法上，可融會中外畫學的長處，成為新國畫。

大千早年留學日本，近年更多次往返中日之間，對世界畫壇現狀，多所見聞。廣州之遊，結交廣東收藏家和畫家，使他對嶺南派並不陌生。此外，劍父也任教於中央大學，因此他不但前往畫展會場欣賞觀摩，對劍父的某些繪畫理論，也頗有同感。

在宴請高劍父餐會上，大千和教育家蔡元培應邀作陪，談笑風生。飯後，東道主取出筆墨，請劍父作畫，劍父不慣於當眾揮毫，因此謙辭再四。主人讓到大千時，個性豪爽的大千，也不謙讓，取筆蘸墨，一揮而就。

眾人但見他筆墨不同往日，整幅採用劍父筆法。更出人意料的是，他在畫後款書「劍父」二字，竟和劍父畫中名款惟妙惟肖。在眾人驚疑、劍父沉吟未語的同時，大千卻又拈筆添成：

「戲仿『劍父』筆法，愧未能得其萬一為憾耳！大千居士張爰。」

頓時之間，他把原先那種玩世不恭的桀驁，化成一片謙和，並笑對劍父說：

「高先生，能夠收我作個小學生嗎？」

當筵眾人見他這種風趣的表現，無不為之傾倒，劍父也因他豪爽不羈的性情和高超的技藝，開始與他深交。（註五）

另一次，也是在上海，大千家中宴客。

筵席上，有名畫家十餘人，其中幾位任教於上海美專。談到石濤畫風，大千一時興起，取出一幅

山水長卷供座客觀賞。當讚嘆聲不絕於耳，一致認為此畫是石濤的合意之作無疑，大千脫口而出：

「此非眞正石濤和尙山水，實係本人所畫。」

眾人一陣愕然，有位名家更不以為然地表示：

「如果此畫是你所作，那我便不會看畫了。」

大千只好轉身從內室取出石濤原作，在眾人仔細觀察之下，二者竟絲毫不爽，難辨眞偽，交口稱讚大千神鬼莫測的臨摹功夫。（註六）

大千所造假畫，無論像在陳牛丁家中使主人受窘、張學良鴻門宴上，得到寬容與諒解、被讚為「天下第一梁風子」的「睡猿圖」，使吳湖帆付出重大的代價，乃至宴客上海寓所的以技炫人，南宮搏都不以為然；他在前引〈追憶大千居士〉文中寫：

「至於造作贗品一事，肯定是污點，比『白璧之玷』嚴重得多；玉上的玷，尚有磨去的可能，這種偽造的污點磨不去。……」

南宮搏的結論是：

「有的偽託祇是一時之戲，自認功力可及某一古之名家了，便偽冒，而偽作眞正及主要目的是為了錢。」

包立民《張大千藝術圈》中，有專章論述〈怎樣看待張大千做假畫〉，分析仿古和作假畫的區別，作假畫的動機乃至推向藝術市場的方法。包立民的結論是：

「張大千做假畫，可以瞞過一時，但不能瞞過一世，瞞過天下畫林高手。他做的不少假畫，目前已在世界各大博物館裡逐漸曝光了。更何況在人人平等的職業道德面前，不管是誰做的假畫？做假的

動機如何？水平技巧如何？做假售假（尤其是以營利為目的製假），它首先應該受到道德輿論的譴責，而不要津津樂道當做美談。」（註七）

民國二十五年年中，大千遭母喪，其餘時間，前半年在江南，後半年則活躍於北方。

農曆初二喜事臨門，二夫人凝素生下第五個兒子心珏（琳初）。

三月在南京舉行個展，前曾述及的三登黃山蓮花峰，途遇徐悲鴻率中大學生上山寫生，即在南京畫展之後。曾友貞在郎溪染病，則是農曆三月間事。

在痰濕病的折磨下，年高七十六的友貞氣血日衰。善子和大千每週輪流前往郎溪，服侍湯藥。病勢日益沉重的時候，友貞忽然把大千喚到床前，垂問祖傳「曹娥碑」和唐人題跋怎麼許久未見？很想打開看看。大千見問，內心惶恐萬分，想到十年前在上海賭詩鐘，將曹娥碑輸給江紫塵的往事，感到無地自容。只好推說藏在蘇州網師園中。友貞吩咐下週務必攜來郎溪，以慰病情。大千口中答應，心中卻不知如何尋覓此碑下落，無論以他物抵押借回，或重金贖回，只求能滿足老母最後的心願，一切都在所不惜。

此時，大千只知江紫塵早已將曹娥碑售出，新藏主為誰，則茫無所知，再想尋覓，恐怕像大海撈針一般。回到網師園後，正值葉恭綽和友人王秋湄來探問老夫人病情，憂心如焚的大千述說友貞病況外，也歷述輪碑的經過和母親最後的心願。葉恭綽聽了，倒不慌不忙地說：

「這個嘛，在區區那裡。」

大千聽到曹娥碑近在眼前的葉恭綽手中，彷彿突然得到了大赦似的喜極而泣。由於不知恭綽心意，不便面求，趕緊把王秋湄拉到一邊私下商議：

「譽虎（恭綽號）先生非能齋文物者，予有三點乞與商求之。」

大千所提三種取得曹娥碑方式：一是以恭綽購碑的原價贖回，其次是以大風堂珍藏書畫交換；無論多少件，都在所不計。萬一兩者都不獲首肯，但求借兩週，滿足老母心願即刻璧還。

當王秋湄把大千意思轉告恭綽後，恭綽大不以為然地說：

「烏，是何言也！予一生愛好古人名跡，從不巧取豪奪，玩物不喪其志；此事大千先德遺物，而太夫人又在病篤之中，欲一快睹，予願以原璧返大千，即以為贈，更勿論值與以物易也。」

但他表示，曹娥碑留在上海寓所，不在網師園中，三日內一定取回交到大千手中。

聞聲而至的善子，感激得熱淚直下，和大千一同跪倒向恭綽叩首。

另一使大千兄弟感懷不忘的事是，恭綽覺得以善子、大千的才華，應該有座屬於自己的園林，既幽靜，又少世俗應酬。他看中了蘇州城西木瀆鎮的「嚴園」，預備買贈張氏兄弟作為讀書、繪畫之所；後以中日戰爭爆發，各自星散而未果。

對於這位畫竹、善書、富收藏而古道熱腸的長者，大千表示他將「永銘肝肺」。（註八）

農曆五月十六日，曾友貞逝世於郎溪文修家中，善子、大千和麗誠兄弟奔喪，每日舉行天主教彌撒。一個多月的喪事後，遵友貞遺命，停柩在郎溪縣城廟的新安會，三年後安葬內江。其後因日軍佔據郎溪，乃由天主教會將靈柩葬於天主堂內。

農曆六月，盛暑季節的北方，炎威不減南國，摺扇輕揮，涼風習習，也是人生一樂。善子和大

千，先後在天津和北京兩地舉行畫扇聯展，可謂應時應節。母喪之後，經濟拮据可想而知，大千又在

先後兩篇扇展序中，找出一個看來有些牽強的理由。

文中表示，自二十四年冬天離開京、津，轉眼已經半年之久。其間也不過閉門侍母，園囿之中教

導子女。但由於路途遙遠，少通音訊，竟紛紛謠傳大千已經物故。許多友好信以為眞，慇懃來信，探

問眞相；這種情分，既讓他感動，也極為不安。因此才約善子共同展出近作畫扇，一方面安慰友好思

念之情，兼具驅炎消暑的功能：

方家。（註九）

雨如注，水雲欲流，入君懷袖，聊障元規之塵；似我襟期，漫訝令威之鶴。助其漏縷，深跂

民國二十三年大千北遊，在北平城外賃居於頤和園聽鸝館，城內則借居石駙馬胡同。二十五年秋

季來京，為了訪友、看戲、逛琉璃廠找尋骨董字畫和寄售書畫方便，在府右街羅賢胡同十六號，購得

一座小四合院居住。而賞花、遊湖，大部分寫字作畫仍在頤和園的昆明湖畔。

自此至中日戰爭爆發一段時間，大千常往跨車胡同十五號訪大他三十六歲的齊白石。

由於他造假畫的聲名大譟；為跟徐燕孫打筆戰所寫的〈述懷〉詩中的「老子腹中容有物，蜉蝣撼

樹笑兒曹」，加以于非闇曾在《北平晨報》以〈奴視一切〉、〈橫絕一世〉二文，述說大千無古無今的

藝術造詣，都使出身貧農家庭，勤苦起家，飽嘗炎涼世態的白石老人不以為然。曾對門生表示：

「這種造假畫的人，我總不喜歡。」

據說白石還曾以「我不在家」為由，命學生拒大千於門外。

刻「吾奴視一人」的石印，暗諷「奴視一切」是過分吹噓。

大千則背地指白老人慳吝，即使入門弟子求畫，筆潤照收，題跋按字計酬等等。

由於白石、大千生活環境不同，性情各異，背地裡雖然互有批評，但相處時仍有懇摯、率直的一面。在花鳥畫方面，二人均重寫生，而白石老人更能體察入微。諸如：蝦身只有六節不可增減、樹枝上的鳴蟬頭必朝上等，白石老人一旦見大千下筆有誤，總是把他請到一邊，暗中相告，使大千心懷感激。例如畫蟬一事，直到兩年後的夏天，在距北京數千里外的四川，大千才真正體驗齊白石的「致廣大，盡精微」的藝術精神。

那次，係由黃君璧作東，請大千及次子心智前往峨嵋和青城山寫生。

後來成為大千隱居多年的青城山上，「知了，知了——」之聲，此起彼落。大千仔細一看，滿樹鳴蟬，個個頭上尾下，抱枝長鳴。使他驀然想到戰前在北京寓所宴請白石和幾位畫友的往事。見到他飯後揮毫的蟬頭朝下時，白石暗中以濃重的湖南口音忠告：

「大千先生，蟬在柳枝上永遠是頭朝上的，不然你去觀察看看。」

大千此後，常向學生和友人解釋，蟬的頭大身小，難怪頭要朝上，如果頭朝下，身子自然就要墜下來了。他說：

「這時我才體會到大自然造物的神奇，原來每個生物的構造都是有規律的。」(註十)

幾年來南北奔波，大千在京、津藝壇聲望如日中天，因此也收了此學生。如滿族青年何海霞，後

來曾隨大千到四川作畫。蕭建初，不僅在抗戰期間冒險潛出日軍封鎖線，前往莫高窟助大千臨摹壁畫，並於入川後成為大千的乘龍快婿。孫雲生，多年後來台，繼續師事大千。

其中何海霞拜師厚禮，更傳為藝壇佳話。

何海霞自幼習畫，曾拜韓公典為師，長於青綠工筆山水，學習過程，由清代袁江、袁耀上溯元、明諸家。加入北京國畫研究會。二十三年拜師時，封百元大洋為贄見禮，大千欣然接受。幾天後，大千同樣封了一百銀元，作為給這位新門生的回贈，表示師生之交不在於金錢。

南北兩地善子和大千所收門徒日眾，他們拜一位師，就等於拜了善子、大千和李秋君三位為師，學生多了，結果連誰是「開門弟子」，反倒弄不清了。有的說是一位比張大千長一歲的佛像畫師曾素侯。大千曾自言開門弟子是後來在網師園中照顧老虎的吳子京，但也有說是九歲拜師的胡若思。

胡若思的父親胡永慶，是上海威海衛路清秘閣裱畫店老闆，與大千交往頻繁；民國十四年秋，九歲的若思得拜大千門下，不能不說是「近水樓臺」。到了民國二十年，胡若思竟以十幾歲少年，有幸隨大千到日本開畫展。

註：

一、《張大千先生詩文集》卷三頁六六。
二、《張大千全傳》頁一三五。
三、《大成》期一七三頁二一。

四、《嶺南畫派》頁三四曾桂昭、汪澄兩篇論高劍父的短文。

五、《張大千全傳》頁一三三。

六、《張大千全傳》頁一二四。

七、《張大千藝術圈》頁二〇一。

八、《張大千先生詩文集》卷八頁六三三〈葉遐庵先生書畫集序〉。

九、二序均見《張大千先生詩文集》卷八頁七。

十、《張大千藝術圈》頁一四三〈張大千與齊白石〉。

# 斜日紅無賴

「城內吃臘肉，城外啃樹皮！」在頤和園養病的大千對于非闇說。

北平西郊，以樹皮果腹的災民越來越多，有位李姓的慈善家，見冬天來臨，災民處境日益艱難，想籌設粥廠賑災；于非闇正爲這事來與大千商量。兩人忽然想到何不聯合起來舉辦「救濟赤貧，張大千、于非闇合作畫展」？

商議定了，大千又找弟子何海霞和巢章甫各出作品五件。在各界熱烈響應下，義賣成果非常好。

這年夏天，曾友貞逝世前後，黃河泛濫，哀鴻遍野，大千、非闇、方介堪，也曾舉行書畫篆刻聯展，義賣救災。

民國二十六年，春天的頤和園，依舊寒冷，昆明湖畔的柳絲在夕陽照射下，泛出一片棕黃。溜冰的男女，在湖面上飛馳追逐，各式各樣的圍巾，在身後飄擺。大千開始不停地揮灑，籌備中山公園來今雨軒的個展。「華山老子挂犁松」、仿王蒙的「山館午靜圖」均作於此際。四川青年記者樂恕人，到展覽會場中專訪，二人自此結爲好友。

畫中的「老子挂犁松」，位在華山北峰的懸崖絕壁上。一株數千年古松，虬枝茂葉地自崖顛披垂而下，彷彿爲山崖戴上一頂斗笠，幽奇的景色給人一種涼風習習的感覺。大千畫在崖顛松下的白衣高士，人物比例似嫌過當，使松下空間頓覺擁塞。大千自題：

白帝眞源未許躋，玄元曾此躡巉梯；已知離垢無離處，更覓長松好挂犁。

後識：「華山老子挂犁松在北峰絕壁。丁丑春日寫於昆明湖上蜀人張大千。」

國曆四月下旬，大千、謝稚柳、黃君璧、徐悲鴻等共同籌備的第二屆全國美展在南京揭幕。徐悲鴻依舊爲稍早所得唐人「八十七神仙圖卷」，喜不自勝，將一方「悲鴻生命」閒章，鈐在卷上，大千名畫共賞，充滿了喜悅和讚嘆。

黃君璧在《張大千是非常人》文中憶述：

「其時，我在南京中央大學執教，每星期六必赴上海小遊，當時陳伯莊任京滬路局長，時時贈我以免費火車票，我到上海，一定到卡德路李祖韓家訪大千，看他作畫，並觀古畫。」（註一）

黃君璧這段話，透露出兩個訊息：全國美展工作告一段落，他們可以設法消化陳局長送給他的免費火車票；李祖韓、秋君府中，不僅對到上海的大千、黃凝素和楊宛君開放，大千友人也常藉此雅集。

「同遊雁蕩！」

于非闇、方介堪、大千、君璧、謝稚柳五人計議已定，便從南京出發，乘火車到杭州後，包了輛汽車，最後一段路程搭的是手腳一起搖櫓的烏篷船。兩岸山水相連，格外有趣。

地處溫州府樂清縣的雁蕩山，以奇峰、飛瀑和洞府名著於世。

百餘瀑布中的大瀧湫，高三百八十餘尺，自剪刀峰石壁間，直瀉而下，寒氣逼人，有上、中、下三座方廣寺可以觀瀑，使一行人流連忘返。大千更是興奮，拍手叫囂，忽然在各人前面奮勇攀登，忽而停下來欣賞溪邊奇石。兩天中遍遊雁蕩勝景。他在〈謁金門（雁蕩大瀧湫）〉詞中寫：

花草化雲狼藉，界破遙空一擲，檻外夕陽無氣力，斷雲歸尚濕。

岩翠積，映水停泓深碧，中有蟄龍藏不得，迅雷驚海立。

一行人見了，無不稱妙。後息於樂清張縣令的「雁影山房」，縣令索畫，眾議依大千新詞合作「雁蕩山色圖」。畫完後大家才發現沒有人攜帶印章，乃由方介堪以小鑿刀刻了方共同作畫印：「東南西北之人」。大千八十一歲那年在台北摩耶精舍憶及往事，重書此詞，附識：

「四十年前同南海黃君璧、蓬萊于非闇，介堪磨小鑿刀，永嘉方介堪、武進謝稚柳遊雁蕩山，觀瀑大龍湫，倚此辭，曾為縣令作圖，當時俱無印章，即席刻『東南西北之人』，為一時樂事。回首前塵，真如夢寐，夏日篋中得此詞，遂作圖並記於上，蜀郡八十一叟張大千爰。」（註二）

農曆五月十六日，為曾友貞忌日，大千再次南下前往郎溪祭拜母親靈柩和父親墳墓，接著又返回內江祭祖掃墓。回到上海時，正值盧溝橋事變前夕。在葉恭綽家中吃飯時，大家爭著看攝影家郎靜山帶來的報紙，認為局勢危在旦夕，勸他速返北平把君及凝素的三個孩子接來上海。

除此之外，他多年在北方所蒐集的古書字畫，全藏在頤和園的聽鸝館內，總共也有二十幾大箱；見到報章分析和朋友的勸告，大千一時心急如焚。託了許多位朋友好不容易買到上海至北平的車票。

忙著搶購車票期間，七七事變爆發，北平籠罩在日本勢力範圍內，各種亂象，傳說紛紜。

七月十九日大千到達北平時，懷著羊入虎口的心情。盧溝橋事變之後，中央雖然宣布全面抗戰，看看北平市面，一切還算平靜；更慶幸的是家眷已由頤和園遷進城內的羅賢胡同。

他想到了通曉日本事務的友人湯爾和，打聽這平靜背後所暗藏的危機。湯爾和是北洋政府時代的教育總長，也作過顧維鈞內閣的財政總長。湯爾和對他的回應是北平安如泰山，絕無問題。大千心想北平既無問題，咫尺之遙的頤和園，應該也沒有問題。

怕熱的大千，懷念昆明湖荷花池畔的清涼，因此想帶家眷重返頤和園中，湯爾和雖然認為不妥，但並未深阻，於是大千攜家帶眷，乘車往頤和園行去。他也是個耐不住寂寞的人，離不開城內的酒樓和戲園，因此星期六進城看程硯秋演戲，住上一兩天應酬應酬，再回到頤和園中。

事實上，這時的日本人，一方面宣稱要將七七事變局部化、地方化，並不再擴大；實際上暗中大量增兵，意圖全面併吞中國。七月二十三日，日本援軍大至，壓迫我國二十九軍駐軍，衝突時起。二十八日黎明更對南、北、西苑守軍發動猛攻，軍長宋哲元撤往保定，其餘二十九軍部隊亦同時轉進，由張自忠將軍代理北平市長留守北平，和日人交涉。

兵荒馬亂中，頤和園住著的七十幾戶人家，聽說日本軍要砲轟頤和園，甚至會遭受毒氣的攻擊，一時人心大亂，紛紛向西山四處逃難，而通往北平的交通卻已隔絕。此際宋哲元部隊自園中撤退，日本軍入園搜查，七十幾戶人家只剩老弱婦孺和大千、楊姓兩戶，每家都是兩個大人、三個孩子，使聽鸝館內外，變得空盪盪的。

為免坐以待斃，大千命長子心亮騎自行車外出掛電話給城裡的李管家，請轉向開洋行的德國朋友

海斯樂求援。

年已十四歲的心亮，能說幾句日語，當可順利通過日軍的警衛。果然不久之後心亮回來覆命：北平城裏一點事也沒有，照常在唱戲，但卻不准進城和出城。李管家表示將照大千指示找海斯樂到頤和園來接。大千聽了安心不少。但園外鄰里，卻已飽受日軍掠奪之苦。

第二天，海斯樂就打著紅十字會的旗號率兩輛車到頤和園來接大千；當時德、日為友邦，故可通行無阻。那知大千夫婦和孩子尚未上車，附近的老弱婦孺就哭嚷著要大千帶他們進城逃命，大千心中不忍，力請海斯樂帶他的家人和老弱婦孺先進城，次日再來接他不遲。

接連三天苦苦的等待，海斯樂卻音訊皆無，大千感到無比的焦慮和孤獨。尤其第三天，日軍命頤和園中——包括未走的老弱和員工的眷屬，齊集排雲殿前，接受嚴厲的盤查。大千不但備受刁難，家中更受到翻箱倒篋的搜查。回到聽鸝館一看，一件珍貴的明雕梅花香爐和一件仿黃子久的山水畫，已不翼而飛，所幸暗藏的大批書畫名蹟無損。

第四天，海斯樂終於又開兩部車來到頤和園，原來這次日軍並不像前次那麼通融，一定要他先辦通行證再行出城。但，這次和四天前並無二致，很快地車上就擠滿了哭喊著的逃難人群，連車頂上都坐滿了人。一路上險象環生，天將黑時才進了城門，時為八月一日。到了八月四日，日軍正式佔領北平。

到北平次日，湯爾和電話中表示，日本憲兵將找他問話，大千一聽如雷貫頂，楞在當場。

回想進城之初，大千就到西四牌樓錢糧胡同找湯爾和興師問罪；當初百般保證北平安如泰山，如今幾成西郊的難民。湯爾和笑說：「北平是沒有問題嘛！我要你不要出城的；誰叫你不聽話！」

接著，他請大千到春華樓去吃烤鴨，算是壓驚。

談到頤和園一帶情形，大千表示，日本兵搶劫、殺人、強姦，可謂無惡不作。

遠自日俄戰爭時期就對日人親善的湯爾和，一直相信日人所說的軍紀嚴明，所至秋毫無犯，聽到大千形容，一時義憤填胸，聲言要質問日人。大千唯恐惹禍上身，趕緊出言勸阻。

結果，前一晚的談話，果然被湯爾和洩漏；一種大禍臨頭的感覺，使他手持聽筒，默然不語。當他請湯爾和代尋日語翻譯時；他不願暴露年輕時留日的身分，以免引起日人利用他的動機。湯爾和歉然表示愛莫能助；原因是日人來後，日語翻譯行情看俏，恐怕物色不到。

數日後，大千被「請」到日本憲兵隊問話。行前他交代家人，一個鐘頭後還未回來，恐怕事不單純，趕快聯絡湯爾和設法救援；能否生效，他也只好置之度外。在一間僅有幾隻沙發的小房間中，日人客氣地為他沏了一杯茶，他一面喝茶一面枯等。由下午三點鐘一直等到六點，負責問話的日本軍官才施施然進來。四點鐘左右，大千曾求准掛電話給家人，表示暫時無事，叫家人放心。

日本軍官表示，湯爾和對上官所說的事，關係皇軍榮譽和軍紀，他奉命必須調查清楚。軍官語氣並不兇暴，大千卻依然能體會到如果所言與事實不符，嚴重的後果，須由他自負。

多年後，大千對傳記作者謝家孝憶述：

「我就把所知的列舉出來，日本兵在頤和園外買東西不付錢；搜民房的任意掠奪；我知道一家賣豬肉的老闆娘就被強姦了。我又舉出一家叫大有莊的米店，一小隊日本兵經過時，要他們燒開水泡

茶，待會兒回來吃。這家米店的人等日本兵一走，就拉起鐵欄杆的門，日本兵一回來，不問青紅皂白，就隔著鐵柵門開槍掃射，把店裡的幾口人統統打死……我並告訴他我的朋友太太是日本人，在逃難的時候，也受過日軍的侮辱，這些事都不難查明。

他板著面孔聽我說完，旁邊有人記錄，最後他告訴我，你就留在憲兵隊，等我們調查清楚了再說。」

一個星期後，大千才由憲兵隊出來。其間有的報紙報導，張大千因侮辱皇軍，已經被槍斃了；但就大千所知，日本人槍斃了三名士兵，算是對前述種種暴行作了番交代。

恢復自由，並不表示他有離開北平的自由。城內酷暑難當，西郊一帶稍微平靜之後，大千仍舊回到清爽宜人的昆明湖畔，自稱是「閉門養晦」，實際逃避無謂應酬，更免得和日人周旋。

到了農曆十月，北方已進入冬季；天寒，南北方的局勢日非，更令人心寒。在嚴密的監視下，張大千懷鄉、思念南方的家人和好友；更不知自己那天才能脫離日本人的掌握？

他以水墨寫古松、溪流。三十九歲的他，穿著一身寬袍大袖的古裝，頭戴東坡帽，坐在松下的坡地上。凝視流過石邊的溪流，恨不得隨水流去。

他在左上角題：

十載籠頭一破冠，峨峨不畏笑寒酸，畫圖留與後來看。文客漸知謀食苦，還鄉眞覺見人難，爲誰留滯在長安？浣溪沙　大千自寫像並題；時丁丑十月也。

時近陽曆新年，身為戲迷、廣交菊壇名角的他，雖然隱居西山，仍被身具特務和實際掌管北平大權雙重身分的喜多駿一將看中，請他出面編排戲碼，商請名角演出。

慶祝元旦，粉飾太平，好戲無過於劉備過江，甘露寺招親的「龍鳳呈祥」。余叔岩住院，有此菊壇耆宿避居他鄉；好在不必他真的出面，自有一些幫閒的人張羅一切。

劉連榮飾孫權，李多奎飾國太，馬連良先飾喬玄後扮魯肅，譚富英、楊小樓、金少山分別飾演劉備和張飛、趙雲兩員大將。

二十七年元旦，在日人壓力下，「龍鳳呈祥」如期登場；但日本人想看的卻是義務演出「白戲」。這時大千忍不住據理力爭：

「咱們北平的規矩，這些名角出一次堂會，是要送四百銀元的，梨園朋友生活也很苦，要請他們唱戲，總得送他們錢！」

日本人終於讓步，這是大千為梨園朋友僅能爭取到的些許權益。

大千這次至北平，發現藝壇上也有很大改變。七七事變後，任教於北平藝專的齊白石和溥心畬，都已辭去教授職務，閉門不出，像他一樣避免和日人糾纏。

住在跨車胡同的齊白石，閉門謝客的方式令人叫絕。他在門上大大方方的貼出一紙布告：

「中外長官要買齊白石畫者，用代表人可矣，不必親駕到門。從來官不入民家，官入民家主人不利，謹此告知，恕不接見。」

另條：「賣畫不與官家，竊恐不祥。」可見這位湖南老藝術家的風骨。

舊王孫溥心畬離職後，仍居萃錦園中。由於他清室貴冑的身分和藝壇聲望，日人雖然想利用他，卻也強迫不得。大千身陷虎口後，也偶至萃錦園中拜訪心畬，排遣苦悶，揮灑筆墨。

民國二十三四年爲心畬收房的李墨雲，在府中不但得寵，且逐漸掌握權勢。「福」字廳中隨侍筆硯的時候，最喜歡見到溥、張二人合作書畫；她知道「南張北溥」之名，已傳遍各地，二人合作，不啻奇貨可居。溥心畬口雖不說，心中多少也明白墨雲意思，爲了取悅她，破例時與大千合作。尤其勝利後，同住頤和園期間，朝夕往還，合作更多。

多年後，大千在台北仍與友人談及此事：

「他（指心畬）的如夫人對我特別殷情（按疑勤字誤），因爲當時有『南張北溥』的傳言，如夫人希望我們兩人合作作畫，自然價值不凡；本來心畬性格是不和任何人共同作畫的，因爲如夫人的關係，亦只好和我合作了。我們合作的畫，都被如夫人收去不知下落了。」（註三）

「他（指心畬）在萃錦園和什刹海畔的廣化寺中，治喪守靈，大千不便再往走動，也就變得更加寂寞。

「龍鳳呈祥」演出後不久，農曆十一月二十六日，心畬生母項夫人，逝世於萃錦園中，傷心欲絕的心畬先後在萃錦園和什刹海畔的廣化寺中，治喪守靈，大千不便再往走動，也就變得更加寂寞。

也是此次來北平之初，大千爲友人常任俠作金碧山水摺扇，上題：

西北此樓好，登臨思惘然，陰晴常不定，客況最顚連。斜日紅無賴，平蕪綠可憐，淮南空米賤，何處問歸船？　丁丑六月　大千張爰。（註四）

多年來，生活優裕，事業、聲望日隆的大千，少見這樣深沉而富有象徵和隱喻的詩篇；「窮而後

工」，似乎是創作的真理。

籍隸安徽的常任俠（季青），任教於中大藝術系，擅東方藝術史，與大千誼屬同寅。「陰晴不定，客況最顛連」；當時北方局勢無論日方和我國的軍政大員，為了緩兵待援，保存實力或作有利的調動，多採取某些欺敵方式，高倡地區化、不擴大之類論調，以致和、戰不決，陰晴不定。在這種情況下，不止大千和任俠，遙望東南大地，欲歸無船，大部分困居北平的南方人，人同此心的感到客況顛連，有家難投，有國難奔。

夏桀無道，民不聊生，商湯興兵討伐他的誓言中有：「時日曷喪？予及汝偕亡！」和暴君作生死搏鬥，恨不得同歸於盡，正是沉淪在痛苦深淵中的人，所能發出的嘶吼。

以「建立大東亞共榮圈」為幌子，進行侵吞的「日章」旗一時雖然迎風招展，夕陽餘暉照耀大地，但終已搖搖欲墜，而大千筆下的「斜日紅無賴，平蕪綠可憐」，也就不言而喻。

在張大千不知「何處問歸船」的時候，日本人一方面算計他「富可敵國」的珍藏品，還有他多年的精心之作和源源不斷的創作力。另一方面也想利用他在藝壇的影響力，拉攏人心，粉飾和平假象。

民國二十七年春天，日本人告訴他：

「我們決定把頤和園的養心殿（按，可能大千憶述語誤，頤和園內無養心殿）作為你捐獻名畫的陳列館，不僅展覽你珍藏的石濤八大，而且還要張大千的作品，讓人瞻仰，永傳後世。」

大千心中暗忖：「什麼永傳後世啊，我如上當，就要遺臭萬年！」

大千託言他的藏品都在上海。

上年七月，大千離開上海之後，八一三事件爆發，經過三個月的奮勇抵抗後，國軍退出淞滬，十

一月日軍便已佔據上海。十二月南京淪陷，日本屠殺中國軍民達三十萬人，震驚世界。所以說藏在日本統治下的上海，為的是取得日本人的信任。

日本人似乎絲毫沒有懷疑大千大量珍品，竟藏在咫尺之遙的北平，使他放心不少。只是日本人也不許他遠離北平。幾經討論的結果，日人同意由他夫人往上海取寶。

打發宛君帶著心亮、心智和心一二三個孩子，在大千十一月間於北平邂逅留日鄉友晏濟元（畫家）陪同下，先出虎口時，暗囑宛君：

「去了上海等我，千萬不要上當被騙回北平…我再想辦法出去。」（註五）

複雜的世局，未來的困擾，送宛君和孩子離去後，大千頓時陷於一片孤獨與茫然。

註：

一、《大成》期一一四頁二一。

二、《張大千先生詩文集》卷四頁四。按，大千詩文集中，以〈書雁宕大瀧湫圖〉為題的詞，共有二闋，前錄〈謁金門〉為其一。另有二十六年秋題於北平的〈點絳唇（書雁宕大瀧湫圖）〉一闋，詞後長題，內容與謁金門大同小異；見同書卷四頁三。

三、《張大千先生紀念冊》頁四三八《和大千先生擺龍門陣》，羅才榮撰，國立故宮博物院。

四、《張大千先生詩文集》卷二頁一四。

五、本章大千七月十九日到北平後的境況，主要參考謝家孝著《張大千傳》頁二一六章十一〈陷日逆流〉。有關此際，北方局勢發展、張大千重要事故的日期，參證《梅丘生死摩耶夢》頁一四五〈由頤

和園到青城山》、《張大千全傳》頁一四二一《大千三十九歲這一年》。又，有關大千被日本憲兵隊扣押

日數、楊宛君攜心亮、心智、心一先往上海，心智所記和大千所述有異。心智在《張大千生平和藝術》

頁一九八《回憶父親在抗戰中的舊事》中，指大千被扣押約一個月。二十七年春，由鐵路員工徐棟臣

帶他們三兄弟到上海，並非宛君。本文從大千說法。

# 驚波不定魚龍泣

民國二十六年八月十三日，大千在北平遭日本憲兵隊拘押期間，淞滬大戰爆發。

上海是中國經濟和對外交通的中心，日軍攻打上海，可削弱中國抵抗侵略的能力和信心，又可以牽制布防在華中的國軍不得不南下救援；穩固日本對華北的統治。經過將近三個月的激烈抵抗，打破日人三個月併吞整個中國的迷夢，國軍終於十一月前後放棄上海。

這時，住在上海西門路西成里十七號行醫的張文修，頓感孤立無援。而困居北平，時刻受日人監視、企圖加以利用的大千，也苦無脫離淪陷區回返大後方的方法；乃於十二月前後，讓宛君攜心亮前往上海，接文修夫婦到北平。除互相照應外，並共商脫困大計。文修也可以繼續懸壺濟世；由大千親自設計處方箋兩種，交榮寶齋木刻水印備用。

淞滬失守之後，善子恐蘇州不保，將網師園寓所和豢養多年的虎兒託付弟子吳子京照應後，攜帶

他和大千的家眷，倉皇前往文修經營已久的郎溪農林場避難。

他寫信告訴好友張目寒：「丈夫值此事會，應國而忘家，此次我來郎溪，生平收藏存在蘇州網師園，皆棄之如土；以今日第一事為救國家於危亡，萬一國家不保，則雖富擁百城又有何用？恨我非猛士，不能執干戈於疆場，今將以我之畫筆，寫我忠憤，鼓蕩士氣，為藝苑同人倡。」（註一）

攜家帶眷的善子，在郎溪住了半年多，逃難的腳步隨時局變化而轉往漢口、宜昌。善子無子，以文修的次子心德（比德）為嗣，一路上在心德協助下，先後完成「正氣歌像傳」十三幅；頭一幅是文天祥在獄中作〈正氣歌〉的畫像，餘即文天祥所歌頌的歷代正氣之士。其時日軍空襲漢口更增加創作上的困難。接著，以「正氣歌像傳」展覽與付梓，印贈軍政首長和前線將士；冊數雖然不多，卻使抗戰士氣大振。軍事委員長蔣中正為題：「正氣凜然」四字。

張氏自長江沉船事件之後，在上海的百貨業又被合夥人掏空了資金，家道頓形中落。文修轉業經營郎溪農林場，其後並以中醫執照懸壺濟世。麗誠夫婦仍住宜昌，開設振華布店，使由漢口轉往宜昌，在逃難中以書、畫宣傳抗日的善子，有了比較穩定的落腳地方；且距新遷都城重慶更近一步，必要時便可遷居抗戰的大後方。

他從麗誠布店中，找出兩疋白布，縫併成長二丈寬一丈二的巨幅畫布，在日機空襲的爆炸聲中，鎮定地揮毫，畫成「怒吼吧！中國」名作：

十八隻猛虎，毛色斑斕，一致怒吼著向前猛撲。象徵中國十八行省軍民一致怒吼抗日，善子在圖上題：「怒吼吧中國！蜀人虎痴張善子寫於大風堂。」

又在左下角題：

雄大王風，一致怒吼；威撼河山，勢吞小醜。

虎畫得生動威猛，口號更能振奮因戰爭流離失所的人心。到了紀念八一三上海保衛戰一周年前夕，善子又以如椽之筆作巨幅雄獅圖。雄據日本富士山巔的獅子，氣吞河嶽，象徵侵略者必敗的命運。

「中國怒吼了！」善子在畫上題。並錄抗戰歌謠三則。

由「怒吼吧中國！」到「中國怒吼了！」這種轉變，可能與這年春天台兒莊大捷；中、日兩軍在魯南、淮河兩岸對峙有關。兩週的激戰，殲滅日本精銳部隊磯谷、板垣兩師團，共三萬餘人；這時中國不僅有抗戰決心，也有了抗戰的信心。

到了二十七年秋天，日機轟炸頻繁，難民和流亡學生日增，善子索性勸麗誠賣掉布店，救濟災民，然後遷往陪都重慶，繼續救災和抗日的宣傳工作。

一路上，擔心大千和文修安危的善子，於民國二十七年雙十節後數日，接到大千脫離淪陷區即將經香港返川的電報，不禁欣喜若狂；張心素在文中形容：

「在那幾天裏，我父興奮莫名，又要發電報遍告國人，又要打電話通知故舊⋯⋯」

民國二十七年農曆三月；宛君攜帶三個兒子往上海前後，張大千埋首頤和園中為天津企業家范竹

齋精心繪製「酬知」之作，也可以說是爲范氏的七十壽誕而作。

上一年十月，大千爲了生活和澄清「遇害」的謠傳，在日人允許下到天津舉行畫展；展場在永安飯店。經人介紹的新識范竹齋不但選購多幅作品，並訂下十二幅連作的屏風，隨即邀大千至家觀賞他珍藏的歷代名畫。時值九日登高，大千爲他憶寫「華岳秋高圖」，上書二十四年重九第二次上華山時所賦〈滿江紅〉一闋，表達憂時憂國的情懷。詞後加題：

「乙亥重九登太華落雁峰所賦也，時隔三年，江南薊北無一片淨土矣！」（註二）

祝范氏七十壽誕的組作，爲十二幅山水構成的巨屏。十二幅臨仿古代大師的作品，按年代順序排列，彷彿一系列「畫史」，既可見出大千仿古的功力，也可以見出他對歷代古賢畫風的深刻了解。對大千而言，是向來少有的巨作：

　　「臨唐代楊升峒關蒲雪圖」

　　「臨唐代王維江山雪霽圖」

　　「臨唐代閻立本西嶺春雲圖」

他在最後一幅「臨元代王蒙清溪垂釣圖」後題：

「戊寅三月昆明湖上寫，似竹齋二兄方家博教。大千張爰。」（註三）

畫屏於范氏七十整壽前送到天津，高掛在豪宅中，壯觀異常，賀客爭睹，莫不稱奇。范竹齋回贈一筆龐大的潤金，爲未久之後展翅南翔的大千，壯大了行色。

宛君前往上海佯取「大千珍藏」的石濤、八大名作未久，日本在華最高指揮寺內壽大將，倡組

「中日藝術協會」，把黃賓虹、張大千多人列名於發起人名單。日人又請他作北平藝專校長，他藉詞推辭了校長職位，卻推不掉主任教授的頭銜；這些事情傳到上海，報上又紛紛傳說：

「張大千終於落水做了漢奸！」

因侮辱皇軍而被槍斃，變成受不了日人威迫利誘而做了日本宣傳工具的漢奸。關心他的友人紛紛來信詢問，篆刻家方介堪更收集相關剪報寄給大千，讓他自行澄清。適逢其會地，又傳來上海弟子胡若思為他開遺作展消息。

這位九歲拜師，稱做大千「開門弟子」的青年，深知大千每次展覽百幅的習慣，似乎也得了大千造假畫的真傳，他精心製造的大千「遺作」，很快便被上海各界搶購一空。

在文化上跟大千接觸交涉的日人原田隆一，首先還堅持大千只要把作品寄往上海展出，便足以澄清各類謠傳。但禁不起大千一再要求必須親自到會場露面，才能證明大千未死。唯恐擔上殺害中國名畫家惡名，受世界輿論制裁的日人，終於答應給大千往上海的通行證，限他一個月來回；先在上海開畫展，更重要的是，一定得運回石濤、八大的作品。

看著不知何時才能重逢的大千，面容癯瘦，滿面虬髯的文修，一再表示自己一介平民，雖然生活在淪陷區，絕對不會有事；反勸大千既有通行證在手，趕快動身南下，以免遲則生變。幾位送行的弟子，除了祝福，也勸他一路小心，並暗約大後方再見。

天津，是他由上海北上創業的另一個大城，朋友也不在少數，他對天津的戀念，僅次於北平。在

天津臨上船前，除了憑弔市區最後一眼，並賦〈滿江紅（戊寅五月別津沽作）〉一闋：

落日津沽，送行舸，海天無極。年時事，一回首，一回陳跡。海外東坡人似舊，夜郎李白誰相憶。暗夔巫，何處是家園？音塵□。腸百轉，愁千結，潮有信，帆無力。拂市橋眠柳，頓傷行客。歸計未成猿鶴怨，驚波不定魚龍泣。漫凝眸，芳草遍長堤，無情碧。（註四）

詩文集中的「暗夔巫，何處是家園？音塵□。」所缺一字，疑為「絕」；大千身陷北平長達一年，川蜀音訊不通，也使他深感近鄉情怯；更是他「腸百轉，愁千結」的原因。

以流放在外的東坡、李白自居的他，在種種謠傳的紛擾下，如何面對南方友好和大後方民眾的疑惑？也就是「歸計未成猿鶴怨，驚波不定魚龍泣」，他只能說：「潮有信，帆無力！」頗有身不由主之嘆。

傳說張大千離開北平時，雖有「通行證」為憑，唯恐日人反悔，曾效法曹操在潼關大戰中被馬超西涼兵馬追殺時，割鬚棄袍，化裝出走。

傳記作家謝家孝問他是否如此？大千斷然否認：「沒有這回事！」

但，大千侄女張心素，卻在文中憶述他和善子重慶相聚的一幕：

「那時，八叔的鬍鬚短了很多，原來他在離開北平之時，為了避免日本人注意，曾經一度把他心愛的鬍鬚剃去……後來八叔回憶此事，還自嘲他當時是『割鬚棄袍』才脫離日方樊籠的。」（同註二）

大千離開北平那天是農曆五月十三日，中國船業鉅子董浩雲，也同在由天津開往上海的盛京輪上，二人相談甚歡，結為好友。

船到上海，他就躲藏在卡德路李秋君的深宅大院中，把辦理到香港所需證件、訂船票之事，統統託付祖韓和秋君兄妹；僅與宛君、心亮等通了一次電話。

傳說開大千遺作展，趁機大賺一筆的胡若思，受到大風堂門人的指責，公議把他逐出大風堂的門牆。多年後提起胡若思時，大千說：

「此人叫胡儼，胡若思，有點本領，後來在中共下面還吃香得很哩。中共拍的紹興戲梁祝片，所有美術繪景都是他的作品，雖然他品德不端，但那一次我不僅不怪他，反而感謝哩，否則我還脫不了身！」(註五)

大千寄贈秋君的「松下問道圖」，農曆五月初投郵，已比他早一步到達上海。上題：

「一年來抑鬱湖上，間或作畫，無可當意者。此幀小有是處，寄秋君大家哂正。爰客甕山昆明湖上，時戊寅五月朔一日也。」(註八)

農曆六月在李秋君畫室作「山水圖」所題五言絕句，是告別津沽前所賦〈滿江紅〉後，另一首自我表白——出汙泥而不染的詩篇：

踏破千萬山，兩腳猶未繭；青白自分明，保我看山眼。

戊寅六月畫于甌香館中。張爰 (註七)

大千在秋君家躲避風頭的一個月期間，北平的德國友人海斯樂，受大千之託，已將二十四大箱珍藏的書畫，運到上海租界存放；其時珍珠港事變尚未爆發，列強在上海的租界，仍是日本人無法染指

的禁地。繼而與家人和春天陪宛君南下的鄉友晏濟元，攜帶二十四箱寶物一起上船，航向英國租界地

——香港。

一行人住進廣東畫家簡琴齋銅鑼灣的花園別墅中，清幽舒適，大千和琴齋作書畫、談文論藝，及遊山玩水。此外，友人葉恭綽、李祖桐等，也到了香港，使大千既享一年來難得的自由，更有好友相伴。唯一不放心的是如何把二十四箱書畫，運回四川。

為了籌措回川的旅費和運費，到港不久，在畢打街香港大酒店舉行「張大千畫展」；為策安全，隨即請晏濟元把心亮和心智先帶往重慶。他和宛君、心一（葆蘿），為處理二十四箱古書字畫，繼續留港達兩個多月。

當時，只有中國航空公司每日一架小飛機飛漢口轉往重慶，乘客一票難求，更不要說託運貨物。所幸流寓香港的葉恭綽認識航空公司戴經理，戴氏知道這批書畫的重要性，答應每日運一箱到重慶。但時過不久，古物只運走一半多，時局卻有了重大變化。政府為要撤退人員，規定到漢口的飛機須卸下貨物，以便多載人員前往重慶。

緊張焦慮中，戴經理建議：讓宛君帶年幼的心一把剩下幾箱畫一起運走；到漢口後，堅持她所搭民航機已付了全程行李費，不能卸貨。戴氏認為女人家比較容易說話，很可能通融過關，大千則搭下班機獨自返川。

計議已定，一位大人、一位兒童的機票已經買好；最新消息傳來，漢口已完成撤退，飛機只得改飛廣西省西江北岸的梧州（蒼梧）；據「中英緬甸條約」所開的商埠。

一向好買名貴服飾，花錢如流水的宛君，聽說經由香港乘輪船可達梧州，卻堅持要退掉託人情才

買到的機票。她說，坐船即使坐頭等艙，連人帶貨起碼可以省下二百港幣；且一家三口可以同時成行。

宛君突發的省錢論調，使大千瞠目結舌，心想也許在北平被日本憲兵扣押期間，家中山窮水盡，宛君不時找出服裝首飾，讓心亮或管家前往典當時窮怕了。繼而想到好不容易託人買的機票，退掉了怎麼對得起友人？為此夫婦就在航空公司大廳裡爭吵起來。適友人李祖桐前來，要替一對母子購買到重慶的機票，見狀商請轉讓給那一對母子，問題順利解決。

那知這架次日起飛的「桂林號」民航機起飛不久，就在澳門石歧上空被日軍擊落。大千聞訊，驚得冷汗直流。

事後他告訴友人：

「你看，這真是沒辦法解釋的事，我太太宛君及十兒葆蘿以至那幾箱字畫，都免於此劫。」

大千夫婦乘輪抵梧州後，廣西省主席黃旭初函邀往桂林一遊。這時南京中央大學已遷校重慶，藝術系主任徐悲鴻，因事往來於重慶、桂林之間。省府派軍政大員李濟深陪遊陽朔山水最清幽的興坪。

大千、悲鴻並相約以後在此結鄰為伴。回到桂林別離之前，悲鴻又以董源巨幅山水慨贈大千。

此行，大千由梧州登岸經柳州前往桂林途中，又遭日機猛烈的轟炸，所幸全家無恙。離開桂林之後，大千繼續往貴州省會貴陽，拜見在此落腳的三哥麗誠夫婦；到達重慶，已經是農曆十月了。

與兄嫂、妻小在重慶山城團聚後，大千隨即投入繁忙的工作當中。和善子舉行聯合募款畫展，支

援抗日戰爭；與晏濟元合辦救助難民畫展；又與善子共出百餘件作品，準備二十七年陽曆年底，由善子攜往歐美作募款義賣。

十二月二十四日，已經遵母親遺命在昆明接受天主教洗禮的善子，在于斌主教及美國教士梅雨絲陪同下，前往歐美展開募款和宣傳抗日的國民外交。

分別在巴黎貢格爾美術館和德堡國立外國美術館舉行「張善子、張大千兄弟畫展」時，法國總統勒勃朗為善子頒授勳章，讚揚張氏兄弟的愛國精神，稱為東方藝術的傑出代表。

二月上旬，開始美國華盛頓、芝加哥、舊金山等地的一系列展覽，和在各大學、社會團體的演講。揮毫表演中，深深引起制止日本侵略，支持中國抗戰的回響，捐款源源而至。到民國二十九年九月離美返國前，共匯給國府賑濟委員會委員長許世英美金二十萬元。個人旅途生活則簡樸得像苦行僧一般。在重慶的家庭，全賴麗誠、大千兩兄照應。二十九年四月下旬，女兒心素與晏偉聰在成都的婚禮，善子也只能函請大千主持。

出訪歐美六百三十餘日，載譽歸來的善子，途經香港轉道回重慶期間，被當時缺乏有效醫療的糖尿病折磨得疲憊不堪，個人經濟也十分困窘，港渝間的旅費，只好電請許世英代為籌措，始得於國曆十月四日飛抵重慶。

民國二十九年六月，善子在美國佛享大學獲頒法學博士學位；據心素表示，除羅馬教皇曾獲此殊榮外，外國人士其時唯善子一人。

另有多所大學贈以名譽教授榮銜；羅斯福總統宣佈廢除「日美商約」之時，邀善子到白宮赴宴，待以上賓之禮，為善子和家人，留下值得驕傲的記憶。（註八）

回到重慶後，疲憊不堪的善子，亟欲見隱居青城的大千一面。大千卻因敦煌之行一切準備就緒，回電表示不妨等三個月後敦煌歸來，再到重慶歡聚，因而暫時未來重慶，使善子頗感失落。

註：

一、《大成》期一七四頁六，張心素文（中）。

二、《張大千全傳》頁一四九。

三、《張大千全傳》頁一五六。

四、《張大千先生詩文集》，卷四頁四。

五、謝著《張大千傳》頁一二七。

六、《張大千先生詩文集》卷七頁三一一。

七、《張大千詩詞集》（上）頁一五三。

八、有關大千離平返蜀、善子逃難及遠赴歐美，主要參考資料為謝著《張大千傳》章十一、《張大千生平和藝術》頁一九八，張心智撰《回憶父親在抗戰的舊事》、《大成》期一七四、一七五張心素撰〈我父張善子先生與八叔大千居士〉（中、下）。

# 24 攜家猶得住青城

善子訪問歐美，舉辦募款義賣畫展、籲請支持我國抗日期間，大千先後隱居成都和灌縣不遠的青城山上。過著遊山玩水的悠閒生活，卻也努力創作，積極籌款，準備前往敦煌莫高窟禮佛，和臨摹北魏隋唐的壁畫。

民國二十七年冬天，大千舉家來到成都，借住在駱公祠街十八號嚴谷聲（式海）的大宅院中。籍隸陝西渭南的谷聲年近知命，是位古籍收藏家，學識豐富，另在成都鼓樓街開了家益好堂中藥鋪。

谷聲的侄兒嚴敬齋，任監察院甘寧青監察使，駐地在甘肅省會蘭州，當時是少數到過莫高窟的官員。他描述的莫高窟塑像和壁畫，引起大千在曾熙門下時，所聞有關敦煌的回憶，也抱定裹糧三月一探究竟和紀錄、臨摹的決心。

次年舉辦的成都及重慶畫展，即為籌措西越流沙的旅費。

大千雖然生長在四川，但他對成都西方一百多華里遠青城山的認識，卻得之於在北平的學生蕭建初（樸）。建初家在四川德陽，他對青城山景、道觀的生動描述，使大千深受吸引；回川後，在谷聲

家住了一段日子，便決定攜眷隱居山中。

天師洞、玉清宮、圓明宮、上清宮……在道觀林立的名山中，大千選擇了地勢最高的上清宮。上清宮主持馬道長對大千極爲禮遇，爲他在宮後進安排了有十餘間居室的獨門獨院，使他能安靜地作畫。天師洞的彭道長也和大千相處甚歡，大千不時帶心亮、心智，到天師洞流連數日。

除了著手在上清宮內外，和通主峰的石板路旁栽種紅、綠梅樹外，他也開始飼養彩色艷麗的鳥雀和幼猿，供他和學生寫生。其後，友人送他一隻十幾斤重的小豹，他像善子在網師園豢養虎兒那樣馴養小豹。作畫時，小豹伏臥畫案下面，夜裡則睡在大千床下。散步時，牠服服帖帖地隨在大千身後，那景象，倒很像山神攜帶靈獸出巡一般。

令朝山客流連忘返的，是張大千住進青城山後，上清宮山門漆上大千寫的對聯，鴛鴦井與麻姑池旁，有他題字的石碑和生動的「麻姑仙子畫像」。各宮道長房中，高懸著大千的墨荷和山水畫，使香煙繚繞的道觀，平添了藝術氣氛。

《神仙傳》中所描述的麻姑仙子，是位年約十八、九歲的美貌仙女，頭梳雲髻、手如鳥爪。實際上，她已歷經了幾度滄海桑田之變，是長生不老的象徵。

大千依《神仙傳》所記作麻姑畫像，面容秀麗，綽約多姿，衣帶飄風，懷抱藥臼，彷彿從天上降臨人間。他可能覺得，這樣天仙美女，若畫成一副鳥爪般的纖手，實在不太調和，因此大千筆下麻姑抱著藥臼的雙手，全被衣袖遮住。此畫上石陰刻之後，樹立在「麻姑池」畔，看來十分生動。

樂府〈相逢行〉：

大婦織羅綺，中婦織流黃；小婦無所為，挾瑟上高堂。

奉祀老君的上清宮，高據青城山的高峰，環視群峰，有的一片銀白，點綴簇簇經霜紅葉，有的隱現於煙雨朦朧之中。上海、蘇州、北平，南北奔波，大千的三位夫人和子女，難得齊聚一堂。二位夫人操持家務、管教子女；沒有兒女，雅好戲曲和登山涉水的宛君，倒真成了「挾瑟上高堂」的小婦，陪侍在大千畫室裡。大千志得意滿地賦：

自詡名山足此生，攜家猶得住青城；小兒捕蝶知宜畫，中婦調琴與辨聲。

食棗不謀腰腳健，釀梨常令肺肝清；劫來百事都堪慰，待挽天河洗甲兵。

——青城借居（註一）

詩中為免第三、四句頭一個字都用「小」字，將「小婦」易為「中婦」。

抗戰期間，很多機關學校紛紛遷到四川，來自淪陷區逃難或響應抗戰的人士，多集聚在重慶、成都等地。因此大千隱居的清靜山居，反而是藝文界好友經常造訪和相約杖履出遊的地方，也有的搬到青城山暫住，既可享受山水勝景，更可躲避城市中不時遭受的日軍空襲。如作家易君左，大千有時將隨監察院遷渝的謝稚柳和張目寒，任教中央大學藝術系的徐悲鴻、黃君璧自重慶邀來小住一陣，以解

山居岑寂。

易君左攜家住上清宮約半年之久，時為民國二十八年，從他〈青城山上一大千〉短文（註二），無法揣摩他在山上的季節。賃屋而居的君左，自承略懂繪畫，常到比鄰的大千畫室看他作畫，一起「擺龍門陣」。他認為大千的成功有三大因素：一、天才高，二、見識廣，三、鍛鍊勤。

在易氏感覺中，大千三位夫人各個美麗賢淑，相處融洽；而他對宛君印象格外深刻，他在文中描寫：「三太太生得白白高高肥肥的，秀髮披肩，便是他畫美人的模特兒。原來張大千筆下的美人全是楊貴妃典型，也就是他的三太太造像。……」

半年山居生活中，正巧遇上大千與夫人爭吵負氣出走，深夜獨坐山洞中修鍊，勞動家人道士漫山搜尋事件；君左也在文中活靈活現的寫出來，成為騷人墨客茶餘飯後助談的資料。

易君左牢不可忘的是行過岷江大索橋的趣事：

「一次我們兩家同過大索橋；這有名的大索橋是灌縣一座偉大的建築物，完全用竹片、木柱、粗繩所繫成，橫跨岷江，接連兩岸，長達三里，在橋上走飄飄蕩蕩，如騰雲駕霧，橋下就是奔騰澎湃的岷江，視之目眩。我們兩家度橋，拉拉扯扯，驚懼的神情，難以形容。大千先生雖是四川人，但對於走過這樣長而高懸的大索橋，也有戒心。」

君左這段記述，也許稍嫌誇張。依張心智的回憶，大索橋全長六百五十公尺，僅合一華里多，並無三華里那麼長。大千攜子夜行過橋，也了無懼戒：

「我剛一邁步就腿軟心跳，被江水激流聲嚇得蹲了下來，但爸爸卻毫不介意，一手提著個小箱子，一手將我拉起，讓我放大膽緊隨他的腳步。就這樣，在那伸手不見五指的黑夜裡，在那震耳欲聾

的嘩嘩水聲中，我緊拉拉爸爸的手，左歪右斜地向前移步，不由得嚇出一身冷汗，而爸爸卻如走平地，硬是拖著我從從容容地過了索橋。……」（註三）

謝玉岑生前，和大千情如兄弟，入川之後見到稚柳，使他倍感親切。

首先，他把在北平後期畫的，有三十九歲自畫像的摺扇送給稚柳。扇上重題原來三十九歲自畫像的〈浣溪沙〉詞，算是他於七七事變後前往北平出生入死的紀念。

在重慶短暫停留期間，大千常到國府路稚柳寓所揮毫、聊天。

謝玉岑的女兒荷錢謝鈿，比心亮略長，有時跟隨客中的大千下廚，不久就能把紅燒肉和燒鯽魚，作得色香味俱佳。這也使他想起了苦中作樂的玉岑和素葉。他為荷錢謝鈿畫了幅墨荷。盛開的白蓮旁，有銅錢大小的嫩葉，既存有紀念「素葉」的意味，也隱含「荷錢謝鈿」的名字：上題：「門外野風開白蓮」，使她又感激又珍愛。

民國二十四年春，謝玉岑病逝常州，大千靈堂獻畫、料理喪事，並盡力照拂其高堂和年幼的子女。二十七年深秋和謝家在重慶重逢，一如往昔地照拂稚柳和玉岑子女。其後，某次成都畫展，大千以售畫所得五百元匯寄謝家，囑代亡友贍養高堂，撫育幼小。玉岑岳父錢名山寄詩稱讚大千的古風和高義：

遠寄成都賣畫金，玉郎當日有知音；世人解愛張爰畫，未識高賢萬古心。（註四）

黃君璧、張目寒和大千，往來頻繁。大千、君璧偕登峨嵋金頂，以及三人結伴同遊嘉陵江沿岸勝景，都爲他們留下永恆的回憶。

二十七年農曆十一月上旬，黃君璧得知在成都盤桓多日的大千將回返青城山，特意由重慶來嚴谷聲家爲他送行。晨光熹微中，谷聲取出紙筆，向君璧索畫。君璧剛剛放下畫筆，大千盥洗已畢，乘興以硯中餘墨揮灑成一幅倪雲林軼事中的「洗桐圖」，君璧讚稱頗有大千崇拜的張大風遺意，大千隨即題識，作爲臨別的贈禮 (註五)。

不料君璧這一送就送到了青城山上，在大千勸說下，索性留下來一起遊山和作畫。

民國二十年，大千首次至廣州造訪君璧，見他在石谿（髡殘）作品上所表現的功力，不下於他仿石濤的造詣，當即有「是道讓兄獨步當代」的意思。但君璧上了青城山，卻一再索求大千的仿石谿山水。大千雖然恭敬不如從命，揮毫點染，仍在題識中表示內心的謙虛和惶愧：

「君璧道兄自擅石谿，而乃強予爲此，遲遲不敢落筆。越歲同在青城，督促甚急，因此水漬舊紙，彷彿其形，圖成請正。布鼓雷門，不自知愧汗幾斛。己卯正月爰。」(同註五)

二十八年農曆二月，有客來山中邀君璧遠遊西康，大千山中閒暇，又畫了幅「仿石谿山水」，題得更爲謙虛：「石谿一派，三百年來唯吾友黃君璧遠遊擅其秘，自與訂交，予爲擱筆，敬之畏之，又不僅如憚草衣之於王山人（按，指憚壽平與王翬）。客來山中，偕遠遊西康，遂放膽爲此，他日君璧或見此畫，應笑我於無佛處稱尊也。己卯二月爰。」(註六)

大千稱不時轟炸大後方的日本飛機爲「噴火夜叉」。

二十八年春夏之交，噴火夜叉頻往重慶上空投彈，大千函請目寒和夫人朱紫虹到青城山小住。

紫虹是杭州人，思鄉心切，常常夢見遊於六橋三竺之間。大千以雷峰塔出土的珍貴經卷，和所作「雷峰夕照圖」加以慰問。上題：

「零落西城越國碑，殘經一卷價論千；畫圖認取黃妃塔（按，即雷峰塔），猶有斜陽照碧天。

「己卯與寒弟虹娣同在青城山消夏，偶檢行篋得此卷，並為圖以贈。虹娣有別莊在湖上金沙港，離亂不得遽歸，得此圖聊當臥遊，慰情於萬里外可也。」（註七）

大千、目寒和君璧嘉陵江之遊，就在這段時間：

農曆四月一日（國曆五月十九）是大千四十一歲誕辰。六天後的四月初七，為張目寒四十歲生日，大千、君璧、目寒相約先在嚴谷聲駱公祠街的嚴氏「賁園」，會聚在成都的友人，喝大千的祝壽酒；接著二張一黃往遊川北嘉陵江沿岸的風景。目寒的四十壽誕，則在蜀山秦樹、雄關峻嶺間度過，豈不別具一番滋味？

這次出遊，大千君璧沿途勾稿、照像、作畫，回來後更有系統地畫成圖冊。目寒則幾乎巨細靡遺地以文字紀錄沿途風光、歷史典故以及飲食遭遇；因此，這是一次「圖文並茂」，紀錄完整的壯遊。到達川陝邊境的寧羌（強），想繼續前進時，據告四、五日後始有班車，不耐久候的他們，只好就此踅返成都。

回程交通，更是多彩多姿，有的路段因抗戰期間汽油缺乏，客運車奉令停駛，只好乘滑竿、搭江船、步行過關越嶺，有段路竟搭到經濟部的便車。因此，去時乘車趕路，只有到達中途站，下車瀏覽

一會風景，住宿時在城內公園閒逛；反而回程行止比較自由，可以隨時停下寫生、照相，參拜古寺，乃至到嘉陵江中游泳，收穫極爲可觀。

農曆四月初二，車由成都北門站開出，已經是上午十一時。車過駟馬橋北，曲水茂林間有一古寺。大千向君璧、目寒如數家珍地說，此爲「昭覺寺」，寺內有唐代孫位、張南本兩人壁畫。二人皆以畫水聞名，張南本心想同勝不如獨妙，因此專意畫火。水、火皆無定形，二人卻各得其妙，世無倫比；可惜明末張獻忠之亂，名蹟皆毀。後平西王吳三桂重建此寺，殿宇巍然，至今殿樑仍署「康熙二年平西王吳三桂建」字樣。

更令人驚奇的是寺後林木間，碉堡屹立，有位西藏女尼獨自在堡中修行二十餘年，長齋禮佛。遇到軍人且避且罵，見到僧道則合十爲禮，人以爲瘋癲。據傳她是宣統末年四川總督趙爾豐的使女，趙因奉命以兵壓制四川爭路權的士紳，人名大辭典稱其「會國變，遇害」，女尼仇視軍人，或許由此。

只不知這時的大千，是否已計劃敦煌面壁歸來，在昭覺寺中與門弟子整理所臨壁畫？

車子一路向東北飛馳，龐統（鳳雛）戰死的落鳳坡、萬安驛、郎當驛、劍閣、張飛柏……到處可見三國和唐明皇幸蜀的遺蹟。

羅江北方的「萬安驛」，地名原在取其吉利，但逃避安祿山之亂的唐明皇，見此卻另有所解…

「一安尙不可，況萬安乎？」於是傳旨，迴鑾到附近眞明寺住宿。

車過萬安驛數小時之遙的新店子，見居民掛在門前的籠中鳥毛色全白，光艷照人，大千頓時眼睛一亮。一向喜歡種花養鳥的他猛然想起北平往事，告訴張、黃二友…

「此白喜鵲，昔年在舊京時，有人捕得此鵲，求售於門，乃爲老奴所撓。」

然而，更令人惋惜的是，客運車轉瞬已馳過小村，根本無法下車去買白喜鵲。

梓橦縣北到劍閣之間有郎當驛。據傳唐明皇李隆基入蜀，曾住宿驛中。

在馬嵬坡兵諫中，明皇被迫賜死楊貴妃後，一路走來，傷心欲絕。到此荒驛，適逢大雨滂沱。野

風中，簷鈴叮噹作響，使深夜無眠的明皇，心中越發感到淒切，也就是白居易〈長恨歌〉中所描述：

　　行宮見月傷心色，夜雨聞鈴腸斷聲。

明皇問隨侍在側的黃旛綽，鈴噹不停地響，它到底說了些什麼？黃對以：「似謂三郎郎當。」

唐明皇為睿宗李旦的第三子，故稱「三郎」，安史作亂，倉皇幸蜀，落魄潦倒，故謂「郎當」。

明皇聽了一陣默然，命樂工張野狐製《雨淋鈴》曲，用以自悲。

光緒二十四年，曾立有「唐明皇幸蜀聞鈴處」於驛中。

．．．．．．．．

客運車在顛簸的山路上，一路向東北方奔馳。除故障維修，停車讓旅客休息、賞景的地方不多。

古蹟勝景和雄關重鎮，在車塵飛揚中掠過，有如過眼雲煙，自然也無法停留照相和寫生。次晨大千、君璧請目寒吃壽麵，這也是他們此行最北的一

站，由於不耐長期等車，未再深入陝西。目寒計算自成都至此的里程，共九百九十七里。早餐後僱兩

人抬的滑竿，步向歸程；沿途可以從容地欣賞蜀道雄奇的山景，隨時停下來作畫吟詩。

距寧羌西南三十里的青龍寨，尖峰林立，彷彿上千把利劍指向天邊，山腰雲霧繚繞，益發顯得神

奇。據抬滑竿者言，沿小徑拾級而上，山巔就是有名的「西秦第一關」（一稱牢固關）。君璧、大千下

了滑竿，迅快地勾勒畫稿，捕捉眼前奇景。

在大千構想中，一套描繪李白筆下：「蜀道難，難於上青天」的勝景，在他胸臆間浮現。對目寒而言，也許是最好的生日禮物。

目寒生日這天晚上，住宿於七盤關前一站的校場壩，是川北比較貧窮的地方，連個雞蛋都買不到，自然更無法為目寒擺生日的酒筵。

註：

一、《張大千詩詞集》（上）頁一五四。

二、《大成》期一一四頁二○。

三、《張大千生平和藝術》頁三○九〈南望何時拜梅丘〉范仲淑（張心智夫人）撰。

四、《張大千生平和藝術》頁一三五〈雪門瑣憶〉錢悅詩（按為謝玉岑姨妹，在香港從大千習畫）撰。

五、《張大千先生詩文集》卷七頁三三二。

六、《張大千先生詩文集》卷七頁三四。

七、《張大千傳奇》頁二六七〈雪盦隨筆〉張目寒撰。

# 汎若不繫之舟

四川雖然是天府之國、魚米之鄉，但從成都到西安；也就是由蜀入秦這條線上，素有「富八站、窮八站」的說法。從成都到廣元為「富八站」，自廣元北行，朝天驛、校場壩、七盤嶺一帶，就屬「窮八站」地段了，人民生活窮困，連路面也崎嶇、狹窄。難為三位美食家，在校場壩那樣荒村野店為目寒祝壽，只好忍饑耐寒地度過一宿了。

幸虧第二天有客運車，可坐到朝天驛，隨即搭船沿嘉陵江向廣元順流而下。所經明月峽、飛仙閣、龍門千佛崖，都是廣元東北江景佳勝之地。明月峽江水澄清，兩岸碧嶂插天，山迴水轉，景物幽深。大千、君璧一度登岸寫生，回到船上，大千立即興致勃勃的下水游泳；目寒和君璧只能在淺水處洗去旅塵。自幼生長內江江畔的大千，隨著江流變換泳姿，淺深徐疾、悠然白在。千佛崖巉巖壁立，上面雕滿了大小佛像，佛洞高達十餘丈。千餘尊造像，像洛陽伊闕龍門石窟一樣蔚為奇觀。可惜築路工程人員不知愛惜，不但摧毀許多佛像，數以百計的佛頭，隨手拋進江中。

目寒生日第二天，夜宿繁華富庶的廣元，較之前一晚棲身的校場壩，真有天淵之別。由於一時沒

有到成都班車，繼續在廣元附近遊覽、寫生。

大千見君璧在望鄉台寫生江景，落筆迅快如風，採慣用的石溪筆法以鼠足點、馬牙皴、蒼勁的線條，寫樹石江流和崖壁間的佛像，不覺讚嘆。再看他面帶愁容，知道他心念故鄉安危，乃賦〈戲贈君璧〉一首：

> 百里嘉陵水，看君筆有神；樹留鼠足點，山作馬牙皴。
>
> 寶繪宜妝佛，金輪為寫真；望鄉台下望，南國有煙塵。（註一）

「望鄉台下望，南國有煙塵」；這首詩，不僅具體寫出君璧創作的神態、筆法、畫風、兼寫他面對嘉陵江急湍波流時的心境。自民國二十八年春天起，日軍在海空軍掩護下，登陸海南島及沿海各地，此際則正入侵粵東，家居廣東，思鄉懷人，君璧的心緒不難想像。大千詩無不安，但此時此刻以〈戲贈君璧〉為題，感覺上似乎有點欠當。

次晨，再到車站探視，依然沒有成都班車。所幸三人找到經濟部便車，到達劍門，並受到行政督察專員的熱情招待。目寒在旅行日記中寫：「二十八日（五月），車將達劍門，余等下車步行，見山截野橫天犖倒，長嘯高歌，大有獨立蒼茫之概。大千、君璧寫生多幀，兩人觀點不同，取景亦異，大千雄奇，君璧幽美，各有千秋也。午間抵劍閣……」

下一日遊武連驛覺苑寺時，可能傳抵後方的有廣東戰事失利的消息，加上突來的大雨，使君璧的情緒頓然低落。目寒在這天（五月二十九日）遊記中寫：「……返站，則大雨如注，然君璧意甚堅，微聞其以廣州失陷念眷屬至切故耳。因冒雨迴車至郎當驛。」

不過，依黃大受《中國現代史綱》所載，廣州已於二十七年十月二十一日失守，君璧情緒低落，不一定如目寒所言，他關懷的可能是整個廣東戰局。在君璧方寸大亂之際，大千再度於夜雨聞鈴的郎當驛中。把君璧調侃一番：

每從南國憶家鄉，急雨犇車驛路長；不為聞鈴也愁絕，三郎今日更郎當。（註二）

巧的是明皇、君璧同為「三郎」，一古一今，同樣在失魂落魄時，投宿雨中的荒驛。詩後大千自識：「雨中車過郎當驛，調君璧一首，君璧行三，故借三郎戲之。」

大千平日，親朋滿座，一邊揮毫話藝林掌故、狐鬼故事，談笑風生，無所顧忌；但此際面對心念故鄉安危的好友，在望鄉台和郎當驛，先後賦一調、一戲二詩，顯得疏於體貼。三十日回返成都嚴家，一宿之後，大千、目寒偕返青城山，君璧則獨回重慶沙坪壩的中央大學。

他在六幅連作的首幅「青龍寨」上題：

民國二十八年端節，大千在青城山完成贈目寒的四十壽禮「蜀山秦樹」組作。

「二十八年四月初七日，從寧羗南還過此，目寒指諸峰謂予曰：『劍鍔指天，頗似黃山九龍潭上也。』予與君璧各作草稿數幅，于此東南行登山，即西秦第一關。」

西秦第一關圖中，山腰紆曲的盤山路，幽深陡峭的溪澗，雄險程度較萬劍指天的青龍寨有過之而無不及。上題：

『西秦第一關』，鑿山開道，人行絕壁，便如坐郭熙『溪山行旅圖』中也。」

大千這份生日重禮中，尚有秦蜀分界的「七盤嶺」，嘉陵江勝景「飛仙峽」和歷代騷人墨客吟詠不斷的「劍閣」。他在「劍閣」上題：

「劍閣，西北望如萬劍斫天，東南望如鐵嶂橫亙，東連莎鼻，西接綿州，凡二百三十一里……四月初七日，是爲寒弟四十生日，同在車塵僕僕中，無可爲頌，既歸青城，迺成此卷，兼以志一時同遊之樂。己卯五日也 爰」（註三）

這些川北名勝，嘉陵江沿岸的粉本，也像黃山、華岳那樣，成了大千爾後不斷創作的素材。

勝利後，目寒將此卷攜往上海，請李秋君題署，秋君楷書「蜀山秦樹」四字，下識：

「大千居士紀遊圖，目寒先生屬題。李秋君」

盛夏，避暑於青城山的目寒夫婦，散步歸來折了滿把紅葉，插枝瓶中。大千想起去年深秋初到青城，舉目四望既可看到終年積雪的青城最高峰──大面山，復可由上清宮俯視腳下群山，在蒼翠林木間綻放出一片片紅艷的霜葉，當時他眞想終老青城。

談笑間，心智和心一走進畫室，手中紗網捕捉到的各種美麗蝴蝶，使大千想到剛才插在瓶中的紅葉。那些碩大的蝴蝶，也讓他聯想到旅行羅浮山的往事，乃濡筆揮毫，爲目寒作「紅葉彩蝶圖」，上題：「青城山中蝶大如掌，絢彩偉於羅浮，而茂樹蓊翳中，時有紅葉，易令人思秋冬之際，霜葉滿林，光艷如花，蝶夢爲之栩栩也。」（註四）

農曆六月，君璧作東邀大千、心智父子同遊峨嵋，在山中寫生、拍照、爲寺僧作畫，盤桓達一個月之久，可惜長子心亮，因肺結核症需要靜養未能同遊。

六月初九，是君璧母親五十晉八誕辰；她已移居香港，不在日本佔據下的廣州，登山前，大千繪「觀音大士像」寄香港祝壽。（同註二）

同是農曆六月，炎威逼人，大千一行在峨嵋山下旅社等待搭車上山。在難耐的等待中，君璧忽發奇想，要求一幅時裝美女圖。

據包立民在《張大千與黃君璧》文中解釋：前一年，徐悲鴻爲遠離故土獨自來重慶執教的君璧，畫過「落花人獨立」的古裝美人；手持紈扇亭亭玉立的美女，一副若有所思的樣子。悲鴻近年，多作油畫時裝人像，君璧以爲這幅古裝仕女，十分難得，於是才想求擅作古裝仕女的大千作時裝美人，讓美事成雙，可以對照欣賞。

大千畫中，身著旗袍的年輕女子側身而立、修眉、紅唇、烏黑的秀髮，髮梢翻捲如雲，看起來時髦美艷。裸露的玉臂，背在身後，一副似有所待的樣子。一幅半摺的絲巾別在淡紅色的臂釧內，巾邊的色彩，與臂釧上下呼應。臉龐、衣服和手臂，銀線般的線條，細而且淡，只有旗袍領口和袖口與開衩鑲邊的幾抹青灰，和秀髮取得平衡與照應。大千詩亦風趣：

每逢佳士亦寫眞，卻恐毫端著點塵，眼中很少奇男子，腕下翻多美婦人。短短袖衣饒別致，

非非想天現全神，畫眉莫笑趨時樣，此是摩登七戒身。

後識：「己卯六月峨山旅舍待車，酷暑如蒸，君璧強予爲時裝以禦炎威，漫圖並賦詩博笑。」

無論居住在十里洋場的上海、故都北平；或身在淪陷區及大後方，大千對戲劇的興趣，始終不衰，並與名角結下深厚的友誼。

農曆十月初，由北平來到成都的名伶祖元（大元），在更新舞台演「瓊林宴」。這位資深名伶停演已近二十年，不意在離亂中復出。大千受祖元六弟祖仁之邀前往聆賞，感動之餘，於十多天後的午夜，特別畫了幅畫轉贈祖元。

同年冬天，他和川劇名丑周企何的交往，也成了菊壇茶餘飯後的趣談。

經友人介紹後，大千先以「漁歸圖」條幅作為見面禮。其後觀賞「幽閨記」中「請醫」一齣時，大千掀髯大笑，擊節讚賞之餘，見企何作為道具的扇子破舊不堪，即邀企何到家（可能為嚴谷聲住處），以一尺八寸長湘妃扇骨的大摺扇相贈。大千在扇上題：

戲畫周企何，人說嚴谷老；左手扶藥箱，招牌是「益好」（按，係戲指谷聲所開藥鋪），本欲移贈君，又恐被君惱。企何持歸去，永以為寶。

下次觀戲，大千見企何仍然揮著一把破扇，怪而問之，企何回答：「『永以為家寶』；捨不得用耳。」說罷兩人相對大笑。

如此，大千一再贈扇，卻一次次成了企何的傳家之寶，一把也沒在舞台上亮過相；這件韻事，傳遍了成都菊壇，企何成了人人爭羨的對象。（註五）

日本侵華戰爭不斷持續下去，四川對外交通大多阻斷，不僅軍需和日常用品缺乏，來自安徽涇縣的宣紙，也無法在南紙鋪中買到，對書畫詩箋處處少不了宣紙的大千，實在是莫大的威脅。不得已，他只好到四川產紙重鎮建昌道的夾江縣一行。

夾江縣氣候溫和，雨量充沛，適於造紙用的竹材和木材生長。

經友人介紹，他找到了當地規模盛大的「槽槽戶」，參觀他們的造紙場，了解材料和製作過程。

他不但有二十餘年的用紙經驗，三上黃山路經安徽歙縣，對於紙性和製造方法，也稍有認識。他從原料配方、製作技術提出意見。待樣品製成，經一再試用，細心體察，再提出新的改進方案。比如在竹料紙漿中加入麻料纖維，就使紙的拉力增強，可以承受重筆。此外，如紙的漂白、吸水著墨的效果、紙質的細嫩，均逐漸獲得改進，不遜於涇縣的宣紙。

大千向大槽戶石子清，一次以高價訂購了兩萬張；新式紙帘，兩種不同尺寸規格，都由大千親自設計。最後又在紙邊設計荷葉紋，以及「蜀箋」、「大風堂監製」等暗紋，以防偽冒。以後不僅大千書畫用紙無虞匱乏，地方為了紀念大千，將這種改良書畫紙命名為「大千書畫紙」。（註六）

民國二十九年陽曆四月二十四日，心素在成都沙利文飯店的婚禮，大千除應善子函請前往主婚，也為一份合適的嫁粧煞費苦心。

心素童年喪母，隨父親和繼母在松江、上海、嘉善、蘇州四處遷徙，也有不少歲月陪祖母度過。轉眼二十六歲，大千衷心祝禱她有一個美滿的歸宿。

荷花、佛手、萱草、梅花……大千先畫好四幅花果，再請精工用蜀繡繡成四幅被面。並爲繼嫂楊浣青籌備了一筆可觀的生活費，才放心回返青城山。

農曆七夕前一日，侄兒蘋二十六歲生日，大千生平僅見地畫了幅折枝蘋果。行書：

「庚辰七月初六日，蘋侄二十六歲生（遺漏日字），寫此贈之。 大千爰青城山中。」

這年秋季，大千在一幅山水畫上，引錄了《莊子》〈列禦寇〉章的尾段：「莊子曰：『巧者勞而智者憂，無能者無所求，飽食者遨遊，汎若不繫之舟』。 庚辰秋孟偶得明紙一頁寫此。爰」（註七）

姑且不論楚國隱士伯昏瞀對列子說的這段話原意爲何，單就字面而言，用來描寫大千倒也得當：

大千生平表現，可謂巧者、智者、飲食者兼具，而他四海遨遊，也眞像隻不繫之舟。

多妻多子女的大千，常訓練子侄隨他到處遊山玩水。當時年僅九歲的心一（建兒、葆蘿）也不例外。農曆六月，暑氣正盛，他竟帶他攀上海拔三千多尺的青城最高峰——大面山。爲了獎勵心一的勇氣和毅力，歸途作「攜子登山圖」以贈：「建兒年九歲，已解登眺之樂，予每游涉輒挈之以從，今年六月，復隨登大面絕頂，既還耆亭，因寫此與之。庚辰秋大千記。」（註八）

陽曆八月下旬，也就是農曆七、八月之交，目寒夫婦由重慶造訪青城山。這時大千正籌備前往敦煌，已經到了緊鑼密鼓的階段，所以沒有與他們杖履偕遊，但建議他們這是登峨嵋山最好的季節。目寒夫婦隨即返回成都，轉道峨嵋。目寒像遊嘉陵江那樣展開生花妙筆，引方誌、歷史掌故以及一座座廟宇的建廟年代、供奉的神祇；甚至峨嵋山猴群的動態，一一詳記成《仙山日札》，與三人行的《劍門紀遊》等，合組成《雪盦隨筆》。民國四十三年農曆三月，張大千客日本時，目寒特別郵寄至東京

請大千作〈張目寒雪盦隨筆序〉。（註九）

峨嵋十日遊罷，復回上清宮的目寒，因不擅丹青，只好向大千索畫，作為暢遊名山的紀念。大千在題「峨嵋」山水中寫：

峨嵋山圖「越歲始為成此」，可能也為西越流沙行程在即的緣故。

大千擬經成都、廣元、蘭州、出嘉峪關前往敦煌的啓程日期未見記載，因此只能從他二十九年在「庚辰夏日目寒二弟同紫虹娣遊峨嵋還青城，索圖以為紀念，越歲始為成此。」（註十）

青城山最後一段時間的詩、畫、題跋，以及行至廣元便接到善子噩耗的時間，加以推測。

他告別天師洞主持彭真人的「崖松」圖和詩，作於農曆八月十四日。

> 蒼崖鐵削藏青蔥，堅貞不受暴秦封，浩浩颯颯來天際，只恐旦夕成飛龍，騎龍顧盼君何雄。
>
> ——崖松

大千在蒼松圖、詩後記：「倭居故都之明年，予始得間關還蜀，來居青城，初識彭真人椿仙。歲月不居，忽忽三年，頃將北出嘉峪，禮佛敦煌，寫此為別。庚辰八月將望，大千居士張爰」（註十一）

在整裝待發的忙亂中，十七歲便拜在大千門下的揚州青年劉力上，上青城山拜謁大千。

蘇州一別，轉眼已五易寒暑，穿著一身軍服的劉力上，可能因駐紮成都才有機會上山相會。倉促之間，大千以一幅現成的山水畫為贈，從題識中隱約可見大千認為報國非只投筆從戎一途，充實學養藝能，對戰後的建設，或有大用：

「……弟益發英俊，而予益發仲仲矣！頃復將西出嘉峪，禮佛敦煌，弟亦將復赴戎行，勉以力

學，暫留成都，報國有日⋯⋯庚辰九秋，兄爰青城上清宮借居。」（註十一）

其後，力上也前往敦煌，追隨大千爲發揚中國古代的藝術而努力，可能即肇因於這段〈題贈劉力上山水〉。可見到了農曆九月，大千及妻、子一行，尚未離青城山。

依張心素所記，大千於國曆十月五日，在成都接到前一天才經香港回到重慶的善子，約往重慶相會的電報。這時敦煌之行已如箭在弦上，不得不發；大千只好回電樂觀地表示，三個月後重慶歡聚不遲。然而，大千怎知在莫高窟和榆林窟臨摹壁畫的工作，休說三個月，連三年也無法完成。更料想不到的，這則簡單的覆電竟是與自幼教導他，帶他日本、上海、蘇州、北平四處闖蕩奔走的二哥最後一次通訊。

國曆十月二十日，善子以痢疾及糖尿病併發症逝世；心素在文中記：

「當時，內地交通閉塞，電訊困難，八叔直至十一月上旬，行至廣元，參觀千佛崖石刻方畢，正欲動身往甘肅麥積山，在旅館中忽然接到由重慶輾轉發來的電報，八叔哀痛莫名，倉促返渝奔喪，暫時中止了敦煌之行。」（註十三）

證以大千、君璧和目寒二十八年嘉陵江之遊，成都到千佛崖約四日車程，由此推測大千此次出發時間應爲國曆十月下旬到十一月初之間。

註：

一、《張大千詩詞集》頁一六八。

二、《張大千詩詞集》頁一六九。

三、有關嘉陵江之旅，主要參考《張大千傳奇》頁二六七、《雪盦隨筆》〈劍門紀遊〉章，張目寒撰。另

《大成》期一一八頁二六亦刊有〈劍門紀遊〉。

四、《張大千先生詩文集》卷七頁三六。

五、《張大千全傳》頁一七二一。

六、《張大千全傳》頁一七二一、七、《張大千生平和藝術》頁二三八〈張大千和夾江紙〉，李子撰。

七、《張大千先生詩文集》卷七頁四一。

八、《張大千先生詩文集》卷七頁四二一。

九、《張大千先生詩文集》卷六頁二一四。

十、《張大千先生詩文集》卷七頁三九。

十一、《張大千詩詞》（上）頁一七七。

十二、《張大千先生詩文集》卷七頁四〇。

十三、《大成》期一七五頁二張心素文。

# 劍外忽傳收薊北

民國二十八年夏，大千、君璧、目寒偕遊嘉陵江時，中國對日戰爭，已經到了新的階段。

二十六年七七事變後，日軍在中國境內，多半攻無不克，戰無不勝。中國當時的政策是以空間換取時間，將軍隊轉進到有利地區，將沿海各省工廠、學校向內地遷移，保存實力。

有限量的日本軍隊，分布在廣大的中國戰場上，頓形單薄。所能控制的地方，也僅限於沿海地區、鐵路沿線和較大的城市。大多數山區和農村，仍然由國軍戍守或是游擊隊活躍的地方。

在東北的偽滿軍隊雖稱精壯，但既要北防蘇聯入侵，如果南調也難為日本人所信任；民國三十年，汪精衛偽政府在河南北部所編組的三萬軍隊，突然攻擊日軍，加入國軍行列，就是很好的例子。

進入反守為攻階段之後，僅就民國二十九年秋天到三十一年早春三次長沙會戰，便殲滅日軍達十四萬左右。

而三十年春天，美國陳納德將軍組飛虎隊來中國助戰，及三十一年二月中旬，孫立人將軍的緬甸遠征軍，擊潰日軍，力解英、緬七千多人之圍，使人心大振，軍民信心大增。

更重要的是，三十年十二月八日，日軍對珍珠港的偷襲，喚醒美國人談判的迷夢，不僅引起美、英對日宣戰，獨自抵抗日本侵略達四年半的我國，也斷然對日本、德國和義大利三國宣戰。戰爭到了這個階段，無疑地已勝券在握；此際正是大千預備前往冰封雪凍的西千佛洞，不畏一切艱苦為鑽研、發揚中國固有文化而努力的時候。

由於勝利的曙光漸露，大千自敦煌歸來以後，雖然忙於發揚中國北魏、隋、唐藝術的博大精深，以大風堂珍藏展及一次次近作展解決生活和積欠債務的困擾，許多沉澱多時的人、事、物，也逐漸浮現在他的腦中。

五、六年來他無時不惦念如今已近耳順之年的四哥文修。文修夫婦，是在二十六年底才自上海接往北平，共商脫離淪陷區的對策。結果卻是自己和妻、子遠離苦海，獨留兄嫂住在北平羅賢胡同，臨別時，文修戴瓜皮帽、眼鏡、瘦削的臉龐，綻出少見的笑容。他自認處境安全，力勸大千儘快南旋的聲調，一逕如在目前。如有勝利的一天，他首要就是前往故都，迎接兄嫂回川。

有時他也遐想，倘如當年與文修同返故里，以他的醫術，也許善子不會遽然而逝，心亮不至於病歿西安，成為他心中揮之不去的憾事。

除三位妻子、上海的李秋君、韓國的春娘外，還有與他實際交往時間最短，卻又無時去懷念的是北平的李懷玉姑娘。他和懷玉相識，只比宛君略早，她那雙玉手，雪裡梅花一般姿容神態，他畫過，也在詩詞中詠嘆過。不得已而分離之後，他總感覺她眸中凝結著一種如風似霧的幽怨。

民國三十三年冬，大千在成都沙河村居所作「依柳春憶」，畫中少女幽怨的神態、大千自題少作〈子夜歌〉詞；稍一對照大千二十三年在頤和園所作「懷玉畫像」的題識，自然會想到圖中所畫、詩

中詠嘆的非懷玉莫屬。

（按，「依柳春憶」和題「懷玉畫像」，均見本文章八，《故宮文物》期二一九）。

大千詩、畫中，少有已成為自己妻、妾的女性，而圖、詠婚外情的卻屢見不鮮。

民國二十六年農曆十二月，為接家眷困居北平，曾作「仕女蕉竹」圖，數竿翠竹後面，以細線描寫的芭蕉，淡得似有若無，彷彿雪蕉一般。近處草坡的太湖石邊，一位素衣女子側身而坐，兩手為長袖所掩，有種衣單不勝寒的感覺。草坡前後，潺潺溪流，增加了女子的孤獨和景物的蕭瑟。上題：

歡行流水心，妾守幽閨性；蛾眉顰不展，蕉心比儂命。

後識：「丁丑嘉平寫於大風堂下　大千張爰」

無年款的「人物」，依竹而坐的女子，服裝、髮型、神態，和「仕女蕉竹」相似，近景的溪流、菖蒲，以及淒清孤寂的情境也和「依柳春憶」、「仕女蕉竹」相去不遠。所題七絕不再怨郎心如流水和菖蒲般的善變，幽幽長嘆的是：「祇因薄命是梅花」。

大千寫生美人物，向以神似自豪。

「春憶」、「蕉竹」、「人物」三幅仕女圖中，髮型、神情，乃至自嘆薄命的歌和詩，相似處應非偶合。

大千筆下梅花，象徵堅貞的節操，但「懷玉畫像」和「人物」題詩，梅花於象徵堅貞之外，卻又有寒花薄命的意味。

于非闇曾為文讚賞大千二十三年為何應欽將軍畫的「背插金釵圖」。隱指以懷玉為模特兒的纖纖

（九）

玉手，美得登峰造極。接著他又大嘆：『罡風吹散野鴛鴦』，這是何等不幸的事呀？」（見本文章十

二十三年、北平、頤和園、「罡風吹散」的「野鴛鴦」；除了懷玉還有誰？然而，他也是少有使大千既憐惜薄命，又心懷歉疚，卻一直在情感上藕斷絲連的女子。張大千心目中，韓國的春娘，雖然薄命，卻非弱者；他把她比作隋末慧眼識英雄的紅拂女，而他，不是贏得美人歸的李靖，是獨自取得一片天地的虯髯客。

「紅拂女」的圖和詩，作於三十三年秋天，比「依柳春憶」晚了幾個月（見本文章八）。

民國七十年春天，韓國友人基洞仁到台北外雙溪摩耶精舍向大千辭行，高齡八十三歲的大千，作寫意「金剛山虎頭巖」山水。上題：

　　乍別金剛五十秋，老夫無日不神遊。何當結箇茅亭子，作畫朝朝看虎頭。（註一）

詩中透露：此際距他最後一次到韓國與春娘鵲橋之會已經五十年；也就是民國二十至二十二年，遷居蘇州網師園前後。到了二十三年，懷玉和宛君，先後填補了他感情的空虛，由此至三十三年秋，已有十年未與春娘會面。前四、五年，中韓之間可能還通郵，及至二十七年冬他回到大後方，大概連信都斷絕了。

此外也透露，雖已八三高齡，大千仍難忘懷民國十六年，一位十六七歲的韓國少女，初次陪遊金剛山的情景，也未改在山上一起構屋隱居的初願。只是，時光不能倒流，一切已人事全非了。

和懷玉、春娘相較，大千心中的李秋君是強者，是事業上的賢內助，同時也是書畫之友。

大千表示，他和秋君並無肌膚之親，當然也沒有夫妻名分，但生活上，她照顧他無微不至。在上海的大風堂弟子，稱她爲「師娘」，她也答應。

大千屢次上海畫展，從裝裱、場地租借和佈置、宣傳、甚至展後收取筆潤，都由李祖韓和秋君二人調兵遣將，不用他操心。

處於汪精衛僞政權和日人統治下的上海，受李氏家族的庇蔭，以及她在婦女、文化界的地位，大千對秋君的安全並不擔心。遇到事情，不僅大風堂弟子爲她效勞，他的許多藝文和教育界的朋友，也隨時可以伸出援手。二十七年秋逃離北平匿居卡德路的時候，順利辦理他和家眷赴港手續，安全托運二十四大箱書畫，全賴祖韓兄妹兩雙操舵的手。

逃離北平前的農曆五月，大千以得意作「仿趙承旨松下問道圖」寄贈秋君。

二十八年農曆七月，他和君璧、心智遊峨嵋歸來，大千又以「峨嵋三頂」扇面，寄贈秋君，款書：「峨嵋屹然霄漢，終歲在雲嵐煙靄中，須用北苑南宮法求之，庶幾其天機離合之趣；秋君大家視此何如在滬時作也。大千蜀西青城山中寄。己卯七月。」（註二）

像這樣可以在書畫藝術相互切磋的女性，求之於三位夫人，恐怕不太可能；但，像大千在婚外情方面的過分男性中心，是否也成爲數年後與凝素仳離的因素之一？

民國三十年冬，太平洋戰爭爆發，日軍遍襲新加坡、香港、菲律賓等英、美租借或統治地區，大千與秋君透過香港轉信上海的通路，可能也就隨之中斷。

二十七年秋在桂林與徐悲鴻一別，不久悲鴻即往香港、新加坡，應印度詩人泰戈爾之邀，訪問、

作學術演講及開畫展等活動。有的畫展從事義賣募款，寄回重慶爲救災救國之用。大千則忙於籌集資金，西遊敦煌。到了三十三年春夏之交，敦煌臨摹畫展、大風堂珍藏展告一段落後，想到悲鴻桂林割愛，贈他巨幀董源山水的事，急忙找出珍藏的金冬心「風雨歸舟圖」，倩目寒帶到重慶，表示投桃報李之意。悲鴻一見，大喜過望，題辭其上：

「此乃中國古畫中奇蹟之一。平生所見，若范中立「溪山行旅圖」，周東村「北溟圖」，與此幅可謂世界所藏中國山水畫中四支柱。……」他也提及桂林贈畫往事：

「一九三八年秋，大千由桂林挾吾畫董源巨幀去。一九四四年春，吾居重慶，大千知吾愛其藏中精品冬心此幅，遂託目寒贈吾，吾亦欣然，因吾以畫爲重，不計名字也。」（註三）

大千由悲鴻所贈董源山水，他「投桃報李」，回贈悲鴻的冬心「風雨歸舟圖」，聯想到戰前所見，北平國華堂主人聲言要殉葬的〈江隄晚景〉。但願主人仍在，寶繪無恙；戰後北上，無論如何也要設法收歸大風堂爲鎮堂之寶。

大千從三十三年農曆六月所畫的重彩荷花──「朱荷」，想到同樣繪重彩荷花的吳湖帆。也不由得對吳湖帆以重金買到他假造梁楷「睡猿圖」的往事，感到歉意。

他畫重彩荷花是近些年的事，往時所畫，均以墨荷爲主。及至敦煌歸來，受唐代壁畫的影響，所用重彩也越發強烈。

記得第二次出發往敦煌前，曾與余嘯風、楊孝慈二友乘獨輪車到沱江拜訪一位長執。

閒談間，余嘯風對大千說：

「君往好寫朱荷，頗爲時賢所譏，予力爲君解嘲；畫家以筆墨爲先，豈得以形色求之耶？」

不料，一位獨輪車夫忽然說：

「世豈無朱荷耶？《洛陽伽藍記》不云乎，準財里內有開善寺，入其後園見朱荷出池，綠萍浮水耶？」（註四）

在三位友人一片詫異聲中，獨輪車夫又連舉數十則他們平日連聽都未聽過的荷花故事，使大千益覺其胸中蘊藏，深不可測。問到車夫身世，則笑而不答；想必像舜隱於農、膠鬲隱於商那樣，遇到了隱於車工的高人。

大千由此回想到在上海見過的唐人牡丹，金碧輝煌，爛若雲錦；刁光胤留下「五色牡丹」、宋徽宗更畫過「佛頭青」牡丹；人世間有多少隱居的高人？習見的花鳥之外，又有多少未嘗窺見的奇花異卉？歸後他趕緊找來《洛陽伽藍記》印證車夫之言，也更細心地觀察自然界的現象。

民國三十四年初；農曆甲申年臘月，張大千依舊埋首於創作。他把描繪題材，由古書記載、古賢作品，轉移到現實。

蘭州近郊皋蘭的雷壇道觀，有百數十叢牡丹，魏紫姚黃，名種俱全。春夏之交，寶馬香車，仕女如雲。晨旭初上，花、葉間的露珠，映日生輝，美艷無匹。其中首推「潑墨紫」；紫紅色的花瓣，由瓣梢向瓣根，逐漸變化成神秘的黑色，彷彿天然水墨渲染的一般。在黃蕊綠葉的襯托下，使人不得不疑為仙種，雅非塵間之物。

民國三十及三十二年，大千往返敦煌，有幸二次流連觀賞，「潑墨紫」畫成後長題其上，書畫交

輝，懸壁自視，恍似預示出開年後的嶄新氣象。

到了歲暮，他又為川劇名丑何企周畫巨幅「峨嵋山全景」。峨嵋三頂、洗象池、仙峰寺、萬年寺……歷歷在目。山石寺廟，均以金粉勾勒，雍容華貴。上題：「五嶽歸來資坐臥，忽驚神秀在西方。歲在甲申，畫示企周仁弟，乙酉開歲大吉。」（註五）

五月中旬至下旬，他率領從敦煌帶返四川的李復，到內江東鄰昌州大足石窟和資陽、簡陽等地，研究古老的石雕藝術，對像洛陽龍門石窟般龐大工程和精美的石雕，讚嘆不已；對大足香海棠更留下深刻的印象。直到八十二歲高齡，他還念念不忘，在「海棠」圖中題：「我家香國為鄰國」。下識：「天下海棠無香，惟吾蜀昌州獨香，志稱『海棠香國』。昌州與吾內江接境。想到花時意便消，長恨西川杜工部，一生不解海棠嬌。六十九年庚申春仲，摩耶精舍寫並題。八十二叟大千張爰。」

從「香國」昌州回返成都未久，著名漫畫大師葉淺予到訪。在他的沙河村居和昭覺寺，住了三個月。出生於浙江桐廬的葉淺予，小大千九歲。十八歲初至上海謀生，曾作過商店夥計、畫廣告、教科書插圖及舞台佈景等工作。他對小說、電影和戲劇都發生了興趣，到了二十一、三歲，常在報章雜誌上發表政治諷刺、描寫社會百態的漫畫，其後並從事人物畫創作，擅於表現人物的動態。

民國二十幾年，大千與淺予相識前，就喜愛他的長篇漫畫《王先生》，每期一出刊，即讓弟子劉力上買來供他欣賞。與淺予首次邂逅，是二十四年在南京張目寒家，湊巧被他遇上大千和稚柳合作陳老蓮假畫的場面。二十六年，同往北平市府主席黃郛家作客。這天黃主席大宴賓客，為的是共賞他剛收藏的珍品——石溪山水中堂。

有過在陳半丁家揭發假石濤的教訓，這次大千並未當眾聲張，出門後才悄聲告訴淺予，這幅中

堂，可是他的傑作。同日，大千又陪他到古玩店，以重價購買清代廣東畫家蘇仁山的「文翰像」，贈給淺予。此畫手法誇張，把不同朝代的文學家如班婕妤、蔡文姬、陳壽、魏徵，同聚一堂，圍繞著唐太宗李世民，共議大事。不但深具漫畫趣味，更是長於馬夏山水的蘇仁山，別創一格的作品，葉淺予喜出望外，終身珍藏 (註六)。

淺予此來，一方面想向大千學習國畫的技法，再者，在成都等候一位攝影家，預備同往康定采風，蒐集藏族舞蹈資料。大千在敦煌、青海曾與藏胞相處，倘能邀他同往，更為理想，大千已經首肯。

對社會、人生觀察入微的淺予，很快便了解到大千的境況。他在〈我所知道的大千〉文中回憶：

「我剛到成都時，他正在準備一個畫展。他完全靠開畫展賣畫過日子。那時候他家裡妻子兒女連同親戚有十幾個人，他平常就靠借錢過日子，開個展覽會，賣了畫還債，還完債後，接下去又借錢。」(註七)

三個月期間，淺予天天陪大千談文論藝，注意他下筆和水墨運用的技法，淺予表示：

大千使他在國畫造型要旨和筆墨技法獲益良多，可以說是他這方面的啟蒙師。

曾遊印度，見過國際大學女生向文學家泰戈爾獻花獻舞的淺予，把印度人舞蹈描寫得異常生動。

大千對畫中的異國情調，充滿了好奇和興趣，有的舞者手、足、身法，更可以和莫高窟壁畫中的飛天、舞伎相印證。這也使他回想到在莫高窟時，與中央研究院西北考察團向達教授的一場辯論：

向達主張，敦煌藝術傳自印度，壁畫作者也是印度藝術的忠實傳人。大千認為雖是自印度傳入，但已為中國藝術家融會貫通，形成中國自己的藝術，並不是模仿 (見本文章五)。當時他就有意南遊

印度，考察洞窟繪畫，卻因臨摹展、償債，加上戰爭，蹉跎至今。

他選了兩幅淺予所畫印度人舞蹈，用自己畫法加以詮釋；在一幅「獻花舞」仿作上題：

「印度國際大學紀念泰戈爾，諸女生為獻花之舞，姿態婉約，艷而不佻，殆所謂天魔舞耶？其手

足心皆敷殷紅，則緣如來八十種隨好手足赤銅色也。觀莫高窟北魏人畫佛，猶時有示現此相者。偶見

吾友葉淺予作此，漫效之，並記。時乙酉八月朔，張大千爰。」

農曆八月朔，為國曆九月六日，「八一四」（農曆七夕），長達八年的抗戰勝利日，早已降臨，舉

國沉醉在一片歡樂聲中。

「劍外忽傳收薊北，初聞涕淚滿衣裳；卻看妻子愁何在？……」半個月來，大千不時吟誦杜甫的

〈忽聞官軍收河南河北〉。

葉淺予再度提起同往康定時，大千表示，其心早已飛向上海、北平，只待農曆九月成都畫展收

場，即將起程北上。

註：

一、《張大千的世界》圖一一六。

二、《五百年來一大千》頁一九一〈恨不相逢未娶時〉，黃天才撰。

三、間接引自《張大千全傳》頁二四八。

四、《張大千先生詩文集》卷七頁五二〈題朱荷〉。

五、《張大千全傳》頁二五九。

六、《張大千藝術圈》頁一六八〈張大千與葉淺予〉。

七、《張大千全傳》頁二六一。

# 故都尋寶

抗戰勝利的歡欣，也流露在大千繪畫的題款中。

農曆六月，荷花怒放，大千憶起南京玄武湖、北平頤和園避暑賞荷的往事，心頭浮起一絲悲涼。

放筆直掃，作巨幅水墨荷花四屏，高約丈二，四幅寬度合計一丈八尺左右。題七絕一首，後識：

「兩京未復，昆明、玄武舟渚之樂，徒託夢魂，炎炎朱夏便有天末涼風之感。

乙酉六月避暑昭覺寺漫以大滌子寫此並題。　大千居士爰」

勝利佳音忽從天降，大千狂喜之餘，拈筆重題畫上：

忽報收京杜老狂，笑嗤強寇漫披猖。眼前不忍池頭水，看洗紅粧解珮裳。

句下自註：「不忍池在東京，荷花最盛，昔居是邦，數數賞花泛舟。」

又識：「七月既望，日本納降，收京在即，此屏裝成，喜題其上。　爰」

大千詮釋印度「獻花舞」後九日，友人袓布到昭覺寺看他，一時興起，復作高二尺半寬半尺餘的

小幅荷花，下筆豪放，花蕾挺立，荷葉則在狂風吹襲中款擺，詩同題四屏巨荷，後識：

「乙酉八月十日倭寇歸降，舉國狂歡，祉布道兄見訪昭覺寺，為此留念。不忍池在東京，為賞荷最勝處也。　爰記。」（註一）

六千伏地寫
蓮花丈二通景
屏甚左持水
盂者為其女
子手拾得右
頗躬捧硯
者其男子之
羅羅神字旁
觀晤覽寺
方夫史慧張
目決嘗兩手
揮蕉袋則
製國昔葉淺予也乙酉重陽朋柳詫

丈二通景

抗戰勝利前數日，張大千在成都伏地揮灑丈二荷花通景屏，作客張府名漫畫家葉淺予，以神來之筆畫下這歷史性的一幕，另位好友謝稚柳題詞

在成都，張大千拈花微笑，揣摹他要畫的唐美人神態，卻被漫畫家葉淺予捕捉到他的「美姿」

葉淺予在觀摩國畫技法，以及等待往康定的攝影同伴期間，也用他的漫畫手法，以大千為題材，畫了「大畫案」、「唐美人」、「胡子畫胡子」，和「丈二通景」等六幅漫畫留贈大千，其後由榮寶齋印製成套，冠以《游戲神通》總名，又稱《漫畫大千諸相》。這六幅畫上，均有大千友人題跋。

其中「丈二通景」，描寫的就是農曆六月在昭覺寺中創作四屏墨荷的景象。

大千匍匐地上我地揮灑，身後一子、一女，彎著腰，小心謹慎地捧硯台、端水盂侍候。巨幅畫紙一角，站著一僧一俗，俗者就是漫畫家葉淺予。謝稚柳題於畫上：

「大千伏地寫蓮花丈二通屏，其左持水盂者為其女子子拾得（按，心瑞）；右鞠躬捧硯者，其男子子羅羅；袖手旁觀者，昭覺寺方丈定慧；張目決眥，兩手插褲袋者葉淺予也。乙酉重陽，稚柳注。」（註一）

大千除農曆六月前後，作六尺「唐裝水墨仕女圖」贈淺予，又為淺予漫畫的四幅扇面題讚。這些諷刺意味十足的題讚，在大千題跋中，可謂絕無僅有：

「藥箱開，老鼠出，東西南北應診難，請我不來眞爾福。」——請醫讚

「救貧無方，要良爲娼。歸正可也，何必打婆娘！」——歸正樓讚

「青抹額，大紅鞋，坐櫃台；笑口開：恭喜大發財！」——迎賢店二讚（其一）

「能令爾喜，能令勃怒，咄咄爾曹非主顧。錢不來，誰留爾等住。」——迎賢店二讚（其二）（註

從題讚不難想像，葉淺予四扇所畫，無非針砭戰時的大後方社會現象。

日本投降後將近一個月，九月上旬，葉淺予終於等齊了康定游伴，昭覺寺中辭別相處三個月的大

千，前往康定采風，大千非但沒有同行，先前往新疆的計畫，也一併因勝利後欲往上海、北平的規畫

而取消：

這年五月，由海棠香國大足歸來未久，欣聞新疆吐魯蕃柏孜克里克石窟和庫車的克孜爾石窟發現

古代壁畫，曾計畫畫像莫高窟面壁般前往臨摹考察。他請得力助手李復，先回敦煌準備一切，只待秋後

或下一年春天，便在安西會合前往；如今也只好俟諸異日。

國曆十月；農曆九月，在成都盛大展出的畫作，作品很快便訂購一空。其中一幅臨自莫高窟的

「水月觀音」，仕紳、富賈、骨董藏家多人，均想請回供奉，爭持不下。和大千有中表之親的四川教育

廳長郭有守（子杰），出面排解，亦不得要領。只好請示省主席張群。張群裁示由新都縣長冉崇釀

金購下，置於寺院供奉。冉縣長與寶光寺住持妙輪上人商議，發起募款，新都縣的善男信女，以事關

信仰和保存國粹，熱烈響應。百萬元價款（約合黃金十兩），很快募足。

迎請水月觀音入寺之日，妙輪上人率寺僧和信眾，舉行隆重法會，擺素筵大宴賓客，慶祝該寺得

到國寶。

冉縣長為文記述奉迎水月觀音的緣起，請名畫家姚石倩書於畫上。

根據文修的兒子心儉憶述：「二九四五年八月，日本投降。道路稍通後，八叔給我銀元三〇〇

元，命我赴北平迎接父母回川。一九四六年夏，父母抵渝。……」

大千安排了懸掛八年之久的心事，自己也去了次上海，探望睽違多年的秋君、畫友和弟子；但為

時甚短。十月，他由四川飛往北平。淪陷長達八年的北平，市面繁榮依舊，許多待遣返回國的日人，

把各種服裝、家具、古物擺攤出售，形成一種特殊的景觀。

另一種特殊景觀，是充斥在琉璃廠書畫古玩店中的「東北貨」。

民國十三年遜帝溥儀被馮玉祥逼出皇宮，投靠日本人之前，曾與弟溥傑、伴讀英文的溥佳，陸續把建福宮中的大批書畫古玩，偷運出宮。單以賞溥傑為名的，就多達千餘件。藉其他名目流出的書畫寶玩，更無計其數。

民國二十一年，「滿洲國」在長春成立，這些希世之珍，大半成為滿洲國的「御府」藏品。及至日本無條件投降，滿洲國解體，溥儀、溥傑等在瀋陽為蘇聯軍隊俘虜後，這些內府寶藏流落民間，有部分回流到北平。被對古畫珍玩嗅覺敏銳的古畫商販發現後，立刻以廉價收購，屯積居奇。對像張大千這樣有真知灼見的內行人而言，此際的琉璃廠，無異是取之不盡的寶山。

計畫在北平長期居住發展的大千，首先希望重新回到風景幽美的頤和園，然後在城內購買一座豪宅，以及到東北貨集聚地琉璃廠尋寶；但無論何者，都需要大量金錢。

民國二十七年冬，溥心畬辦完先母項太夫人喪事，向輔仁大學租用的萃錦園，租住距前慈禧太后寢宮——樂壽堂不遠的介壽堂。戰後重返頤和園的大千，則租住長廊東首的養雲軒。

養雲軒不像原住聽鸝館般富麗堂皇，卻像樸素的江南院落。門額「川泳雲飛」四字，為乾隆皇帝御題。下了石階，眼前便是一座橫跨葫蘆河的石樑。河中遍植荷花，對愛荷如命的大千比賞花昆明湖畔，更為方便。院後有小山，院內有軒五間，在清代，是嬪妃休息的地方。

在園中，大千和心畬可以朝夕往還，遠比造訪萃錦園更為頻繁。心畬到養雲軒時，往往女兒韜華和女弟子劉繼瑛陪同，看兩人聯手作畫、吟詩。大千不少從四川攜來的繪畫和養雲軒的新作，留有心

為貴重的古代名畫。

付過訂金之後，大千立刻進入「魚與熊掌」不可兼得的困境；那便是在他心目中，比黃金珠寶更

六個家庭居住。大千算算，若像在上海或網師園那樣，兄弟子侄合居一個王府之中，豈非美事？

步，在北平城裡物色久居的宅院。他看中一座有六個獨立花園的四合院王府，要價黃金五百兩，足夠

推測這次聯展，也為大千增加了一筆可觀的收入，並有人先付潤筆向他預訂作品。他也加緊腳

希蔭臨賜教。契靈機于片楮，聊當臥遊；禦嚴寒于一朝，真偽視掌。爰好大雅，幸垂察焉。」（註四）

八日止，假中山公園水榭，陳列于君非闇及吾弟大千最近作都八十餘事，并附先兄善子虎幅三軸，敬

「……年來返蜀，長住青城之仙都，復赴敦煌，考核唐人之壁畫，京津舊雨，墨緣久疏，同好嗜

爰以價鼎充斥，一望則面目全非，特將近作寄來，俾知其節履所及。茲定十二月十五日起，二十

痂，時殷問訊。

文修「操刀」。文修先說大千足跡，遍及國內名山，啓迪靈思，師法造化。接著才寫到主題：

〈聯合畫展緣起〉既不是大千親自執筆，也不採藝林耆宿聯名推介的方式，而是由大千四哥名醫

形象。大千和于非闇當下便決定在中山公園水榭舉辦聯合畫展，以正視聽。

為前所未見，咸稱他筆墨高超，非一般人所及。也有人提到，市售大千作品價鼎甚多，生怕壞了大千

養雲軒中，大千集聚友人、學生共賞由四川托運來的近作和部分敦煌臨摹作品時，觀者無不讚嘆

在「南張北溥」，聲名遠播之際，大千知道無論二人合作，或溥題張畫，都會格外受到重視。

始終不為所動。因此受到滿族同胞和北方藝林普遍敬重，政府當局也早有所聞。

番題詩。抗戰期間，心畬先後在萃錦園和頤和園，閉門著述和創作，謝絕交遊。任日本人威迫利誘，

大千晚年的女秘書馮幼衡，在〈大風堂鎮山之寶〉文中，認為難以兼得的古畫，就是大千於戰前

在琉璃廠國華堂所見到的，趙雍「江隄晚景」，也就是大千後來考證出的董源金碧山水。

馮幼衡文中表示，大千重履故都時，聲言要以「江隄晚景」殉葬的國華老闆早已物故，所幸那幅

傳家名畫，並未殉葬，僅是易主到一位雅好收藏的韓軍長手中。她寫：

「終於，韓軍長在大千先生再三情商下，開出兩項條件，除非有…

第一，五百兩金子。第二，二十張明畫。」

由於大千對此畫夢寐以求，遂毅然以購王府的五百兩黃金交付韓軍長。至於二十幅明畫，文中

說：「錢沒問題了，但是二十張明畫那裏去找？於是大千先生又帶著韓軍長到琉璃廠去選，凡是他看

中的就買下來，再加上從兄長、朋友處收藏的明畫加起來，總算湊足了韓軍長要求的數目。」（註五）

高陽在《重到春明》篇，談到戰後大千北平尋寶的事，首先指出，大千以五百兩黃金，並非單買

「江隄晚景」一幅，還有董源「瀟湘圖」和價位更高的顧閎中「韓熙載夜宴圖」。

南唐韓熙載（敘言），北海人，後主李煜時，歷官為中書侍郎、光政殿學士承旨。

熙載敢言朝事，擅於文章和書畫，頗富聲望，自言倜得大用，一統江山不為難事。熙載才子風

流，家蓄歌伎四十餘人，常在夜間大宴賓客，酣歌熱舞，十分奢華熱鬧。

後主為了了解這位重臣生活的另一面，也為了好奇，命畫苑待詔顧閎中夜入其邸，把飲酒作樂百

態，暗記在心，然後憶寫成「韓熙載夜宴圖」。呈請御覽。

大千告訴早年即任職北平故宮博物院的莊嚴說…

「觀後為之狂喜，覺得非買不可。可是該卷索價奇昂，房子與古畫既然不能兼得，經過數日考

慮，終於將顧卷買下。因為那所大王府不一定立刻有主顧，而「韓熙載夜宴圖」可能一縱即失，永不再返。」（註八）

至於「江隄晚景」，大千除在跋中敘述戰前首見此畫，並述：

「去秋東虜瓦解，我受降於南京，其冬予得重履故都，亟亟謀觀此圖。經二閱月，始獲藏予大風堂中，勞神結想，慰此遐年，謝太傅折屐良喻其懷。……予尚有澹設色「湖山欲雨圖」，亦雙幅，與此可謂延津之合，並為大風堂瓊璧。丙戌（三十五年）二月既望，昆明湖上雪窗復書。　　蜀人張大千爰。」（註七）

至於高陽文中提到的董源「瀟湘圖」，並非得自北平，而是三十五年冬在上海購得。

北宋書畫大師米芾（元章）在《畫史》中對董源的評論，使大千深有同感。

「董源平澹天成，唐無此法，在畢宏之上，近世神品，格高無與比也。峰巒出沒，雲霧顯晦，不妝巧趣，皆得天眞。……」

明朝的董其昌（玄宰）太史，酷嗜董源作品，和大千可謂千古同好。其昌藏有四件董源作品，名其堂為「四源堂」，始終爲大千所深羨。四件作品中，以「瀟湘圖」卷評價最高。

三十五年冬大千到了上海，與二、三好友不時出示所收名蹟，互相評析賞鑒，適巧大千魂縈夢繞的「瀟湘圖」卷也在其間，他不計一切代價，求讓到手。

三十四年深冬喜得「韓熙載夜宴圖」，他曾刻「東西南北只有相隨無別離」閒章，鈐於畫上；如今則請方介堪爲刻「瀟湘畫廔」印，以資慶賀。

三十六年重陽登高前日，大千酌取三幅董源名蹟中的筆法，綜合成「仿北苑山寺浮雲」圖，題識

尾段，可見大千坐擁「三源」的志得意滿：

「……予先收得「江隄晚景」、「風雨出蟄」（按，可能即「湖山欲雨圖」）二圖，並此（按，指瀟湘圖）為三矣。他日珍品更有所獲，當不令董老（其昌）專美於前也。此「山寺浮雲」斟酌三圖筆法為之，喜有入處。丁亥重九前日大千張爰。」（註八）

可能與購宅、買古代書畫需款有關，乙酉年農曆新年前，大千雖然百般忙碌，繪畫作品數量，仍然可觀。如：題有〈滿江紅〉詞的「華山絕頂」、憶寫武威城西的「蓮花峰」、寫生「閏人手植黃水仙」的「水仙圖」，及描寫藏女牽狗的「番女擊彪圖」等。

由「水仙圖」題識，可知大千戰後首次北上舊京，有「閏人」隨行，推測應是家在北平的宛君。

春節將至，水仙球根和各種盆栽的寒花應肆，植於瓦盎細石間，點綴出盎然春意，也成了大千寫生的模特兒。

「番女擊彪圖」，民國三十三年秋即曾畫過，款贈友人（見本文章四）。隆冬歲暮，同樣頭戴皮草帽，身著鮮紅袍面皮裘的邊疆少女，牽著一隻回頭張望的純黑獒犬，畫給人的感受格外溫暖親切，彷彿昆明湖中風馳電掣般滑冰的北國少女，另一不同於前作的是，大千行書於右上方的題識，佔了四分之一以上的空間。大意是：

明年太歲在戌，屬狗，跟二、三好友談及青海上元蒙古少女所著服飾及活動時，便畫了「番女擊彪圖」。接著論社會變遷，仕女服飾非但各地差異，更瞬息萬變。而畫之六法，首在寫生，因此他主

張畫中人物的服飾，要隨地方、時尚與好惡而變化，他寫：

「……習尚所歸且不足見容於瞬息，是使虎頭、探微之徒復生，閻相、吳生之流可作，亦將無所施其毫髮，西番蒙古習俗稍定，目逆同趣，顧何嘗不足以入於賞鑒也耶？

乙酉嘉平月二十二日昆明湖上養雲軒題記。蜀郡張大千爰。」

大千這篇為畫中仕女服飾，應隨地域、種族、時尚而變化的論點，自然有他從洞窟壁畫、古今名作及所見各民族服飾衍化為依據，實際也為他筆下的時裝仕女作了有力的辯護。

民國三十五年春，農曆丙戌年元宵，大千挾「江隄晚景」造訪介壽堂，與心畬共度佳節。展開董源山水，但見高約六尺，寬三尺有餘的畫幅中，青綠燦然，樹外旅人，乘騎、挾琴、擔擔，忙於趕路。木橋、江流的彼岸，高峰疊嶂，把山外的江面和遠峰，襯托得縹緲神秘，恍若仙境。心畬一見，大為驚嘆，遂應大千之請，在上詩塘題：

「大風堂供養南唐北苑副使董源畫江隄晚景，無上至寶。丙戌上元，西山逸士溥儒敬題。」[註九]

以前大千自行鑒定此畫，先疑為趙雍手筆，及至購歸細看，又重新斷為董源所作；有此藝壇人士未敢深信，及至出身皇族，飽覽祖傳書畫及故宮藏畫的溥心畬審題跋一出，頗具取信於人的權威性。

農曆二月，欣賞京劇名伶金少山的「甲子山」劇後，對少山所表現的兒女英雄本色，大為傾倒，先後贈畫一幅、摺扇一柄。扇面上題：『振衣千仞崗』，此五字惟吾少山豪士足以當之。丙戌二月，將還蜀中，寫此留念。大千居士爰。」[註十]

就在贈扇金少山的二月中旬左右，大千夫婦飛往重慶。同行的，還有處境清寒的滿族弟子何海霞；弟子俞致貞、劉君禮及王蕙蘭，後來也到了四川。

二十三年，海霞以百塊銀元拜師，早已傳爲藝林佳話，但他得拜名師的過程，卻有段鮮爲人知的曲折。

註：

一、《中國近代名家畫集─張大千》圖二五。

二、《張大千的世界》頁八〇。謝稚柳跋釋文見《張大千全傳》頁二六四。

三、《張大千先生詩文集》卷七頁五七。

四、《張大千全傳》頁二六七。

五、《形象之外》頁五四。

六、《梅丘生死摩耶夢》頁二〇七。

七、《張大千先生詩文集》卷七頁六六。

八、《張大千先生詩文集》卷七頁七四。

九、《大風堂遺贈名蹟特展圖錄》圖四及題跋釋文。

十、《張大千全傳》頁二七三。

# 十六巨鼇載山走

民國三十五至三十七年間，張大千爲了收容先後從北平、上海及成都本地的弟子，也爲了創作和繼續整理敦煌臨摹的壁畫，連著搬了好幾次家。

上清宮、成都嚴谷聲家，變成偶爾休憩的地方；成都城郊東沙河堡藍堯衢的牡丹園、昭覺寺和金牛壩，都是他租賃、借用或自己營造的畫室。但只要他住下，他總不忘蒔花木和飼養動物；由於愛好，也爲了師生賞玩和寫生。

金牛壩在成都西郊，大千築「稅牛庵」居室之外，尚留有一畝多的空地，種植芙蓉和樹木，兩隻白猿，自由地嬉戲在花草樹木之間。

三十五年春，大千偕家人、弟子從北平回到成都未久，四川新都弟子羅新之便迫不及待地前來拜謁，興奮異常地稟告大千，他在舊市場中偶然買到了寶物；一幅木版水印的太老師清道人畫像。大千展開一看，眞是百感交集。

並有太老師曾農髯和金石派大師吳昌碩等人題詩。大千展開一看，眞是百感交集。圖上

民國十五年，大千奉曾老師命作清道人畫像。完成後在上海刻版水印，由於數量有限，連大千自

己也未能留下一張，不料新之無意中得到了⋯莫非緣分？新之連忙表示，願意奉贈給老師，大千笑說：「君子不奪人之好，我看你比我更珍愛此圖，哪裡能夠受之。」並拈筆爲題：

「先師李文潔公畫像，新之弟供養。丙戌三月，弟子張爰謹題。」(註一)

大千知道羅新之學過石版印刷，取出他的一幅仿敦煌「香供仕女」的木刻彩印，加題：

「舊京榮寶齋木刻，題與新之賢弟

丙戌初夏　兄爰。」(同註一)

羅新之拜師的過程，跟剛從北平入蜀的師兄何海霞同樣曲折有趣。僅受小學教育，出身成都書畫店學徒的新之，石版畫外會自學畫佛。七七事變前，在照相館學習照相和畫佈景。久慕大千的人物畫，知道他在北平，新之便去信給他在北平跟齊白石學篆刻的兄長羅祥止，可以到江南等待拜師。怎知新之到了重慶碼頭，行李、盤纏全被扒手扒光，只得失望回到成都。直到二十七年深秋，大千由北平輾轉回川，才完成了拜師的宿願。

何海霞父親是畫家，自幼耳濡目染之外，又拜師學藝、加入北京中國畫研究會，有相當的國畫基礎。民國二十三年，看過大千畫展後，年方二十六歲的海霞，渴望拜大千爲師，苦於沒人推薦。一位大千時常光顧的裱畫店師傅，替他出主意：讓海霞精心畫幅國畫，掛在店內，以引起大千注意。

「餇鳥圖」，北平人好養鳥，大千也是愛鳥人，大千看看畫，再看畫題，問是誰畫的？

裱畫師傅知道大千覺得畫得不錯，趕緊把握機會轉告海霞的拜師誠意，人千表示願意見面談談。拜師時，海霞不顧家境困難，包了壹百銀元贄見禮，表達心中的敬意，幾天後大千「禮尚往來」的還他一百大洋：「你送來，執弟子禮，我如不收，非禮也。現在我還給你，表示師禮，你如不收，亦非禮也。我們都是寒士，藝道之交不論金錢嘛。」(註二)

此後，大千不僅盡心教導，他們也成了山東、河南、河北名勝的遊伴。勝利後，大千知道海霞生

計困難，便攜歸成都，幫忙整理敦煌臨作維持生計，也便於教導。

人在成都，卻全心記掛著故都的大千，唯恐流落在北平琉璃廠的「東北貨」，和從避暑山莊流出

的古書字畫被人網羅一空；一面整理敦煌摹本和未著色的畫稿，同時無分日夜地創作。使熬夜服侍筆

硯的宛君，面容憔悴，疲憊不堪。他計畫在西安和上海等地展出，所得用於維持家人和弟子的生活，

同時也籌措購買古畫所需。

三十五年六月，蕭建初前往西安，與青城美術供銷社共同籌辦「張大千畫展」。大千菊壇好友周

企何回憶，像他那樣川劇名角，日薪不過四十五銀元，大千畫價高者可售七八百銀元，連小幅也要六

十銀元左右。勝利後的首次西安畫展，在預展期間，就已訂購一空，收入的可觀，由此可見。

展覽同時，《經濟小報》則出現了含沙射影的文章，隱指大千在敦煌「獵奇」、「盜寶」，為了一

窺莫高窟的下層壁畫，竟刮去了上層。這無異在莫高窟後期所遭惡意攻訐的翻版，使大千受創的心

靈，再度蒙上陰影。

西安畫展落幕以後，大千去了一次北平。陶洛誦撰〈張大千「姬人」楊宛君的故事〉（註三）說，

宛君因長期勞累，患了乳腺癌和嚴重的胃病，大千把她送往北平父母身邊療養。自己小住頤和園中，

想到新秋之際青城山上的樟柚漆樹，已經一片殷紅，因作「醉霜紅葉」圖，詩後自記：「丙戌新秋昆

明湖上，偶憶青城山中樟柚漆樹未秋先紅，璀璨如錦，輒復勝概，並拈小詩，蜀人張爰。」（註四）。

張目寒《雪盦隨筆》中，稱峨嵋山為「仙山」，張大千心目中的峨嵋，無異是座聖山。農曆七八

月之交，大千為了給久離故鄉的文修兄嫂洗塵和慰勞子侄、弟子以及裱畫師傅的辛勞，帶著一行二十

多人往登峨嵋。川劇名角周企何也在被邀之列。獲大千贈畫無數的企何，在大千敦煌面壁期間，為他

照顧家小，使大千沒有後顧之憂。此外，他更是大千川中山水的遊伴。

戰時，有次大千所搭飛機預備降落重慶機場，卻正值重慶遭日機空襲，飛機被迫躲到峨嵋上空繞

圈。一共繞了三轉的躲警報飛行中，大千鳥瞰整個峨嵋山走勢，對他畫峨嵋全景圖大有助益；不能不

說是因禍得福。

大千白天帶學生寫生山景，夜晚圍桌示範，講評和潤色學生習作。偶爾他親自下廚作清蒸魚、以

企何從林間採回的猴頭菇作爛肉菌燒麵，學生和裱畫師傅一致讚為人間難得的美味。

中秋夜，一行人預備在知客僧帶領下，由下榻的接引殿到峨嵋金頂賞月。行至半途，天雨不止，

只好乘興而去，敗興而返。以「天有不測風雲」形容峨嵋的氣象倒很恰當；一行人打著燈籠火把回到

半途的「梳妝台」，忽然雨霽月出，光輝四射，他們一行由懊惱轉為驚喜，進亭賞月，飲食談笑，聲

動山野。

「綠樹重陰」圖，是乘興揮灑之作，上題：

綠樹重陰蓋四鄰，蒼苔日暖淨無塵。科頭箕踞長松下，白眼看他世上人。

後識：「清湘晚年筆法大似子久，丙戌中秋峨嵋山中望雨寫，大千居士爰。」(同註四)

深夜，回到接引殿，大千畫興不能自已，命子弟把四張方桌拼成一張臨時畫案，放筆直掃，作成

丈二「荷花圖」、「荷花通景」、「峨嵋金頂」、「長壽山勢圖」四大巨幅，又寫了兩張六尺橫披，直到黎明，方才停筆。這是他第三次遊峨嵋山，整個停留期間，所作書畫無算，是近年少有的豐收。

三十四年秋天，大千帶著勝利的喜悅心情，前來上海與秋君、好友及門弟子歡聚。三十五年春和深秋再來上海，感到它已經完全恢復了往日的繁榮。但也由於美英蘇三國雅爾達密約出賣了中國，蘇聯軍隊肆無忌憚地蹂躪東北，內戰炮火正在東北蔓延，使繁榮背後蒙上一片陰霾。

大千習慣於每五年左右，把書畫用印全部變換一新，據說有防範偽造書畫的作用；擅於製造古人假畫和偽章，茶餘飯後常在朋友面前炫耀戰果的大千，如此謹慎防偽，也是件很有意思的事。他請到浙江平湖篆刻家陳巨來。巨來年輕、精力旺盛，半個月左右就把大千委託的六十方象牙圖章：名章、字號章、刻著詩句格言的閒章和齋堂印章，全部刻好。大千感動之餘，應許巨來今後索畫，概不取酬。（註五）

十月上旬，畫展在福履里路恆社揭幕，展期二十五六天之久；全部作品，預展時便訂購一空。報紙如潮水般的佳評，朋友祝賀與詩酒唱和，也都是預料中的事。

晚上，常常集聚從大後方回來和留在淪陷上海的好友，挑燈夜話。時而大千下廚作幾道拿手好菜，座客讚不絕口。想到上海日益飛漲的物價，大千感慨地說：

「一畫收入，不及一席之資，真要賺錢，我還不如改行當廚師。」（同註五）

夜話時，友人也紛紛出示自己得意近作和近年珍藏的名蹟，評析欣賞。

大千北平所得董源「江隄晚景」，在座的謝稚柳早在這年農曆二月十九日於重慶題過。吳湖帆一見就愛不忍釋，於仲冬小雪日題過之後，務求大千借懸數日。他在書齋中坐臥賞玩，再題數行以後，

才戀戀不捨地歸還。

稍後在類似的好友夜話中，有人帶來董源「瀟湘圖」。水波起伏，灘頭擊鼓奏樂，江上漁人撒網，一幅恬淡的江南景色，使大千驚歎豔羨，懇求藏者割愛；滿足了他收藏心願後，立刻請知友方介堪爲刻「瀟湘畫廔」以資慶賀。

三十五年自秋至冬，大千在上海收徒之多，教學之勤，也是前所少見。

郁家有慕貞、慕潔、慕娟、慕雲、慕蓮五姐妹同日拜大千爲師，餘如伏文彥以及去年秋和今年春先後拜師的潘貞則、顧復予、糜耕雲等。

拜師大典多半在李秋君畫室，少數在西成里十七號張氏兄弟戰前住所。經過推薦，並爲大千和秋君看中的學生，行三叩首大禮後，與大千、秋君和推薦人、觀禮者合影留念，典禮隨即告成。擺不擺拜師宴，似乎並無定規。

弟子、友人絡繹不絕地到西成里寓所或秋君畫室拜訪大千。日本骨董商江騰陶雄來訪，並非意外；但他帶來的噩耗，卻使大千既驚愕又悲戚，久久不能自己。

二十年前，江騰陪大千首遊朝鮮，使大千和池春紅（鳳君）結緣。長時的朝思暮想，一年一度的朝鮮鵲橋會，因中日關係惡化而中斷。勝利前夕，他曾繪「紅拂女」題詩四首，頌揚「誰知野店晨妝罷，能識虬髯客更奇」的朝鮮紅拂伎，怎知二十年後的江騰，帶來的卻是春娘的死訊。

他叫她「春娘」，他曾繪「紅拂女」題詩四首，

悲劇發生在民國二十八年秋，他和君璧偕遊峨嵋山期間。據說一名日本軍官在漢城藥鋪中調戲春

娘，於被拒後惱羞成怒，開槍射殺了春娘。

唏噓良久的大千，向李祖韓暫借黃金一條，託江騰轉交春娘家屬。取宣紙大書「池鳳君之墓　張

爰敬立」，託江騰在漢城找中國石匠，刻石立碑。

大千前往朝鮮掃墓，祭奠異國紅粉知音，是在他八十歲那年。受朝鮮《東亞日報》李東旭社長之

邀，在漢城舉辦「張大千畫展」時。

五十幅展出作品中，民國十六年初遊朝鮮金剛山所作「九龍觀瀑圖」，最受矚目。上有大千補

題：「此予五十年前與韓女春娘同遊金剛山所作，今重遊漢城，物在人亡，恍如隔世，不勝唏噓。」

在漢城停留期間，大千登報、託人打聽春娘家人和她的墓地；由於春娘之兄池龍君於畫展最後一

天，奇蹟似的出現在展場，終得完成了大千三十多年的心願。

記得民國十六年冬，大千歸國前留別春娘詩：

　　盈盈十五最風流，一朵如花露未收。只恐重來春事了，綠陰結子似湖州。

詩句最後，引《唐詩紀事》中杜牧早年遊湖州的故事：其後，杜牧為湖州刺史，但前所眷戀的少

女，此時早已嫁人生子，杜牧賦詩中有：「狂風落盡深紅色，綠葉成蔭子滿枝」滿懷悵惘的詩句。

自民國十七年起，一年一度的鵲橋會，雖使大千享盡人間豔福，不料他未遭「綠陰結子似湖州」

的遺憾，卻不得不面對漢城郊野中的荒塚。（註六）

民國三十五年農曆十月底，大千由上海轉往北平，探視療養中的宛君；自然，也念念不忘那些流入北平廠肆中的故宮藏畫。這次北上，停留時間不久，來往不到兩個月。他早年弟子曹大鐵在敘述大千生平的長詩〈丹青引〉（註七）中寫：

> 名跡覓得捆載回，驚心蕩魄石渠開。潇湘夜宴皆稀世，盡出南唐後主帷。
> 三源堂繼華亭笈，英物琳瑯著什襲。餘珍分惠及小徒，元明五卷並巨跡。

據大鐵解釋：大千到北平後，拍電上海，請篆刻家方介堪轉大鐵；上書：「有急用，速寄一千萬元至頤和園聽鸝館。」大鐵見到電報，售出黃金一百一十兩電匯給大千應急。

急景凋年之際，大千從北平返回上海，表示願以九件名畫中的五件歸還匯往北平的墊款。經過大鐵一再婉辭，終於由友人張蔥玉估值，以約值一百七十兩黃金古畫歸于大鐵；當然，不包括大千視如珍寶的南唐「潇湘圖」和「韓熙載夜宴圖」。

三十六年春，《張大千臨摹敦煌壁畫第一集》，由上海三元印刷廠出版，他自撰長序。四月，舉辦「大風堂門人畫展」，大千親自審定展出作品或加以題跋。為了顧及學生負擔，有些作品的裝裱，也由大千付費。接著是五月的張大千近作展……再加經常教授弟子，使他半年的上海生活，忙碌不堪。但，當他聽說敦煌新發現一窟盛唐壁畫，不僅興奮異常，並躍躍欲試地表示要再往敦煌，看看這些沉埋在破敗壁畫下層的千年古畫，也了解一下敦煌藝術研究所在其他洞窟的發現。剛出版臨摹敦煌

畫集的大千談話，在報上刊出，立即引起廣泛的注意。

三十六年七月間，在北平養病的宛君接到大千來信，知道他有再去敦煌的計畫，回想在那荒涼沙漠中的歲月，有誰比她更能了解他，照顧他的生活起居？帶著病，宛君義不容辭地回到成都。這時她才發現，她不再是大千唯一遊山玩水的伴侶，也不再是他的寵姬（大千稱她為「姬人」）。在她赴北平養病期間，他不但有了四夫人徐雯波，且已懷了身孕。（註八）

徐雯波，原名「鴻賓」，大千為她改名「雯波」，成都人。據說她是大千長女心瑞的同學，常到家中玩耍，看大千作畫。當她要拜大千為師時，意外地被他婉拒。

依張大千的說法：

「我們大風堂收門生的規矩十分嚴格，定了師生名分就不涉及其他，我沒有收她作學生，倒樂意她做我賢惠的太太。我太太有時候想起來了，還翻出老話來埋怨我啊，說我看不起人，不收她這個門生，其實呀，我說，實在就是因為我太看得起她了，才不收她作門生。」（註九）

回到成都後，大千原想整整裝再往敦煌；有三種原因使他改往西康旅遊：前次莫高窟臨畫，由於得罪某些人士，導至

張大千與四夫人徐雯波女士

破壞壁畫、盜取寶物和文物的謠傳四起，在有心人士煽動下，部分敦煌紳民反對大千再次前往，揚言要對他採取行動。其次適值成都大水，城內外幾乎成了澤國，使大千百無聊賴。葉淺予和夫人來訪，曾到西康采風和攝影的淺予，盛讚西康山水雄奇，風俗特殊，不由得大千心嚮往之。加以中央銀行成都分行經理楊孝慈慫恿，兩人遂決定結伴同行。

西康和四川的西邊接壤，位在成都西南，以多雨聞名的雅安，是他們進入西康的首站。終點則是古稱「打箭爐」的省城康定。他們並未深入西康，僅往返於東部；但這一帶的雄山古蹟頗多，足夠大千半生的回憶。

二郎山，是進入西康的天然屏障，一層層的高峰，盤旋的山路，只聞水聲卻深不見底的溪谷。大千詠二郎山形勢：

二郎山，是進入西康的天然屏障，一層層的高峰，盤旋的山路，只聞水聲卻深不見底的溪谷。大千詠二郎山形勢：

賦詩四首：

　　橫絕二郎山，高與碧天齊。虎豹窺閭闔，猿猱讓路蹊。

五色瀑，是瓦寺溝到康定中間的勝景。在六十餘里的山谷路上，無處不奇，筆墨描繪外，他連著

　　橫絕二郎山，高與碧天齊。虎豹窺閭闔，猿猱讓路蹊。

　　山神夢泣海翻瀾，十六巨鰲載山走。——四首之四

　　老夫足跡半天下，北游溟渤西西夏。南北東西無此奇，目悸心驚敢模寫。——四首之三

　　四山雷動蛟龍吼，萬里西行一引手。

後識：「自瓦寺溝至康定六十餘里行山谷中，溪流湍急，銀濤掀騰。不數海門潮也。」（註十）

古蹟中的「打箭爐」——即康定，相傳諸葛亮征孟獲，先遣大將郭達設爐造箭於此。雅瓏江，則是諸葛亮〈出師表〉中「五月渡瀘」的瀘水，下游流入川滇邊境的金沙江。餘如七擒孟獲所在地，嚮

導也能指出。

對於身著僧衣足踏氈靴的喇嘛，和圍成圈甩長袖「跳鍋莊」的西康少女，大千也充滿了興趣，用流暢的細線生動的描繪。西康女性，能歌善舞，騎術也十分可觀，常在醉後，高歌達旦，圍成圈，踏著婀娜多姿的舞步跳鍋莊舞。大千詩中寫：「金勒飛紅袖，銀尊舞白題，春醪愁易盡，涼月任教西。」

（註十一）

八月下旬，大千剛回成都，住進昭覺寺，卻驚聞周企何妻子鶴卿夫人，割治腫瘤為庸醫所誤離開塵世的噩耗。

註：

一、《張大千生平和藝術》頁一七一〈追憶先師張大千先生〉，羅新之撰。

二、《張大千生平和藝術》頁一〇二〈藝道之父不論錢〉，何海霞撰。

三、《傳記文學》卷四九期二頁三一。

四、《張大千先生詩文集》卷三頁九二。

五、《張大千全傳》頁二七七。

六、《張大千藝術圈》頁三二一〈張大千與春紅〉。

七、《張大千生平和藝術》頁一三八〈丹青引〉，曹大鐵撰。

八、《傳記文學》卷四九頁三二一〈張大千姬人楊宛君的故事〉（選載），陶洛誦原著。

九、謝家孝著《張大千傳》頁一八五。

十、《張大千先生詩文集》卷二頁三八。

十一、詩見《張大千先生詩文集》卷二頁二四。畫見《往來成古今——張大千早期風華與大風堂用印》頁一五七〈喇嘛〉、一五六〈跳鍋莊〉。

# 承先啓後

周企何妻子筱鶴卿，和企何同為川劇名角，突然病逝，大千頗感意外，他在輓聯中寫：

「游戲人間，一笑憐兵解；團圞天上，三生卜月圓。」又以悲痛的筆調旁注：

「鶴卿夫人以瘤疾割治於某醫院，誤於庸醫，遂至不救。彌留前始移還其家，向企何作慘笑而逝。安仁悼亡，奉倩神傷，企何企何，吁可悲矣！謹製挽詞，兼以為唁，大千張爰再拜。」（註一）

企何為一介寒士，醫病、治喪處處需款，大千以銀元一百，作為奠儀，略表朋友之義。

大千自西康歸來後，一面在成都西郊金牛壩，經營屬於自己的樓身之地「稅牛庵」，一面在東北郊昭覺寺從事創作和授徒。

就西康旅遊的詩、畫稿和照片，畫西康景物系列，是首要的工作。應許偕遊西康楊孝慈的十二幅《西康游展》冊頁，亦已著手繪製；農曆九月，成都「張大千康巴西游紀行畫展」的準備工作，即將告一段落。

不過訂於三十六年冬舉辦的漢口個展、泰國個展，及計畫中的三十七年五月上海個展，都使他忙

碌不堪。

如果西康行前在上海舉辦的「大風堂門人畫展」，和「張大千近作展」都計算在內的話，他半年多創作數量之豐，畫展頻率之高，放眼海內外，鮮與倫比。

其中值得一提的是，為了充實「稅牛庵」的寵物，在泰國展出期間，他特地託友人為他物色兩隻泰國白猿養在園中，供他和弟子觀察描繪，也不時參閱北宋畫猿大師易元吉的作品研究比較，以求突破。

據大千上海弟子糜耕雲在〈聲畫昭精 墨采騰飛——緬懷先師張大千先生〉(註二) 文中記述：

勝利後大千在上海的展覽共有三次。

三十五年十月初，在大新公司七樓展出，以臨摹敦煌壁畫為主。

三十六年五月，展於中國畫苑，以近作為主，有六件臨摹敦煌壁畫。

第三次，民國三十七年五月，仍在中國畫苑。耕雲文中特別記述這次畫展的輝煌成就：

「第三次是一九四八年五月，地點也是中國畫苑……這次畫展展品精彩奪目，鑒賞家和同行無不嘆為觀止，訂購的紅紙條貼得滿堂紅，我也訂購了七件精品；還有預約復畫的。其中有九件是非賣品，尤為精湛，堪稱傑作，皆被當時富豪重金購去。……」

連非賣品，都被情商重金購去，可見大千作品受歡迎的程度。

另有藝壇人士為文描述，畫展揭幕後，觀眾潮湧，無論標價多貴，爭相訂購的巨商富賈，了無吝色；有些畫重訂達四、五件之多。單以藝壇名宿吳湖帆，便獨購六、七件。有人估計大千這次畫展收入，當在黃金一百五十餘條。

耕雲在另文中談到，這次展出，工筆重彩作品佔了主要部分。

探討大千此期作品面貌一新，且多工筆重彩作品的原因，跟他敦煌面壁和戰後所收藏的古畫有關，其中影響他最大的莫過於顧閎中的「韓熙載夜宴圖」，和董源的「江隄晚景」。

民國三十七年春天，所作「仿唐人龍女拜佛」、「文殊菩薩」、「普賢菩薩」（註三），和「仿莫高窟唐人壁畫」群像等，可能就是為當年五月上海展覽準備的精心之作。

以前大風堂買來及賣去的名畫雖多，所藏多為宋、元、明以下名蹟，五代董源一幅「風雨出蟄」，算是頂尖的鎮山之寶。但勝利後分別在北平、上海所收藏的董源「江隄晚景」、董源作品中被視為珍品中的珍品——「瀟湘圖」，和南唐畫苑待詔顧閎中「韓熙載夜宴圖」，使他如虎添翼。

這幾幅鈐有大千「南北東西只有相隨無別離」閒章的名蹟，還有另一層意義，就是跟他鑽研、臨摹達兩年多的莫高窟和榆林窟的北魏、隋、唐壁畫，在思想風格上，可以銜接和印證。

以他題款署「千里」（趙伯駒）的「六馬圖卷」為例：

「此唐人筆也。敦煌諸壁畫可證。世傳唐畫烜赫者，無如韓幹『照夜白』及『雙驥圖』（按指『牧馬圖』），一為李後主題；一為道君題，皆不及此卷意態之雄且傑。酒清高宗既知千里款印俱偽，而猶以為千里者，何耶？」（註四）

由此可見他一貫的信念，正如民國三十二年十二月所作〈臨撫敦煌壁畫展覽序言〉中所堅持的，敦煌壁畫是中國繪畫的正統，足以補畫史的不足：

「今者何幸，遍觀所遺，上自元魏，下迄西夏，綿歷千祀，極構紛如，實六法之神皋，先民之矩榘。原其飆流，固堪略論：兩魏疏冷，林野氣多；隋風拙厚，窺奧漸啓；馴至有唐一代，則磅礴萬

物，洋洋集大成矣。」

視唐畫為最高標準的大千，論到五代、北宋、西夏繪畫，不免擲筆三嘆：

「五代、宋初，躡步晚唐，跡漸蕪近，亦世之多故，人才有窮也。西夏諸作，雖刻劃板鈍，頗不屑踏陳跡，然以較魏、唐，則勢在強弩也。」

序文中，大千許下未了心願：

「他日稍暇，當再盡其所作，俾吾國二千年來畫苑藝林，瑰瑋奇寶，得稍流布於人間，而欲知宗流派別之正者，亦屹然當有所歸。」（註五）

大千初得夜宴圖時，狂喜之下，曾以雙勾著色法作「秋江冷艷」圖，把遲遲珍藏於大風堂的夜宴圖，比擬為深秋綻放的芙蓉，題詩畫上：

江上秋風花及時，裹霜洇露見清姿。東牆桃李無言語，卻悔先榮不逮遲。

晚年重對「秋江冷艷」圖，悔恨、悵惘交織下，拈筆重題：

「此畫為予四十七歲初得夜宴圖時所作，世亂未已，夜宴圖亦復失去，故鄉亦不得歸，展對愴然。爰翁庚戌七月初七日記。」

庚戌，民國五十九年，高齡七十二歲的大千，為糖尿病和白內障所苦，正在巴西八德園中療養。前文曾經提過的，大千效法三幅董源筆法所作「山寺浮雲」，作於三十六年農曆九月初八。九月初九，又以董氏筆法作「春城疊嶂圖」，題：

西來疊嶂擁春城，出郭徐看島嶼明；笑拂當年題勝處，青山留得飲中名。　丁亥重九，蜀人

張爰。（註六）

米芾《畫史》中，盛讚董源：

董源平淡天成，唐無此法，在畢宏之上，近世神品，格高無與比也。

畢宏，河南偃師人，唐明皇時代御史，擅畫古松奇石；米芾心目中的董源山水成就，高於唐朝盛世的大師。大千勤仿董源，意思是由董源上溯唐代的繪畫成就；他反覆在夜宴圖中尋求靈思，目的也在此。他想身體力行，從早年的仿清、明、元、宋畫風，直接到五代、唐，乃至莫高、榆林兩窟的殿堂。

他提倡畫邊疆服飾及時裝仕女、寫生花卉、山水，主張汽車洋房也可以入畫，無非認定繪畫自古就具有描寫現實意味。他的復古思想，不僅復興古畫的技法和色彩，也要復興古畫的時代性、地域性、民族性和寫實精神。

三十六年初冬，大千再度前往北平，和于非闇、徐悲鴻、齊白石等友人歡聚之餘，也感受到北方的緊張氣氛。

因內戰而從東北入關的難民、流亡學生和潰散入關的國軍，充斥於北平城內。寺廟、廢棄的宅院和舊王府、乃至城樓、城門洞，都有流亡學生群居的蹤影。到了酒樓飯店，也有戴賢章的學生來往其中，向食客勸募救濟難民的善款。

流亡學生，曾因被北平市議會指為東北教育當局派遣入關套領公費，應嚴加篩選；分派入學和入

伍兩個途徑，因而抗議遊行。請願隊伍先到議會，後到東交民巷的議長公館，結果因受挑撥而遭鎮壓

的軍隊開槍射殺，死傷兩百多人，造成嚴重的流血事件。

接著，在北平幾所大學學生支援下，流亡學生隊伍高舉紙糊的巨斧遊行，要求懲兇、復仇及復

學。種種山雨欲來風滿樓的亂象，打消了大千在北平購宅定居的原意。受聘接長國立北平藝專的，前

中央大學藝術系主任徐悲鴻，此際也很感困擾，他的新派作風，正遭受到部分同仁和輿論的攻訐。其

次是校舍狹小，擴展極度困難。悲鴻受命之後，赴任之前的招兵買馬階段，就明告他要聘為教務主任

的畫家吳作人：「吾已應教育部之聘，即將前往北平接辦北平藝專。余決意將該校辦成一所左的學校

……。」（註七）

徐伯陽和金山合編的《徐悲鴻年譜》中，民國三十五年部分記：

「八月初，就任國立北平藝專校長，首先對敵偽時期被開除的進步學生一律恢復其學籍，將原有

教員中，凡落水失節或無良才實學者，一律停聘。」

立意使學校左傾、人事大換血、被開除的學生復學以及堅持無論國畫、西畫和雕塑組的學生一律

加強素描訓練；高倡即使學國畫的，也不能不了解西畫，風格不能千篇一律，要建立個人風格……

兩個月後，三位國畫組兼任教授罷教，指責悲鴻有「摧殘國畫，毀滅中國藝術」之陰謀，並提出

改善國畫組設施的四項要求。北平美術協會成員徐燕孫、秦仲文等也為文響應。

半個月後，由學生代表召開記者會，提出反駁，並散發書面文章〈新國畫建立之步驟〉，闡明悲

鴻國畫革新理念和措施。

十月十八日，其時大千可能尚未抵達北平

店，作為期一週的聯展。

大千到達北平前後，徐悲鴻再娶妻子廖靜文，喜獲掌珠，是悲鴻的次女，悲鴻自然喜不自勝。從

某方面說，大千成了他的及時雨，他為了確立在北方藝壇及藝術教育界的地位，聘大千為藝專名譽教

授，為了友情，大千欣然接受。悲鴻希望北平行轅主任李宗仁能在擴充校地一事，多多幫忙，請大千

在東受祿街「靜廬」寓所內，畫一幅荷花，表示對李宗仁的敬意。大千即時揮毫作潑墨荷花，以白描

手法所畫的出水芙蓉，看來格外清新，使廖靜文禁不住也請大千畫幅同樣高六尺寬三尺的荷花給她，

大千欣然應命，使靜文十分高興。悲鴻則畫一幅「奔馬」贈李氏。

分別在漢口、泰國舉行畫展之後，大千飛到上海，住在李秋君家中。秋君以端正的楷書為他題署

贈楊孝慈的《西康游展》畫冊和十二幅畫的目錄。此冊和《大千居士近作》第一、二集，先後在上海

出版。

在上海停留未久，大千即返回四川過年，並積極準備糜耕雲所說的，二十七年五月，在上海的勝

利後第三次個展。

農曆新年的鞭炮聲中，大千和家人玩文字遊戲。大千三女兒心裕，在〈此恨綿綿〉（註八）文中，

回憶大千在家過年的玩法：

「對詩」和「對字」，是主要的玩法。對詩，是大千出上句，學生和子女對下句，或者大千在詩句

中空下一個字，讓大家填充。對字，由大千說出一個字，大家選出同音、同義字的為贏；贏的自然有

獎。

徐悲鴻、齊白石和張大千的作品，先在天津永安飯

滿室歡笑聲中，大千忽然想起一件歷史掌故：

唐明皇天寶年間，嶺南進獻聰慧的白鸚鵡一隻，明皇和楊貴妃及諸王兄弟博戲，將輸時，只若喚聲「雪衣女」，鸚鵡立刻鼓翼飛來，把賭局攪亂，在明皇大笑聲中，拉平了賭局。

大千乘興拈毫，作「楊妃戲鸚鵡」白描，後識：

「戊子新歲，與家人博戲爲樂，因圖此以記一時興會。大千居士爰。」

五月畫展前，大千偕四夫人雯波、侄女嘉德（善子次女）蒞臨上海。其間，大千以二十多方「龍角章」請方介堪篆刻。刻龍角章，對方介堪也是件新鮮事。黝黑的角質，帶有清晰的紋理，感覺細潤，並有種奪目的光采。

據大千說，民國初年甘肅發生一次山崩地裂的大地震，在下陷有數十丈的山谷中，發現一條二十多丈長的爬蟲化石，頭骨上長著一對三尺左右的黑角。和大千有姻婭關係的將領聞知，派兵取下，一部分作成裝飾品，餘者製成印材送人。方介堪刻時，崩落的粉屑用來磨汁，帶著一股奇香，介堪一氣刻完，印文多採蟲鳥古字，大千喜稱介堪爲「屠龍能手」（註九）。

民國三十七年夏，大千在上海與謝稚柳、梅蘭芳及吳湖帆的交遊，是既快慰又值得回味的事。

戰後第三年，三十七歲的謝稚柳任教於南京中央大學藝術系，客居上海虹口溧陽路，室名「定定館」。

出身名伶世家的梅蘭芳（畹華），出道時年僅十一歲，十九歲（民國二年）在上海演出，轟動了整個上海。其後兩次應邀到日本公演，一次赴美公演，並獲得南加利福尼亞大學名譽文學博士。戰前又遍訪蘇聯和歐洲，使他的演藝事業如日中天。七七事變之後，北平、上海等地相繼淪入日本手中，蘭芳曾居留香港和上海兩地。擅演虞姬、楊貴妃、穆桂英和「遊園驚夢」中杜麗娘的梅蘭芳，毅然留起鬍鬚，表示不在日、偽統治下演戲，使人肅然起敬。直到抗戰勝利，才在上海重登舞台。

稚柳、蘭芳不但參加在秋君家中舉行的歡送大千回川宴會，合影留念，並同到吳湖帆家中揮毫為樂。湖帆畫蘭，跟齊白石學過畫的蘭芳寫梅，張大千當場賦〈浣溪沙〉一首，詞中妙含梅蘭芳的名字和吳、梅二人的高超技藝：

　　試粉梅梢有月知，蘭風清露洒幽姿，江南長是好春時。

　　珍重清歌陳簇落，定場聲裡動芳菲，丹青象筆妙新詞。

稚柳把大千〈浣溪沙〉更易數字後，題在吳、梅合作的畫上。湖帆則另題〈蕙蘭芳〉，讚蘭芳的藝術造詣和氣節：

　　歌散舞零，訪重奏大晟新樂。聽笛裡陽春聲囀，斷腸似續，

　　韻餘嫋嫋，綴一字一珠盤玉。嘆定場信息，正是江南花落。

　　漸筑蒼涼，琰笳哀怨漫賦榮辱。忍絲管昇平，珍重翠華舊曲。

　　江山無恙，怎堪痛哭？金縷長，千載繞梁猶昨。

用清眞〈蕙蘭芳〉引律湖帆後識：「丙戌（按三十五年）初冬，畹華同庚兄重整粉墨，以挽十載亂離，歌壇頹風，庶望昇平於元音也，因製小詞博粲，吳湖帆畫並識。」

此畫由梅蘭芳攜歸，藏於「綴玉軒」(註十)。其後，大千常讚蘭芳藝術修養深，大度而有氣派。

知道他要帶朋友一同欣賞他的演出，雖是一票難求，蘭芳一送便是二十張一整排好位置戲票。還說用不了沒關係，我知道你看戲，喜歡坐寬鬆此(註十一)。

民國七十二年，大千生命的末季，梅蘭芳之子梅葆玖從香港託友人帶信表示蘭芳、湖帆已相繼物故，四人合作書畫和詞也已失去，祈求大千能補寫〈浣溪沙〉時，大千百感交集，老淚縱橫，不僅書詞、記述往事，連吳湖帆的詞、記也一並憶錄。

大千女弟子潘貞則〈從師散記〉(註十二)憶述，大千於三十七年五月九日（農曆四月初一），在上海萬壽山酒家接受門人祝賀五十壽誕後，六月五日在徐雯波、侄女嘉德，和幾位上海弟子陪伴下，乘民生公司客輪溯江入川；大千傳記作者李永翹，則記為四月底自滬乘三北公司接待專輪返蜀。證以大千對另位傳記作者謝家孝自述，他五十歲生日是在成都度過，並在車禍中險遭不測，則以李永翹說法爲是。

船長楊鳳洲特意爲他在駕駛艙設置畫案，可以隨時寫生江景，分贈船長和船員；描繪釆石磯的一段，便爲楊船長所有。馬當、北固、金山、焦山、小孤山……大千下筆如風，依次勾畫，也隨時指點

學生畫法，講述沿岸歷史故事。

六月十七日（？）到達成都，把學生安排在昭覺寺中。心智、心瑞和四川、北平來的學生，也多半安置在這幽深靜僻的古寺之中，跟大千像苦行僧一般鑽研繪畫。過了一個時期，他又手抱白猿率領他們到青城山避暑寫生，並答應擇期同往敦煌，參觀莫高窟壁畫和敦煌藝術研究所。

這時，金牛壩的稅牛庵大致已經修建完成，他仍保有東郊沙河鋪的家，是大夫人曾慶蓉住的地方。凝素、宛君住過昭覺寺，稅牛庵築成後，推測黃楊徐三位夫人，可能均移住稅牛庵。

他教授學生非常認真，除了為他們詳細分析古畫思想、技法、賦色之外，也提供他們臨摹古畫。習作前，他不厭其詳地示範講解：「勾稿必須如畫白描，筆筆嚴謹，不能草率。」「學畫第一重要的是勾稿練線條。」等，都爲潘貞則留下難忘的印象。

花卉寫生前，他告訴學生：

「先將一種花從茁萌抽芽，發葉吐花過程中的印象一一傳出，艷姿嬌態和生長的意味都要充足。」

北平弟子俞致貞回憶：

「我曾見他在庭院中畫含笑梅，因爲過去沒畫過，在畫之前他先解剖一朵花，將花瓣、花萼、花蕊都一層層擺在圖案上，看清弄懂，才不致概念化。再選擇姿態美的花枝作畫。寫生時他不單在意畫花和葉，還注意花的幹，他認爲花幹是花的主體，木本要畫得挺拔而秀發，又不要太僵直；草本要有柔脆婀娜的姿態。」（註十三）

成都弟子王永平，拜師後大千先讓他在沙河堡五福村藍氏牡丹園中寫生花卉，接著到昭覺寺寫

竹。大千想起他內江老家一帶有「重台蓮」，是荷花中的珍品，又命他專程前往畫了半個多月。

隨大千自上海入川，擅於古琴的葉名珮，被安置在稅牛庵學畫，大千表示，女生心細，應學畫人物，不但指導她在人物畫上下功夫，並讓她勤練趙孟頫的字。

從潘貞則、俞致貞、王永平和葉名珮例子可見，大千在繪畫方面對師古人、師自然造化和個性表現，力主不要偏廢，教法認真詳細，而且能因才施教。

正當教學、創作在平靜中進行之際，忽傳甘肅省議員提案調查大千破壞敦煌壁畫、盜取文物，甚至指責常書鴻所長盜賣壁畫和用人的缺失。不僅影響了大千情緒、取消帶學生前往敦煌的計畫，還禍不單行的發生了家變。

註：

一、《張大千全傳》頁二八九。

二、《張大千的生平和藝術》頁一五三。

三、「龍女」，見《張大千的世界》圖三十五。「文殊」、「普賢」，見《張大千書畫集》圖十八、十九，天津人民美術社（書畫文物藝術館香港珍藏）。

四、《梅丘生死摩耶夢》頁二一四。

五、《張大千先生詩文集》卷六頁十八。

六、《張大千先生詩文集》卷三頁九五。

七、《徐悲鴻年譜》頁二八七。

八、《張大千的生平和藝術》頁三○六。

九、《張大千全傳》頁三○○。

十、《張大千先生詩文集》卷四頁十一。

十一、謝家孝著《張大千傳》頁三四九。

十二、《張大千生平和藝術》頁一四七。

十三、《張大千紀念文集》頁一七六《張大千老師的花鳥畫藝術》。

# 湖山之思

三十七年夏秋之間，在成都授徒和埋首創作的張大千，因甘肅省議會提案請教育部「嚴辦借名網利破壞敦煌古蹟之張大千」，心緒十分懊惱（見《故宮文物月刊》期二一四，本文章三），他告訴安慰他的友人。

「自己當年偕眾人歷盡艱辛，在敦煌吃苦三年，為之舉債累累，投資巨款，並弄得幾乎傾家蕩產，不過是為了替國家開發一項事業，發揚民族藝術國光而已。自己在敦煌時處處小心，愛護還來不及，不求有功，但求無過，這『破壞』二字從何說起？真是豈有此理！」（註一）

甘肅省議會郭永祿、亢維斗等參議員，並不以通過控張案為滿足，進一步電請在南京的省籍立、監委配合，提出糾彈案。一時之間由地方到南京報紙紛紛報導，加以政府中某些有心人士響應，鬧得鼎沸。

國大代表竇景椿，父親曾任敦煌警察局長，其兄為敦煌教育局長，本人又曾隨于右任到過莫高窟，親見壁畫誤遭縣府人員（一說為軍人）剝落情形，力為大千辯白。除在記者會發言，更為文細述

經過情形。

八月下旬，中央研究院在院內舉辦「敦煌藝術展覽」，展出敦煌藝術研究所常書鴻所長及十餘位研究員六年來的研究成果；含臨摹品及壁畫、佛像攝影七百四十多件。教育部長朱家驊趁常書鴻到南京辦理展覽期間，和常氏詳細討論控訴張大千案件，常氏仗義執言，表示純屬子虛，絕無此事。教育部乃覆文甘肅省府，轉致省議會結案。

公事雖然告一段落，只是社會和輿論的猜疑、抨擊，一時仍難平伏；大千也僅能但求問心無愧而已。

時近中秋，大千應許帶學生前往敦煌參觀，因甘肅省議會的控案，被迫取消，唯恐從北平、上海遠道入蜀的學生失望，改以峨嵋山寫生和賞月代替。

大千請弟子蕭建初為領隊，率木船兩艘，上載曾慶蓉、黃凝素（此際凝素與大千感情雖已破裂，似尚未搬出張家）、楊宛君三位夫人，嘉德、心瑞堂姐妹，及學生、女傭等共十六、七人先行啟程。

大千表示隨後由陸路前往。

出發前，大千在昭覺寺作「峨嵋鳥瞰」圖，款中述登峨嵋絕頂下視嘉州景色。後識：「戊子秋將欲攜門人子侄重游峨嵋乘興為此。爰時在成都昭覺寺。」

依潘貞則記述，大千另畫遊山地圖交給建初。

農曆七月二十一日，周企何冒暑來訪大千，談笑甚歡，大千作「芍藥」圖以贈，後識：

「明日予又將南登峨嵋也。爰」（註二）

不過，有關這次峨嵋之遊，大千作品題識和弟子的記述，頗有出入；潘貞則記：

「後因洪水沖斷公路橋，老師此行未果，改往青城山小住，之後於九月二十二日乘飛機去上海。」

（註三）

大千改遊青城，有他中秋前日從青城山回來所作「青城秋景」可爲佐證，上題：

「戊子中秋前日青城遊歸，寫道中所見，似與周仁兄法家正之。蜀郡張大千爰」。

大千詩文集中的一闋〈拜月慢〉詞（註四），下註：「戊子中秋登峨嵋舊作」；使一些研究大千生平者如墜五里霧中；弄不清三十七年七月下旬至八月中，大千到底登峨嵋或遊青城？推測集中〈拜月慢〉係晚年憶寫，有可能誤記了那一年所作。

農曆八月下旬，大千雯波偕飛上海，專程爲李秋君祝壽。

大千、秋君都生於光緒二十五年（一八九九），時光流逝，轉眼都是半百之人；因此上海友人要爲他們合慶「百年壽誕」。

預定遊峨嵋之前，大千就命學生各畫一幅畫爲秋君祝壽，合成一本十八幅的冊頁。秋君屬豬，潘貞則便受命參考莫高窟北魏壁畫，畫了幅線條飛動，形象奇特的豬。

農曆八月二十四日，大千作設色「秋水春雲圖」，上題：

「戊子八月二十四日 寫頌秋君三妹親家五十生日 張爰再拜」。

各種祝壽禮中，最凸出的是陳巨來用雞血石刻的仿漢白文印「百歲千秋」；祝賀百歲合壽的印文，妙含大千和秋君兩人的名字。秋君豪情萬丈地邀大千立即合作山水一幅，鈐上「百歲千秋」大印

作爲紀念。並相約爾後二人合作五十幅畫，加上各人分作互題的作品二十五幅，合計成百幅之數，一律加鈐此印，大千深表贊同，賀客齊聲喝彩。

大千夫婦停留上海期間，秋君和雯波頗爲投契。

陳和平所著《張大千兒子之死》（註五），指與大千相差近三十歲的雯波，婚後生下一女，取名「心碧」，僅一歲半就因先天性心臟閉合不全和急性腦膜炎早夭。民國三十八年農曆四月初十生子「心健」。依此推測，年方二十一歲的雯波，此時家中有個生命脆弱的女兒，同時有了兩個多月的身孕。

有一次，大千由二人合壽，談到這年農曆四月初一他在成都昭覺寺避險的一幕：

大千三十幾歲時，在友人宴會上邂逅安徽命相家彭涵峰。朋友一再慫恿彭氏爲大千看相；涵峰推辭不過，只好直言相告：

「張先生恕我直言，我恐怕你難過五十歲生日這個大關」大千追問何以見得？涵峰說：

「你的鬚根竄過喉結，這就是難過知命之年！」

大千半信半疑地拉起鬍鬚，眾人一看當場楞住，又粗又硬的鬍根，果然漫過了喉結。

到了五十歲生日，大千聽信命理家的說法，到成都東北的昭覺寺去避災。爲了不掃家人好友爲他擺酒賀壽的興致，他答應當天晚上避過了災難，便回家吃壽酒。

時至下午，約莫生辰已過，由好友周企何帶頭，到寺中迎請壽星。一共叫了四部黃包車，找一輛軟座的請大千乘坐，大千禮讓一位長執先坐，自己則選乘年輕車夫的車子。黃包車夫多有爭強鬥勝的習慣，車子上路不久，年輕力壯的車夫便按著喇叭超車搶先。邊跑邊說：

秋君把雯波當學生一般地教導…大千的性情、習慣和健康、該如何照顧他，幾乎無所不談。

「我跑得他們追不上。」

「是麼，他們要我坐軟墊子的我都不坐，就是選中了你。」

車夫聽了大為得意，衝刺得越發猛。待後面有人怕生危險，喊他慢著點時，年輕車夫回頭詢問，一個失神被輛急駛而至的汽車迎面撞上。大千一陣天昏地暗的翻滾之後，從路邊爬起時，竟毫髮無傷，逃過一劫，轉頭一看，黃包車被撞得稀爛，可憐的車夫，就此倒地不起。（註六）

有感於北方內戰所造成的社會不安，時局混亂，和生命的脆弱，秋君把大千的手放在雯波手中說：

「大千是國寶呀，只有妳是明正言順的可以保護他，照應他，將來在外面我就是想得到他也做不到啊，妳才是一輩子在他身邊的，還得妳多小心，別讓他出毛病。」（註七）

大千心瑞、心沛兩女，都曾過繼秋君名下，秋君以她家族的排名，把二女分別命名為「李玖」和「李玫」，侄女嘉德也拜秋君為「寄父」。

以前大千和秋君合購墓地，相約生不能同衾，死後可以兩穴相鄰。百年合壽之後，秋君半認真半玩笑地說：「你有三位太太，不知誰先過世？運氣好的才得跟你同穴合葬。」

隨即提筆為大千寫了三種墓碑；同一墓主，三位不同的配偶。大千接過筆，也寫了幅：

「女畫家李秋君之墓」（註七）

大千與雯波結褵，已經是四位太太，秋君口中的「三位太太」，除掉的當是此離未久的二夫人黃凝素。

凝素與大千結合二十五年，生育子女十一人，見大千風流成性，因此不僅沉溺於賭博，且與一位

畫。

年輕的會計牌友漸生感情。對感情生活一向唯我獨尊的大千，自然是一種傷害；數年後傳記作者謝家孝訪談時，他僅輕描淡寫地表示，她在一牆之隔的房中，不但忽略了他，可怕的麻將聲也影響他作

「妳究竟要麻將？還是要我？」他問凝素。

「要麻將！」她怨懟地答，兩人因此決裂。（註八）

凝素遷離張家後，宛君搬到沙河鋪，和素不相容的曾慶蓉同住。宛君前往凝素和會計同居處探望時，凝素鼓勵已遭冷落的她，何不早日離開朝秦暮楚的大千？〈張大千姬人楊宛君的故事〉作者陶洛誦，描寫宛君當時的心境：

「宛君何嘗沒看到自己悲涼的前景呢？張大千現在一心就在別人身上，從甜美的柔情蜜意沒落到被冷落拋棄，怎能不悲痛傷心？可是舊日的情愛溫暖著宛君，她存著幻想，大千能否再回到她身邊？大千以前不是也鬧過李秋君、春子等桃色事件嗎？日子後來仍舊美滿。

『不，我絕不離婚！』宛君斬釘截鐵地說。」（同註五）

農曆九月底，大千偕雯波、弟子糜耕雲飛往北平，探望徐悲鴻夫婦和齊白石等好友。

這時的北方局勢益形混亂，據天津來的友人表示，海河碼頭，擠滿了難民和逃散入關的官兵，擠得船班無法如期開航。流通在市面的法幣，形同大堆廢紙，學生要以一袋袋白麵繳交學費。

被政府和民眾依為北方長城的傅作義將軍，處於和戰不定的狀態。為了北平這數百年文化古城，

悲鴻打定主意，開會時要藉機建議傳作義，共軍一旦南下北平，以局部和談，保全文化古城爲上策。

在悲鴻家中，適逢受聘爲藝專國畫科主任的葉淺予在座，大千、悲鴻分別取出珍藏的「夜宴圖」

和「八十七神仙圖卷」析賞。

和夜宴圖堪稱現存唐畫雙壁的八十七神仙圖卷，悲鴻可謂得之偶然。

民國二十六年五月，悲鴻應香港大學之邀舉行個展。其間港大許地山教授約他同往一位德國婦人

家中，看待售的中國書畫。偶見一幅絹底白描人物圖卷，畫著八十七位神仙列隊前進，頗類北宋武宗

元所作的「朝元仙杖圖」；但在歲月摧殘下，不僅卷上方部分破損，白色絹底也變成了深褐色，畫

雖無款，推測創作時代不下於三唐。悲鴻當下不惜重金買回這流失在外的國寶。

七七事變前悲鴻返抵南京，細加鑒賞，作一千兩百多字長跋，中有：

「前後凡八十七人，盡雍容華妙，比例相稱，動作變化，虞闐千平板，護以行雲，餘若旌旛明

器，無一懈筆，游行自在。」（註九）

當時大千適在南京，見畫大驚，斷爲唐畫，聽到的人疑信參半。

抗戰期間，此畫不知何故遺失。戰後又奇蹟似的物歸原主。經過敦煌面壁三年的磨鍊，大千眼界

益寬，重睹此畫時，確信和朝夕摹寫鑽研的唐朝壁畫風格無異，乃應請長跋卷後。

敘述十二年前南京看畫的觀感之後，也把夜宴圖和神仙圖作了一番比較：

「曩歲，予又收得顧閎中『韓熙載夜宴圖』，雍容華貴，粉筆紛披。悲鴻所藏者爲白描，事出道

教，所謂朝元仙杖者，北宋武宗元之作實濫觴於此。蓋並世所見唐畫人物，唯此兩卷，各盡其妙，悲

鴻與予得寶其跡，天壤之間，欣快之事，寧有逾此者耶？戊子十月大千張爰。」（註十）

家住跨車胡同的齊白石，年高八十八歲，依舊創作不輟，見雯波對他執禮甚恭，聰明又有繪畫基礎，主動要收爲弟子，雯波含笑拜師，白石面露喜色，作畫爲贈。

與于非闇、王雪濤、李苦禪等在烤肉苑歡宴，到張伯駒家中賞玩宋徽宗「雪江歸棹圖」和歷代名畫後，大千偕徐雯波和弟子糜耕雲出城前往頤和園觀賞園景；昆明湖上殘荷猶存，大千教導耕雲畫荷要領：「畫荷主要在於畫荷葉及荷梗」。

「中國畫重在筆墨，而畫荷是用筆用墨的基本功夫。」（註十一）接著細述用筆用墨的方法，耕雲從此開始在畫荷方面痛下功夫。

三十六年冬，溥心畬膺選爲滿族國大代表，三十七年春前往南京參加國民大會，選舉正、副總統後，即攜眷往天目山、杭州遊歷，傳說此際任教於國立杭州藝專。介壽堂除留守的家僕外，已人去樓空，無法重享共同析賞名作，以及揮毫合作、吟詠唱和之樂，心中不免惆悵。

十一月上旬，大千由北平經蘇州返滬。

此際，大千不僅籌備預定年終舉行的香港個展，從百歲合壽後，秋君囑咐雯波的一句「將來在外面我就是想得到他也做不到啊！」看來，大千爲了國內政局、甘肅省議會和輿論的攻訐，似已懷有高舉遠引的意念。因此這次短暫停留上海期間，與友人合影留念，向學生交代《大風堂同學錄》和大風堂同門會印，頗有不知相見何日的味道。

大千在成都險遭不測的五十生辰次日，大風堂各路弟子群集拜壽。欣見北平、上海、蘇州、四川、廣東……弟子齊集一堂，東、南、西、北口音交雜；想到這年三月二十八日「成都大風堂同門會」在昭覺寺成立時，對弟子的期勉：

「今日我國畫之前途，應由莘莘學子各盡所長，策群力以開拓廣闊之領域。要為整個漢畫之宏偉成就計，不能如前人之孜孜矻矻僅為一己之成名而已也。其於藝術所樹目標、範圍，亦自與前人不可同日而語。

故於從師之外，尤重同學之間相與切磋、共同鑽研，所謂良師益友並重可知。」（註十一）

因與弟子計議編輯《大風堂同學錄》，上載各人姓名、性別、籍貫和住址，以便將來分散之後，可以相互聯繫。大千遂將此事交蕭建初、巢章甫和陳從周三人辦理。

上海弟子伏文彥在〈緬懷先師張大千〉文中回憶：「一九四八年，大千老師臨離上海前，把一本《大風堂同學錄》名冊和一枚「大風堂門人會」印章交給我，殷切期望我們大風堂同學能夠互相幫助，勤奮努力，不斷在繪畫藝術上取得優異的成績。」（註十二）

張善子在世時，即留下規矩，每位弟子均有「大風堂弟子」印章，如今不僅有了各地同門會組織、由李秋君題署的同學錄、同門會章，可算組織完備，未來成期可期。

飛返成都的大千，暫時拋開家事，埋首準備香港畫展作品。十二月中旬與雯波飛港，下榻在九龍亞皆老街，畫展盛況空前，深得九龍藝林稱道。

元宵節那天，大千從香島在山樓遠眺：一重青山一重水，遠峰白雲飄浮，近處山腳三五間茅舍，水濱釣艇彷彿停留在古昔歲月，忽然興起湖山之思，作青綠設色「湖光山色」圖，題識二則：

　　平林疏密樹，遠邨三兩家，東風原上暮，迷殺水楊花。

　　　　己丑上元香島在山樓寫。蜀人大千

張爰父。──其一

偶起湖山之思，援筆抒情，山色湖光，林壑蕭閒，天不輕以畀人，擾擾塵市者，何以知之。

大千居士。——其二

在港期間，除與嶺南派大師高劍父、美術教育家的鮑少游交遊，又應民國早年黨國要員廖仲愷遺孀國畫家何香凝之請，為時已和平取得北平的中共領袖毛澤東（潤之）作高一三二公分，寬六四‧七公分的荷花一幅，亭亭玉立的白蓮，兩張迎風舒卷的墨葉；款署：

「潤之法家雅正 己丑二月大千張爰」（註十四）

三月八日婦女節，何香凝以所作「梅菊圖」一幅，贈送大千，上題七絕：

先開早具沖天志，後教猶存傲雪心；獨向天涯尋腳本，不知人世幾升沉。

款署：「大千法家雅教 卅八年三八婦女節，香凝詩、畫；命醒女書之。」（註十五）

三十七年農曆十月初，大千一行由北平南行途中，曾到戰前故居蘇州網師園作數日停留。初履網師園的雯波，對一切都感到新奇。在大千心中，相隔十年的蘇州景物依舊，但善子、善子豢養的虎兒，以及跟虎兒合影中的長子心亮，皆已不在世間，不免唏噓惆悵。

與多位友人同遊蘇州勝景，對他仍是一種快慰。陪遊的一位青年畫家郁文華，曾在上海觀賞過大千畫展，數日間為他研墨、鋪紙，仔細觀看大千揮毫賦色，顯得無限崇敬。在他的懇求下，大千先口頭答應收他為弟子，其後到上海取得文華以前老師首肯，始正式拜師。

往澳門停留一段時間後，大千夫婦又到杭州盤桓了幾天。

大千在「吳門紀游圖」題識中，寫下數日間的遊蹤：

「戊子十月朔。薄游吳門，叔良、新夫、文華……恭甫同登虎丘，窮劍池、冷香閣、致爽閣諸勝，禮仁壽塔而歸。小步山塘西山廟橋，遠眺雲巖橫山、清溪幽窗，布帆照日，蕭然意遠。及返城中，漫為季淵三兄作此，以記一時嘉會云爾，蜀郡張大千爰。」(註十八)

至於杭州、西湖，勝利後並非首次前往，他在〈重遊西湖〉詩中寫：

三年我不到杭州，重見青山水上浮。高並兩峰雲暖暖，陰沉一逕竹修修。
黃妃塔已成秋夢，忠烈祠空識舊遊。瓜皮艇子無多大，載酒還教一日留。
己丑夏大千張爰。(註十七)

半年來，他這樣匆匆來去，北平、蘇州、杭州、上海之間，似有意似無意地對故國河山，作最後的巡禮。

回到成都後的新課題，是準備應印度美術學會之邀，於新德里舉辦「張大千畫展」；順道往阿旃塔石窟考察及觀摹壁畫，是他在莫高窟時就許下的心願。

返家後的大千雯波，和留在成都的男學生住在西郊金牛壩。大夫人慶蓉、三夫人宛君和一干女生，住在東郊沙河堡（鋪），大千則來去東、西兩處指導學生繪畫。

陶洛誦在〈張大千姬人楊宛君的故事〉中，描述楊宛君深宮怨婦般的生活：

「一天，張大千突然來到沙河鋪，看見曾慶蓉只給宛君一碗湯喝，不由皺起眉頭，『怎麼就吃這個？』大千問。『宛君感冒了，不能吃油膩的東西。』曾慶蓉辯解道。『感冒也不能就吃這個呀！』宛君插言說：『不是籬芭豆就是泡菜。』待到宛君單獨與大千在一起時，大『我們每天都吃這個。』宛君插言說：

千勸解宛君要忍耐，並提筆給宛君寫了三個字『忍為高』掛在堂屋中央，說：『聽我的話，不要與她計較。』宛君流著傷感的淚水，低低地說：『好。』」

註：

一、《張大千全傳》頁三〇六。

二、《渡海三家收藏展》圖六五。

三、《張大千生平和藝術》頁一四七〈從師散記〉。

四、《張大千先生詩文集》卷四頁十。

五、《傳記文學》卷五一期三頁七六。

六、謝家孝著《張大千傳》頁三七〇。

七、謝家孝著《張大千傳》頁一七〇。

八、謝家孝著《張大千傳》頁一八四。

九、《徐悲鴻年譜》頁一四一。

十、《張大千先生詩文集》卷七頁八四。（按，大千跋神仙圖時為農曆九月下旬）。

十一、《張大千生平和藝術》頁一五三《聲畫昭精》糜耕雲撰。

十二、《張大千生平和藝術》頁一一〇《緬懷吾師》，王智圓撰。

十三、《張大千生平和藝術》頁二二〇。

十四、《張大千全傳》頁二二八。

# 浪跡天涯

民國三十八年一夏一秋的衝刺中，大千自認已能掌握到董源作品的神髓。此外，對董源追隨者巨然和尚的山水，以及中西畫於透視方面的運用，也加意鑽研、析辨。

他題秋天所作「峨嵋天門石接引殿」：「西人初不解我國山水畫理，每譏山上重山，屋後有屋，窗中復可見人，今有飛機攝影，始詫為先覺。」

對大千而言，不僅飛機攝影，抗戰期間，所乘飛機為躲日軍空襲警報繞飛峨嵋山上空，得以宏觀到峨嵋全景；二次前往敦煌途中，從皋蘭上空俯瞰嘉陵江山水，使他領悟到董源「江隄晚景」的真實性，都是最好的體驗。他在題畫中，又引古人論點來印證他的經驗：

「老杜詩云：『決眥入飛鳥』，山水畫訣一語道破。故董文敏云：『作畫須讀萬卷書，行萬里路也。』此從天門石俯瞰接引殿雷洞坪，峰巒起伏，江河映帶，真有尺幅千里之勢。己丑大千張爰。」

巨然流傳至今的作品，像董源一樣稀少，他在「仿巨然夏山圖」上題：

「巨師真跡，惟故宮『雪圖』、『秋山問道圖』、日本『山居圖』、寒齋『江山晚興卷』，他無傳

者，此『夏山圖』參合秋山、江山二圖筆爲之。己丑八月，蜀人張大千爰。」（註二）。

「華陽仙館圖」作於重陽節的第二天，題識顯示他進入董源堂奧的自信和喜悅：

「北苑華陽仙館圖」，嘗得趙文度臨本，運筆清潤而乏俊氣，北苑一種大而能秀氣概，良不易

學，予得『江隄晚景』、『瀟湘圖』後大悟筆法，遂作此幅，時己丑重九後一日並記，張爰。」

重重疊疊的青綠色山水，垂練般的瀑布，使近景雜木林間的紅葉，益發艷麗。山陬的仙館和溪流

中的水榭，遠近相映成趣。水榭中幾位狀至悠閒的高士，在溪水淙淙聲中，吟哦唱酬，格外令人神

往。

近作之外，大千爲三十九年春天的新德里畫展選出了五十六件臨摹敦煌作品；這次展覽，頗有把

敦煌壁畫和印度佛教繪畫作一番比較研究的意味。其餘三百多幅壁畫摹本，則珍藏家中。他以平日創

作和其他臨作出售，唯獨集眾人之力完成的莫高、榆林兩處臨摹品，認爲是對中國繪畫史和民族藝術

的一種貢獻，所以絕不出售。數年後，部分家藏臨摹敦煌壁畫，由其元配曾氏交由四川省博物館保

存；楊宛君保存的絕大部分，則在民警、街道主任的「開導」下，捐給人民政府。大千晚年，以由家

鄉攜出，曾赴世界各地展覽的六十二件敦煌摹本，捐贈台北外雙溪的國立故宮博物院。

一九四九年十月一日，中華人民共和國宣佈成立。恢復北京舊稱，定爲首都。

飛抵港澳，籌備明年初印度畫展的大千，稍事停留後就和在港設立攝影公司的高嶺梅及數位友人

來到台灣，據大千表示，他們想看看台灣是否宜於居留，當然也要趁機一覽久負盛名的台灣美景。

在台北市中山南路某天主教會新建的二樓舉辦畫展，是他在台灣的首展，依照往日習慣，展出近作百幅。

十一月中旬，東南長官陳誠（辭修）宴請舊王孫溥心畬、台灣名水彩畫家藍蔭鼎和張大千，既出乎大千意外，也使他頗費躊躇；因為他和陳氏並無過往。

一個月前，國民政府在共黨大軍壓迫下，已經遷都重慶；大千心想，重慶可能像對日抗戰期間的「陪都」那樣，再次成為重整旗鼓的大後方；大概不致落入共軍之手。但他來台後，卻從老友于右任口中，得知國軍退出四川不過是早晚的事。這不幸的訊息，使大千心急如焚，唯恐重蹈七七事變後自己和家眷陷於北平的覆轍。另一方面，高嶺梅也勸他，不赴陳誠的邀宴禮貌上說不過去，去了也許可以了解一下四川的局勢。

見到睽違數年的舊王孫溥心畬，大千真有一種恍如隔世之感。

三十八年初夏，共軍進佔杭州，心畬攜眷賃居西湖畔一間廟旁的民房，過著平民的生活。所幸有些熟人暗中以便當盒裝銀元向他買畫，勉強維持生活。孟秋前後，乘巴士到早經易幟的上海小住，隨即伺機從吳淞口僱船偷渡舟山。繼由陳誠接運抵台，算來比大千不過早到一個多月。

寄寓在長官公署「凱歌歸」招待所的心畬，看來氣色還好，並應台灣省立台灣師範學院藝術系之聘，重過粉筆生涯。席間，話題不免由心畬來台談到大陸局勢；大千告訴傳記作者謝家孝：「辭修先生問到我的情形，我趁此說明家眷都在成都，急著趕回去接眷，只是沒有辦法解決交通問題。辭修先生說現在還來得及，他立刻撥了一個電話要空軍方面為我安排，盡快送我回成都！」（註三）

回到成都，大千眼見市區內人心惶惶，秩序混亂，四郊砲聲不絕，避難人潮蜂擁而至。許多交通要道樹起了木柵欄，嚴檢行人；若非空軍機師駕車送他，幾乎無法入城。

到家後的大千，一面收拾珍藏的古畫和部分臨摹的敦煌壁畫，一面與成都空軍單位和東南長官公署陳誠聯絡搭機返台事宜。但所得答覆令他啼笑皆非。首先是只准他一人搭機返台，一再交涉結果，才由准帶太太不能帶小孩，到可以帶太太和小孩，但不能帶行李和畫登機。大千心中暗忖：「行李我當然可以拋棄不帶，我的畫呢？搶運我的畫是回成都的目的，畫帶不走，不是空回一趟嗎？」

無計可施情況下，他想到轉任西南長官的張群。

會晤張群也非易事；西南將領劉文輝、鄧錫侯已率所部投向共軍，劉自乾、潘又華也行將不穩；張群此刻正在成都軍校和蔣總統籌劃對策。所幸經過層層關卡之後，張群撥出半小時與他晤談。答應為他提供三個機位，行李不妨一部分託夏功權武官家眷，一部分託空軍第三軍區司令徐煥昇將軍眷屬攜帶。至於前往新津機場的交通，則須成都軍校張校長幫忙。

行前，大千想看看已分居的妻子黃凝素，室內只見三歲女兒心沛。乳名「滿妹」的心沛，活潑善解人意地說：「媽媽不在家，爸爸我要跟你！」大千憐愛的告訴心沛：「好，妳媽媽不在，以後妳就跟這個媽媽好了！」

「這個媽媽」，指的就是他人生的新伴侶徐雯波。

雯波看到當時尚在人世的生女心碧和兒子心健；心碧體弱，心健太小，雯波無乳可哺，他離不開奶媽。她衡量一下大千對心沛的鍾愛，只得含淚捨下親生子女；多年後她對訪問她的謝家孝表示：「大千是一家之主，一言堂的作風，說了自然算數，她再無異議，順從地帶了心沛匆忙離開成都。」

陳和平在〈張大千兒子之死〉中寫：「徐鴻賓（按雯波原名）為了尊重大千先生的感情，也為了體現她對前妻孩子的疼愛，便只帶了心沛出國。因此，心健和父母只共同生活了半載。」

這個交由曾慶蓉和同父異母姐姐張心慶撫養的男孩，長大後像大千一樣，長著滿臉落腮鬍子；不同的是，他的鬍子是金黃色的，所以人稱「金絲猴」。可惜年僅二十二歲，就在十年動亂中，被鬥爭而臥軌自殺。再後十年，心慶到美國探親，在長途電話中把心健自殺的噩耗稟告住在台北外雙溪的大千……陳和平引述心慶的話：

「遠隔萬里，我仍然聽得到父親的嗚咽聲！這真是剜了他老人家的心頭肉啊！」

過度的悲傷，加上各種疾病纏身，次年（民國七十二年）的四月二日，大千離開了人世。

在成都短暫的停留期間，大千與宛君訣別的一幕，也令聞者感嘆。

陶洛誦在〈張大千姬人楊宛君的故事〉中，以小說的筆法描述：

「一九四八年張大千要帶徐鴻賓去印度，臨行前，給宛君留下幾兩金子、幾擔米、幾百斤柴禾。

一天晚上，成都的砲聲隆隆……大千來與宛君道別，宛君真想與他抱頭痛哭，拖住他，不讓他走。但理智告訴宛君不能這麼辦，大千是為了他的藝術事業遠走高飛……她溫柔地把頭靠在大千胸前，凭聽大千激動地把她緊緊摟在懷中，張大千終於還是放開了她……依依不捨地去了。誰曾想到，這一別，竟是永遠永遠地別離。」

宛君最感遺憾的是，大千臨行前託付她保存的二百六十幅臨摹敦煌壁畫，在民警和街道主任勸說下，不得不於民國四十一年捐獻出去，自覺有負所託。

陶洛誦也在文中記述：民國七十二年夏大千逝世消息傳抵北京，宛君悲傷之餘，知道他在遺囑

太苦了

中，把自作畫畫的十六分之一遺贈給她（按，其餘十五份分贈給子女），既激動又感傷地說：

「他臨終前還想著我，我這三十六年就算不白等！」

「離亂年頭的生離，何嘗不是死別！」

大千回想起來，三十七年秋、冬，在北平會晤悲鴻、白石、淺予、伯駒、菲闇：在上海和秋君兄

妹、稚柳、大風堂弟子相聚，交代同學錄及會章，何者不是生離死別？

十二月六日大千到達成都附近的新津機場時，發現情況比十餘天前飛抵時更爲混亂，由於戰局急

轉直下，中央政府已決定遷移台灣。人山人海扶老攜幼的官眷和逃難者，在寒風細雨中煎熬等待，希

望能早日搭上飛機。

當國防部中校參謀陳國興（後任台大主任教官）發現攜帶大量行李畫軸的張大千夫婦，便盡力加

以協助，並爲排隊候機的難民交涉飲水。使大千後悔莫及的是，他到機場之後才發現張群有公文關

照，他可以另外多帶八十公斤行李，可惜已經太遲了，來不及回家去取。

飛機降落在嘉義機場，下機後，大千口袋中只有離台前高嶺梅交他備用的美金，並無台幣可用。

返台之初，大千說法有些先後不一；他告訴謝家孝，飛抵新竹基地，北上火車票係由同機官眷代

購。

晚年對任職國民大會的鄉友羅才榮表示，飛機降落在嘉義機場：

「身上沒有一文錢，住進一間小旅館，旅館老板姓余，對我十分熱情，不但不收房錢，還墊錢爲

我買了三張頭等車票，找回的一點零錢，余老板也親切地交給我說：『留在身邊零用吧！』」又說：

「火車尚未開行，我看車站上小販的西瓜又大又圓，十分可愛，就把余老闆給我的零錢全部都買

西瓜了。」

他表示，開車後口渴，卻連杯茶都買不起，所幸中途停站上來八位川籍海軍軍官，為他叫了三杯

茶，請他簽名留念。勝過「甘露」的台灣火車茶，使大千感動不已，自動許下到台北後，寄贈每人一

幅畫，紀念這意外的邂逅。（註四）

投宿台北一家大飯店，大千實踐在北上快車上的承諾，著手為八位四川軍官作畫，擔任台灣師範

學院藝術系主任的黃君璧見了，笑稱大千壞了台灣畫壇的行規，以八幅畫換得三杯火車茶。大千表示

苦難中的三杯茶，回味起來，口中猶有餘甘。今後在外，除了手上這枝畫筆，就靠朋友了。

為了心靈寄託和謀生，農曆十一月初一（國曆十二月九日）的「春睡圖」，可能是他到台灣的正

式開筆之作。花色穠艷的帷幕，從畫的左側直直垂落。半隱在帷幕後錦褥上的少婦，秀髮如雲，睡眼

惺忪地和衣而臥。上題七絕一首：

「羅衣初試尚惺忪，紅豆江南酒面濃。別有深情怨周昉，不將春色秘屏風。己丑十一月朔寫於鏡

海戲題　大千居士爰。」

畫完自視，覺得已深入唐畫堂奧，頓時使他想到農曆年前（三十八年初）在香港參觀鮑少游畫展

的趣事。展覽於思豪酒店的作品，以牡丹和金魚為主，然而少游那幅「雲中牡丹」卻引致觀者的議

論，指雪花紛飛中的牡丹是摹仿日本畫法。大千一見便對陪觀的高劍父說：

「此宋代陳維寅的彈雪吹雲法，失傳久矣！」

筆法細緻，設色濃重的周昉畫風，說不定更被無識之輩譏為日本畫法，乃拈筆再題：

「此唐長史仲朗畫法，其衣飾為日人所宗，我國自元明以來俱尚纖弱，遂無有繼其法者，予此幅參以敦煌六朝初唐裝畫法，不為拈出，令觀者疑為日本畫為可嘆也。　爰再識。」

旅邸中，雖然不乏友人探視，談及大陸變局，語多感傷。這種孤獨感傷，接近年關越發強烈。整理隨身行李，瞥見他跟善子合作的仿八大山人山水，頓時湧上心頭；加題畫上：

「此在成都，予效八大山人寫山，仲兄以清湘老人法補雙松高士，忽忽已是二十年前事。頃來台北，展觀一遍，失群之痛，云何能已。己丑歲末台北旅次，大千張爰。」（註五）

未及在台北度歲，大千又匆匆忙忙地經香港整理展覽作品後轉赴新德里。

裏著一襲艷麗紗龍的印度婦女，走起路來娓娓娜娜；在葉淺予畫中雖然看過並臨摹過，一旦親自目睹，別有一種神秘的美感。

印度牛隻，項上的骨頭，彷彿蓋上一隻巨斗，他初見誤以為腫瘤，後來想起，跟《異物志》的「牛橐駝」頗為相近：「合浦牛橐駝，項上有突骨大如覆斗，足健疾，其行百里。」得閒時寫生下來，豈不成了《異物志》的活見證。

在大陸，尤其北方，此際已遍地積雪，此時此地卻是遍地青蔥，人著單衣。

大千於三十九年元月中旬展出作品中，絕大部分是敦煌壁畫的臨本，表現出古代中印文化交流的脈動，很受印度藝壇和學術界的重視。但他更關心的是阿旃塔洞窟的古代壁畫；所以在新德里度過農

曆新年，便辭別中華民國最後一任駐印度大使羅家倫，前往孟買東北的阿旃塔旅遊臨畫。

Ajanta的譯名很多，如阿旃塔、阿姜達、阿占塔等，大千習慣稱做「阿堅達」；在印度西部德干

高原瓦哥拉河畔懸崖上，形勢頗類敦煌的莫高窟。

石窟開鑿於六世紀初，先後七百餘年間（相當於我國梁武帝到南宋末年）共鑿二十九窟。除大量

壁畫、雕刻外，也有供僧侶膜拜和修行的佛殿、僧房。

「獨立蒼茫自詠詩」，是大千臨摹壁畫之餘的創作，孤松下面，一位高士策杖而立，高士和大千面

貌並不相似，但尋詩覓句，獨立蒼茫的心境，可能是大千自身的寫照。款識：「庚寅正月南去坐阿堅

達佛窟。蜀人張爰大千筆。」

在阿旃塔一個多月停留期間，印證了他所主張的，敦煌藝術是印度藝術為我國古代大師融會貫通

後的新風格，是中國傳統藝術的主流；他告訴謝家孝⋯

「我所持的最大理由，是六朝時代在敦煌留下的繪畫透視法，是從四面八方下筆的，印度的畫法

甚至包括西洋的畫法，他們的透視法僅是單方面的；何況敦煌壁畫顯示的人物、風格和習慣，都是我

國傳統的表現。」

他不僅注意到中、印壁畫所用的工具不同，進一步又剖析畫中的人物衣冠與建築格式⋯

「舉例來說，敦煌壁畫之佛經故事，所繪佛降生傳，印度帝王后妃，亦著中國衣冠，畫中寶塔，

也是重樓式的中國塔⋯這是我赴印度印證的一大突破！」(註六)

釋迦降生的藍毘尼園，為太子時的迦毘羅衛城、成道的菩提加雅⋯⋯接著，他開始遊歷佛教的八

大聖地（大千說是六大聖地），但他心事重重，已經不像往常遊山玩水的悠然自在。

他離開台灣前的十二月下旬，四川已經易幟，如心畬所說的，這是場滄海桑田的鉅變。

在浪跡海外或回返故鄉的決定關頭，大千把半生所作所為作了一番省思，考慮到回到故國的可能處境：

青年時期，肆意製造假畫；無論為了維持生活享受，或炫耀畫技，急於在藝林中嶄露頭角，都開罪了許多人。其中心胸大度，不存芥蒂的固然不在少數，伺機報復的更所在多有。

在上海，請武師護院、自習拳腳，更一度避居嘉善，於是轉向蘇州、北平及天津發展。

在北平，又以假畫招尤，得罪某些藝壇耆宿，由于非闇為他挑大樑的一場場藝術論戰，留下的鴻溝也十分鮮明。

再以敦煌面壁而言，有意無意間，開罪某些地方人士和政壇要員，造成輿論抨擊、回川途中一關關的嚴檢刁難、甘肅省議會的控案連南京都轟動一時；所遺後患似乎難以止息。

……

終於，他選擇了印度東端，中國大陸、尼泊爾、不丹和東巴基斯坦交界的喜馬拉雅山麓，可以遙望聖母峰的大吉嶺，作為他浪跡天涯的第一個立足點。

註：

一、《張大千先生詩文集》卷七頁九一。

二、《張大千的世界》圖五一：著者傅申指出，另有一幅巨然「萬壑松風圖」，現藏上海博物館，大千離

開大陸前未及鑒賞，其後僅見到該圖照片。

三、謝著《張大千傳》頁一九九。

四、大千回成都接眷、取畫及返台一節，綜據：

《傳記文學》卷五一期三頁七七〈張大千兒子之死〉，卷四九期二頁三二一〈張大千姬人楊宛君的故事〉。

《張大千紀念冊》頁二八五〈國畫大師張大千從大陸歷劫脫險歸來〉，陳國興撰。

《張大千傳奇》〈張大千擺龍門陣〉羅才榮撰；事見頁四一四〈成都去來〉。

五、《張大千先生詩文集》卷七頁九一。

六、謝著《張大千傳》頁二〇六。

# 不死天涯剩一身

大千半生作客他鄉，以山水爲家。但他剛剛離開故土，家鄉、妻兒子女和親友的影子，便時刻縈繞在他的眼前。猶記三十八年暮春，在鄉愁的煩擾中，他寄詩給成都的長女心瑞：

櫻花應是已開殘，桃李驕春定未闌；最憶西園海棠樹，繁紅可似去年看？　繁己丑三月客香港。（註一）

如今置身異邦，少聞鄉音，心中岑寂，只能藉詩來發抒：

嫩綠堆襄尚嫩寒，春來何事強爲歡。故鄉無限佳山水，寫給阿誰著意看？　庚寅春日大千

大千到喜瑪拉雅山南麓的大吉嶺，已經是暮春。

曾在張群家中見到一幅大吉嶺山水畫，使他十分神往，一看題款，知道是鄉友楊鵬升所畫。後來

張爰。——無題（註二）

問起楊鵬升，他坦承並未去過印度，是按風景卡片畫的⋯；這是他對大吉嶺最早的印象。

夏季多雨，冬季嚴寒，只有十月秋高氣爽的山城大吉嶺，人口十萬，以印度、尼泊爾、不丹、錫金、西藏人為主，估計華僑有八十人左右。各族之間，相處和睦。

大千攜眷到大吉嶺賃屋而居，正是忽雨忽晴反覆不定的農曆四月初夏，為起伏高低山嶺所環繞的世外桃源，花、樹繁茂，清流紆曲，時而煙霧一片，深得老杜詩中霧裡看花的情趣。仰望高峰，萬年不化的積雪，崚嶒耀眼，彷彿荊浩筆下的雲中山頂。大千晨起，騎馬山行十數里，賞景為樂，自覺又回復了年輕的歲月。

晴天的清晨，到綠草如茵的虎峰觀日亭欣賞日出奇景。人說，烏鴉啼叫是有關吉兇的徵兆；溥心畬在北京聽到鴉啼不止，曾賦：「吉凶今日渾閒事，已是曾經十死餘！」

大千聽心畬說起時，兩人拊掌大笑。如今獨自開步嶺上，連天水紅爪玉嘴鴉、青城雪鴉等珍品異種都飼養過的大千，只覺得靜處啼鴉，別有一種幽情，拄杖低吟：

> 垂石雲浮雙鬢白，截天山接兩眸青。鴉啼何必關凶吉，隨意支節為一聽。　　——嶺上小步聞鴉啼（註三）

晨曦中北望，喜瑪拉雅山的聖母峰，披著一層輕紗般的薄霧，縹緲而神秘，有如風姿綽約的女神，他詠：

> 拭目初來識藐姑，曉陽凝玉裹肌膚。更開寶鏡秋雲出，看汝輕施薄薄朱。　　——晨起看雪山二

這種隱居世外的生活，使他畫興勃發，詩思泉湧，加上體力、視力都好，所以畫多精細工筆，詩也字斟句酌，含蓄凝鍊。但有時一種孤獨無助感，卻揮之不去。

葉淺予說得不錯，大千揮金如土，生活看似闊綽，卻經常靠借債度日，然後再以畫展的收入償債；過不了多久，債又重新累積下來。獨處山城的歲月中，畫既難以銷售，同時環境陌生，告貸無門，遷播香港、澳門的友人，不但支應困難，遠水也救不了近火。

「數盡來鴻未有書，故人近日欲全疏⋯⋯」他在詩中述說苦楚。

兩首《佚題》詩中，更表現出某些友人棄他不顧的悲涼：

不死天涯剩一身，分甌裏飽已無親；夢中賓友看都散，只有任安是故人。

已外浮名更外身，何須生死論交親；諸公袞袞堂堂去，只覺田橫客笑人。

——佚題·疊前韻

首（二首之一）（同註三）

（註四）

朋友的離棄也就罷了⋯他一向器重，解衣推食的兩位門人也掉頭不顧，才使他備感沉痛，大千姑隱其名，賦詩僅以《兩生》、《趙趄》為題，寫出世態的炎涼：

置腹推心比一身，解衣推食異情親；平生錯許冠英器，客散何曾見一人。

——兩生（註五）

窮山竄跡萬緣空，挽臂思捐射日弓；何必傳薪有恩怨，解人吾許一逢蒙。

——趙趄（同註五）

事情不僅如此，他寄給家鄉朋友和門生的詩、信，頗爲小心謹慎，稍涉敏感的話題一概不提，多

言自己年紀老了，鬢邊飛霜漸濃，只能作個窮困落魄的江湖老朽。他在一幅畫上自表心跡：

故山猿鶴苦相猜，甘作江湖一廢材。屋上黃茆吹已盡，飽風飽雨未歸來。——題畫 (註六)

饒是如此謙抑地以廢材、櫟樗自喻，但有些舊日門生，家鄉新貴信中，對他猜疑、批判、打聽行

止兼而有之，使他不禁瞿然一驚。生怕家中子女言行，稍不留意，遭到池魚之殃，寄詩暗加警告：

子弟門生載後車，盈塗滿巷門鮮華；要知翻手爲雲雨，腐鼠猶能減汝家。——得成都來信賦

示兒子 (註七)

對某些好友關懷的探詢，他藉「飛瀑圖」題詩明志：

垂虹百尺下清湫，去作人間浩浩流。看爾掀騰直到海，隨波終是不回頭！ (註八)

至於寄香港友人的詩和函，沒有寄鄉友那般戒愼，大致嘆流亡在外，走投無路，並不如港上諸友

信中所稱羨的幽居高隱。他形容目前的處境是：「對影持杯同社櫟，買山賣畫計全疏。」並問：

倚雲我已成創雁，潤轍誰爲活涸魚？ (註九)

「烽火連三月，家書抵萬金」；大千枕邊箱篋，滿是看過摺起，摺後再打開來看，啼淚斑斑的家書。〈收家書〉，是他蟄居大吉嶺一字一淚的悲吟：

萬重山隔衡陽遠，南望遙天雁字難；總說平安是家書，信來從未說平安。 （註十）

農曆七月，正是大吉嶺的雨季。大千跌傷了腿，只能手持短節，跛腳行走，糖尿病也有些加重，骨瘦如柴，卻偏偏禁不住糖果甜食的誘惑。懷著五、六個月身孕的雯波勸他多自愛惜，倘若秋君三娘得知，又不知要怎樣責備他了。關懷、勸諫，提到秋君時，語氣不免隱約帶著幾分酸意。個性倔強的大千，沒好氣的在五律中寫：

帶脫無遺眼，摩挲為颯然；鱗峋余骨立，饑飽自心堅。
求死渾無地，浮生豈問天？向來孤往意，不受一人憐！——答諫 （註十一）

詩中遣詞用字雖然倔強，看到雯波關懷的眼神，自知說了重話；想著在上海用餐或赴宴時秋君兄妹無微不至的管束照拂，隨即拈筆賦〈懷祖韓兄妹〉四絕：

消渴文園一病身，偶思饕餮輒生嗔；君家兄妹天同遠，從此渾無戒勸人。 （註十二）

兩隻寄養在香港朋友家中的白猿，平安寄到大吉嶺，使大千喜出望外，也消解了病中的寂寞。這年早春香港畫展之後，他到澳門朋友家中小住。雅愛寵物的大千託人重金物色到兩隻長臂白猿。兩猿生於印度，如今又回歸印度，比起他的有家難奔，有國難投，興奮之餘也引起一番沉思。

他在松樹上為雙猿築起一巢；天氣漸涼，牠們喜歡伏在灶邊取暖，一旦聽到他的梵誦聲，二隻他稱作「巴兒」的長臂猿便跑到他的身邊。他原先養的雙鶴和幾隻鶴雛，不時發出幾聲清唳，如今又有了猿啼相應，很有李白「兩岸猿聲啼不住，輕舟已過萬重山」的長江三峽情調。

到了風雨淒清的夜晚，大千輾轉難眠，擁被吟詩驚醒了雯波好夢，朦朧中誤以為小猿在啼。他在詩中寫：

小屋如籠雞並棲，老風老雨總淒淒。苦吟擁被山妻起，認是饑猿作夜啼。——小屋 (註十三)

秋天的曼谷之行，大千原想安排畫展，以便賣畫償債，卻空勞往返。

他對泰國女郎自行染布作成紗籠留有深刻的印象，歸作「紗籠女郎圖」(註十四)，跟他所畫大吉嶺尼泊爾「少女汲水圖」、「紗麗女郎」(註十五) 等一樣，充滿異國情調。

「少女汲水圖」中，頭披長巾、著白色長衣、手抱汲水陶瓶的少女；風格很像他稍早所畫「臨阿堅達鵝女」。(註十六)

裸著上身、手托花盤、身旁椅上站著兩隻白鵝的鵝女圖；線條像汲水圖般的淺淡、飄灑而綿密，也均以淡淡的暖色為主調，以畫龍點睛式的小面積暗色產生對比與平衡；如汲水圖少女的秀髮和身畔的幾株墨綠的花葉；鵝女的簪花黑髮、兩手捧著的墨綠花盤、紗籠條紋和站著鵝的墨綠色椅面；用意均在求得整體的對比和平衡。

「紗麗女郎」，是這年冬天爲在台灣友人臺靜農所作。題款中，大千對佛經裡稱做「天衣」的紗麗

輕薄程度，大表驚奇。據說比蟬翼還薄的紗麗，折疊後可以穿過戒指孔。相傳古代有位印度公主，穿

七層紗麗，還隱約可以見到裡面的肌膚；敦煌二百六十窟壁畫中，就有盛唐所畫穿七重紗的仕女。

重九，照例簪黃菊、登高、吃雯波切的南國新橙……接著便埋首案前，開始爲高嶺梅作精雕細琢

的「擬古冊」。（註十七）冊共廿頁，最後一幅仿唐人馬圖，爲四十一年春所作。

重九開筆第一幅（秋山憶舊），寫景及題詩都是大吉嶺重九登高訪友的景象和心境……

暫停殘喘此山陬，賃屋聊爲避地謀。插鬢居然有黃鞠，正冠何必羞白頭……

「雲江歸棹」，憶仿張伯駒藏在北平（此際已定名「北京」）的宋徽宗作品。

「牛」仿敦煌北魏壁畫中的牛，非牛非麟，古拙可喜，嶺梅屬牛，多少有爲好友祝嘏的意思。題

籤書於民國四十一年秋……「大千擬六朝唐宋以來畫，爲嶺梅作，壬辰七月裝成題記，即日又有南美之

行。」

題擬古冊同時，大千又作「美人障扇」，贈高夫人。紈扇中，白描手持紈扇半遮粉頰的美人胸

像，線條如行雲流水，畫中以淺淡的纖纖玉手和扇面，襯托出仕女的清秀面容。上題……

「壬辰七月廿六日，將之南美，倚裝爲雲白四娣寫。大千張爰。」

上引題籤和題畫，對查證大千移家南美阿根廷的時間大有助益。

大千弟子曹大鐵在〈丹青引〉中形容大千飄忽的行蹤……

......先生來去詭行蹤，昨日燈前笑語雄。明發不知緣底事，長天飛去一征鴻。（註十八）

重陽不久，他尋求展畫和避世桃源的觸手，又突然伸展到南美阿根廷。此行來去匆匆；同在農曆九月即行東還。回程在東京稍事停留，欣賞南方少見的梅花。繼飛印度東部大城加爾各答，泛舟賞荷。兩旬左右工夫，歷經了南半球、北半球，亞熱帶和溫帶不同的地區和氣候。

他在「青城天下幽」連作中題：「九月予自南美來江戶，觀梅於水戶，極一時之樂。客窗興到，弄筆爲快，成此五幅。蜀郡張大千爰。」（註十九）

農曆十月的加爾各答，炎熱一如盛暑，山上的櫻花和丹楓，同樣艷麗，教人分不出是三春還是九秋。加爾各答西城泛舟，一面舉杯飲酒，一面從窗外賞玩湖中碧荷，是大千此行的賞心樂事。舟中美女伸出纖纖玉手，爲他折花助興。回到大吉嶺，他先後作設色和水墨「碧荷」各一幅。二幅題詩不過數字之差；其題水墨碧荷：「小舫紅窗面面開，殷勤纖手折花來；碧筒近說風流歇，解語多應惜此杯。」詩後自識：

「庚寅冬日，天竺荷花猶盛，泛舟加城西湖，折花飲酒，亦亂離中不可多得之一大快事也。大千張爰。」

他返回大吉嶺不久的農曆十月十六日，應香港收藏家朱省齋之請，作「省齋讀畫圖」。（註二十）圖中一河，從左上方村後，紆曲流向右下角，把畫面分隔成遠景和近景。極遠處，起起伏伏的山峰，淡入雲霄。右側中景，兩排並列的山巒，谷裡谷外，溪流縈繞，由短瀑匯入分割畫面的長河之中，山上山下，村落簇簇可見。左下角的近處，另有一灣白水、板橋和密竹高樹環繞的屋舍，別有一

種幽靜與寧謐的境界。小樓上面有位高士憑窗展畫，專注地賞鑒；自然就是像大千一樣，痴迷於古書

名畫的朱省齋了。

省齋家住沙田郊區，他多年的珍藏，大概也像大千那樣屢屢聚屢屢散；但近得明末項孔彰的「招隱圖」

長卷，使他格外珍愛。項氏以宋紙所作的「招隱圖」，長逾三丈，上有董其昌和陳麋公題跋，對「招

隱圖」推崇備至；而董、陳二公的法書造詣，跟項氏的圖卷，一樣可貴。

大千把他與省齋的友誼，比作管仲和鮑叔牙，二人有心在沙田比鄰而居，同過隱居避世的生活。

省齋有時戲稱自己永遠是貧窮的管仲，大千則一直是富有而與朋友分財的鮑叔牙；不過這話在大千落

魄大吉嶺，告貸無門時，就不太真切了。

庚寅十二月；時為民國四十年初，大千為了雯波生產的安全，攜眷到香港醫院待產，生下第二個

男孩，取名「心印」。

大千到港後，先借住九龍尖沙嘴高嶺梅家，未久遷寓九龍塘亞佳老街，與好友簡琴齋比鄰。

首先遇到兩件使他啼笑皆非的事：

朱省齋由沙田來訪，說是帶來一件寶物請大千過目；石濤上人「探梅聯句圖」。大千展軸一看，

笑著坦承這是他年輕時所造石濤假畫。兩人拊掌大笑，省齋笑大千的坦白，也笑自己的巧遇。去年冬

天，他到思豪畫廊閒逛，正好有人兜售這件「無價之寶」，省齋一見就斷定是大風堂產品，為了好玩

就買了下來。大千挽起袍袖，拈毫加題其上：

「有人攜此求售，省齋道兄一展圖便定爲余少時狩獵，且爲購之。一發猿臂之矢，遂中魚目之珠，敢不拜服！辛卯二月同客香港。大千張爰。」〔註二〕

大千旅居印度之後，生活困窘；不同於在大陸，隨畫隨賣，一雙手就是他取之不盡，用之不竭的寶庫。不得已，他想到出售身邊所藏古畫，卻被高嶺梅勸阻，並爲他轉請在印度設有公司的貿易商曾濟華撥款支應，解決了他在大吉嶺的斷炊之苦。

當他正在構想重關新局的民國四十年春天，他又到處打聽出賣一些古畫的事，不幸，屋漏偏逢連夜雨，卻被騙走了一幅他珍愛的宋畫。

先是有位朋友要把這幅價值連城的宋畫借去看看，怎知此畫竟然一去不回，收到的是一封簡短的來信，指大千前曾借港幣兩萬元；已將此畫作爲抵債之用。大千痛惜寶物之餘，也只好苦笑世道微，人心不古。

與八姪女嘉德和上海收的女弟子潘貞則、亡友謝玉岑姨妹錢悅詩異地重逢，是他此行頗感快慰的事。他爲她們講述大吉嶺風光以及阿旃塔與敦煌壁畫風格的差異。初夏，嘉德和貞則要回上海時，大千爲她們設宴餞行。席間，貞則請大千回大陸觀光，他表示：

「我是要回去的，等我把這兩年借下的債務還清，才能成行。」

不過，大千賣了古畫還清債務後，卻前往歐美，飄泊四海。民國四十一年底，大千、貞則再次在香港重逢；但僅匆匆一面，大千就出發到阿根廷舉行畫展。農曆四月二十八日，大千信中表示，希望貞則能在香港等著見他一面（按，大千定於農曆五月由阿國回港），可惜潘貞則的通行證已經到期，無法等待，使師生之會失之交臂，此後永未相會，成了這位祖籍南海女弟子的終生遺憾。

信中，大千賦五律一首明志，請貞則轉告在上海的門弟子：

近聞行且去，謂我意如何？即歸相識少，不死別離多。

未來真可卜，已往定非訛；湛湛長江水，愁看血作波。（註三一）

大千和謝玉岑夫婦交往之際，認識了錢素蕖之妹錢悅詩。這位喜愛花鳥畫的少女，是到香港後才

拜大千為師。授畫之外，大千也教她習慣川菜中的辣子；他邊讓她吃燒鴨辣油炒麵邊打趣地說：

「我的弟子可要學著吃辣呀。」

悅詩臨回上海，大千畫幅「印度少女獻花舞」贈行。畫完，大千把畫釘在牆上，歪著頭審視時，

有位剛進門的訪客，一看便斷言，是送給悅詩的；悅詩問他何以見得？訪客自信滿滿地說：

「大千先生的人物畫，送給誰的就像誰，妳不知道嗎？」

大千看了一陣，加題：

「悅詩仁弟將返上海，寫此以贈其行，歸示稚柳、祖韓、秋君諸友，何如三年前畫也？情隨境

轉，運筆遂異，辛卯七月大千張爰。」（註三二）

辛卯七月，距悅詩拜師已半年多的時光，大千於雯波產後，攜眷重回大吉嶺過隱居避世的孤獨日

子；經過一次生死關頭之後，才離大吉嶺重回英國殖民地香港。

《畫壇奇才張大千》全書六十二章，更精彩內容請見下冊）

註：

一、《張大千先生詩文集》卷三頁一○四。

二、《張大千先生詩文集》卷三頁一○六。

三、《張大千先生詩文集》卷三頁一一二。

四、《張大千先生詩文集》卷三頁一一三。

五、《張大千先生詩文集》卷三頁一一三。

六、《張大千先生詩文集》卷三頁一一八。

七、《張大千先生詩文集》卷三頁一三○。

八、《張大千先生詩文集》卷三頁一一九。

九、《張大千先生詩文集》卷三頁一二一〈答港上諸友書三首〉。

十、《張大千先生詩文集》卷三頁一一六。

十一、《張大千先生詩文集》卷二頁十五。

十二、《張大千先生詩文集》卷三頁一一五。

十三、《張大千先生詩文集》卷三頁一一八。

十四、《張大千先生詩文集》卷七頁九三。

十五、《張大千先生詩文集》卷三頁一一。

十六、《張大千的世界》圖四一。

十七、大千「擬古冊」十頁見《梅雲堂藏張大千畫》圖十九。其中十九Ａ（人物）一幅、十九Ｂ（花鳥走獸）四幅、十九Ｃ（山水）五幅。

十八、《張大千的生平和藝術》頁一四一。

十九、《張大千先生詩文集》卷七頁九二。

二十、《張大千的世界》圖四九。

二一、《張大千全傳》頁三三九。

二二、《張大千的生平和藝術》頁一五二一，潘貞則文。按，潘貞則所述時間可能有誤：大千遷居阿根廷為四十一年農曆八月初，四十二年農曆五月返台畫展，預定在香港小停，因此四月二十八日函約潘女在港面晤。

二三、《張大千的生平和藝術》頁一二三五，錢悅詩文。

# 九歌最新叢書

| | | |
|---|---|---|
| F⑥㊺ 雅舍談書（評論） | 梁實秋著・陳子善編 | 400 元 |
| F⑥㊻ 私語紅樓夢（評論） | 水　晶著 | 190 元 |
| F⑥㊼ 麒麟（新詩） | 孫維民著 | 160 元 |
| F⑥㊽ 夜上海（長篇小說） | 顧　艷著 | 230 元 |
| F⑥㊾ 今天，您好（散文） | 楊稼生著 | 190 元 |
| F⑥㊿ 在美國（中英對照劇作集） | 郭強生著 | 260 元 |
| F⑥51 藝術・收藏・我（散文） | 王壽來著 | 200 元 |
| F⑥52 虎爺（小說） | 吳明益著 | 210 元 |
| F⑥53 女人香（長篇小說） | 廖輝英著 | 240 元 |
| F⑥54 九十一年散文選（散文） | 席慕蓉編 | 280 元 |
| F⑥55 九十一年小說選（小說） | 袁瓊瓊編 | 250 元 |
| F⑥56 捷運的出口是海洋（詩集） | 高世澤著 | 200 元 |
| F⑥57 顛倒夢想（散文） | 宇文正著 | 190 元 |
| F⑥58 哈佛・雷特（散文） | 陳克華著 | 200 元 |
| F⑥59 馬路・游擊（散文） | 邱坤良著 | 220 元 |
| F⑥60 茱麗葉的指環（散文） | 林文義著 | 200 元 |
| F⑥61 星星都已經到齊了（散文） | 張曉風著 | 230 元 |
| F⑥62 失樂園（詩集） | 簡政珍著 | 200 元 |
| F⑥63 作女（長篇小說） | 張抗抗著 | 350 元 |
| F⑥64 怪鞋先生來喝茶（散文） | 呂政達著 | 220 元 |
| F⑥65 性、自戀、身分證（散文） | 卜大中著 | 180 元 |
| F⑥66 不關風與月（散文） | 廖玉蕙著 | 210 元 |
| F⑥67 疼惜往事（散文） | 陳長華著 | 200 元 |
| F⑥68 島嶼邊緣（詩） | 陳　黎著 | 210 元 |
| F⑥69 共悟人間<br>——父女兩地書（散文） | 劉再復、劉劍梅著 | 250 元 |
| F⑥70 女王與我（散文） | 林太乙著 | 200 元 |
| F⑥71 有風就要停（散文） | 李瑞騰著 | 220 元 |
| F⑥72 遠方有光（散文） | 楊錦郁著 | 190 元 |

版權所有　翻印必究

九歌文庫 960

# 畫壇奇才張大千（上）

著　　　者：王　家　誠
發　行　人：蔡　文　甫
發　行　所：九歌出版社有限公司
　　　　　　臺北市八德路3段12巷57弄40號
　　　　　　電話／02-25776564・傳眞／02-25789205
　　　　　　郵政劃撥／0112295-1
網　　　址：www.chiuko.com.tw
登　記　證：行政院新聞局局版臺業字第1738號
門　市　部：九歌文學書屋
　　　　　　臺北市長安東路二段173號（電話／02-27773915）
印　刷　所：崇寶彩藝印刷有限公司
法律顧問：龍躍天律師・蕭雄淋律師・董安丹律師
初　　　版：2006（民國95）年3月10日

**單冊定價：360元　全二冊720元**

ISBN 957-444-296-9　　　　　　Printed in Taiwan
（缺頁、破損或裝訂錯誤，請寄回本公司更換）

國家圖書館出版品預行編目資料

畫壇奇才張大千／王家誠著. — 初版. —
臺北市：九歌， 民95
　冊；　公分. —（九歌文庫；960）
參考書目：面
ISBN　957-444-296-9（上冊：平裝）
ISBN　957-444-297-7（下冊：平裝）

1.張大千——傳記　2.畫家——中國——傳記

940.9886　　　　　　　　　95001121